所要者魂——李可染的藝術世界

序

為孫美蘭研究李可染的新著寫序乃是一大榮幸，尤其她是研究這位大師的學術權威；是緊隨在大師身邊近四十年的知情者。因此，這將是一本集長期研究而成的至精至華的結晶；體現著她在持久的研究過程中對大師之人品和畫品的深刻領悟；此書將是未來無論中外研究李可染的學者在理解他時所不可或缺的著作。如此持之以恆，因而我們須倍加珍視這項研究成果。

李可染的辭世使當代中國畫壇失去了一位巨匠，一個衝鋒陷陣的鬥士。如果說李可染是他的老師齊白石、黃賓虹以及前輩畫家徐悲鴻等的後繼者，那麼誰又是國畫界能接過李可染的接力棒的人呢？我並不是說國畫界不景氣，而是感到今日的中國畫壇尚無人能像李可染當年那樣崛起為舉足輕重的開路者，或能像他那樣展現出一系列多樣而又傑出的作品。

我所讀過有關李可染的藝術發展和探索的文章中，最有啓發性的文獻，是孫美蘭不久前發表的論文，題為《東方紀碑——李可染的藝術世界》，她在文章中追隨著李可染對國畫創新問題探究的腳步：二十多歲師從林風眠，直到和他同時代的畫家共同對中西藝術融滙之前景的展望；再到他中年鑽研傳統、與中國畫「走上了末路」的說法相悖；以及他早在五十年代開初所領悟到的重要規律：「中國美術史上，歷次美術發展的高潮都與外來文化的輸入有關」，這一認識有助於擺脫因襲歷史的重負，從而預見到中國畫前途的光明。他不拒絕變通，也不徒勞地固守傳統的「純正性」，終於開創出一條革新之路，重新煥發了中國山水畫的青春。

孫美蘭從兩個不同的角度對李可染高度的藝術造詣進行了分析：一是她從藝術理論高度上的分析，一是通過她與李可染獨特的關係——用她的話說，是「作為李可染的學生和文字助手」，根據大師的講課記錄以及平日交談藝術所悟出的李先生的思路著文，進行詮釋，發表於衆。本書中就著重地介紹了李可染「積墨法」，這是對這樣一種可能失傳的筆墨奧祕的探索，給她在文化大革命中帶來磨難。那時他的畫被稱作「黑畫」；他本人被認作是「反動權威」。再如對李可染處理透視和空間的方法，特別是用「以大觀小」的法則表現層層進深和展延的景觀，孫美蘭進行了中西繪畫比較，從東方美學觀念的某些特點上予以分析；用這一法則所表現的灕江風景，便十分成功地安排出逐漸升高又層層推進的遠山。在書中，孫美蘭還界說了他那濃墨與醒目地留白相融合所產生的逆光效果。雖然這是源自於對大自然的觀察，借鑑了西方明暗法、黑白對比原理，但其完美的融合度，使之成為中國畫傳統技巧自然而然的延伸、發展，創造出了貫穿於他中、晚期國畫藝術裡既無動搖亦無停滯的全新風格，形成他一生最後十年的高峯。

李可染已經離開了我們，不能親自引我們進入他的藝術之堂奧，因而孫美蘭在思想上、藝術精神上與李先生十分合拍的這本著作便顯得格外重要。她在書中持續地對李可染思想和藝術進行再探索和再詮釋，也是對自己研究成果的再審視、再拓展。無疑此書會是今後「李可染學」新領域中一部里程碑式的著作。

美國柏克萊加州大學
中國美術史教授
高居翰

一九九〇年九月

自序

李可染是當代中國最有影響力的山水畫家之一，他在世的八十二年（一九〇七——一九八九），橫跨了二十世紀最重要的主體階段。

在中國畫領域，李可染被公認為是承先啓後的一位現代山水大畫師，他的藝術活動屬於中國近、現代美術史發展的轉捩點上特別重要的一環。其承先啓後的作用，突出地表現在開拓中國藝術精神的自覺。他有民族文化的自信心和對未來光明前景的展望，拚搏於時代旋渦中心。

二次世界大戰之後，他意識到傳統中斷的危險，意識到必須回過頭去，從認眞再學習傳統入手，「打進」再「打出」，否則，不能創造出民族的新藝術。他再學中國書畫，再學山水，由齊白石、黃賓虹上溯；自宋以來「十大家」直至魏晉六朝、秦漢、老莊。這樣一種逆向推進的繪畫觀和方法論，使他逐漸由近及遠、由淺入深，牢固、準確地把握住了中國藝術眞精神，從而順應時代的走向弘揚開去。

可染承傳啓導作用的另一方面表現在他的藝術視野、審美胸襟，不局限於繪畫本身，而眞正進入了一個整體的民族文化的層次。他於年富力強之際，在讀萬卷書、行萬里路的同時，四處尋師訪友，以極大興趣研究兄弟門類藝術，求其融會貫通，頓悟出一切創造性藝術工作的共同規律和眞諦。從系統的實踐到系統性的理論，把藝術的苦功提高到創造一個民族文化高峯的「地基」來認識，這是無可置疑的遠見卓識。

在社會大動盪的世紀裏，可染藝術在艱難曲折的道路上，經歷多次內結構變化，這變化正是和時代巨流、外部條件變化相呼應的。可染藝術的「大變」，及其「大變」中達到的高度造詣，在中國繪畫自律與他律相交織的進程中，具有充分的代表性。因

而，單從研究這數度大變而言，如能研究深透，就可能通過一位有代表性的當代畫家之藝術生命、藝術血脈的跳盪，得窺中國文化的走向，得聞時代湧盪的潮音。

是閉關鎖國，還是門戶洞開？這個問題，在近世紀百餘年來，始終困擾著淪入重苦難深淵的根本課題，作為文化形態之一的美術，特別是中國畫，也就面臨著一次又一次生死關頭。李可染對於藝術道路一而再的抉擇，對於山水、人物、牛不同畫題和精神內涵反覆定向、定位，他的藝術風格的一變、再變，固然出自他個性發展的必然，同時也是民族文化求生存、求發展的大潮所召喚。可染在他進入中年以後，拜師國手與長途寫生兼程並進，成為開拓革新之路的重要關鍵。他精讀生活、傳統兩本書，放眼世界，於縱橫比較之中，去求索傳統的民族文化、藝術發展的正道，期冀祖國文化之魂，不致在危難中失去，反能在危難中新生。他總結說：「中國歷次美術發展的高潮，都與外來文化的輸入有關。」這不能不說是歷盡磨難的命運賜與他的智慧之果。再以他不斷求索、不斷求變的里程和一系列界碑性作品來驗證這個認識。我們又不得不驚異，李可染的藝術之樹，伸展於祖國大地之中是多麼根深鬚旺，其藝術血脈的跳盪搏動，和近世紀於苦難深淵中奮起的民族命運及其在世界擁有一個開放性宇宙的渴望，又是何等密切同步合拍。

可染藝術是現代的、中國的，也是世界的。

以上是本著作力圖追蹤的主魂魄。

一九九三年四月

孫美蘭

所要者魂——李可染的藝術世界　目錄

我的話

我十三歲拜師學中國畫，其間也學過幾年油畫和素描，但一生主要是和中國畫的筆墨打交道，算來已有六十多個春秋。

用最大的功力打進去，用最大的勇氣打出來，是我早年有心變革中國畫的座右銘。

四十歲拜齊白石、黃賓虹為師，老師和先賢的指引，使我略略窺見中國繪畫的堂奧。

「可貴者膽」、「所要者魂」是我「打出來」前刻的兩方印章。「膽」者，是敢於突破傳統中的陳腐框框，「魂」者，是創造具有時代精神的意境。一九五四年起，我多次到大自然中觀察寫生，行程十數萬里，使我認識到：傳統必須受生活檢驗決定其優劣取捨，而新的創造是作者在大自然中發現了前人沒有發現的新規律，通過思維實踐發展而產生新的藝術境界和表現形式。

在傳統和生活的基礎上進行創作，要克服許多矛盾：舊傳統與新生活的矛盾，民族的與外來的矛盾，現實生活與藝術境界的矛盾……「廢畫三千」、「七十二難」、「千難一易」、「峯高無坦途」這些印章，可以看出我在摸索創作中的艱苦歷程。

現在我年近八旬，但我從來不能滿意自己的作品，我常想，我若能活到一百歲可能就畫好了，但又一想，二百歲也不行，只可能比現在好一點。「無涯唯智」，事物發展是無窮無盡，永無涯際，絕對的完美是永遠不存在的。

李可染

一九八六年五月

山川鄉國情

—— 可染的求藝悟道

生平

(一)童年

早期啓蒙者

在可染的早期教育中，有四位藝術啓蒙者鮮為人知，其中兩位連可染先生自己也不知其姓名。但這四位啓蒙者誘發著童年可染的靈性，對可染日後的造詣、成就，起著最初基石的作用，研究可染藝術的形成和文化心理背景，不能不提到他們。

可染出生在江蘇徐州。一九〇七年三月二十六日（清光緒三十三年農曆二月十三日），春寒料峭的日子裡，一個平民之家，第三個孩子來到世上，這就是未來的畫家李可染。在他之前，先有大姐、大哥，在他之後，還有三弟、二妹、三妹、四妹、五妹。

清末、民初國事危艱的年月，家貧，多子女，是千萬中國農民在劫難逃的命運。可染的父親李會春青年時代，就是那失落了土地、逃荒來到城鎮求生的一個。他飽嘗無立錐之地的苦楚，但他以頑强的毅力，漸漸在徐州城沿立下脚跟。他先是背著竹罩籬去河裡撈魚，即使數九寒冬，也是不明即起，趕夜路到河邊去找活路，落下終生「寒腿」的病根，只好用中國的土法，燒艾葉薰治他勞累終生的腿脚。可染的母親，是單肩挑擔賣青菜人的女兒，她自己不知自己的生日，連名字也沒有，因為她也姓李，按中國慣例，只好稱她李姓李氏。她天性純厚、善良，懷著一顆慈母之心，終日為孩子們縫補、洗染，用核桃葉浸泡染料，總在把舊衣變成新裝，讓一家孩子有衣穿，有飯吃，過上溫飽的生活，滿心歡喜。可染對於自己童年時代的母親，記憶最深的是那一雙手，長年浸泡在土法自製的染料水裡，既粗糙又棕黑。他似乎不記得母親的性格有多麼快樂，像後來人們發現的那樣，只是在可染個性中細膩的幽默感裡，有一絲母親的蹤影。

可染出生時，家裡沒有一本書、一枝筆、沒有書香家學，也沒有任何禮教束縛。純厚、善良、勤勞、聰慧的天性，就是他從父母那裡得到的「家學」，也可說是「眞傳」。雙親都是文盲，雖說是文盲，但不等於無知識、無文化，對天賦高、資質優異的中國人，在困苦的歲月裡，尤其如此。京劇名家譚鑫培、楊小樓都不識字，而藝術造詣很高。《二泉映月》名曲的作者瞎子阿炳（華彥鈞），二胡拉得何等動人，堪

五十年代，李可染、鄒佩珠伉儷與母親合影

可染八十歲誕辰前夕，返故里，省鄉親，滿懷深情地說：父母都是文盲，我沒有家學，但父母的忠厚、淳樸、善良、勤勞、高尚的品德，實是我最好的家學。

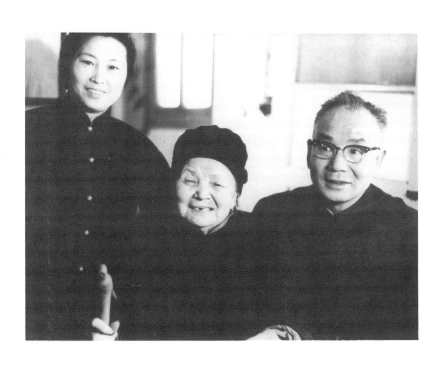

稱大師，也不識字。據畫家陳子莊論藝，四川的賈樹三，既是瞎子，又是文盲，竹琴卻打得很好。這裡不是說藝術家不必識字、讀書，而是說，在那個特定時代，得不到受教育機會的貧民百姓之子，在淚河流淌的人生之路與藝術生涯裡，依然造就了百分之幾、零點幾的稀世之才，或在那裡自生自滅。千萬中國人內心深處，潛藏著永不可泯的善於創造的精神世界和靈性。

第一位啟蒙者　第一位誘發了童年可染藝術靈性的啟蒙者，可以說，就是他的父親李會春。李會春很愛講歷史故事，也很會講。可染說，父親講故事，時時講的是同一個故事，但他以「驚人之筆」，突然截斷，從中間講起，意外產生一種新鮮感，百聽不厭。可染幼時，父親最初講給他聽、記憶最深的，就是那個畫家寫「雁門關」三字的故事。可染先生七十歲以後，論筆墨功力時，一開頭就講了這個故事，吸引了許多聽者。晚年，可染談到父親講這個人，也感到奇怪，不知怎麼他肚裡藏著那麼多歷史故事、書畫家故事。現在拈來仍覺新鮮，激發求知慾。關於「埋筆成塚」、「義之養鵝」的故事，父親講得繪聲繪色，彷彿是擅寫的書家頗能體驗書畫創造的艱難和樂趣一樣。可染說父親李會春，就是這樣，一個故事連篇的人。可染晚年游頤和園，早年弟子、山水畫家張文俊，陪同老師漫步長廊，他回憶說，那長廊上描梁繪棟的歷史故事，可染先生全講得出。先生還說，世界知名的大哲學家，如莊子、柏拉圖，一生哲理，都從講故事中闡述出來。歷屆學生弟子，都會記得，可染師談藝，從不做生硬乾枯的說教，常在有形象、有風趣的故事中，寓含做人的哲理和求藝的眞諦。不識字、樸而慧的父親，在可染自己早期教育中，是第一位啟蒙者，所得教益，終生受用不窮，可染靠了勤奮、多思，這些逸話故事一一進入哲理的或論美學的層次。

父親李會春一九三五年去世，終年未及六旬。

第二位啟蒙者　第二位誘發了童年可染藝術靈性的，是地方戲曲舞台上一個不知姓名的藝人。可染小時候像所有平民的孩子一樣，沒有什麼專門的「培養

教育」，任他自由往來，留連於民間遊藝場所。那時徐州縣城的邊沿是黃河故道，歷史滄桑，河水變為一片廣闊的沙灘地，成了老百姓集市貿易、遊樂的場所，有擺地攤的；有演雜技變魔術的；也有唱地方戲的。節日還有踩高蹺、跑旱船的；有搭台唱地方戲的。可染童年愛雜技、魔術，更愛戲曲。兒時信手勾劃的戲曲人物，是戲台上的英雄，也是他心目中的英雄。他一生最大的享樂是聽戲。京劇大師蓋叫天、尚和玉是畫家五十歲前後藝道上結識的極要好的朋友，幼年時便種下了根苗。

可染的繪畫和中國傳統戲曲相通，幼年時便種下了根苗。

童年可染是個「小戲迷」，一次擠到台前，近看武生翻筋斗，一翻飛出了好些破布片，他好奇，轉到了後台，看他們卸裝。台上的英雄，卸了裝就跟叫化子一樣，穿著藍縷的衣服，披著麻袋片。他一步不離，緊跟著唱戲的走，走到一個破廟裡，只見高台階底下，他們蹲在那裡吃飯。說是吃飯，既沒有菜，不知吃的是什麼，吃完了，靠在牆底下打盹。可染小小年紀，一見唱戲的原來這樣苦命，不只是同情他們，也尊敬他們。非常意外，孩子看到了戲台生活的背面。這點很像畢加索，馬戲團藝人的生活進入他藍色時期的作品中。可染少年時代也喜歡與雜技演員為伍。他崇拜貌醜心美的鍾馗，畫鍾馗以寄興抒情，持續到他最後一次過春節。年年端午節他給鄰里鄉親們畫鍾馗，如同年年春節必定在大紅紙上為人們寫對聯一樣。畫鍾馗、寫春聯，是中國老百姓傳統的習俗，傳統節日的民間傳說中還有很多令人敬佩、景仰和喜愛

的人物，如屈原、諸葛亮、鐵枴李、賈島、杜甫……；一出現在可染筆下。節日的民間傳說寄託著華夏民族的理想，反映著人民自己的心願、愛憎感情、文化心理，也整合著社羣意識的規範。可染進入青年時代以後，在他熟悉的傳統題材畫作中寄寓了他自己獨特的個性和思索，借古開今，隱含著時代的驚雷。

可染先生名言：「一個畫家要有哲學家的頭腦、詩人的感情、科學家的毅力、雜技演員的技巧。」尊重一切創造性的藝術勞動，可以說是從他孩提時代樸素的仁愛觀念、平等觀念昇華而來的。

第三位啟蒙者　　第三位誘發了童年可染藝術靈性的，是一位當地書畫家苗聚五。苗聚五是徐州集益書畫社的老書畫家。他和徐州知名畫家錢食芝是書畫好友。後來，可染到了十三歲，錢食芝成為他第一位恩師。可染九歲時，曾有幸親見書畫家苗聚五寫字。那時可染正在念私塾。整日耽溺書畫。一次，可染在塾校東家的一所宅房裡寫匾額之類。那時，可染見書家用斗筆醮墨，正在寫「暢懷」二字，看了筆跡墨華在白紙上運轉，心怦怦地跳，也想寫，可沒有斗筆怎麼辦？大哥永平想方設法，拿鄉間搓繩用的荢麻，自製了一枝大斗筆，找了四尺宣紙鋪在地上，讓可染放手書寫。九歲少年，背仿書家筆勢，寫了「暢懷」兩個大字。兩兄弟拿字給父親看，一向愛書畫的李會春看了喜出望外。那時家境稍有好轉，父親改學廚師，後來合夥開設了一家小飯館「宴春園」。李會春把「暢懷」兩個大字，掛在牆上，逢人便介紹這兩個字出自愛子的手筆。有些文人詩家，興之所至，在上面題滿了詩句，苗聚五也提筆稱賞。可染因為「暢懷」

繞梁三日，餘音不絕；一琴在手，樂而忘年

在北京，與李可染同住在大雅寶胡同甲二號宿舍的黃永玉，也許是在抑揚的琴聲裡相互結為知音。永玉懷念地說：可染先生拉得一手好琴，不是小好，是大好！高興的時候，他會痛痛快快地拉上幾段。

兩個大字而傳書名。鄰里老小把「暢懷」當做他的別名，老遠見了他，笑著叫道：「暢懷！——暢懷來了！」此後，書寫弄墨越發成為少年可染的樂事，有時興頭不止，在油燈下伏案，一寫就寫個通宵。父親起身早，天不亮就起來忙碌，他關愛小孩，不准熬夜。可染一聽到父親起身，趕忙吹了燈，上床假寐。

第四位啓蒙者　第四位誘發了童年可染藝術靈性的是一個民間琴師，不知名的盲藝人。他拉著二胡，走街串巷賣藝。可染說不出為什麼，一聽到那悠長淒涼的琴音，便會受到感染，怦然心動，幾乎掉淚。他常跑出去，跟著這盲琴師，一轉轉到半夜，直到把熟知的琴曲一一聽完，才感到最大的滿足。他仔細觀察了盲琴師手裡的二胡發音的奧妙，仿照它，自製了一把小二胡，學著拉曲，追蹤著這位盲琴師，默記弦音。

可染十六歲到上海求學，經同鄉介紹，見到了著名京胡聖手孫佐臣。孫佐臣聽了可染拉琴，說他「手音」很好，如練功得法，不出數年，可以成為拉琴高手。可是，他不會識譜，自學亂了學序，沒能成功為琴師，自覺可惜。

可染聆聽孫佐臣談藝術苦功，見他左手食指，長期按弦，出現一條很深的弦溝，深可刻骨，到雲龍山上，將手指插入雪中，凍僵後拉琴練指，增加手指的彈性活力。可染的水墨寫意山水，固然得力於他敏銳的視覺，易感的心靈，深厚的功力素養，同時他敏銳的聽覺和樂感，也賦與他的作品以特殊的神韻。畫家吳作人是高度評價可染藝術這一特色的第一個人，可染引為藝術知音。李可染的胡琴，吳作人的短笛，畫餘心聲，傳為藝壇佳話。

一九八三年，李可染中國畫展在東京、大阪兩地舉辦時，吳作人為之作序。序文中說：「可染先生……更於丹青之外，亦通音律，常以我國傳統戲劇藝術喻畫，在於廣蓄博收」。「藝事品類繁多，凡其專大成，故其藝之精拔，神乎其技者，因各盡奇妙，又各相啓發，各有獨到形式，又各互具相通語言，觀舞劍而進其書，觀畫展而譜樂曲。一靜一動，一聲一色，形異神共。泥而不化，不求廣致高者，當知所從戒」①。

〔注〕①載《李可染中國畫展圖錄》，朝日新聞社編集發行。

奇妙的契機

可染從一個平民的兒子，走上藝術大道，成為美術史上中國畫一代宗師，其成功的因素是多方面的。尤其值得重視的是，在可染早期生涯裡，他幸遇四次奇妙的契機，每次契機都被可染以巨大的主動性，將它緊緊抓住，化為一生進取的鞭策力和鼓舞力，導向藝術創造上的成功，這四次奇妙的契機，說起來，頗有些戲劇色彩，我們試作簡略描述，藉以探索可染藝術形成的源頭。

第一次契機

李可染七歲入私塾，他沉溺書畫，人們叫他「小畫迷」。同塾的一位學童小友，知道可染喜歡畫小人，喜歡舊書裡的綉像。趕巧從自家的書堆裡發現兩本石印畫譜，就送給可染。從此，可染跟畫譜交上了朋友，在私塾的兩年多時間裡，形影不離。兩本佚名的畫譜，加深了可染愛畫、練畫的興趣，通過畫譜這一奇妙世界，可染找到一條初學畫畫的門徑，窺見了一個令他驚奇神往的繪畫世界。

第二次契機

可染小時候喜歡爬山、登高，站在城牆上望遠。有一次，他跑到私塾東家花園裡，穿過一路山石，那盡頭就是一個門廳，門廳裡掛著一幅山水中堂，卻已感覺空氣一下子變了，煙雲彌漫，霧氣升騰，站在那裡，人被一股股濃黑色的神秘氣氛包圍著，好像身體變輕，騰雲駕霧，飛升到了山頂，他驚呆了。這奇妙的契機，向他披露了中國山水畫的神奇奧妙，非言語所能形容。可染晚年，常憶起這幅畫在他童稚的心目中留下的奇異、難忘的印象。後來，他

以後，可染年紀稍長，接觸繪畫比較多了，才知道這幅山水中堂出自徐州著名畫家李蘭手筆，李蘭在世時，可染還是一個不懂事的孩子。李蘭年齡長於畫師錢食芝，待到可染拜師錢食芝懂得動手畫山水的時日，李蘭已經故去了。李蘭畫風豪放渾厚，特點是作畫墨色濃黑，徐州老百姓喜歡李蘭的山水畫，人皆譽之為李蘭「墨敦」。可染先生八十年代，自述學畫經歷，談到少年時代這偶遇的第二次契機，深情而且風趣地說，我畫畫，喜歡「黑」，可能李蘭墨敦在我心裡種下了這條黑根。後來可染再沒有見到李蘭的畫。

第三次契機

李可染自稱這一契機，是「千載難逢」、「空前絕後」，那就是他三生有幸，聆聽和觀賞了一次全國京劇名家齊聚一堂的大會演，得識中國傳統戲曲高峰。

可染孩提時代就酷愛民間藝術，書畫和小說插圖綉像，過目不忘，對琴音唱腔，有「耳聰」之譽。到了晚年，拍攝山水藝術影片，幾乎失明。晚年一系列大幀巨作，靠右眼視力完成。而聽力卻敏感如初，可辨細微的音色。

歷來民間不乏耳聰目明的少年，但生長在窮苦人家，那裡來的機遇，得賞楊小樓、余叔岩、程硯秋、荀慧生、王又宸、王長林、錢金福等名家，嗒大陣

將這印象引進中國畫史，和別的畫比較，覺得這幅中堂畫風接近藍田叔，而畫的水平，畫的動人力量，較藍田叔過之。

原來，二十年代初，徐州某富，為老母祝壽，聘

請全國各地名伶、琴師、鼓手，搭班唱戲。鄰居一位長者，因送壽帳，收到一份大紅帖，一朵紅緞花。老人招呼少年可染，說你這孩子愛戲，我的帖子送給你。可染接了帖子，立即入了會場，裡面設有酒席，請他吃飯。飯他不吃，一心去聽戲。可染走近戲台，還沒有開場，琴師、鼓手先和他搭話。後台老伶工們見他一個十五、六歲的少年百姓，都替他慶幸：「這一輩子算讓你碰上了！」宴後開始鑼鼓場，一唱唱了個通宵，晚七點唱到太陽出。

少年人非但聽戲，而且以他的敏感，細細地觀察，台前台後，琴、鼓、演、唱、陣勢……印象至深，沁人心魂。

白登雲是打鼓名手，打鼓點，相當於西樂指揮。他給余叔岩、程硯秋打鼓。拉胡琴的胡鐵芬，坐在台側，可染看他拉琴，手勢好像一點變化都沒有，實際在不變中千變萬化，音色之美，如藕斷絲連。後來他從中「悟」到，平實中求自然的原理，硬要耍花腔，絕非高手。「程硯秋和拉胡琴的，把人的魂都勾走了」。琴手那時二十來歲，比可染大四、五歲。上台的童伶李萬春，那時十三歲，比可染小三歲。——可染晚年回憶起這一段往事，魂牽夢縈，深深體驗著一個「迷」字。

第四次契機

京劇之燦爛，加工手段之大膽、高強、無與倫比。——可染先生的口頭語，「天下第一」。

可染青年時代，結識張眺，成爲摯友，相處的日子，僅僅一年，但他的英魂已化入可染深沉壯麗的藝術魂魄之中。

被稱爲「西湖邊上的兩兄弟」——張眺和李可染是怎樣相識的呢？

張眺，山東美專學生，爲報考西湖藝術院研究部，一九二九年春，和李可染走到一起了。張眺待人誠懇，品質高尚，勤奮好學，有其廣博的藝術修養，得到可染的尊敬和信任。他長可染五、六歲，山東漢子，體魄高大，穿藍布長衫，留長髮，他和可染兩人親如兄弟。

最令可染難忘的，是投考西湖藝術院，接二連三碰到難題，由於張眺憂樂與共，勉力解決，才得以入學。入學以後，又朝夕相處，發奮讀書，同窗作畫，一起加入進步青年美術團體「一八藝社」。和張眺的相識相知、相互鼓勵，可以說，是可染藝術道路上的一個重要轉折點。

可染與張眺相遇，急需共同解決兩個難題，一是考前要有個安身之處，最簡便節省地解決食宿，二是考期臨近，要互相幫助，全力以赴，闖過考試關。

兩人跑遍西湖，終於發現一個可以落脚安身的處所，那就是岳墳附近，叫做「善福庵」的尼姑廟。座落在山坡上的小危樓，多年失修，走廊已經顫顫悠悠，毫無遮攔，一不小心，就會失足，摔進坑裡。這裡沒人敢住，房間一直空著，月租也便宜，只要兩塊錢。於是二人平均分攤，各出一塊。這是個令人難忘的住處，一直住到他們意外分手。

再說，考試這個難題，能不能解決？張眺沒有把握，可染更是緊張不安。招生簡章規定，研究部只招收西畫專業研究生，報考者必須通過主科油畫考試。可染從來沒有畫過油畫，怎麼辦？張眺見可染爲難，於是問他：「你眞的不會畫？」「眞不會」，可染老實回答。「唔！那我來教你。」張眺眞是親如手足，帶著可染到街上買了油畫筆、油彩、小畫板等材料工

「西湖邊上的兩兄弟」和小同學一起

在西湖國立藝術院研究部、「一八藝社」時期的李可染和摯友張眺。在岳墳附近，叫做「善福庵」的尼姑廟那小危樓住室前。持書倚門者為張眺。從最簡樸節省的裝束上，當能想見可染那雙著名的「梵谷的靴子」吧。

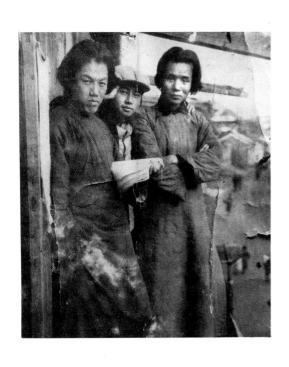

具，然後一同到西湖邊上寫生。他教可染怎樣調色、布色，怎樣造型，怎樣用筆，可染原有中國畫和水彩畫底子，加上張眺那抓住要點、緊鑼密鼓的現場講授、作畫示範，幾次寫生之後，很快上路，初步掌握了油畫性能、畫法。可染畫著畫著，開竅了，臨到考試，現場完成了一張門板大小的油畫人體，不覺吃力。主考的林風眠校長，發現可染的油畫很有個性，於是不拘學歷，錄取了他。意外的是，張眺榜上無名。張眺開玩笑地指怪可染，「你呀，你這人不老實」。意指可染，何曾「不會畫油畫」？張眺他對自己，一如既往，非常自信。多次走訪林風眠先生，「陳述家境窮寒，千里迢迢，來杭求學之不易，並說明自己在藝術上的志願，渴求一次深造的機會，先生被他的決心和志願所感動，錄取了他」①。

可染和張眺終於結為同窗好友，形影不離。他們是研究部僅有的兩名研究生，年齡較本科生稍長，為人熱誠，作風正派，受到一批年輕同學的愛戴和尊敬。他們入學不久，一同加入西湖「一八藝社」。

「一八藝社」成立於民國十八年，成員是十八人，由此命名。它本來是杭州綜合性的藝術團體，至一九三一年春夏，上海又成立同名木刻團體「一八藝社」，重點開展木刻活動。魯迅的《一八藝社習作展小引》，是為原杭州「一八藝社」在上海舉行的習作展覽而寫。展覽還出版了紀念特刊，既刊有林風眠校長親題展覽會名。成員汪占非寫前言，季春丹（力揚）寫小引，又刊有林風眠校長題展覽會名。為這次展覽，原杭州「一八藝社」部分同學到上海，並得到上海「一八藝社」成員江豐、陳鐵耕、耶林等人直接支持。確如魯迅所讚揚的，「現在新的、年輕的、沒有名的作家的作品站在這裡了，以清醒的意識和堅強的努力，在榛莽中露出了日漸生長的健壯的新芽」。

李可染參展的三張油畫人體作品，在上海《文藝新聞》上刊載發表，于海評論說：

「李可染君的三張大幅油畫，是用了十分渾圓的筆法，如實地把它的抑鬱的感情寫了出來」。

「一八藝社」領袖人物之一，張眺被捕。李可染為摯友張眺奔走，懇請林先生出面營救。林先生慨然同意，以校長名義保釋張眺出獄。張眺終以「退學」之名脫險。一九三一年，「九一八」前後，可染不得不轉移住處，在岳飛廟前小街東南角旅棧安身。命運危在旦夕，終於在林先生暗示下，於一九三一年秋季潛離西湖。

那時二十四歲的李可染，已和蘇娥結為人生伴侶。蘇娥為著名戲曲家、戲評家蘇少卿長女。擅京劇、習畫，與可染志趣相投。她親往西湖接可染回徐州。A、B兩班同學的代表，前往可染住室話別。可染勉勵他們，在困難時，不要沮喪，要更加用功地學畫，還要開展「一八藝社」的活動，直到暮色遮窗，茫茫黑夜籠罩西湖，可染和蘇娥憑欄站立在小樓上，揮手道別……②

可染和張眺相識，給予可染的影響主要有以下方面：

一、清醒的愛國意識，堅毅的苦學精神。

二十年代末、三十年代初，是中國社會急劇變革的時代，又是中華民族生死存亡的關頭，凡是愛國的青年，都會清醒地意識到，以中國之大、西湖之寧靜，也還是找不到容納半張書桌、一塊畫板的樂土。每天，「兩兄弟」從教室回來，晚飯後稍歇片刻，就開始夜讀，直到深夜，窗內還亮著燈光。危樓下面住著一位老尼姑，天不亮，就晨起燒香念佛。李可染和張眺也就掌燈開始晨課了。深沉的夜晚，寧靜的凌晨，不屬於孜孜不倦、苦學的他們。在刻苦學習、認真探索中，「兩兄弟」彼此感染，相互激勵，精神生活充實，進步很快。

可染偏於中國古文化典籍，張眺偏於西方文論、現代哲學。可染以他的敏感和求知慾，如同海綿，從張眺那裡飽吸了現代科學的甘乳。他們遍讀普希金、托爾斯泰、契訶夫、高爾基、易卜生的名著，鑽研魯迅和盧那察爾斯基、普列漢諾夫的「藝術論」。可染又以他對京劇藝術的濃厚興趣，影響張眺。本來，張發同學勤奮向上。大凡當年西湖邊上的漁民舟子、店

眺在京劇上持魯迅的觀點。一次，可染買了兩張戲票，請張眺去看京劇《女起解》，可染一邊看、一邊低聲說戲，看完出來，意外地，張眺對這齣戲戲大加讚賞，說這動人的大悲劇如同托爾斯泰的《復活》。再後來，張眺也主動買戲票請可染看京劇了。

白堤柳蔭路上，西泠橋畔，通向岳墳的小徑，是張眺、可染最喜歡去的地方。「小陽春」的晨曦，西湖全境的秋光，大自然的偉麗、幽雅、明淨、清逸，更能召喚青年人評古道今、談史論藝。有時他們也找汪占非、季春丹、李峋石、王肇民等幾位密友，共同探討文藝問題。

張眺被捕，可染轉移到岳廟附近小樓上，有兩件事，足以顯出可染自學的艱苦，以及在東方、西方兩大藝術體系上所用的功夫。

一是，可染通過自己的鑽研、分析、篩選、排列了一個詳盡的中國美術大事記和名家作年表，貼在住室牆壁四周，幾乎圍了一圈，以求全「史」在胸。

二是，可染頻繁出入省圖書館。他和圖書管理員交上朋友，中午閉館時可以不出館，如是全神貫注，刻苦攻讀。林風眠求索的「東西方藝術之前途」，張眺思考的新文藝道路，化為李可染持續求進的主題。

二、高尚的品德，樸素的作風。

在西湖求學的青年中，張眺、李可染，品德修養最高，作風上最刻苦、最樸素。

他們共同的住處，始終未離危樓，因為這裡花費最少。他們的伙食，用費最低。他們樂觀風趣，精神生活很富有。他們關心同學，激發同學勤奮向上。儘管生活窮苦，但是

員學徒、手藝人、鞋匠，沒有不熟悉他們的，太陽將要落山，伴隨著晚霞夕照，船夫在遊人漸散的時刻，常常從湖面上飄來抑揚的琴聲，船夫把船交給可染，讓他痛快地划個夠。他欣賞可染手裡的二胡。也因為拉琴的可染平易樸素，誠懇待人。憑一口鄉音，憑他那談吐不多但讓人開懷的言語，他在學校之外，也交了不少朋友。

可染生活作風之刻苦、樸素，最直觀的語言，恐怕是他的一雙鞋了。同學們善意地以「梵谷的靴子」相呼。可染的那雙舊皮鞋比梵谷的，有過之而無不及。

有那麼一天，可染的鞋，像給人拿去，「變魔術」似的，忽然之間，變新了。原來這是鞋匠師傅的「精心傑作」。可染的鞋，實在穿不上腳，破得不像樣了，只好請師傅修理。等下課來取，師傅得意地拿出鞋，簡直和新的一個樣。師傅他費了好大勁，將鞋幫整個拆過了，細針密線，重新打光上油一遍，整舊如新了。可染笑問：「幾個錢」師傅說：「不要錢，拿去吧！」這一天，鞋匠師傅大為高興，見人便自誇說：「我給李可染修了一雙鞋，跟新的一樣呢！」可染先生晚年，腳上穿的一雙布鞋，實是一生行腳生涯的標誌。一位電影藝術家注意到這雙鞋，認為要專門特寫，才可能顯示它的非凡價值。可染先生臨終，腳上穿著還是這樣一雙舊布鞋。

三、道路的選擇，哲學思想的求索。

青年李可染和摯友張眺談論最多就是「藝術與社會」這個基本問題。在張眺影響下，李可染清醒、自覺地選擇了自己的道路，主動投入時代漩渦之中，把青春、才華，乃至七十年的藝術生命生涯全都奉獻給了他的時代。早期可染，已經開始嚴肅思考哲學問題了。一方面，他在畫風、畫法上消化西方近現代藝術的營養，另一方面，對藝術與自然、藝術與社會、藝術與自我的有關問題，他進行了分析和獨立思考。

有一次，青年可染讀到一本書，闡釋哲學的命題：「萬物爲我而存在」。那麼，這個萬物世界到底是客觀的存在着，還是一個虛幻空間只復印着我的心靈感覺？他拿着書本，邊走邊讀，邊讀邊自問，一直走到了棲霞山。他面對著山景，問道：「如果說，有一天我死去，這棲霞山難道就不存在了麼？」客觀世界，感覺復合？感覺復合，客觀世界？他倚靠在一塊巨石上，想著想著，快快睡去……突然背後，悉索作響，他睜開眼回頭一望，一條黑色蟒蛇，口裡吐着火紅般的舌箭，直向他滑動而來，他驚跳起來奔下山去。確信這蛇是存在着，客觀存在……這段趣事，竟給他啓動了哲學的靈智，好個意外收穫！可染回想起來，便忍不住開懷大笑。

畢竟，和張眺相識的契機，已把「永勿相忘」四個字刻在了李可染的心靈上。可染說，「我發現他對中外古今的涉獵極多，……我和他同窗學習，朝夕談心，主要話題是中國社會前途和新興藝術道路，使我對社會對藝術有比較正確的認識……我無時不懷念這位終身摯友。」

〔注〕
① 華夏：《記可染先生對藝專生活的回憶》載浙江美術學院《藝術的搖籃》一九八八年。
② 汪占非：《西湖邊上的友誼》，《西北美術》一九九〇年號美術文集。

（二）恩師

恩師錢食芝

李可染的第一位恩師是錢食芝。可染從錢師學畫，由山水入手。錢食芝先生，字松齡。「食芝」、「松齡」，本含長壽之意。可是，可染少時跟他學畫，為時只有兩年，錢師英年抑鬱而逝。

一九八六年，徐州市建立李可染舊居，廳堂內掛有錢師的照片。他是一位頗有學者風度和詩人氣質的畫家。據簡介：「錢食芝，字松齡（一八八〇─一九二二），畫學王耕煙，書摹漢魏兼習劉世庵。詩追陶淵明，著作有《懷微草堂詩書畫集》，先生品格高潔，不慕名利，不求聞達，是一位有頭腦，有抱負的文人畫家。但他的愛國之志，沒有得到機會施展，披瀝肝膽，滿腔熱情，在現實的壓抑之下，如孤雁獨鳴，失去振飛的力量，徒餘憤世之情，寄於詩畫。遺作《書憤》，詩云：

憂思連年有萬分，
雁行空亂不成羣。
新墳半是連床雨，
好夢都成過眼雲。
綠水青山情脈脈，
紅鹽白米事紛紛。
書生不合生今日，
只可人云我亦云。

錢食芝以他憂憤的詩作，抨擊了專制和不義，流露出一個空有抱負的知識份子憂思、寂莫以及夢想破滅的徬徨心境。當然，錢師痛苦的處境，對於當時只有十三歲的少年可染來說，尚不可能感知和理解。倒是另一首詩作《題「快哉亭」圖》，對我們追述可染十三歲拜師的環境和經過，很有些價值。

當年錢食芝以畫圖贈友人苗聚五，《「快哉亭」圖》所畫景觀，正是少年可染幸遇錢師的地方。可惜畫圖已經失落，不可復見。從題詩裡尚可想見幽美恬靜的庭園環境。詩云：

日日來亭下，
園林引興長，
門垂楊柳碧，
簾卷菱荷香。
拂席酣清夢，
登台話晚涼，
十年無此樂，
寫贈莫相忘。

「快哉亭」綠柳成蔭，傍臨荷花池。傳說宋代著名詩人、書畫家蘇東坡常在這裡吟詩作畫。蘇軾時任徐州郡守，好聚賓客，共賞夏景。清風徐來，必連呼快哉，因此得名。這片園林建築，位於徐州的東南角。園林的中心是「快哉亭」，亭內有三區：當中一塊大區，書寫着「快哉亭」三個字，左、右兩塊區，書寫着「快哉快哉」──「果然快哉」。園林背向城牆，城牆上一條坦蕩的小路，是童年可染常去嬉戲的地方。可染十三歲那年，暑假裡一個早晨，他正在城

（摘自錢食芝《懷微草堂詩書畫集》，錢先生後代錢雲、張雲霞二位女士提供）

牆頭眺望，無意間發現一排平房，後室臨窗有幾位老人畫畫，孩子非常驚喜，就順着一個城牆坡口滑下去，伏在窗外觀看。一位畫師正在畫梅花，他先畫好枝幹，留出空白，斷斷續續，接着圈圈點點，漸漸地，枝頭上開出一朵梅花來。小孩在窗口看得出神，上半天一動也沒動，下午又去了。第二天，天不亮，就在窗外靜靜等候着。一天，兩天，一連幾天都是如此。這個看畫入迷的孩子，引起畫師們的注意，其中一個老人感嘆地說：「後生可畏！」說話的大約是著名書畫家苗聚五先生，而那畫梅花的就是錢食芝。

原來這裡是「集益書畫社」活動的場所。幾位老畫師連連招呼小孩進來，允許他天天來看畫，少年可染有機會「登堂入室」了。清晨，早早先來，提一只小桶去那庭園井邊汲水，然後掃地，在那一方方大石硯裡爲畫師們磨墨。錢食芝主要畫山水，師承王石谷，可染在旁邊看他作畫，一邊看一邊默記，回家能背臨出全幅山水，畫到積成一卷，就去請教幾位畫師。孩子對畫圖「目識心記手追」這非凡的才能，使老畫師們大爲驚訝，於是催促他拜錢食芝先生爲師，學畫山水，錢師也就欣然接受了這個小弟子。那時，可染的父親李會春與人合夥經營着小小的「宴春園」飯館。父親因兒子可以從師，喜出望外，按照當時徐州拜師的習俗，炒了幾樣菜，請畫師收徒。可染正式拜師以後，老師花費將近一個禮拜的功夫，在四尺整幅宣紙上，認認眞眞畫了一幅「四王」模式、構圖嚴謹的大幀山水中堂，還鄭重地書寫了數十行長長的跋文，最後附詩一首。詩的末尾四句是：「童年能弄墨，靈敏世應稀，汝子鵬搏上，余慚鷂退飛。」——老畫師以他的眼力胸襟，預感到這孩子會有一個震世駭俗的未來，一旦大鵬展翅，扶搖直上九萬里，爲師者自己將不可望其項背。相形之下，就像那古老傳說中的鷂鳥，在天水茫茫中冉冉倒飛。錢師手迹，珍藏多年，後失於戰亂之中。

錢師去世第二年，一九二三年，李可染十六歲入劉海粟創辦的上海私立美術專門學校。畢業創作畫了一幅工細的山水中堂，同學不信是他自己畫的。殊不知李可染十三歲已是「四王派」的門徒了。這幅中堂，得劉海粟校長推崇，爲之題跋。作爲畢業創作，可染名列第一。

恩師林風眠

李可染青年時代，有幸結識他的第二位恩師林風眠（一九〇〇－一九九一）。有一段往事，足見「而立」之年的林風眠，作爲藝術家的氣質，教育家的洞察力，可譽爲藝苑佳話。

一九二五年，李可染十八歲畢業於上海私立美專，遂任教於徐州私立藝專。一方面，李可染的樸厚農民的氣質，和當年上海的花花世界、商業氣息，格格不入；另一方面，上海作爲全國工人運動的中心，新文化思潮的中心，畢竟打開了青年人的眼界，使他想走出家園，到一個更廣闊的天地裡去。恰在他尋找新世界的第四個年頭，時機來了。一九二九年，可染得知杭州西湖國立藝術院招收研究生，他和母親商量，去杭州報考，母親湊齊囊底二十元，支持他去求學深造。

春寒料峭，李可染的心境一如乍暖猶寒的天氣，時晴時晦，時憂時喜。論學歷，他畢業於中專，相當

於初中程度，報考研究生，意味着下決心，去超越七年學程。論專業，李可染童年拜師，學的是中國畫山水，上海美專專業畢業創作，畫的也是山水中堂。而這次藝術院研究部招生專業創作是西畫，按規定要通過油畫主科考試，可是他從沒有畫過油畫。單這兩條，就可謂難上加難。幸好由山東來報考的青年張眺教他畫油畫，臨考時，「逼上梁山」，一氣呵成，畫法用筆也很特別，個性強烈，氣度不凡，痛快地錄取了他。李可染得入西湖國立藝術院，是確定他未來藝術道路的第一步。

後來，廣爲傳頌的李可染「一字座右銘」，就是他二十二歲，入學西湖國立藝術院不久，用油畫筆寫在畫板上的一個「王」字。這是一個自我激勵的密碼暗號，「王」和「亡」同音，即暗指，畫不好素描、練不好基本功，勿寧死。——所謂「一夫亡」命、萬夫難當」！這「一字座右銘」包含著多麼頑強的意志力，多大的決心！

在西湖國立藝術學院，林師對青年李可染藝術的成長、發展，給與深遠影響和啓迪，大體表現在以下四個方面：

一、風景優美的藝術搖籃，兼容並包的學術環境。

一九二八年（民國十七年）春，西湖國立藝術院舉行第一次開學典禮，大學院院長蔡元培先生說：「自然美不能完全滿足人的愛美慾望，所以必定要於自然美外有人造美。藝術是創造美的，實現美的，西湖既然有自然美，必定要再加上人造美。所以大學院在此設立藝術院」。辦學於西湖，校址在羅苑、三賢祠。校舍與湖心亭毗鄰，東依平湖秋月，西趨西泠橋，中夾白堤，北靠孤山。隔湖南眺，可見南山諸勝，隔湖北望。可見初陽曉暾及保俶古塔。清平明麗的西湖湖畔安葬着英雄岳飛、于謙、徐錫麟、秋瑾之墓，爲自然景色增輝。林校長贊曰：「蔡先生誠不我欺矣」《美術的杭州》一九三二年）。

李可染從徐州來到西湖求學，第一次看到湖水，看到帆船，激動不已。從這時起，他深深愛上了風景畫，他跑遍了西湖的每一座山，每一條路，甚至每一棵樹、每一級石階，他都熟悉。也許從這時起，西湖已經給埋下了終生獻身山水畫的種子。林風眠校長曾意味深長地說：「我們談到杭州，就立刻會想到西湖。唐代的白樂天，也告訴我們，『未能抛得杭州去，一半勾留在此湖』。這是因爲杭州的精髓不在城市，而在西湖」。林先生就這樣，把西湖「天然美」蘊含的大地的精髓，「人工美」顯示的民族文化，「創造美」召喚着的時代重任，像傳播藝術種子，撒在學生的心田裡。

對青年李可染說來，一個重要的自我超越，在於對藝術道路的求索。他那富於創造性的青春能量，富於思考的熱烈意向，在這最佳時機，站到了藝術「大儲備」的起跑線上。這個「大儲備」的顯著界標，就是加入「一八藝社」。這個團體，在眾多的學生社團中，進步主旨最鮮明，創造膽識最勝，它的成員學習藝術勤奮刻苦、創作能力高強、品學兼優。因此，不但在青年學生中產生很大影響；也得到教授中有識之士的重視和支持。蔡元培先生長女蔡威廉教授對這批可造就的學生關心備至，給與其中進步快的學生以「學習成績優秀」的獎章，給以「作業永久留校」的

榮譽。

俗話說，「禍不單行」。一九三○年春至一九三
一年秋，一面是張眺事件，另一面是藝術院改制，取
消研究生。李可染面臨層層威脅，幸得林師同意，留
他在教授研究室任助理員，以半工半讀方式，堅持修
完他第二年學程。原先林師曾和法人克羅多教授
（André Clauodot 一八九二—一九八二）商議，準
備選派李可染到法國留學，回國後任助教，但風雲突
變，林師慎重地托人轉信給可染，信裡裝好六十元給
他做路費，示意可染趕快轉回家鄉。在這緊急關頭，
李可染默默告別了他的藝術搖籃，告別了他的恩師林
風眠先生。

回顧西子湖畔的學習生活，師生情誼，李可染感
到收穫之大，受益終生。原來沉默寡言、性格內向、
茫茫求索的青年人，這時不僅在素描造型的基本功力
上有了堅實基礎，而且在思想上迅速成熟起來，獲得
清醒的意識，做着堅強的努力。在上海時期，他還是
「鄉下人」味道十足；而現在，已經「睜開眼睛看世
界」，初步理解了社會，認識了人生，懂得了藝術的
使命。

這些不尋常的收穫，固然來自一批熱血青年的相
互切磋，同時，也得益於林風眠兼容並包的學術主張
和「藝運」綱領，以及他對學生的關愛，正直的為
人。

李可染晚年曾回憶道：「在繪畫方面，學院的教
授大都是法國留學生，教油畫研究生的導師還有法籍
教授克羅多，因而教學主張是印象派和後期印象派。
我們這些年輕人也不能說不受教學的影響，但總覺得
這些將來很難反映社會和鬥爭，因而我們感到有幾種

畫可供參考。

一是文藝復興，米開蘭基羅、達文西、波蒂徹
利，取他們的創作嚴肅認真、富表現力；波蒂徹利色
彩單純，線條明晰，近中國畫。其外，是米勒，米勒
反映農民生活，描寫一些勞動人民形象，純厚善良，
雖然帶着宗教性的人道主義色彩，但他那一幅倚鋤男
子卻表現出農民被壓迫，艱辛勞累的情景，很使人感
動。還有多米埃，對黑暗社會的諷刺。林布蘭表現力
強，用筆豪放」。①

「對我來說，影響最大的是我離杭不久，魯迅先
生出版珂勒惠支畫集，我觀後以為她是社會主義現實
主義繪畫的先驅者，佩服之極。離杭州後到家鄉和政
治部第三廳畫了大量抗戰宣傳畫，大部受珂勒惠支影
響……但在西湖，張眺和我是喜歡高更的」。②

李可染自述，從一個側面揭示了當年西湖藝術院
活躍的學術氣氛。林師「兼容並包」「十年樹木，
百年樹人」的辦學綱領，不愧為蔡元培式的教育家。

二、寂寞耕耘、我入地獄的獻身精神。

林風眠的一批油畫作品，當時掛在藝術院院部，
巨型壁畫般占了兩面牆壁。這些作品，大部份是先生
在法國留學期間創作的，一九二五年攜運回國，也有
部分是回國後的新作。

李可染七十歲時，回想當年這些作品給與他的印
象和感受，仍然歷歷在目，深深激動。他說：「《人
道》是幾米高的巨作，表現人類的痛苦。滿布抗爭的
人體，戴了手銬腳鐐，象徵人類的屈辱、不自由。暗
示那個人世間的黑暗，殘無人道。林師還畫了《摸
索》，荷馬、但丁、哥德、托爾斯泰……一個個偉大
的思想家，伸手向前，摸索人生的道路，尋求解脫人

類痛苦的途徑。《生和死》，畫了耶穌誕生，下十字架的基督；爲人類殉難獻身。給我印象極深的，還有早期作品《白頭巾》（又名《漁民》、《翹望》），畫了一羣漁村婦女，對着大海，等待出海的親人，可能有人永遠回不來了。暮色裡，婦女頭上的白頭巾，被海風吹着，蒼茫一片。這些畫，有托爾斯泰的影響，帶着強烈的人道色彩，他的藝術一開始便是爲人生的……」。③

林風眠留學法國期間，大量時間徜徉於東方藝術博物館，他的藝術，吸收了西方繪畫的營養，其精神血緣滂沛激盪在東方，這給正在探求藝術之路的李可染以重要啓迪。

林風眠對爲人生的藝術，爲藝術的藝術兩條道路，有他自己的看法，由於堅持自己的認識，長期不被人理解。他一生寂寞耕耘、眞誠勞作在自己的土地上。這種精神和徐悲鴻宣稱的「固執己見，一意孤行」，和李可染強調的在逆境中「走夜路」、「行寂寞之道」息息相通。林師那些被公認是「爲藝術的藝術」，實實在在飽和着他藝術的眞美和詩意，林師那些被公認是「爲藝術的藝術」，實實在在滲透着他入世的人間性格和熱烈的心潮，觀照着深層的人生。這是因爲他是一個眞正的藝術家，他曾「滾進了國破家亡的激流」，「墜入了苦難生活的底層」，他的藝術不能不具有「那種通過艱苦的技術勞動而錘煉成的美感」。④

三、高尚的人品、畫品。

李可染對恩師林風眠先生的敬仰，最根本的是基於林師人品與畫品的高潔，沒有雜質。——崇自然、淡名利、愛藝術、勤工作，是林師座右銘。他不曾爲市儈名利所薰染，不曾爲逆境壓力而屈節，不曾爲藝術成就而自滿，不曾爲享譽四海而迷狂。他才華過人、修養很高，而一生坎坎坷坷、樸樸拙拙、清心寡慾，奉獻自己。林風眠的藝術達到東方現代藝術的高峯，能和世界藝術任何一座高峯比美。

林風眠畢生清苦儉樸，專心致志於藝術教育，沉浸於藝術創造，樂而忘憂，義無他顧。他不善交際，不知者以爲先生孤僻冷漠，實則他是一個極其熱烈誠懇的人。四十年代，他住在重慶偏僻的南岸，無論國家、民族，無論他個人命運，整個處於最艱苦的階段。他的生活，不是下中上，也不是下中中，而是下中下。住的是舊倉庫房，吃的是士兵伙食，自己洗衣。在苦中苦的煉獄煎熬裡，奇蹟似的，他的藝術從憂鬱悲愴之深淵跳了出來，變得燦爛之極，輝煌之極，深沉之極，得東方民族民間藝術瑰麗情致，含蓄著內在強勁的個性力量。林風眠的秋鷺、貓頭鷹、鷄冠花，是他坎坷人生的套曲，是他的自畫像，也是他的墓誌銘。他的藝術生命之樹，大量吸收了外來營養，而根鬚深深扎在中國傳統文化豐厚的土壤裡。他的作品，有抽象的線條，講究形式美，他創造美的形式，爲了「情緒之表達」，飽含著民族和民間的情味，參悟了東方的神韻。他的人品造就了他的畫品。他的人生歷程熔鑄了他的藝術世界，參悟了東方的神韻。當代著名詩人艾青，也是當年杭州藝專的學生，稱林師是「色彩的詩人」。林風眠爲中國現代美術史寫下了人生色彩美的篇章。

四、開拓性的藝術觀念，開放的藝術觀。

林師留法歸國，在藝術上進入創造自覺的時代。

他不只是察覺到中國藝術的低谷，要求所有眞正的藝術家「自創、自覺、自救」，而且一針見血，指出中國藝術所以處於低谷的主觀原因：

一是對東、西方藝術同異沒有定論；

二是對於藝術上歷史的觀念太少。

沒有橫向觀念，就會閉關自守，孤陋寡聞；

沒有縱向觀念，就「不能從過去經驗中發現將來」。

林師緊緊抓住「低谷」之兩點病因，在理論上、實踐上執著地探索。二十年代中期，他呼籲藝術家「起來吧，團結起來吧！藝術在意大利文藝復興中占了第一把交椅，我們也應把中國的文藝復興中的主位，拿給藝術坐！」他不無預感地敏悟到，自己未來可能走向孤獨的彼岸。他說：「擔起藝術的重擔，自非我一人所能勝任的，必須團結起來，即或不幸，也要一樣地擔負起這種工作！再不幸，連三五同志，也不肯諒解，只我一人，也還要一樣地擔負這種工作！」⑤這是多麼懇切的肺腑之言！一連兩個「不幸」，看來眞的不幸言中！但林風眠先生當年又是對的∵「我始終相信，藝術界的的同志們，絕不會放棄大家的責任的！」⑥

只有在東方和西方兩大造型體系相通相異、競爭互補、雙向溝通、交叉吸收的開放觀念中，才能眞正發現中國自己，只有追溯歷史的長河，才能眞正看清中國本土文化藝術的流向，從過去中發現將來。

如何實現這複雜的時代課題？林師向藝術家提出兩點要求，這兩點要求，既爲林師個人所終生恪守，也爲他的學生李可染終生身體力行。

其一，藝術家必須「以眞正的作品」問世。

其二，必須「從理論上宣傳眞正的作品」——即在創造眞正的藝術的同時，還要求創造「懂得藝術理論、懂得藝術來歷、懂得欣賞眞正作品」的廣大欣賞羣。

林師和他的一批優秀學生，不論時代所給與藝術家個人的「酬謝」如何，不忘「創造眞正作品」的同時，堅持給與大衆以「懂得藝術的理論」。他們爲這個時代以「眞正的作品」，給與大衆以「懂得藝術的理論」。他們在「創造眞正作品」的大軍。

主持西湖國立藝術院的林風眠，正從二十七歲步入三十歲。他從浪漫的巴黎歸國不久，說得上是一個浪漫色彩極濃的東方夢想家，是二十世紀的苦行僧。爲了一個痛苦的殉道者，是一個名副其實的

「中國藝術復興」，他抱定「我不入地獄誰入地獄」，黜體去智的獻身精神，這是林風眠、李可染最相通、相似、相知、相愛之處，也是林風眠、李可染藝術觀念的開拓性、開放性的閃光點⑦。

林師的實踐途徑：「一方面輸入西方藝術根本上之方法，以歷史觀念而實行具體的介紹，一方面整理中國舊有之藝術，以貢獻於世界」；李可染的實踐信條：「力圖吸取西方科學的甘乳，開放求進的藝術觀念，以催醒我國固有的文化精神和沉睡的生命力，滋育發新的藝術肌體」⑧「到那時，我們不光是向西方伸手要東西，我們將對世界有新貢獻」。「東方文藝復興的曙光一定會到來」「我敢預言∵中國繪畫在世界藝術中要起很重要的作用」。

〔注〕

①一九八九年，草擬自傳提綱。

②一九八〇年，李可染致友人汪占非的信。

③一九八〇年三月李可染在協和醫院對本書著者談話。

④吳冠中：《寂寞耕耘六十年——懷念林風眠老師》，載《文藝研究》一九七九年四月。

⑤林風眠：《致全國藝術界書》（一九二七）朱樸編著：《林風眠畫論·作品·生平》學林出版社，一九八八年版。

⑥同⑤。

⑦林風眠講話、理論，引自朱樸編著：《林風眠畫論、作品、生平》。學林出版社，一九八八年版。

⑧見拙文《東方紀碑》，香港《美術家》第七十一期，一九八九年十二月一日。摘要收入本著作。

「十師齋」與齊、黃二師

李可染自命畫室為「十師齋」。「十師齋」是指學習傳統中國畫、重點學習十位老師。其中前輩畫家齊白石、黃賓虹為「直接傳授」的老師，謂之「眞傳」。其他則是古代畫家，只能通過看作品、讀畫論向他們學習，謂之「間接傳授」。

這間接傳授的八位老師是誰？李可染先生的弟子說法不完全一致。這裡取筆者親聆可染先生的談話筆記；即李可染接見德國留學生石坦的談話摘要。

石坦到中國來，在中央美術學院美術史系進修，其進修課題之一，是研究李可染。石坦在接受筆者指導期間，筆者曾陪同、引薦她訪問可染先生，時在一九八六年五月。三十年前，「李可染中國畫展」正在北京中國美術館展出。三十年前，可染先生訪問過德意志民主共和國，留下美好的印象，對石坦工作所在的國家博物館東方部記憶猶新，所以，先生對於石坦的來訪特別高興，談話自由而富靈感。石坦問道：「您特別尊崇哪些傳統畫家，為什麼？」先生對這一發問，做了詳盡的回答，這對我們了解可染「十師齋」和齊、黃二師，追溯可染藝術的東方文化血緣，是重要的引線。

可染先生說：「我喜歡、尊崇的畫家，有北宋范寬，他的畫比較神祕。《谿山行旅》反映東方人心胸之廣、氣魄之大。近景山，後面的山相當高大。中景、遠景高度占三分之二，寬度占五分之四，感覺山勢宏大之極。范寬的畫，我非常喜歡。」

「范寬的畫，遠看也像是很近。李成的畫，近看也感覺很遠，遠到氣勢逼人，驚心動魄。前景的山，往往只夠得上近景，而放在最前面，從透視看，不大可能。中國人，心胸氣魄大，不斤斤於透視的『近大遠小』」。

「李唐，《萬壑松風圖》，用墨很好，皴法嚴密，把山的深厚感表現出來了。他的江山小景、山、水非常精采！李唐山水，成就很高」。

「元代王蒙、黃鶴山樵水墨山水，重巒疊嶂，筆法很好。黃子久，用墨好，《富春江》是代表作。」

「明末畫家我喜歡石濤、石谿、八大。石濤，桂林人，跑的地方很多，所以畫有新意、意境好。可以說，近、現代山水畫家沒有不受石濤影響的，如傅抱石、張大千、我個人。石濤很少公式化。同時代畫壇，公式化成風，多以固定程式套客觀世界。石濤沒有固定套式。畫雨，都是米點煙雲。石濤沒有固定套式。」

「石谿，身體不好，而畫厚重，很有份量。藝術最忌輕飄、浮滑。歷代大家，不論中、西，沒有一個不在深厚上用功。石濤畫與石谿比，單薄些。石濤意境第一，石谿深厚第一。禿筆。四僧畫相比，石濤意境第一，石谿深厚第一〇」。

「遊子京都拜國手」時期的李可染

從此有幸在齊老師身邊十年，於磨墨理紙中參悟藝理，浸沉筆墨，得恩師「真傳」，通白石藝術精髓。

「八大山人，我也比較歡喜，他的畫超脫，抽象成分多，用墨講究。」

「范寬、李唐、王蒙、黃子久、二石、八大、還有龔賢。中國古代畫家，千千萬萬，我重點學習這八位畫家。」

「龔賢山水可遠溯北宋。范寬畫山，輪廓只勾幾筆就很厚。范寬已經使用『積墨』，到了龔賢，發展了『積墨法』，中國畫筆墨靈玄，一層層畫，一筆筆加，畫到深厚而空靈，不板不滯，有清蒼之氣，很難。」

「我喜歡米南宮，但歷史上沒有保存他的真迹。傳為米南宮的雨景圖，山雨欲來，山上浮動一種雲氣。米南宮、高克恭，字都寫得很好，近代還有一個吳昌碩。」

「近、現代畫家千千萬萬，我最尊崇齊白石、黃賓虹。黃師的畫很難懂。他到八十歲，用墨深厚了。青年時的畫很淡，晚年忽然發現墨的奧妙，用墨很好，好在渾然一體。他不是先畫完樹，再畫房子，再畫山，而是東畫一筆、西畫一筆，滿幅落墨，整體感很強，用墨前無古人，超過古人。」

「齊白石，齊師很崇拜吳昌碩。以中國人的審美眼光，對筆墨要求很高，書畫家在筆墨上要花很大功夫。吳昌碩寫了幾十年字，篆書、石鼓、金文，以書法功夫作畫，用筆之圓厚，很少有人達到他的水平。吳昌碩畫蘭竹、藤蘿，範圍比較窄小，而齊白石畫花鳥、蟲魚，生活範圍廣，底子厚，意境獨創，筆力雄健，達到近世高峯。」

可染先生從范寬談起，一直談到齊白石、黃賓虹。引以為榮地說：齊白石，是我的老師，黃賓虹也是我的老師。我的畫室叫「十師齋」。

恩師齊白石

未曾拜師先睹畫　李可染與恩師齊白石（一八六四—一九五七）的緣份，是從可染與徐悲鴻先生的緣份開始的。

李可染第一次看到齊白石真迹，是二十二歲，在西湖國立藝術院。三十年代前後，青年接受魯迅的觀

點，追求進步，但有些偏激，對京劇和中國畫沒有什麼好印象，視為封建老朽。而留法歸國不久的林風眠，在藝術研究部教室裡，掛著齊白石的畫，由國畫起步的可染覺得非常親切。到了四十年代的重慶，時處戰爭歲月，不僅生活艱苦，看藏畫機會也不多。可染有幸結識徐悲鴻，在徐先生籌建的中國美術學院，可以看到陳列品、歷代名畫，還同時得到徐悲鴻的信任，常到先生家裡觀賞個人收藏。其中，先生曾將齊白石精品，一一展示給可染。一邊看畫，一邊品評，使可染大開眼界。算來中年可染看到的齊畫真迹已近百幅。那時，可染已經讀過齊白石自略狀，觀看了齊白石大量作品，佩服得五體投地。悲鴻先生說，你這樣崇拜齊白石，有機會，我介紹你跟齊老先生認識。——李可染一生中，又一次關鍵時刻終於來了，李可染收到南北兩份聘書。時在一九四六年，抗日戰爭勝利第二年。他經過激烈的心裡掙扎，反覆考慮，終於作出慎重、果斷的抉擇。

一九四六年，來自北平和杭州兩份聘書，同時到了可染手裡，一份是徐悲鴻聘請他到北平國立藝專。一份是母校、杭州國立藝專發來的聘書，他最後終於北上。

可染先生後來說：「我決定北上，是因為北平是中國文化古城，有故宮藏畫。北平還有齊老在，有黃老在，我是一心向著齊老師、黃老師來的」。

那年，我是三十九歲，他在研究中國畫的道路上，已頗有心得。四十年代，他曾經提出兩句座右銘，後來成為名言。即對傳統「要用最大的功力打進去；用最大的勇氣打出來」。經過一段實踐探索，驗證了當初的認識是對的。他回顧硝煙彌漫的八年，清醒地得出結論說：「我們將近四十歲的人，如果不向傳統學習，不向前輩大師學習，讓傳統在我們手裡中斷，那就會犯歷史性的錯誤」。

徐悲鴻先生是李可染的良師益友和知音。一九四六年底，可染應徐悲鴻之聘，一到北京，悲鴻先生立即實現自己的諾言：那次在家裡邀集文藝界、畫界一些友好聚會，他向八十多歲高齡的齊白石引薦了可染，徐先生說：「江南來的青年人李可染，最崇拜您，想拜師求教」。也許，聽慣不少青年人對他唱贊美歌，齊白石以為平常，對可染求師之誠，沒有十分在意。一九四七年春，可染帶了二十幾張畫去拜見齊白石，齊師正靠在躺椅上養神。畫送到手邊，老人先是半躺著在那裡看，看了兩張，坐著看了，站起來把畫擺在案上，一張張仔仔細細看，二十多張畫全看完了，他有了笑意，說：「怪不得你要把畫拿來給我看，……三十年前我看到徐青藤真迹，沒想到三十年後看到你這個年輕人的畫……」。老人說著，動用了身上掛的一串鑰匙，打開櫃門，拿出一盒好皮紙，類乎「蟬翼宣」，對可染說：「你一定要出本畫冊，用這種紙，我有……，要用珂羅版精印，你沒錢，我給你，你沒有……，我寫序跋」。可染先生常常帶有暖意地談起這件往事：「第一次拜見齊老師，老人沒有什麼表示，就像火石，碰了碰，沒搭上『火』，第二次，帶了畫去，誠心誠意到齊老師家，拜見求教，『火』搭上了，點著了……」。

這第二次見面、第一次看畫，李可染與恩師齊白石結下了不解之緣。可染告辭時，齊老當天留飯，可染推脫有事，齊老一再挽留，他見可染執意要走，伸腳已跨出門坎，突然大聲說：「你走吧……」。原來

齊老生氣了，家人示意可染：聽齊老的，你就留下吧。

這以後，李可染開始了十年從師、參悟藝理、浸沉筆墨的生涯。可染幾乎天天去齊師家，那時齊老師住西單闊才胡同。有一次，可染去了，齊老師特別高興，說：「我藏了很多紙，有點『好宣』，我給你找」。於是找出一張積存多年的上好宣紙，上面的紅色印字已經模糊了，齊老落墨，畫了五隻螃蟹，題字錯落，行文詼諧：「昔司馬相如文章橫行天下，今可染弟書畫可以橫行矣」。到了文革期間，一條「橫行天下」的罪狀，足以按「現行反革命」論處。可染只好將題字剪掉，現在五隻螃蟹尚存。

可染一幅寫意人物《瓜架老人圖》，畫的是一位老人，在瓜架下乘涼打盹，齊師贊賞這幅畫：「太超脫了！」於是樂爲可染題句，贊曰：「此畫作青藤可也，若使青藤老人自爲之，恐無此超逸」。齊老一生最崇拜徐青藤，今對可染評價之高，由此可見。《瓜架老人圖》從此又名《青藤圖》。一九五七年，李可染、關良二畫家出訪民主德國，在柏林舉行聯展，此畫爲勃爾茲副總理所收藏。可染還畫過一幅《醉鍾馗》，齊老喜極，題詩一首，大意是說，從畫裡已經聞到酒氣了。可惜此戲筆之作，沒有留存下來。

可染拜師記

可染拜師過程曲折有趣。齊師筆力雄強，震懾人心。可染早有想法，覺得我輩近四十歲的人，一般說，造型能力還可以，但若論筆墨，很少有人是過了筆墨關的。可染決心拜師，浸沉筆墨，潛心傳統，以窺中國畫之堂奧，「進」而後「出」，做「透網鱗」。可染從重慶到北平，求師心意之切，對他最深知的，莫過於徐悲鴻。照可染本意，拜師是件不平常的大事，想鄭重其事地辦。因爲過於鄭重，反倒把事情拖了下來。一次，齊老問悲鴻：「你說的那個李可染要拜師，他到底拜還是不拜？」

齊老這時不時地對身邊的夏護士念叨：「李可染這個青年人，他不會拜我做老師的，他的成就，將來會很高。」這話傳到可染那裡，他非常詫異，連忙找到齊老師，誠心誠意地表示，拜師這件大事，定要請郭沫若老和悲鴻先生在場主持，必得隆重……齊老一聽，連說，「那不要，那不要！」可染茅塞頓開，當即拿過椅墊，由齊師第三子陪同執弟子禮。齊師連忙站起身，扶可染起來，眼睛濕潤了，喃喃低語說：

「你呀，是一個千秋萬世的人哪！」齊老師非常關愛可染，十年間，無日或離。題贈可染弟子墨迹、得意畫作三十幾幅，親書巨幅篆書對聯贈給可染夫人——「佩珠女弟子」：「海爲龍世界，雲是鶴家鄉」，氣勢博大，力量雄強。兩句話，十個字，超凡的書法藝術，把有限的空間無限地擴展了，擴展到和祖國、和世界、和整個自然宇宙相連地擴展在一起了。

一九八四年元月，湖南湘潭舉行齊白石誕辰一二○周年紀念大會。李可染委託筆者帶贈大會手書對聯，聯曰：

遊子京都拜國手，
學童白髮感恩師。

李可染從齊師所得教益，非語言所能表達，總括要點，在以下三方面：

一、勤奮的藝術苦功，嚴肅的創作態度。

李可染不滿足於既得成就，幾次變法，源於嚴肅的創作態度、大膽的創造精神和勤奮的藝術苦功。

所謂「漏泄造化祕，巧奪鬼神功」，高強的藝術，來自勤奮的藝術苦功。可染先生在齊老身邊十年，天天爲之理紙磨墨，一方上好靑石硯，容納著老師創造的天地和宇宙。齊老師經常提醒：「磨墨要往四邊磨」，那中間的凹處，再磨怕要磨穿了。無獨有偶，可染在大雅寶胡同宿舍，畫案上鋪的「畫氈」——一條灰色軍毯，中間有一個大洞。是可染先生每天工作的毛筆、墨漬、顏料和「力透紙背」的成績。堅強的毅力，勤奮的藝術苦功，與齊白石精神同契合。

「天道酬勤」是齊白石的一方圖章。可染是在齊師八十七歲到九十七歲（一九四七—五七，實齡八十四—九四歲）這十年裡向他學畫的。齊師八十幾歲時，每天早起至少要畫七、八張畫。九十多歲高齡，每天還要畫四、五張畫，去世前兩天，他神智不清，連自己名字，有時也忘了，仍在作畫。最後一幅，迎風的牡丹，葉筋勾在了葉子外面，而其神韻異彩，飽和著醉人的生命力。齊師一生，只有兩次沒有畫畫，一次是喪母，一次是自己生病。他朝夕作畫，成了習慣，從不間斷，叫做「白石日課」。可染先生常以這種勤奮不輟的精神勉勵自己，也勉勵自己的學生，他曾爲弟子張憑、張步題寫白石語「痴思長繩繫日」，爲弟子李行簡題寫：「不恃才，不蹴等，困而知之，做苦學派」。爲弟子王超題寫「意匠慘淡經營中」。爲女弟子周思聰題寫「峯高無坦途」。一九六一年可染先生題贈《李可染水墨山水畫集》、給弟子李寶林寫了「深於思，精於勤」六個大字，附題語數行：「昔年白石師曾刻『天道酬勤』四字印自勉，並常以此語勵我，九十六歲又書『精於勤』三字贈我，今我更加三字書贈寶林學弟。吾近年深知吾藝不精，皆由思不

深、工不勤之故。寶林讀此冊，望以爲戒。」一九六一年春節，可染以這段話，告別了五十年代的奮鬥歷程，醞釀著六十年代又一次飛躍性變革。

可染先生精通齊白石藝術的精髓，對齊畫筆法線條悟其三昧。可染先生說：「我在齊白石家看了十年，最大的心得是看畫時是看線條。好的線條要完全主動、要完全控制，控制到每一點，達到積點成線的高度」，他又把好的線條，行筆的節奏，比做琴師要控制他手中的弦，「齊線如弦」，不是誇張。只有控制，做得筆主，才有「力」——所謂「字力於身」，「力透紙背」。齊師寫的「壽」字，「寸」的力量，吳作人說那一勾能掛一座山。

白石老人從一個放牛娃、木匠，成功爲一個偉大藝術家、文化名人，在世界藝術史上也是罕見的。他天才出衆，但他從不恃仗天才，直到晚年，造化在手，白紙對靑天，到了隨心所欲不逾距的地步，也仍然以極其嚴肅認眞的態度對待藝術。齊老師晚年往往在畫上寫著：「白石老人一揮」，在一旁看畫的可染，不禁從心裡冒出一句潛詞：「我看老師從來沒有揮過。」

一次，榮寶齋請齊白石揮寫「發揚祖國傳統」橫額六個大字，在常人看來，書畫大師如齊老者，寫六個字還不容易？但齊老師並不迅疾落墨，是想了幾天，還問可染「天發神讖碑」拓片哪裡可找？上頭那個「發」字應該弄來看看。如是揣摸，周折，思量，寫出來的字，掛在了榮寶齋過廳門額上，雄渾滋潤，出神入化。看得出其中的「發」字啓示，乘搭過氣勢，倒看不出任何一筆的模擬，這是齊白石之所以爲齊白石的地方①。

齊師平時給人寫字也是仔細得很，一塊方紙疊了又疊，有時還用尺比劃，看起來很笨，但掛起來一看，氣勢磅礡，令人驚倒。「大天才、笨功夫」，這樣形容齊白石，最恰當不過。正因為齊白石在藝術實踐中的苦功以及嚴肅認真的創作態度，給敏感的學生以感染，深深影響了可染四十歲以後的畫風。

可染先生回憶自己三十幾歲時，畫畫很快，作畫前閉門獨步，興來時飛快落墨，抓住瞬間感覺即成。齊老師看了可染的畫的畫說：「你的畫是畫中草書，徐青藤的畫也是草書，我很喜歡草書，也很想寫草書，但我不會。一輩子到現在，快九十歲了，還寫的是正楷。」黃賓虹也曾對可染說：「我沒有親眼見過齊師作畫，從齊老先生作品我看得出，行筆慢，是齊畫用筆的特點。」齊師從可染那裡聽說此話，很感動，認為黃賓虹是知音。

可染先生由此悟到，「正楷」是作為一個畫家一輩子必須堅持的基本功。從此，他的畫風由「放」到「收」、「收」而後再「放」，才是真「放」。一九五六年，也是可染拜師的第十個年頭，他第二次外出長途寫生，一系列水墨山水作品百餘幅，是「大收」的成果，也是可染藝術第二個上坡道的重要界標。李可染在齊白石、黃賓虹二師啟迪下，在生活和大自然中驗證傳統。齊、黃二師的藝術，祖國河山的壯麗，好像一條磁線，兩極熱點，時時在可染心靈感應中爆發出靈感的火花。

二、創造思維、創作方法的啟示。

李可染在青年時代已經初步確立了他的現實主義藝術觀，和以美術推動社會前進的使命感。西方的現實主義文學、藝術、繪畫，曾給可染以深刻影響。

李可染在他的筆記中寫道：「我是想要解決真實性和藝術性的矛盾。」這說明，他對西方的真實——「真實地再現現實」，對東方的寫實——「逼真」、「酷肖」，都從中發現不足。極端「真實」，往往會削弱藝術性，甚至可能走向反面。西方美學家狄德羅，也不得不承認，在詩、在繪畫、在雕刻藝術上為了求取「藝術美」，不得不對「真」，即對某些真實細節，「做出必要的奉獻和犧牲」（論拉奧孔）。

齊白石論畫，「作畫妙在似與不似之間，太似為媚俗，不似為欺世。」中國古典繪畫的辯證美學，對立統一的思想，到近世齊白石獲得極其精彩的闡發、和光輝的實踐。李可染不僅是這一繪畫全程最早的發現者、闡釋者、傳播者，而且創造性地運用這一思想在他自己的山水畫革新事業中，豐富了中國畫的內涵，形成一整套充滿恩辨理論的新體系。

三、千錘百煉、大膽獨創的精神。

齊白石有一方印章叫做「老齊手段」，齊師又稱秦漢之印，「膽敢獨造」，這八個字集中體現了齊白石千錘百煉、大膽獨創的精神。

齊白石的獨創性，來自對生活美的千錘百煉，意匠加工，同一生活原料、同一表現對象，千百次反覆錘煉加工、濾淨渣滓。所謂「妙在似與不似之間」，是內涵寬廣、極富容量的藝術理論，其中既包容著形似與神似的關係、具象與抽象的關係，也包括著藝術與欣賞者心理距離的關係。可染先生所著重把握的是藝術的命脈——藝術美和生活美的關係。李可染為祝賀齊白石獲國際和平獎金，評價其卓越成就和對世界和平的貢獻，撰寫了《中國傑出的畫家齊白石》③一文。對齊白石的傑出的藝術創造作出了自己的分析：

「他的作品中的形像，無疑是從現實中來的，但決不是自然翻版，而是經過千錘百煉，濾淨了渣滓的藝術創造。」這對當時把生活和藝術等同起來的通病來說，真是一針見血。到了六十年代初，可染先生結合自己的實踐，將他從齊白石藝術中獲得的啟示，概括為四個字，叫做「採一煉十」，這是對於從生活美到藝術美創造過程的理論總結。

可染先生常以齊師畫蝦為例，他是經過了「寫生復寫意、寫意而後復寫生」無限反覆的認識深化過程，經過了一變、再變、三變，達到從生活到藝術高度提煉的境界。

白石老人為了將生活昇華為藝術，他一生中是經歷許多內心矛盾的。「他有過一方圖章：『心與身為仇』，在他走向成熟的道路上，克服了種種矛盾，五次出遊，幾度『變法』，開拓了生活視野和藝術胸襟④，因此也才開拓了一個真正屬於齊白石的瞻敢獨造的藝術世界。

李可染將「採一煉十」的創作理論，提高到美的對立統一律來把握，指導著自己的實踐。在「採」與「煉」無限反覆的過程中，更需熔鑄藝術家的「膽」與「魂」，爐火純青的化境。

〔注〕
①見黃永玉憶李可染：《白石老人的門下》。
②徐悲鴻：《述中國繪事演進略史》手迹。本書著者收藏影印件。
③載《中國青年報》一九五六年九月一日。
④朱丹：《畫外隨筆》，一九六二年手稿，朱丹先生親交本書著者。

恩師黃賓虹

一九四六—一九四七年間，李可染在拜晤和拜師齊白石的同時，也拜晤和請教黃賓虹先生（一八六四—一九五五），那時黃賓虹也住在北平。可染對黃師沒有執弟子禮，但在他內心、言談、行動上，對齊、黃二師始終相提並論。他懷著同樣的敬仰之心，尊稱二老：齊老師、黃老師。

齊、黃二師的性情，一如他們各自的畫風。張仃先生說得好：「齊白石先生的筆墨，簡到無可再簡」、「黃賓虹先生的筆墨，繁到不能再繁」，尤其到晚年的時候，越是畫興高、畫意濃、畫到得意處，越是橫塗縱抹。近看似乎一團漆黑，退幾步看看，真是玲瓏剔透，氣象萬千，在極繁複的畫面上，令人感到處處見筆，筆筆有情，單純而統一①。

齊師性寡言，八十高齡以後，更訥於言辭。而黃師正相反，很健談，談興高漲時，別人是插不上嘴的。「一筆兩筆不嫌少；千筆萬筆不嫌多」。二師畫風如是，二師性情、言辭亦如是。

齊白石一生最後十年（一九四七—一九五七）裡，喜得可染每日為他理紙磨墨。可染在齊師家作畫。「看」了十年。齊師寡言，可染在靜默中潛心體會齊老作畫的精神和運筆使墨之法。

黃師習慣於邊作畫、邊講學。黃師是中國近代畫史上首屈一指的山水大師，卓越的美術史論家，淵博的學者。可染先生從黃師十年，覺得大凡書畫上的問題，幾乎沒有他回答不了的，黃師和齊師一樣，都享有高壽，各自以不同的藝術題材、不同的藝術方

九十高齡的黃賓虹作畫照（可染珍藏）

　　恩師黃賓虹，晚年患眼疾，嚴重到了雙目近乎失明。老人戴了禦光的墨鏡，依然手不停筆，堅持作畫，有時畫到了反面。前輩大師以其用功之勤苦，終得「天道自然」之境界。

到那店面處，靜靜對著畫，仔細觀賞。可染先生後來總結說：畫山水要層次深厚，就要用「積墨法」，積墨法最重要也最難。黃賓虹最精此道，層層遞加，筆墨交錯，就像印刷套版，沒有套準似的。②

對中國畫的用筆用墨，悟到某些深層原理，恰恰用了如此絕妙淺易的比喻，闡釋「黃氏積墨法」，那

法、不同的氣質風格，達到同等的高峯，相提並論爲「南黃北齊」，看作近代中國畫家中有代表性的南北兩位藝術大師，是當之無愧的。五十年代起，可染先生和摯友張仃先生經常談論這個話題，得出了相同的看法。

　　對後輩畫家之寬厚，既愛才，又重人品，在這方面，齊、黃二師，近乎一個人。齊白石第一次看到可染帶來的一摞畫，當即表示希望這個年輕人趕快出畫册，他給寫序跋。黃賓虹第一次看可染帶來的一摞畫，興奮之極，看了可染筆下鍾馗，贊賞不絕，當即要把自己的藏畫、元人傑作大幅鍾馗贈送給可染。古畫珍品，如此重禮，可染敬辭不敢受。

　　可染先生終生難忘一九五四年之夏，在杭州和黃師相處的日子。那時黃師已是九十高齡，患白內障眼疾，嚴重到了伸手不辨五指，雙目近乎失明的程度。有一個晚上，可染見黃師一口氣勾了七、八張山水畫稿。賓虹先生爲了實現他在藝術上的理想，一生堅持磨練，百折不撓，使可染異常敬服，以至有所自謔：「前輩老師用功之勤苦，實非我等後輩可及。」

　　一九五四年，可染先生第一次南下寫生，同赴杭州的還有畫家張仃、羅銘。張仃先生曾回憶，當時黃賓虹山水畫在可染心目中占有重要地位，對可染寫生產生直接深遠的影響：就在那年夏天，可染、張仃兩位畫家曾一起在西湖畫山頭，山上有個店面，剛好掛著黃先生一幅山水眞迹，大約是黃先生七十多歲的作品。賓虹先生七十多歲鬧眼疾，眼睛看不清了，線幾乎是雙線，但畫也開始有了黃賓虹的面貌。可染先生對那張不大的山水非常欣賞，寫生中間，休息時，可染先生常

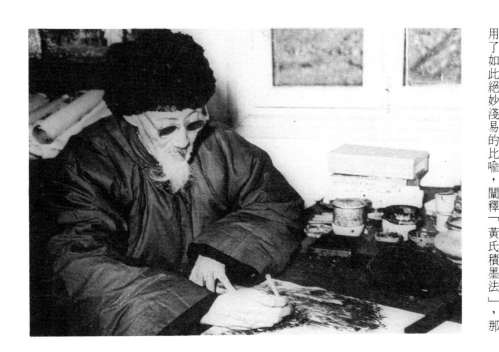

幅「線幾乎是雙線」的小品山水，想來給於深追細究

的可染以直覺直觀的啓迪。

正是這年夏天，六、七天裡，可染去黃師

家，探望求教。黃師因可染自北方來，非常高興。有

一天，黃師邀可染去看他的藏畫，牆上安著個小滑

輪，一拉就把畫掛上了。可染先生在黃師家裡，足足

看了兩天。臨到看完，可染覺得這些藏畫，很多不如

的『朋友』，一個人交『朋友』多，見識才廣。」還說：

「別人有長處，我就吸收」。這兩天的看畫論畫，使

可染悟到「博覽百家，後來居上」的道理。黃師云：

「專摹一家，不可與論畫。專好一家，不可與論鑒

畫」，這是何等寬廣的藝術胸襟！李可染和張仃同

師每天送可染一幀山水，供其觀摩。這六、七天裡，黃

去拜謁黃師的那天，黃師晚飯後，休息一會，喝點

茶，一邊談話，就一邊動手勾稿子。他說：「今天畫

得不多，只勾了六張畫稿。」平時大大小小的畫稿他

勾得很多，從不停止。這一天，黃師拿出一摞畫，讓

兩位知畫者隨便挑，可染、張仃先生一人挑選一張，

永誌紀念③。可染先生離開杭州時，行前告別，黃

又贈手書對聯一副，親自相送，走出很遠。沒想到，黃老

這是最後訣別。第二年，一九五五年，黃老突然長

逝。

可染先生從師黃賓虹，終生受益無窮，其中最主

要的有兩點：

第一，是審美趣味、格調方面，黃老講「厚

重」、講「純全內美」。

第二，是筆墨上，黃老講「五筆七墨」。五筆

是：平、圓、留、重、變。七墨是：濃、淡、破、

潑、漬、焦、宿。

可染曾說：「近世講筆墨講得最好的是黃賓

虹。」「黃師理論實踐皆高，其書論書藝，當在包世

臣、康有爲之上。」

先談賓虹先生審美趣味與格調，對可染的影響。

黃師云：

精神貫注，渾厚華滋，

一落時趨，工巧輕秀，

浮薄促弱，便無足取。

黃師將畫品風貌之渾厚，提高到「純全內美」來

認識，而他所看重的「純全內美」，並不能從畫本身

去求得。他指出，「純全內美，包涵甚廣」，關係作

者「品節、學問、胸襟和境遇」。

可染早年山水，其疏簡蕭灑之風，頗近石濤。而

黃師對石谿渾厚蒼茫之氣十分贊賞，評價很高。這促

使可染進一步分析石濤石谿，師學捨短。五十年代，

可染正處在「進」和「出」相交的一個新起點

上。他的斗室牆上，經常掛著黃師一張小畫，齊師一

張小畫，天天看，反覆看。外出寫生，多取四尺小三

裁，他自嘲說：「現在我只能畫小品」。正是在這些

「小品」裡，可染逐漸增加了藝術「厚」度，狠狠地

在一個「厚」字上猛下了功夫。

可染先生從黃師那裡受到薰陶，深惡「以浮薄爲

蕭灑，以輕軟柔媚爲秀潤」；而將畫之「生」、

「拙」、「澀」、「茅」，作爲避甜俗、反浮華之法

門。「矯枉」之間，有時不免失之「嫩稚」，亦不惜

之。他在傳統上，參石濤意境之新境，悟石谿用筆之

圓渾厚重，而獨標時代新韻，獨樹一幟。

直到晚年，可染先生於得意之作上一再興嘆道：

「覺山川渾厚，以無輕薄浮華習氣爲快」，實是對黃師教誨的一種深沉的懷念。

賓虹山水，一眼看去，有苦澀感，不易爲人理解。但其質美味醇。如西湖之龍井茶，苦中清而澀中潤，餘味無窮，可染先生則爲此上乘高超的藝術，比喻爲古利鐘聲餘音不絕。

如何才能達到「純全內美」、「蒼茫渾厚」之境？具體化到藝術上，黃師主張從「法」與「意」入手。如何學「法」，如何學「意」？各有四個字：

學「法」應從「嚴」處入、從「繁」處入、從「實」處入、從「密」處入。

學「意」應從「高」處入、從「深」處入，從「厚」處入、從「大」處入。

只有「入」而後才能「出」。

可染在個人長期的藝術實踐中，在講學授藝時，堅持在「法度」上，從嚴、從繁、從實、從密。以此作爲基本功，反覆訓練。至於在「創意」上，能否進入「高」、「深」、「厚」、「大」之眞境，就有待於莘莘學子在品節、才情、學問、胸襟、境遇方面修練、頓悟了。

黃師藝術格調的「純全內美」、審美趣味之「醇厚」，美學上可用「天道自然」之境來概括。在這位師法自然、得自然之「氣」、傳自然精神的山水大師看來，「『自然』二字，是畫之眞訣。一有勉強，即非自然」。可染先生進一步加以發揮說：「規律中最根本的規律，是自然，不造作」。但是，「自然」之境，絕不會一蹴而成，可染先生對弟子說，畫家最初要强制自己，使心、眼、手一致，符合自然的客觀規律，而後才能逐漸獲得創造的自然和自由。這與黃賓

虹所說：「自然之道，先由勉强而後可得」，精神相契。在這裡，黃師之「天道自然」，齊師之「天道酬勤」，不期而合。

黃賓虹題畫《嘉陵江水》有句云：

　　我從何處得粉本，
　　雨淋床頭夜移壁。

可見，一位藝術巨匠，爲實現自己的美學理想；爲求得畫格之純全內美、趣味之醇厚；進入「天道自然」之境，需要付出何等艱苦的精神勞動和巨大的情感代價。

再談可染對黃師筆墨的領悟與發展：筆墨是中國畫意匠加工的重要手段之一，筆墨和經營位置（構圖）和形象、層次、色彩以及組織、剪裁、誇張等等意匠手段分不開，而筆墨是中國畫特點中的特點，難關中的難關。

可染先生將中國畫藝術和京劇藝術相比，將齊白石、黃賓虹的畫藝和程硯秋、梅蘭芳的唱腔相比。

論奇正，齊畫近似程硯秋以奇爲正，齊畫近似程硯秋以奇爲主，正中見奇。齊、黃，黃畫近似梅蘭芳，以正爲主，正中見奇。齊、黃、程、梅，皆爲大家。齊在構圖上最名貴的是「邊」，黃在構圖上最大奧祕，是「不等邊三角形」——從書法藝術得出美之抽象的規律。

黃賓虹在筆墨上，講究折釵股、屋漏痕，和齊白石用筆雄健而行筆緩慢，落筆平實拙重，有異曲同工之妙。

可染在山水畫上，不作大面積渲染、塗刷，即使大片墨色，也是一筆筆「畫」、「寫」、或「點」出來的。處處見筆，筆墨要求極高，來自黃師。可染在對黃師用筆和「積墨法」的領悟方面，作了獨出一格的創造性發揮。在這方面，可染作厚重的，厚重美和濃淡並不是一回事，淡色調同樣可以達到厚重。

一九五七年可染先生參觀歐洲博物館，從油畫原作發現，林布蘭早期油畫背景是平塗的，後期油畫背景則是運用點筆之法，是點畫出來而不是塗抹出來的，使人感到有厚度、有空氣，黑暗裡有流光顫動。中、西繪畫同理。林布蘭後期藝術的深厚，和黃師晚年筆法、墨法蒼清之氣相通。層次豐富，以墨為色，厚重美，是黃賓虹山水畫進入高度整體感的三道階梯。黃賓虹作山水畫，滿幅落墨。束畫幾筆，西畫幾筆，近看，一塊石頭也找不到：遠看，蔥蔥籠籠，山石、空間、層次、氣氛、色彩全出來了，這才是上乘之作。五十年代初，賓虹山水畫的妙處，可謂「識者寡」。南方賞家有一些，北方更少。畫家李可染、張仃有感於此，一九五四年寫生北返以後，不約而同地在授課、講學同時，做了大量研究和有效的評介工作。張仃先生在《人民畫報》刊發黃師山水畫，寫評介，影響深廣，為海外香港文化界所重。李可染，作為齊、黃二師的得意弟子，對齊、黃使筆運墨與個人氣質、愛好相關的作畫習慣，觀察細緻，領悟精微，入木三分。說來頗具風趣，所謂「真四原味」，無油醋之嫌。

齊師作畫，先到畫室隔扇布帘裡邊靜坐一會，凝思結想，讓精力集中，作畫行筆沉著、緩慢，而成畫是比較快的。他不用筆洗，只用一小盅清水，畫完，水和顏色也剛好用完，色盤如同洗過一樣乾淨。

一次，可染先生陪同一位外國畫家去訪問齊白石老人，老人當面畫了水墨蝦圖，這位外國友人感動地說：「以十幾分鐘的時間，完成這樣的傑作，平生還是第一次看見」。這十幾分鐘的揮寫，創作上的自由，是長期藝術實踐的磨練，長期遵循嚴格的規律約束換取得來的自由，是他數十年心血的結晶。

黃師作畫，看來「積墨」成習。他根本沒有筆洗，只用「葵花盤」，墨由濃到淡，自然形成一圈。可染見老師沒有筆洗，說等到寫生返回時從四川給帶一個，黃師連連說，不用，不用！黃師的筆往往是乾的，用筆看似很隨便。有時在身上擦幾下，有時晨起在桌上戳一戳。一些已完成之作，往往又浸濕，而後，用宿墨點石成金，晶瑩如藍黑寶石，出現神奇的效果。他反覆遞加，越加越好，似乎永遠也加不夠的。可染先生說過一個笑話：黃師送人一張畫，過兩、三年後，得主拿去請黃老給題字，加落款，黃先生坐下來，卻又按捺不住，加墨不止，一筆一筆往上加起來，使那位得主滿頭大汗，最後加得跟原來全不一樣，變成另一幅畫了。可染七十歲以後，也無意間扮演這類趣事：千筆萬筆，遞加成癖，夜間興味更濃，晨起一看，成了一幅「山水變相圖」。最後效果，時出傑作，但原來那張本相，落入虛無，只給了有幸先睹者一個不可復返的印象。

賓虹論墨：「墨色既妙，即不設色可也」，一點之墨，墨有數種之色，方為高手。」可染先生愛墨，視墨能包容整個天地，全部宇宙，嘆曰：「水墨勝處色無功。」可謂「師迹」又「師心」之談。

晚年的可染，曾對他的一些學生談起有關賓虹老論藝的往事。多年來，他一直不很理解，賓虹老對董其昌（香光居士）的筆墨有那樣高的評價。到後來，看了董香光一段畫跋，才了解到董的藝術見解是高人一等。他闡發畫理，有些辯證法，講到了畫的對立統一規律。而可染先生一向認為，畫者愈能從對立中達到統一，其藝術愈高。辯證的美學，正是中國書畫、中國園林藝術、中國戲曲藝術共同的特點。可染先生對黃師的評畫一時不理解，絕不隨意了之，而是一直在鑽研、思考、得出較正確的認識為止。這是從畫理上講。至於對董其昌的畫，好在哪裡，開始也是看不懂，認為很平淡，造型不高，景致也不美，點景小人總畫不好，後來看八大山人的畫，其筆墨比較容易接受，他是把董的筆墨擴大了，而董的畫更富內涵，像月亮般地，清明之極。「中國畫的筆墨不全是具象的，可說是抽象、半抽象的。平淡天眞中，內含神奇。所以不大容易理解。無深入研究，不能得其奧妙」④。可染先生是透過八大山人的畫，才慢慢理解董其昌筆墨之所長的。黃師對一位畫家的評價，三十年來始終烙印在可染心中，不曾忘懷，為探求眞諦，深追細究，上下求索，不能自己。

一九八六年，可染先生在《夏山雨意圖》題跋中，聯繫董香光論畫和東坡論詩，進一步闡發了美的對立統一規律。

「香光論畫謂：王洽潑墨成畫，李成惜墨如金，二者相合便為畫訣。又東坡論詩云，始知眞放在精微。潑墨惜墨，放與精微，相反而相成，不知此道者，不足以言畫也。」

從可染先生對董香光先後不同的態度和看法，一

方面可見他對黃師論畫見解的尊重，另一方面也可見他治學、治藝嚴肅認眞、窮究到底的探索精神。

〔注〕
①張仃：《試談齊黃》，載《筱泊談藝錄》四川美術出版社一九八九年版，第二十五頁。
②參照李可染：《談學山水畫》。
③參照一九九〇年五月十日張仃先生在寓所與本書著者談話。
④參照張文俊致華夏函，一九九〇年一月七日。

抗戰年代手持色板的青年李可染

(三)愛國者

「愛國者，必愛祖國一草一木」——李可染

李可染的人生道路、藝術生涯，可以說，作爲愛國者始，也作爲愛國者終。李可染的愛國熱忱，主要表現在兩方面：一方面是對祖國壯麗河山的熱愛、謳歌，另一方面是對悠久、燦爛的民族傳統文化的尊崇熱愛，對世界人類一切進步文化的尊崇熱愛。赤誠的愛國主義，推動他各個歷史階段奮進不息的創造活動。

東北「九一八」和上海「八一三」事件之後，青年李可染在家鄉徐州組織領導了兩件大事：

一九三二—一九三三年之間，他在徐州藝專任課，兼任徐州民衆教育館美術幹事。由另一位青年人協助，他在教育館開闢一個抗日展覽室，創作一批油畫、水彩宣傳畫和漫畫，配合圖象資料，從甲午海戰一直到九一八，形象地揭露日寇侵華史，喚起人民的愛國心。

七七事變後，他立即組織徐州藝專學生，邀集演戲、歌詠人才，成立一個抗日宣傳隊，創作可流動的愛國宣傳畫。他一人勾畫稿，七位學生上顏色，畫在竹布上，共完成大型宣傳畫近百幅，巡迴展覽，巡迴演出，收到很好的效果。正在此時，田漢到徐州考察江蘇大堤，可染代表徐州文藝界，負責接待，陪同他參觀大堤，爲創作抗洪劇本收集素材，從而結識田漢，開始了深知互信的友誼。

一九三七年底，徐州已是砲聲隆隆，可染帶著十六歲的四妹李婉離開徐州，共赴西安。他回憶說：「這時南北火車不通，只有向西安一條路可走，當時我要到後方繼續做抗日宣傳工作，便帶著我的四妹，匆匆去西安，人地生疏，沒有親友，住在難民收容所，在鼓樓東一家關閉的電影院樓上」。（自傳·提綱）他目睹骨肉離散、無家可歸的人間慘劇，他自己也是苦難羣中的一個，飽嘗流離失所、國難家愁的痛楚和辛酸的滋味。

一九三八年一月，武漢成立國民黨革命軍事委員會政治部第三廳，這是國共合作、一致抗日的產物。周恩來任政治部副部長，郭沫若任第三廳廳長，領導大批愛國文化人做抗日工作。田漢任文藝處處長。可染得知消息，興奮異常，立即寫信田漢，要求參加工作。一得到田漢回信，馬上動身。三廳集中了文學、

杭州西湖國立藝術院校東部大門
青年時代在這裡任教的李可染，胸中埋藏著能量無極的一座火山。

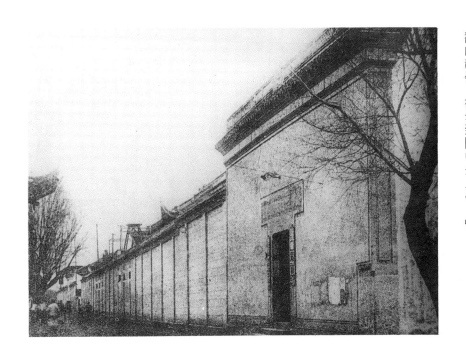

在武漢三廳，李可染和力揚（季春丹）相遇。力揚是可染杭州時代的同學，也是「一八藝社」的成員。他們之間有著非同尋常的友誼。同命運、共患難。可染記起當年一件往事：「一天夜裡，忽然有人輕輕敲門，我開門一看，原來是季春丹。他說有特務盯梢，盯他一整天，好容易在人叢中甩開，當夜他就藏在我屋裡，天未亮就起身逃往上海……。」（自傳・提綱）這次在三廳相遇，可說形影不離。一九三八年十月武漢失守，三廳的文藝家、畫家分為兩路。一路北上去延安，一路從武漢南移到長沙，又經衡陽轉桂林，最後遷往重慶。長沙大火前夕的撤離，情況十分危急。那時可染和力揚正在嶽麓山下，清晨得指令立即渡江集合，有組織地轉移。不巧，可染和力揚兩人，好帶極少的行李輕裝前進。

為了充實愛國宣傳畫的內容，把僅有的幾個錢剛剛用於購買《世界知識》四部合訂本，每部都有城牆磚塊大，又厚又重。他們一人背了兩本，其它東西幾乎全部都丟光了。可染棉衣的前胸襟裡，還珍藏著一本魯迅親手裝訂的《凱綏・珂勒惠支版畫選集》。文化人隊伍徒步離開長沙。大約午後四、五點鐘，遙望長沙已是狼煙四起，滿天通紅。在遷往桂林的路途上，三廳文化隊伍又屢遭轟炸。十二月二十四日，日機空襲桂林，音樂家張曙（一九○九—一九三八）在炸彈下犧牲，年僅二十九歲。同時慘死的還有他懷抱中的幼女。

由武漢向長沙轉移的路上，又從長沙經湘潭、衡山到衡陽，一路徒步，最後才乘一小段火車到桂林。從武漢開始，可染創作宣傳畫，沿途作街頭壁畫，宣傳抗日。畫家們分組沿途作街頭壁畫，宣傳抗日。從武漢開始，可染創作宣傳畫，全部由力揚寫標題文字。轉移

音樂、戲劇、美術各方面文藝家數百人。美術科滙聚幾十位畫家，包括倪貽德、賴少奇、葉淺予、王式廓、力羣、盧鴻基、羅工柳、王琦、周令釗、丁正獻、力揚、沈同衡、黃茅等。可染迅急到武漢，得知過兩天就要舉行宣傳畫展，於是創作兩幅大型宣傳畫，開始了緊張的創作活動。「李晩和幾位青年學生翻山越嶺，徒步到閩中去上學。」

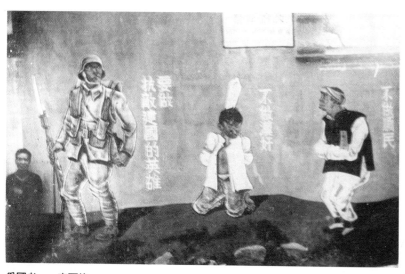

愛國者——李可染
李可染站在自己創作的抗戰大壁畫前面。

途中的抗日宣傳畫,直接畫在牆壁上,巨作共六幅:《同胞們,大家起來,保衛祖國!》、《前線需要寒衣!》、《好百姓愛士兵,好士兵愛百姓!》、《捐贈寒衣,救濟難民!》、《中途妥協,便是整個滅亡!》。可染站在牆壁前留影的巨作之一《不做順民,不做漢奸,要做抗敵的英雄!》形象單純、集中、強烈,從照片看,畫中人物成倍於真人大小,可以感受到當年宣傳壁畫以怎樣宏闊魄力,發出英雄的召喚。

自一九三八年春三廳成立至十月武漢失守,再到一九四〇年春抵達重慶,宣傳活動高潮時期,出自可染手筆的宣傳畫有一百數十幅。此後,三廳改組為工作委員會,可染仍持續宣傳畫創作,一直到一九四二年,文委會成員分散住在歌樂山賴家橋的金剛坡。從徐州時期開啟抗日展覽室、組織宣傳隊算起,李可染從事愛國宣傳活動前後近十年,其中在周恩來、郭沫若領導下工作達五年之久。可以說,在創作抗日愛國宣傳畫方面,李可染是持續時間最長、作畫最多、成績最突出的一個。

一位愛國者,一位獻身民族抗戰事業的藝術家,他的青春能量、藝術創造力,全部集中在「抗戰」這個火山口上,爆發了!燃燒起來了!

李可染的愛國宣傳畫有三大特點:

一、滲透民族血淚和抗敵意志,創造了令人難忘的中國人形象。

在可染筆下,無論寒風瑟瑟、懷抱嬰兒的母親;無論形容枯瘦、沉默悲愴的老人;無論慘遭不幸的兒童;或是身穿軍裝的抗敵將士;其外貌神情、姿態、氣質、是完完全全的中國人。這是畫家自幼熟悉的父老兄弟,這是畫家與之同憂患、共命運的骨肉同胞。

畫家兼理論黃蒙田(黃茅)說起這樣一段往事:「一九三九年底,三廳的成員由武漢撤退到湖南,經歷了著名的長沙大火再到桂林。我那時是漫畫宣傳隊的成員,全隊也借住在桂林中學,有一天早上,我從校外回來,經過一個空課室,看見有人在裡面畫抗戰宣傳大布畫,此人就是可染先生。布畫很大,比他後來畫丈二匹宣紙大兩倍以上。我靠著課室最末一個窗口,靜靜地在偷看,桂林的冬天很冷,我穿了棉大衣還在

發抖，可染先生沒有助手，也沒有火盆，一個人爬上跳下。」「他畫的是日本轟炸機濫炸無辜人民的題材，素材是來自親身體驗的感人形象。」（黃蒙田：《想起李可染先生》，香港《美術家》七十三期，一九九〇年四月一日）

李可染自己也曾談到，一些宣傳畫構思的動因，以及創作衝動的前前後後，印證了「素材是來自親身體驗」。自然，這「親身體驗」來的形象，非同一般，那是既強烈又感人的。他隨三廳轉移到重慶不久，大約一九三九年底、四十年春，——「不幸的事來了」！可染回憶說：「有一位同鄉來接我，一同到小館子裡吃飯，在街上散步，我覺得他有話要同我說，卻又吞吐不說，直至黃昏時才告訴我，我的前妻（蘇娥）在上海抑鬱病故。他知道我們的感情好，恐怕我受刺激太過，不敢一下陡然告訴我」。「後來又聽說，自我離家以後，全家七、八口人，由我大哥一人支撐，他作過肩挑小販，不夠溫飽，後改在門前賣豆漿，後又改賣泥玩具，都不能維持生活，我的大哥李永平做玩具連打漿湖的錢都沒有，後來不得已，把我的第二個孩子秀彬和外甥鄭于鶴送到雜貨店做學徒，我的二妹、于鶴母親擺小難……總之，一家在飢餓線上掙扎。國仇家恨使我受到很大刺激，患了失眠症、高血壓病，常常一連數日通宵失眠。我想，自從日寇入侵以來，不知有多少同胞、千萬中國人家破人亡，遭到慘禍，因而我畫了一幅宣傳畫：《是誰毀壞了你快樂的家園？》以激發人民的仇恨。」（此圖在《美術》一九九〇年三期發表）就這樣，李可染的「親身體驗」，超越了一般的同情心，他個人的苦難不幸，和祖國的憂患融為一體，他內心的痛苦也就化為愛國的激情，民族的呼聲。

二、宣傳畫的藝術語言樸素、感人、強烈，富於東方藝術的表現性。

據黃蒙田先生靜觀默察，親眼所見，「他先用炭條畫草稿，然後是上墨線——這是組成形象的主要表現方法，也是最能顯出他的素描功力的地方。敷彩很薄或很少，看來是一幅粗獷、有力、突出主題和具有強烈控訴力的素描式大布畫」。可染先生少時習中國畫，其間用功畫過西洋人體素描和油畫，這加強了他的造型功力。但他避免了離開模特兒不能著一筆、「泥素描不化」（吳作人語）的通病。可染以傳統重「意構」的創造思維統帥全局，以富於概括力的「墨線」作為造型「母語」，吸收消融珂勒惠支藝術逼人的氣勢，初創了可染藝術的語言體系，有效地發揮了它的社會作用，也為後來山水藝術、人物、牧牛圖準備了膽、識、才、力。

三、以持久巨大的生命力，跳蕩著全民抗戰的脈搏，體現了時代使命感。

抗日宣傳畫的誕生和高漲的熱潮，有著不可忽視的政治、文化、精神心理背景。三廳和後來文委會的成員，可以隨時聽到抗戰前哨指揮部的聲音，使宣傳畫的每一步和抗戰總步伐合拍。每當李可染追述這段往事時，都抑制不住引以為榮的興奮心情。

出自李可染手筆的抗日愛國宣傳畫近兩百幅，大部分已蕩然無存。根據小部分珍貴照片和文字史料，可做如下摘記，勾劃出一個簡略輪廓：

第一類：號召全民抗戰。

△救護我們的負傷戰士！

△衛國殺敵、無上光榮！

△淪陷區的同胞，組織起來，驅逐日寇！

△不做漢奸，不做順民，要做抗戰建國的英雄！

△保衛大武漢，要肅清漢奸！

△祖國需要強大的空軍，爲死難同胞報仇！

△同胞們大家起來，保衛我們的祖國！

△捐贈棉衣，救濟流離失所的同胞！*（即：《萬惡的日寇使我們許多同胞流離失所，現在天氣冷了，大家快捐贈棉衣，救濟他們！》）

第二類：揭露日寇暴行。

△這就是殺害東亞的創子手！

△殺人比賽！

△他們奸淫！

△侵略者的炸彈！

△他們出賣毒品，毒害我國人民！

△無辜者的血！*

△誰殺了你的孩子！*

△是誰毀壞了你快樂的家園？*

△焦頭爛額的日寇。（即：《你看，敵人已被我們打得焦頭爛額，精疲力竭了，只要我們更加努力抗戰，一定會把日寇趕出去的！》）

（凡標有*記號者，均已在《美術》一九九○年第三期發表）

第三類：反對妥協投降。

△妖妓圖

△猴戲

△說雙簧

△漢奸賣國賊汪精衛

△今日秦檜

在完成大量宣傳畫同時，可染先生還畫了不少鋼筆畫，如《自由和鎖鏈》、《魯迅像》──一九三七年魯迅逝世周年祭。這時期有不少畫稿發表在香港由茅盾主編的《文藝陣地》等刊物上。

「愛國者，必愛祖國傳統文化」──李可染

在李可染看來，中華民族傳統文化不僅是巨大的客觀存在，而且潛存著強勁的生命力。寺廟的佛像，斗方上的圖畫，廊柱左右對仗的聯語，門廳張貼的鍾馗，變戲法的詼諧和「魔道」，地攤上的泥玩具，書家手裡的斗筆，盲樂師指下顫動的琴音……有如生他養他的母體，給他的血緣裡注入慈和、博大、純樸、溫馨的氣息。「我對藝術的愛好是廣闊的。戲曲、音樂、繪畫、書法、雜技……。對於一個畫家的藝術創造來說，民族傳統文化是傳統。對於我們，廣義地說，人類創造的全部文化都屬於傳統。西方文化、外來文化是營養」。正因爲他生活在傳統文化的生命圈中心，他才能夠從傳統文化這個巨大的客觀存在發現她的真精神所在。這真精神哺育著他的天性、氣質、品格、修養，啓導著他的思維方式、抒情方式以至生活和藝術的實踐方式，滲透在他的藝術和人生態度之中。所以，一九八九年，他在自己一生數十方印章之外，構思一個更高、更概括的印章──「中國人」。

可染對中國傳統文化的熱愛，滲透於他的全部丹青生涯和高度藝術造詣之中。

師牛堂前的李可染

李可染，經歷著「苦」與「熱」的奮鬥；走出了時代精神的煉獄。
坦然、安詳，站在「師牛堂」前，和自己筆下不同時期，各個側面的
「自畫像」合影留念。

造詣

可否古今盡人事，
染點翰墨牟天功。——郭沫若

一九九〇年一月二十三日，中央美術學院，中國
美術家協會主持，沉痛悼念李可染先生告別遺體的儀
式上發布悼詞，高度評價可染先生的歷史功績。指出
「可染先生的山水畫渾厚凝重、博大沉雄，以鮮明的
時代精神和藝術個性，促進了民族傳統繪畫昇華，成
為中國畫發展史上劃時代的里程碑。」

可染先生的藝術嬗變與建樹，他的高度造詣，總
體上可分為前、後兩個時期。在三十五歲（一九四二
年）以前是作為藝術家所必需的「全面大儲備」時
期。三十五歲以後，他集中精力於中國畫的時代性的
根本變革，在他持續進取、大膽創造的里程中，經歷
了三個上坡道的遞變和演進，達到最後十年的一個高
峯。

從一九四二年到一九八九年，可染先生後半生
裡，中華民族經歷了極其深刻、複雜的社會變革，這
是可染先生藝術生涯血淚交織、坎坷多變的四十七
年，也是奮進開拓、光華四射的四十七年。為了便於
進行歷史性的回溯和理論上的總結，試將這無限豐
富、無比深沉的四十七年，按其內在運動勢態，劃分
為四個「大體十年」，即：十年探索、十年開拓、十

(一) 第一個上坡道 鑽研傳統（一九四二—一九五三）
十年探索
——「用最大的功力打進去」

年夜路、十年變法，藉以分層予以闡述，揭示「三個
上坡道，一個突兀高峯」的精神內涵。

一九四二年，作為李可染中國藝術第一個上坡道
的起點。基於三個主要促力：
一、李可染使用水墨作牛圖。
二、李可染與徐悲鴻大師訂交之始。
三、巴山蜀水為可染藝術埋下碩壯的種子。——
「驚人的奇觀」

李可染對畫室的自我命名，都有深刻自勵之意，
如四十年代初「有君堂」，四十年代末「十師齋」、
「師牛堂」，七十年代末「識缺齋」，八十年代「墨

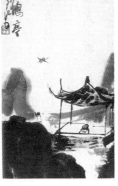

放鶴亭　1945
早年大筆墨之畫。放縱恣
肆，對比強烈，悟徐渭風神
而益增自我個性。

始用水墨畫牛

天閣」，都內含情感所寄，思想所向，困學進取、精神內省等獨特的含義。「師牛堂」三字，懸於可染先生畫室，直到可染先生生命最後一息，在「師牛堂」前，溘然長逝。

可染先生自釋「師牛堂」云：

「給於人者多，取於人者少，其為牛乎。」

在艱苦的抗日戰爭年代，可染先生畫牛，最初的靈感，來自鄰近牛棚一條大青牛的形象感受，而畫家情感所繫，出於對赤誠的愛國心，出於對民族命運的長期思考。「牧牛圖」，看似抒情的田園曲，實則在李可染當年是作為愛國宣傳畫的續篇來寫的，另一位愛國者的悲憤激情在逆境中的轉注和宣洩。前人論詞曰：「有寄託入，無寄託出」，用以領悟「牧牛圖」的藝術內涵是恰當的。

一九四二年，郭沫若主持的文委會活動，限於形勢，不能繼續下去。工作成員分頭去作研究工作，可染先生重新繼續他早年的中國畫研究與創作。

那時文委會從原住處天官房（府）轉移，郭沫若、李可染同時遷住在農村金剛坡下。可染住的低矮茅舍，緊鄰牛棚。一條青色大水牛天天見面，它終日勞瘁，早出晚歸，夜間歇息，吃草，飲水，反芻，啃蹄，蹭癢，隔壁聽得清清楚楚。可染由此想到，魯迅曾把自己比做吃草擠奶的牛，寫下「橫眉冷對千夫指，俯首甘為孺子牛」的名句。郭沫若此時寫了長詩《水牛贊》，稱譽水牛應尊為「國獸」。「牛，不僅具有終身辛勤勞動、鞠躬盡瘁的品質，牠的形象也著實可愛，於是便用水墨畫起牛來了」。（自述）

可染先生的力作《水牛贊》，摘錄一九四二年春郭

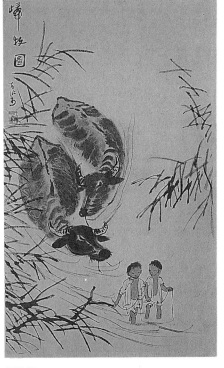

歸牧圖 1948

秋風紅雨畫意 1954

沫若所寫《水牛贊》新詩，附題跋數行。跋語云：「以上題句為一九四二年郭沫若先生所作《水牛贊》詩，回憶當年郭老與吾同住在重慶郊區金剛坡下，吾始畫牛，郭老寫此詩共三十六行，盛贊牛之美德，並稱之為國獸。益增我畫牛情趣，此圖題其半首。一九八五年乙丑李可染並記。」

對照可染印語「孺子牛」、「國獸」，得見先生由於和文化人士密切交往，由於他個人愛國意識的自覺，以及在國畫創造上奮進探求，從而始作牛圖以寄抒情懷。一九四二年，成為可染中國畫藝術第一個上坡道的起點和開端。

可染先生通過畫牛，寄寓一片愛國愛民之心，崇尚自我精神，也通過畫牛，深入探究中國畫創造的規律和使筆運墨的規律。夜以繼日，畫牛不輟。一時間，滿桌、滿床、滿屋、滿牆，到處是牛，正、側、向、背，或臥、或立、或行走、或嚙蹄，神態百出，情趣盎然。直到八十年代，「牧牛圖」仍是可染喜愛

的作畫題材，四十餘年來，「牧牛圖」的不同構圖意境、不同處理方法，已達百種。通過反覆錘鍊，筆墨當年日益凝鍊厚重。牧童、水牛、背景，奇正多變，畫法日益凝鍊厚重。牧童、水牛、背景，奇正多變，畫法的精道，筆情墨韻之自然洗練，無以復加。

「牧牛圖」的創造，作為小品，較之山水巨構，有更大的靈活性和自由度，其韻格有如散文詩，思想感情的寓含，創意的新穎，境界的高深，又非一般田園即興之作可比。意象深層，既蓄藏著多義性，又蘊含著趣味性，不確定性。因欣賞者審美角度各異，審美意向不同，審美深淺有別，而生心理節律上不盡一致的共鳴。

據版畫家吳凡回憶，一九四四年秋，可染先生在重慶國立藝術國畫科山水班任教，「應學生壁報《雨蕾》之邀，作《魯迅像》」，可染先生當即提筆，畫到魯迅髯鬚，橫寫一筆，恰如隸書「一」字，神態躍然紙上。」吳凡，作為可染的學生，他從這張在單宣紙上的寫意畫談起，將減筆《魯迅像》與後來作的《水牛

圖》、聯繫起來，勾劃出可染老師的人生態度和藝術觀，得出結論說：「原來他並不是一個寄情山水而忘懷世事的人」①。

與徐悲鴻大師訂交

一九四二年，成爲李可染中國畫藝術第一個上坡道的起點，另一個促力，是有幸結識徐悲鴻。一九四二年，悲鴻先生在某會議廳看到陳列著可染的水彩風景畫，深爲贊賞、興奮不已。動念收藏此珍品。可染回憶「他托人捎話，要用自己的作品換我一張水彩。當時我有些吃驚，我說我的畫幼稚得很，他哪張就拿哪張好了，我怎敢同他的作品交換呢。不兩天，就接到悲鴻先生一封親筆信，說他已拿了我一幅風景畫，信裡附寄他畫的一幅貓圖贈我。」（一九八九年手迹：《自傳·提綱》）

悲鴻大師欣然命筆，致函比他年輕十二歲的可染，附寄一幅精彩的寫意畫新作《貓圖》相贈。互換畫作，成爲兩畫家訂交之始。其後，當代畫家水墨畫聯展揭幕，李可染的一張牧牛圖《牧童遙指杏花村》，早貼上「徐悲鴻訂購」紅簽。

徐悲鴻的推崇，對於青年可染深入鑽研中國畫傳統、探索藝術規律，是巨大的精神支持和鼓勵。

徐先生住在嘉陵江北岸盤溪，生活十分清苦。在那艱苦歲月裡，先生以高昂的愛國激情和驚人的毅力，創作了《奔馬》、《愚公移山》、《泰戈爾像》、《羣獅》、《巴人汲水》一系列堪稱稀世珍品的名作。徐先生發現，李可染這位年輕畫家，畫才非凡，有很高的鑒賞力，對中國畫的熟悉深知，如同對筆墨的熟悉深知一樣，使先生驚異。兩位畫家成爲莫逆，可染日後

得拜師於齊白石門下，幸得悲鴻先生玉成。戰爭時代，物資匱乏，貴在精神的補償。那時，徐先生邀請可染到家裡看他的藏畫、藏本，把留學期間忍飢挨餓購存的世界名畫印刷品，成摞地借給可染，放之累月，一次次輪換，由他隨意使用。李可染從徐悲鴻籌建的中國美術學院陳列室看歷代藏畫，悲鴻先生痛快地應允，將整盒常用章全部從樓上端來，拿給學生觀摩。學生們將一些名章如「江南布衣」，印在宣紙上留作紀念。可見兩位畫家交情之深。同時，可染也和住在南岸遠郊的林風眠先生親密來往。也曾請了林先生到藝專山水班來給學生上課。沒想到，林先生一來，即被學生包圍，想看林先生作畫，留作範品。可染只好充當「保衞」，出面維持秩序，說好只能畫「小畫」。林先生興致蠻高，學生排好隊，一個一個按號來看畫，畫完一幅，隨即贈送一幅，一連揮毫畫了二十來張。人手一幅，皆大歡喜。②

可染敏學好求，一方面從早年恩師林風眠先生學習，一方面又從新結識的前輩大師徐悲鴻先生學習，在重慶滙聚的前輩史學家、理論家、畫家，如郭沫若、翦伯贊、蔡儀、傅抱石、丁衍庸、趙無極、朱德羣、關良、高龍生，也都與可染相友善。或探討學術、或交流畫藝，自然形成一個開放性的文化圈。在這裡開拓了視野和胸襟，也促進可染沿著他第一個上坡道奮進。

可染先生所崇敬的同代前輩畫家徐悲鴻、林風眠——兩位畫壇巨子，分別住在嘉陵江南、北兩岸，原本隔江相望，沒有直接過從交往。正是可染的愛心和敬意，牽動了兩位大師相互傾慕的情思，比徐悲鴻年

水色天光圖　1963

少五歲的林風眠，由他的學生李可染陪同，先去拜望徐先生，徐先生深受感動，三天以後隨即設宴隆重答謝林先生盛情，又分別由各自的學生李端年、李可染等幾位作陪。這是多麼合乎中國的文明、禮儀、氣度；富於人情味的一幕！確實，中國現代美術史上兩位齊名的人師，如同東方上空的雙子星座，精神光芒從此交織輝映，以其相會聚首的歷史性深遠意義來說：「當然值得在中國現代美術史上大書特書！」③

巴山蜀水——一顆壯碩的種子——「驚人的奇觀」

可染先生晚年在他親擬的《自傳‧提綱》中寫道：

「過去我曾感到西湖的風景好，但若要與四川相比，論雄偉壯麗，相差很遠。《蘭亭序》稱山陰的風景皆是。一天我散步到我居處不遠的金剛坡山腰間，那時正當夕陽西下的時候，我回頭一看，山下幾十里地的水田，一塊塊都反射出耀眼的金光，好似一片片摔碎的金色鏡子，田邊和遠處的煙樹，千層萬層也沐浴在霞光裡，令人心胸開闊，真是驚人的奇觀！我從來

也沒有見過這樣的圖畫，從這時起，我便用水墨、水彩畫起風景來。」④

從此，那山下幾十里水田、反射出耀眼金光的碎鏡，在以後的十年、二十年以至三十年、四十年的可染山水畫裡，構成驚人的藝術奇觀，千變萬化，實所罕見。追溯起來，巴山蜀水，給可染未來的藝術大樹，蔚為壯觀的可染山水，埋下了種子。

李可染在他第一個上坡道的十年裡，鑽研傳統，浸沉傳統，創作以驚人速度全面、飛躍的發展。牛圖、山水、人物，呈現獨特的新韻，顯示了出眾的才華。童年時代民間藝術、中國書畫的早期啟蒙、發展，「一八藝社」的活動，第一流大師的誘導，都適時的為李可染藝術的未來發展做了準備。「九一八」事變前後到中華民族的全面抗戰，李可染又以他的愛國熱情、青春能量，全身投入抗日救亡的洪流。從二十五歲到三十五歲（一九三二——一九四二），全力從事多種形式的愛國宣傳畫創作活動，先後持續十年之久，在這一系列宣傳畫中所凝聚的全民族的悲壯的「力」之美，在世界藝術史上也是罕見的。以可染個人藝術生涯來說，如果從十三歲拜師算起，以入西湖國立藝術院為轉折點，以愛國宣傳畫創作的高潮為界標，可染一步步投身到時代的中心漩渦裡，完成了一位藝術家全面「大儲備」階段。

四十年代可染的牛圖、山水、人物，豪放不羈，以流動的線描為主，與淡雅的墨韻交融，在濃厚的東方古典意味中，透露出現代人縱恣的個性。奔放而不失穩健，率真而不失精微。如果同五十年代中期以後，凝煉厚重、以積墨為主的黑調山水畫相比，確實如可染先生自評：「風格迥異」，「判若兩人」。

春山半是雲　1948　70×41公分

撥阮圖　80×34公分

松蔭觀瀑圖　1943　80×47公分

可染先生在一九四二—一五三年期間，曾舉行四次水墨寫意畫展，（一九四四，重慶；一九四六，昆明；一九四七、一九四八，北平）他的作品得到周恩來、郭沫若、田漢、老舍、徐悲鴻的推崇稱贊。有些人物畫，如杜甫像、屈原像（爲詩人節而作）影響深廣，沈鈞儒、郭沫若、田漢曾爲之題字。一九四六年，可染四妹李畹在昆明主持舉辦《李可染水墨寫意畫展》，展出作品四十餘幅。這批早期作品，在復員返鄉期間不幸散失⑤，現正設法尋索。

李畹先生回憶說：「到（重慶）國立藝專後，因工作條件好轉，他（指可染先生）專攻中國山水、人物畫，研究中國畫傳統。那時他曾對我說過，他要打進傳統中去，將來再打出來。他對石濤的研究比較深，石濤的筆墨情趣，在他的畫裡得到更多的發揮。山水畫筆墨簡淡。他同時也畫古典人物畫，如《東坡洗硯圖》、《三酸》、《義之愛鵝圖》、《米顛拜石》、《採菊東籬下、悠然見南山》、《蜻蜓飛上玉梢頭》、《輕羅小扇撲流螢》」⑥。

李可染四十年代的水墨與寫意畫，類乎中國古琴曲，格調高雅、樸素大方、含蓄無盡。

拜師齊、黃二師門下

這是可染深入傳統、探索規律的重要標誌。這一時期是他中國畫創造能量的第一個高潮期，可惜，保留的作品不多，最有代表性的是《松蔭觀瀑》（一九四三）、《放鶴亭》（一九四五）、《執扇仕女》（一九四三）。還有《淺絳山水》（一九四五）、《碧樹草堂》、《秋風紅雨》（一九四八）、《樹下二老》、《詩人陶淵明》（一九五一）等。

從這些作品中，可以窺見當時可染的人物畫已獨具特

色，自成一格。多用近乎游絲的蘭葉描，工而寫，眞而韻。神態富奇趣，若以逸、神、妙、能四格論畫，實不愧神逸之間也。

齊白石論畫云：「大筆墨之畫、難得形似；纖細筆墨之畫、難得神似。」李可染大筆墨畫之如《碧樹草堂》、纖細筆墨畫之如《執扇仕女》，各盡形神之妙，可謂上乘之作。

〔注〕

①吳凡《一幅魯迅像和一幅水牛圖》——記李可染先生二三事。

②參照顏語：一九九〇年四月二日與本書著者談話。回憶重慶國立藝專時期的可染老師。

③李可染《一位眞正的藝術家》，一九八一年十一月二日在林風眠藝術研討會上的發言（博一整理）《美術》一九九〇年第三期。收入《李可染論藝術》。

④李可染：一九八九年，草擬《自傳·提綱》。

⑤李晬教授致本書著者信，一九八八年七月十日。

⑥李晬教授致本書著者信，一九八八年七月二十日。

(二)第二個上坡道（一九五四—一九六五）

十年開拓 採一煉十

——「用最大的勇氣打出來」

歌德寫作小屋 1957
寫生開拓期至高點代表作。意念的逆光美、筆墨美與深遠空間結構美相統一，推出嶄新的意境。標誌著可染山水藝術成功地實現了第一次超越。

可染先生一九五四年邁出決定性的一步，將中國古代山水大家師法造化的傳統。轉變爲面向自然、對景寫生，力圖實現他四十年代的設計：對傳統，「用最大的功力打進去；用最大的勇氣打出來」。

「打出來」的突破口在哪裡？從一九四九年七月二日至十九日出席全國第一次文代會，他開始新的思索和嘗試。

五十年代初期，他曾和中央美術學院師生一起參加北京郊區小紅門和龍爪樹土地改革。參加中央文化部鄭振鐸部長主持的「甘肅永靖炳靈寺石窟考察團」赴甘肅考察。當徐悲鴻爲勞動模範畫像期間。李可染完成了三幅新年畫：《老漢今年八十八，始知軍民是一家》《土改分得大黃牛》以及《勞動模範北海遊園大會》，傾注著一位愛國者對新生活的敏感和熱情。

一九五三年九月二十三日。全國第二次文代會召開，徐悲鴻先生任執行主席，大會期間，悲鴻先生因

腦溢血住院，二十六日凌晨於北京醫院逝世。這震驚中外的噩耗，對可染先生來說，無疑是晴天霹靂。痛定思痛，他正當四十六歲盛年，愈發感到一個時代的藝術重任，是落到了後來者肩上，落到了自己肩上了。

那時中國畫面臨著必然降臨的沉寂，保守者堅持中國畫勿須變革；虛無者堅持中國畫無法變革。

革新者需要回答的問題是：哪裡是路？如何開拓新路？中國畫那時是「封建老朽」的同義語，是世紀末的象徵。古代碑帖，形同廢紙，在舊書攤、舊書店論斤賣。宣紙畫譜，被有些人撕了當抹布，擦油畫筆。

一九四九—一九五三年，艾青三談中國畫，代表了變革年代，對中國畫的過去、現在和將來的認識、分析和預測。

艾青關於中國畫的言論，在那一片混沌迷茫之中，起著石破天驚的作用。其寶貴的思想有三點：

第一，將中國畫本身的地位，從受壓抑、妄自菲薄提到了應有的高度，提到了當躋身世界性藝術之林的地位；

第二，一針見血地指出了中國畫變革的巨大阻力和當前中國畫存在的問題；

第三，肯定中國畫變革成功的現實可能性，畫家所必備的主觀條件、肯定中國畫有著光明的前景。

艾青論白石老人，一開頭就說：「在老的畫家們當中，我經常想起畢卡索和齊白石。儘管這兩個老人一個在歐洲，一個在亞洲，互相也沒有見過面，兩人

所繼承的傳統和所發展的道路也不同，但他們之間卻存在著許多共同的東西。他們都長期的以自己簡單的工具，最節省的筆墨，描寫他們自己對於外界的感受，對人生採取肯定的樂觀態度，以自己持久的勞動給人類創造精神的財富，以驚人的毅力從事藝術。

這兩個老人都經歷了這個世界的巨大變革，幾次經歷了把整個人類都捲進去的戰爭，也都親眼看見了人類光明的前途。

他們都關心和平，關心人民的幸福。

而他們在藝術上所達到的是這樣高的境界，使我們覺得傳統的藝術和未來之間有了聯繫。」

艾青從這位高齡的白石老人，揭示了我們這個民族的最大激變的世紀——從最古老的、黑暗的年代，走向一個充滿新生活力的、光明的年代。

艾青指出一味的臨摹、一代又一代的模仿，使中國畫成了形式主義的套式，毫無生氣。同時，他也指出舊內容加新標題，並非真正的新路。如畫了雄雞，題字是「腳踏實地」，「這是一種投機取巧的辦法」，中國畫的革新，需要的是從思想感情到形式全新的藝術，「老調重彈、千篇一律」，這種情況不能再繼續下去了。

怎樣才能從舊國畫變革為新國畫，艾青提出，「一要內容新，二要形式新」。但是要內容和形式都新，人們又擔心，是不是跨到西方去，變成水墨畫的西洋畫？或者跨到東洋去，變成日本風的東洋畫？這裡就有了一個如何繼承民族傳統的問題。只有把民族遺產中最寶貴的部分繼承下來，再創造內容和形式都是新的東西，才能叫做完全新的中國畫，而要做到這

李可染在陽朔寫生情景

自 1954 年起，李可染十次出遊寫生。這「十出十歸」成就了李可染的「膽」與「魂」。

一點，應該有點革命精神，也就是在實際上能創新的精神，那麼，一要有功夫，二要有膽量。光有功夫或光有膽量都不成。功夫就是對於你所要畫的事物，要有觀察能力和表現能力，膽量就是你要從因襲的小圈子裡突破出來、自己創造的勇氣。

畫人必須畫活人！

畫山水必須畫真的山河！

中國老百姓是熟識和熱愛中國畫的，中國人民喜愛自己民族的藝術，中國畫的前途是光明的。

這就是結論。

從艾青對中國畫清醒的認識和熱情洋溢的言論裡，我們彷彿能體味到，在沸騰的人民生活和壯麗的自然山河之中，已經響起了中國畫革新的足音。

「可貴者膽，所要者魂」。一九五四年，李可染先生決心用最大勇氣從傳統裡打出來的兩句話，就成為激變的世紀裡，革新中國畫的先聲。

現在，眾所周知的三畫家李可染、張仃、羅銘一九五四年的江南山水寫生，以及北海悅心殿激勵畫界的《李可染、張仃、羅銘水墨山水寫生畫聯展》，成為醞釀五年之久的中國畫革新之火的爆發口。緊接著，李可染又以他最大的決心、勇氣和毅力，邁出了大跨度的第二步、第三步、第四步……。先後持續性地、於一九五六、一九五七、一九六二年進行了長江寫生、東德寫生、兩度桂林寫生。其後一九六二、一九六三、一九六四年，三次赴廣東，南去北歸。若從一九五四年第一次寫生算起，直到一九六四年，十年間，外出長途寫生八次。

十年浩劫，未能作畫，被迫停筆。年逾七十以後，又兩次出遊，先登黃山、井崗山；後南下經蘇閩二省，重又寫生於灕江。這十次寫生，主要是在四十七歲至五十七歲盛年，是謂李可染藝術生涯中的「十出十歸」。這「十出十歸」是李可染之所以為李可染的「膽」與「魂」之所在。

李可染認為，革新山水畫有兩個關鍵：「意境」和「意匠」。

什麼是「意境」？什麼是「意匠」？「意境是情與景的結合」，「意境是山水畫的靈魂」。「意匠」是表達「意境」的一切必要手段。沒有高強的意境，再好的意境也等於零。山水意匠最基本的是取景、剪裁、組織、誇張。具體到山水畫面，就是構圖、層次、造型、明暗、色彩、氣氛、筆墨等等多種表現手段。缺乏對祖國山川強烈真摯的感情，就很難產生感人的意境。因此，意境的創造有「四要素」：一、對祖國大自然強烈

向祖國壯麗河山，深入寫生；二、對祖國大自然強烈

眞摯的感情，愛國者必愛祖國一草一木；三、對民族傳統文化的豐厚素養，愛國者必愛祖國傳統文化。

四、高強的意匠加工手段和筆墨技巧。可染先生七十歲總結時，把這四要素歸結爲「精讀大自然」這兩本書。可染先生（包括社會生活）和傳統（包括歷史）這兩本書的氣概」。這是對中國畫傳統精神——「外師造化，中得心源」、「讀萬卷書，行萬里路」的重大發展和超越。他通過實踐，得出結論說：「人離開大自然，離開傳統，不可能有任何創造」，「不要生活，不要基本功，等於零」。

山水寫生，是李可染探索美的規律、創造新意境的基本功和重要環節。通過寫生，掌握大自然的內在規律，掌握大千世界的形、神和生命氣象，掌握宇宙萬物、天地日月、陰陽明晦交替推移、不斷變化的永恆運動。寫生，是將古老的山水畫傳統導向現代精神最活潑、最深入的動態形式，是從傳統裡打出來，做「透網鱗」的必經之路。

「五四」以來，爲革新中國畫，到農村寫生，到邊疆寫生，不乏先行者。而「李可染的特殊貢獻在於，他是把傳統山水畫的畫室搬到大自然裡去的第一個人」（吳冠中語）。

到大自然中去，面對實景，在外光下，反覆寫生，從這一點來說，和法國印象派有相通之處。可是，李可染的寫生，是要通過這座橋梁、走向中國山水畫的革新之路，因此，李可染和印象派又有著根本性的差異，不研究這個差異，就不可能正確評價李可染的開拓精神、藝術成就與貢獻。

李可染的寫生和印象派的寫生之差異，表現在以下四個方面：

首先，文化背景不同，視覺藝術革命的內容不同。

印象派視覺藝術革命的對象，是指向統治西方畫壇兩百年、僵化的學院派。這場視覺革命，發生在十九世紀下半期的法國，有它特定的歷史文化條件。自然科學的推進，光學、色彩學的新發現，給予它重要的促力。印象派的外光寫生，利用了自然科學這些新成果，給人類審美領域開闢了色彩新觀念，帶來新的光感、色感，創造了陽光燦爛、五彩絢麗的視覺世界。李可染尊敬印象派畫家的革命精神，也十分注意印象派在藝術探求方面和東方繪畫、日本版畫的聯姻關係。訪問民主德國期間，他看到印象派的原作，十分的興奮，他說，「如果你參觀歐洲繪畫博物館，到了印象派，會感到眼前突然亮了起來……」。但他清醒的意識到，任何一種西方繪畫流派，都不可能完全適合中國。中國的藝術復興，必須走振興民族文化、吸收外來營養、求索時代精神的道路。

李可染視覺藝術革命的對象，是指向統治中國畫壇兩百年以上的公式化，他認爲，「公式化是傳統中最主要的糟粕」。公式化的病根在於因襲古人，脫離生活，整日「伏案於南窗之下，不敢離開古人一步，甘做階下囚」。李可染寫生的第一步，就是下決心克服公式化，發揚中國藝術傳統的眞精神。既要保持和民族傳統文化的血緣關係，又要創造國畫美的新觀念。

這場視覺藝術革命，發生在二十世紀五十年代上半期的中國，有著它震動世界的歷史、文化背景。社

會政治、經濟巨大深刻的變革，社會文化、心理結構的大震盪和重新改觀，成爲李可染決心從傳統裡「打出來」的客觀促力。李可染的寫生，是在否定傳統的虛無思潮和因襲傳統的保守思潮雙重包圍下進行的。

李可染通過寫生，力求開拓一條中國畫新路，就其革命內容來說，比起當年印象派實現純視覺、純色彩的革命，看來要更加複雜得多、深刻得多、艱巨得多。

其次，**寫生的最高綱領不同**。

「大自然的美在於變化」，莫內寫道。「記住，當場畫下來的任何東西，總有一種以後在畫室裡所不可能取得的力量、眞實感和筆法的生動性」，這是老一輩風景畫家布丹對莫內的忠告。

李可染欣賞莫內敏銳觀察大自然的眼力，也十分重視唯有寫生才可能喚起的新鮮感覺。他用過一個極其幽默的比喻，「要像從另一個星球上來的，要用陌生的眼光來觀察大自然」。他嘲笑「心懷成見、視而不見」的公式化盲人。

說到印象派寫生的最高綱領，恐怕要算——「光，是繪畫的主角」（馬奈）這句話了。

李可染在大自然中發現了「光」的魅力，「光」的奧祕，但「光」不是他的主角。「光」，是李可染山水寫生和藝術世界裡最活躍的元素。李可染寫生的最高綱領是——「爲祖國河山立傳」。

第三，**寫生的態度、方法不同**。

印象派爲捕捉瞬息萬變的光，强調純視覺性，純感官性，排斥理性思考，專注於色彩的分解、大氣的顫動、光的綜合表現。對象選擇，服從晨、午、暮陽光轉移的效果，即興落筆，帶有原初的隨意性。

李可染把寫生作爲視覺和心靈同時觀照大自然的最佳途徑。傳統中國畫「寫松萬本」的認眞態度，「目識心記」的感悟方式，「寫生」與「寫心」，「感覺」與「理解」，在他那裡是並不矛盾的。他以現代的思維和辨證的方法論，將對立的兩極統一了起來，在新的認識高度上，千方百計，苦心經營，催發山水藝術的靈魂——新意境的誕生。

在認識自然過程中，由感官進入思維，由視覺的感受進入心靈的觀照：不但畫「所見」，而且畫「所知」、「所想」。在觀照的過程中，由審美的愉悅，進入理性的思考，藉以淨化和純化感情，去不斷探索和發現美的規律。苦心經營，意匠加工，不僅要以規律性制約隨意性，而且要由規律性達到高層次的隨意性。即求得「必然」與「偶然」的統一。他說，「經意之極若不經意」——「若」旁邊要加上兩個圈。沒有這個「若」字，任其隨意下去，則爲李可染式的寫生所不取。黃賓虹論畫云：「規律中最大的規律就是自然」。

李可染要求寫生態度嚴肅認眞，要求寫生方法循乎自然規律和藝術規律。開始作畫時，要順從自然，「由對象支配」，「由對象做主」，「畫到百分之七十至八十；藝術生命活起來了，則由畫面支配，由畫面本身做主了」。由順從自然到主宰自然，藝術家在自己的藝術王國裡成爲主宰，成爲上帝。要在辨證的方法論中，博取創造的自由。歌德說，「藝術家既是自然的奴隸，又是自然的主宰」。李可染說：「正確的寫生和方法，是要「忠於生活，但不是愚忠」。

第四，**寫生的終極目的、創作過程不同**。

瞬間印象的即興寫生，乃是印象派作品的完成。

莫內的代表作，《盧昂大教堂》連作，同時張起幾塊畫布，追蹤陽光。評者論印象派繪畫說：只要看畫裡的洋傘朝向那一邊，就可以知道作畫的時間。

李可染的寫生，一開始就注重意境的創造、意匠的求索。以期達到與眾不同的藝術表現性。光，是情景交融的一部分，光，在他那裡，超越了光學現象，隨「意境」自由召喚，自由調動，光源沒有固定的方位，伴隨意境的創造，或「黑入太陰」，或「白催朽骨」，或「流光徘徊」，或「追光」等等。即使這樣的寫生，在李可染的創作全過程中，也還不是終極成果。用他的話說，「寫生，是創作的基礎和橋梁，是創作的過渡和準備」。「寫生，是半成品，還有待反覆加工和提高」。如果把寫生比作採礦，那麼作品的終極完成，還要求冶煉。採礦是無比艱辛的勞動，冶煉更要付出十倍的時間、百倍的勞動，是謂「採一煉十」。李可染經過多次長途寫生實踐——採集礦石，經過了十年從師齊黃二師，潛心筆墨堂奧，確實體會到「煉」的重要，非積數十年之苦功，實難奏效。一九六○年，他提出「採一煉十」四個字，言簡意賅，表明在李可染整體藝術世界中，「採」與「煉」的關係以及寫生所占的位置。寫生，是採集寶貴的礦石。「採」本身，包含有「煉」的成分，「煉」的眼力和功夫，但還不是終極的成果。採礦之後，要持續地經過千錘百煉，才成功為預期的藝術品。「煉」，在李可染那裡，始終是一個未完成式，是一個無盡追求的過程，是一個反覆深化的過程，是一個思想、情感、精神和人格投入藝術、一起昇華的過程。

意境的創造，在李可染的山水寫生和創作中，始終放在首位，竭盡全力、灌注真情，山水意境的誕生，是反覆求索的目標，大體經歷三種途徑，實際上，已脫離寫生階段，而以「採」為基礎，以寫生的「半成品」為素材，完全進入「煉」的高層境界。胸有丘壑，造化在手，白紙對青天，層出不窮，到達了如此境界，這才充分體現寫意山水的真境界、真精神。

一般說，可染先生寫生的路線，是有重疊、有延伸的。寫生路線的多次性選擇，相應的重疊與延伸，是對「景」的深入認識過程，也是對「情」的深入醞釀過程。一九五四年，第一次寫生路線，是江南寫生，歷時三月餘，由杭州、西湖、富春江、無錫、太湖、再到達黃山，得《雨亦奇》《天都峯》等畫稿。一九五六年，第二次寫生路線，重經江南，溯長江而上，過三峽、延伸到祖國西部。再度寫生江浙，至杭州、西湖、太湖、紹興、雁蕩、黃山，得《鑒湖》、《杏花春雨江南》、《魯迅故鄉紹興城》《雁蕩山下水田》等畫稿。其後又到嶽麓山、韶山，經三峽到四川⋯重慶、成都、萬縣、峨嵋、凌雲山、樂山、嘉陵江、岷江，由棧道奔往寶成路沿線，得《江城朝市》、《凌雲山頂》等畫稿。飽覽祖國雄山秀水之奇、山川景物之勝。這兩次寫生，已占全了春、夏、秋、冬四季，體驗到自然界季節轉換的生命運作和表情。

觸景生情　平凡的景物，由於情的觸發，點石成金。畫家黃永玉當年評《太湖漁船》因情感色彩而產生的魅力：

「這是一幅現實生活的速寫，樸素而真實地表現了江南水鄉富有情趣的漁民生活。」「無數的漁船，箭一樣的射出去了，湖面因而激動起來，那生長在堤邊的老樹彷彿也因為這場熱鬧而飛舞跳躍。」①這就

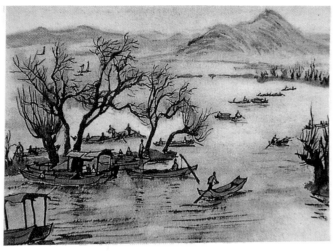

太湖漁船 1954

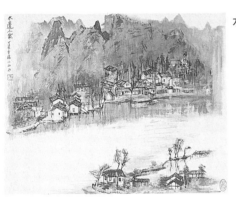

水邊人家 1959

是中國古詩詞所講的「緣物寄情」——「寫景」便是「寫情」吧。

五十年代中期，理論家王朝聞就已指出，李可染寫生的特點，在於他對祖國河山由衷的熱愛，抓住自然的精神個性，創造了與衆不同的意境，不是簡單的寫生和寫實。「出現在李可染作品裡的自然，例如《雨中的西湖》、《暮韻》、《江山如畫》、《雨後的蘇州小巷》、《古老的銀杏》、《江邊農舍》、《塗山放牧》……每一個地方有不同的氣象，有不能代替的對象的特色，有不重複的境界」。「李可染面臨不同的對象寫生，不是簡單的寫生，而是帶著對於它的愛，來表現了不同的自然的特點，照他自己的說法，叫做『魂』。」②

當時，面向生活，提倡寫生，漸成風氣，不只是爲了加強寫實能力，而且希望畫家從自然本身獲得創造靈感，克服千篇一律，克服新、老公式化，創造有靈魂的藝術，構成新的意境。面向自然，面向眞山眞水，李可染走在了前面。「可貴者膽」、「所要者魂」，成爲李可染終生爲之奮鬥的目標。

以情會景

雨中江南、雨中山景，是可染水墨山水一絕。最早要算是一九五四年畫在皮紙上的小幅水墨《雨亦奇》。《雨亦奇》可以說是「以情會景」的早期江南寫生代表作。其中含蓄的意境，蘊藏的感情，深知者莫如畫家張仃先生。一天，李可染、張仃、羅銘三位畫家初次江南行，途中遇雨。可染先生望著飄渺的湖水山巒，指給張仃先生看，說：「這不就是齊老師的《雨餘山》？」張仃會意地笑了，回答說，「景是眞好，只是難畫」，可染先生拿出畫具，說「我來試試看」。於是面對西湖，雨中對景寫生，這就是那幅耐人尋味的《雨亦奇》③。

可染先生三十九歲定居北京，他在畫肆曾見白石老人一幅《雨餘山》。後來，在他久居二十餘年的住所大雅寶胡同甲二號，畫室裡總掛著一小幅山水，近似他特別歡喜的《雨餘山》。白石老人畫在一張包鞋紙上，贈送給可染。朦朧的山景，看似平淡，「雨」的感覺極好。

齊白石的山水，中年已有自己的特殊神韻，卻受到一些人的嘲罵，齊白石的創造精神，最爲他們所不容。《雨餘山》有齊老題詩一首：

雨餘山

煙雨橋亭圖　1963　50×41公分

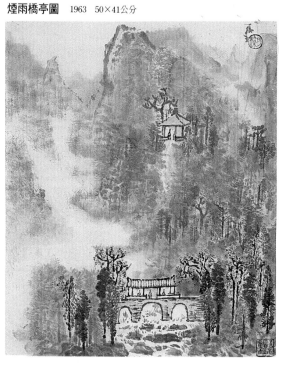

十年種樹成林易，
畫樹成林一輩難，
畫到髮枯瞳欲瞎，
賞心誰看雨餘山。

白石老人六十三歲時所作七言詩，末兩句透露出鍾情山林的一片痴心，火熱而冷峻的悖語，是回敬那一伙圍攻者的。

李可染的《雨亦奇》，也可以看作是對恩師齊白石《雨餘山》的一種情感報償，一種精神反響，一種「師心不師迹」——傳統與生活相撞擊的「神來之筆」。

此後，生發出一系列雨景名作：《漁村煙雨》、《春雨江南》、《杏花春雨江南》、《喜雨江南》、《蜀山春雨》、《細雨灕江》等等。《雨餘山》，直到生命最後一年，也依然是可染最喜愛的畫題之一，可謂畫到了隨心所欲不逾矩的地步。情調有的濃鬱厚重，有的淡雅美麗。意境有的熱烈，有的清新。色彩設計有暖調子，有冷調子。墨韻奇幻，或杏樹成林，濃艷欲滴；或新幹疏枝，淡綠初發，含笑帶雨。有時透明皎潔，似清晰可數；有時朦朧欲睡，煙雨一片。濃濃塗抹，不覺其繁；淡淡寫來，不覺其簡。有時空靈處突然穿來一隻落滿漁鷹的小船；有時點點嫩綠，阡陌交橫，牽牛人徜徉其中。有時峯嶺登起，盤環著黑瓦白牆的村落；有時遠山如黛，像樂曲的半音、滑音，迷茫裡漸漸消失……。不論輕重濃淡，可染最喜愛的還是那「方里帶圓」、「剛中含柔」、正面迎來的山嶺，是那直中有曲、蜿蜒流淌的小河，是那山路、石橋……。這些畫，有對景寫生、有對景創作，有完全超脫寫生的會景造境。好比杜工部「語不驚人死不休」！一九八七年，陽春三月，可染先生八十壽辰的

巫山雲圖　1965　67×44公分

「雲浮而動，岳鎮而安」，大自然在「動」與「靜」；「輕」與「重」多種矛盾對比中顯示它無窮盡的生命力。這是可染山水步入成熟期的得意之作。

江城朝市　1965　69×46公分

晨霧、暮靄中的景觀，迷茫深厚，豐富含蓄，有說不出的美。怎樣畫出來？很難。反覆嘗試，終於找到新的表現方法，叫做「從無到有，從有到無」，其妙無窮。（參見本書下篇《文選》）此圖表現破曉時分，江城從矇朧中甦醒的活力。賞家稱譽是「極爲罕見的民族瑰寶」，「別具匠心」。

日子，晨起潑墨作畫題句曰：

青山綠水好江南，

賞心喜看雨餘山。

與齊詩末句對照，「誰看」轉換爲「喜看」，一字之差，別有洞天。作畫時日，距可染拜師齊白石之日整整四十年。

以意造境

六十年代上半期，可染山水第二上坡道的藝術進入了成熟期。由寫生爲主轉向「採一煉十」，以意造境。

一批優秀的山水畫、人物畫、牛圖，名幀佳作，集中在這時期產生。如《諧趣園》、《榕湖夕照》、《灕江勝覽》（一九六三）、《巫山雲圖》《江城朝市》（一九六五），還有最著名的《魯迅故鄉紹興城》（一九六二）、《杏花春雨江南》（一九六一）《萬山紅遍》（一）（二）（一九六二、一九六四）和他的《五牛圖》（一九六二）、《暮韻圖》（一九六二），都是這一時期完成的。從這一系列作品看，「以意造境」的創作，已近高潮，趨於成熟。一九五四—一九六五年，是開拓性的十年，只這十年的成就，已經不單純是「標誌了傳統山水畫的一個轉折：由寫心與摹擬階段向寫生與寫實階段過渡。」④實際上，在寫生和寫實的求索之中，李可染的山水藝術早已蘊蓄著具有時代精神的新意境，以他大跨步再前進、再飛躍的潛力，不曾停留於寫生和寫實，而向著更高的層次昇華，實現了突破性的變革，成爲現代表現性的、寫意的新山水畫了。這正是李可染開拓現代山水藝術、成爲當代中國畫發展史上劃時代里程碑的實質所在。

李可染五十歲以後的五年間（一九五七—一九六

（二），他的中國畫藝術已趨成熟，個性風格已經形成。他的情感、心理語言符號已具備獨立的結構形式，逐步形成他獨特的山水畫藝術體系和教學體系。

可染青年時代，在杭州的摯友汪占非評價這一期的人物畫《鍾馗送妹圖》，說了這樣幾句話：這是「雄渾與俊秀共存的和諧統一體，其筆墨技巧之純熟，運筆之美妙，爐火純青，達於化境」。他還認為，這幅傑作標誌了「創作思想上的新穎，推出了他藝術方法上的創新」。⑤

一斑可窺全豹，推而廣之，藉此語以認識李可染創作思想、藝術方法、風格造詣以及筆墨技巧整體上的高度成就，是相當中肯的。

一九五六年長途寫生之後，可染先生總結了四句話：「虎躍龍騰、萬鈞雷霆，芙蓉出水，日月增明。」⑥ 試詮釋其意：

虎躍龍騰——巨大活潑的生命節奏；

萬鈞雷霆——驚雷閃電般的氣勢力度；

芙蓉出水——「天下莫能與之爭美」的自然品格；

日月增明——宇宙山川對立統一、無限永恆的光輝。

前兩句類乎形之於神，要求的是一種內在含蓄性的美。後兩句類乎形之於影，要求的是一種外在可視性的美。總括起來，四句話，既強調藝術的精神情感價值，也重視藝術的視覺觀感價值，是「膽魂說」的延伸。

可染藝術超越寫實復舊寫意的理想境界，和現代東方表現性品格的無限生機，早已深深埋藏於第二上坡道的開端。

〔注〕

① 見本書附錄：黃永玉：《可喜的收穫——李可染江南水墨寫生畫觀感》。

② 王朝聞：《有情有景》，載《美術》一九五七年八月號，收入《以一當十》（論文集），作家出版社一九五九年版，第二十六～二十七頁。

③ 一九九〇年四月十日，張仃先生與本書著者談可染的藝術，參照張仃：《山水畫的轉折——論李可染》，《論現代中國美術》，江蘇美術出版社，一九八八年八月版。

④ 郎紹君：《被迫談藝錄》。

⑤ 見汪占非：《西湖邊上的友誼》。

⑥ 一九七九年三月二十九日，李可染先生與本書著者談自己個性風格的演變。

（三）第三個上坡道（一九六六─一九七六）

十年夜路　持正者勝
──「八風吹不動天邊月」

清漓煙嵐圖　1987

大膽發揮想像力，以意造境。於墨韻與神韻的交滙中再建鮮明、嶄新的個性風格。

一○十年夜路，伸手不見五指，他經歷著由「極苦」到「極熱」的奮鬥歷程。

六十年代上半期，李可染正在醞釀一次「六十歲變法」，革新中國畫的實踐如火如荼。發出熱烈奪目的火焰。一九六六年，他完成《蜀山春雨圖》不久，風雲突變，文革開始。李可染遭重點批判，被冠以「資產階級反動權威」的罪名，被戴高帽遊街，被掛「牛鬼蛇神」胸牌，被抄家，被關進「牛棚」。可染先生很少談這段往事。只是偶然自嘲說：「黃冑畫驢我畫牛，他是『驢販子』，我不如他出名」。一九七○─一九七一年，李可染爲首批下放人員之一。下放到湖北丹江口幹校。「下放」，當時意味著一種「解放」方式，一種「改造」途徑。要求一種不再妄想畫畫─「徹底挖掉黑根」的忠誠，一種「脫胎換骨」的決心。那時，分派可染看自行車、接管電話，其痛苦過程，寫一部書怕也難盡。

一九七二年，周恩來批示，從下放人員調令部分畫家返京，爲外事部門作畫，李可染得以重提畫筆。他作畫往往數易其稿，屢作變體，此來一口氣完成《灘江》稿本二十餘幅。爲民族飯店作大幅《灘江》，爲外交部作六米巨幅《灘江勝境圖》，歷時三個月。未料重新續寫《灘江》序列。

一九七四年，「四人幫」指令發動震驚全國「批黑畫，反擊資產階級黑線回潮」運動。「黑畫」，屬萬惡之首。刹時間，烏雲蔽天。李可染《陽朔勝境圖》被指爲黑畫，納入「黑畫展覽」以示衆。其實，批黑畫之矛頭所向在周恩來。六年之後，李可染以他藝術家的天眞，在一幅《積墨山水》上題句

「苦」與「熱」　如果將魯迅所譯廚川白村《人間苦與文藝》濃縮爲一個美學模式：「苦─熱─文藝」，那麼，文藝家愈律不但把握了這模式的新內涵，且將這模式和可染先生的師牛精神聯繫起來，這是一個創見。

愈律將古人之爲牛思索與可染之師牛精神加以對比，又將可染之頌牛進行剖析。他說：「古往今來，如此爲牛的生命譜進行曲的只有李可染」。又說：「這是個絕對區別於古人圖騰崇拜的科學結論。牛者：一是力大無窮，卻又性情溫馴，有點彊牌氣，卻甘願聽從小小放牛娃的支配；二是終身勞瘁事農，不居功自傲；三是穩步前進，足不踏空；四是皮毛骨肉，樣樣有用；五是樸實無華，氣宇軒宏。這五者都是兩種力的衝突而產生的合理統一」。李可染在這一點上其實和日本的廚川白村所見略同」。李可染師牛，乃是一個從苦到熱的奮鬥①。

文革，風雨如磐。李可染是受嚴重迫害的畫家之

積墨山水　1980　70×47公分

道「前人論筆墨有積墨法。然縱觀古今遺迹,擅此法者極稀,近代黃賓虹老人深得此道三昧,龔賢不能過之。吾師事老人日久多年,飽覽大自然陰陽晦明之象,因亦偶習用之,有人指之爲江山如此多黑。四人幫亦襲之。區區小技,尚欲置之死地,何耶。一九八〇年可染作此並記。」

那時,李可染在極「左」壓力下的厄運,很像法西斯政權下的珂勒惠支。首先,是全部作品從陳列場所被撤除。其次,是強制他走上受審判席。最後被剝奪作畫條件,被迫擱筆。由於身心的雙重摧殘,加深高血壓症,心臟病復發,以至病重失語。一九七四—一九七五年間,只能靠寫字條和親人對話。但是,正如他自己所說,他並沒有消沉。即使頭頸不能隨意轉側時,仍手持羊毫長鋒,殫精竭思,每日坐在案前臨池習字,堅持以書法練基本功,逆境困學。他以「我

不入地獄誰入地獄」的精神,持續著由「極苦」到「極熱」的奮鬥。「四人幫」以「白專道路」、「黑畫家」的棍子,不斷敲打這位藝術苦行僧的苦行信心,「然而他完全沒有妥協,他如果動搖一下,去趕文化大革命的時髦,就不存在今天的一代宗師李可染了」。「我彷彿看到他在自己的鼻子上繫一條堅實的繩索,像老牛一樣去犁田」①成刀成摞的毛邊紙,四吋長方形的大正楷,凝聚著老畫家頑強的意志力,一股千鈞雷霆般的精神氣度,流諸腕底,穿透紙背。書罷,又在原有字迹空間橫寫豎劃,作著不停歇的運筆功夫。縱橫交錯,層層覆蓋,直到煙雲滿紙。幽深的「黑」裡,透出最初的剛健筆迹和字體。從「習字日課」看來,墨黑近碑揭,沉雄賽鍾鼎,厚重如磐石,充滿樸拙的力之美。彷彿還沒有見過哪家書體,如此朦朧而又如此深沉地透露出痛苦與憧憬、靜默與騰躍,直覺與哲思。像黑夜、豐厚而空靈。像墨之海、渾茫一片。又象萬籟廻響,消融在蒼茫而寧靜的無極無限的永恆之中。他早先曾說:「寫字是最幸福的,字寫好了與畫一樣,一張好字把屋子裡的氣氛都變了,可惜我作畫的時間去得多,沒這個幸福」③。文革,一場毀滅文化的浩劫,對於李可染,卻給了他超常態的時間和特殊的空間,磨練了他「得天獨厚」的人格力度。十年的內煉,他的書法藝術的飛躍發展和成熟,是他人格力度自我超越的結果。晚年,當弟子們向老人請教「筆法」三昧時,他必定要說:「抓得筆住」、「做得筆主」、「高度控制,控制到每一點,到積點成線。」這回答,十分像白石老人當年對可染弟子的回答。「抓緊了,不要掉下來」,還有重要的祕訣嗎?沒有了。世上有抓筆的祕訣嗎?.兩位老

李可染獨創的「醬當體」

「批黑畫」年月，李可染患重病以致失語，仍堅持書法基本功。自創一種「醬當體」，以呆板、笨拙、工整，防止浮薄、流滑習氣。拓展出沉雄與逸宕相統一的可染書風，促進其藝術世界整體上的嬗變與昇華，迎來七十歲以後的藝術高峯。

人都沒有說。「法無定法」，「道可道，非常道」，可染不言，卻在靜默中證實了白石師一輩子的經驗。黃永玉說得好：「可染精通白石藝術的精髓」。

一九七七年，李可染七十歲壽辰。回顧六十歲以後，在那文革時期自創「醬當體」書體的心得，他說：「我小時候在家鄉徐州時喜歡寫字，十一歲時字寫得受到稱讚。但家鄉找不到好的書法老師，有一個老師教我趙體字，一味追求漂亮。後來才知道，由於追求表面漂亮，產生了『流滑』的毛病，結果費了很大功夫糾正。糾正的方法，就是盡量工整，不怕呆板，我不但寫顏字、魏碑，還寫我自創出來的極其呆板的字體，我戲名之曰『醬當體』，即像舊社會醬園、當舖牆上工匠描畫出來極其刻板的正體字，就這樣，以極其刻板的字體糾正自己，防止了『流滑』，真是所謂『學拳容易改拳難』」。（一九七九年，《談學山水畫》）

李可染的書畫美學思想，充滿了認識論和辯證法。諸如現實美和藝術美，師承與自創，動與靜潤相合，潑墨惜墨相合，欲簡先繁、欲虛先實、欲活先板、欲自由先繩之以規矩等等，以期達到藝術創造「隨心所欲不逾矩」的至高境界，也就是我們通常所說的「化境」。他平時這樣教導學生，自己是一個率先的求索者，執著的實踐者，他堅信「持正者勝、容邪者殆」，在烏雲蔽日的困境中默默攀登。書法藝術的飛躍和不凡造詣，以四射的光輝穿透冥冥之夜，標誌著李可染的藝術步入第二黃金期。

書與畫同，畫與人同。可染先生書風畫藝品格質樸厚重，結體間架謹嚴而奇幻，變化有致。用筆高度凝煉，點劃於靜穆中見飛動之勢。意態大度，富風采

神韻，所謂「金鐵煙雲」是也。其書法，早年以奇為主，奇中見正，與瀟灑飄逸的畫風相協。中年以正為主，正中見奇，沉雄靜穆中以盡其變。他中年收藏碑帖數百本，目臨意會，極推崇漢隸魏碑。漢魏法書又最喜《石門銘》和《張遷碑》。他以為《石門銘》兼融風度、韻味一體，《張遷碑》雖粗拙而別具風神，既深厚大方，又富趣味性。常見可染手書「金鐵煙雲」四字，釋曰：「此論家贊唐李北海法書書語，所謂畫如金石，體若飛動，動靜相合，實為畫訣」。（一九八七年書）李可染研習碑帖，很少對臨，主要是「看」，叫做「看穿牛皮」，又認真分析加以吸收。自許曰：「我雖不善書，識書莫如我」。可染晚年作畫，講骨老血濃，講又蒼又潤，講愈老愈奇愈勁愈美。畫面結體主勢破圓而方，運筆變連續為斷裂，肅穆之中跳蕩著生機，畫與書法融為一體，由書法啓動靈性。

李可染一生最後十年，書法藝術鼎盛發展，由早期、中期的從屬地位，一躍而為整體藝術世界中的筋骨血肉和主魂，促使山水、寫意人物、牛圖整體性的大飛躍、大嬗變、大發展。以其神韻和有意味的形式，獨標新風，以其高層次的文化品格，列入世界現代藝術之巔峯而絕無愧色。

〔注〕
①、②俞律：《師牛堂靜想錄》，一九九○年二月七日《新華日報》第三版。
③引自李松：沉雄逸宕──李可染的書法藝術，《名家翰墨》一九九○年第四期。

(四)最後一個突兀高峯（一九七七──一九八九）

十年變法　東方既白
──「我預見東方文藝復興之曙光」

三里河寓所牆上，掛著可染墨迹蘇軾《望湖樓》一首。新春的炮竹、鑼鼓連天震響，持續一個多月。一九七七年春，可染先生七十歲壽辰。四人幫以失敗告終，證實了「持正者勝」的信念。可染書畫，歷盡滄桑，十年夜路，終見天日。「烏雲翻墨」、「白水跳珠」，都變成歷史的圖畫，湖水澄明，天水一色，契合著李可染淨化的心靈世界。

如果把十年浩劫比做冰川，那麼經過冰川刨蝕作用的內陸文化，呈現出令人驚絕的窪地低谷。更令人驚絕的是冰川去後，寬谷中聳立著一座座尖峯羣。李可染山水藝術就是突兀的高峯之一。正如數學領域的陳景潤，力學領域的錢偉長，美學領域的錢鍾書、蔡儀、王朝聞……。「奇峯一見驚魂魄，混沌烘爐始開關」。中華民族的精神智慧、創造靈性是永遠摧不毀、壓不住、泯滅不了的。李可染「衰年變法」，未

烏雲翻墨未遮山，白水跳珠亂入船。

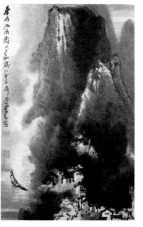

春雨江南圖　1984
萬千氣象，渾然一體。是可染山水藝術實現第二次超越，走向高峯期的代表作。

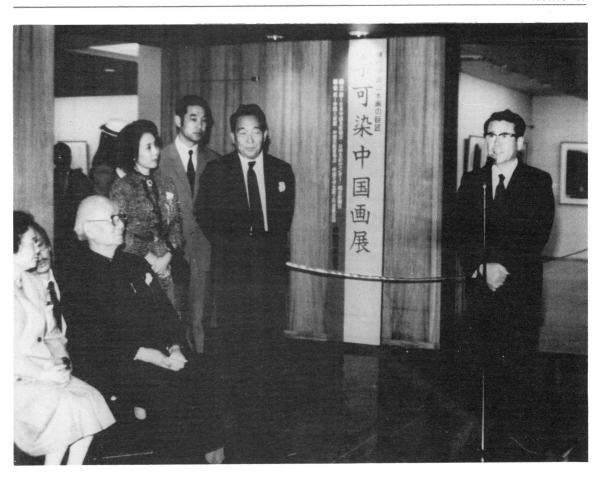

開放的宇宙

　　諾貝爾獎金獲得者、科學家伊里亞・普里高津博士（Dr. Ilya Prigogine〔比利時〕）觀察自然現象得出結論說：「我們確實擁有一個開放的宇宙」。他對於自然現象結構變革性的描述，揭示了一個深奧的原理：化學、物理學及其他類型結構，通過偶然和必然的結合，外部震盪和內部自我激勵，必將躍向分化和複雜的更高階段。這一規律的發現，啟示我們探討社會現象，研究李可染藝術在開放、改革時期怎樣經過震盪、推向他一生最突兀的高峯。

　　這是一個宏觀的新世界，是西方吹來的海風衝浪、激起江河奔湧的新時期。半封閉型的社會納入「開放的宇宙」，時間節奏加快了。可染先生兩渡扶桑（一九八一、一九八三）；兩次舉辦個人畫展（一九八三、一九八六）；完成國家重點科研項目《李可染山水藝術》影片的拍攝（一九八〇—一九八三）；出任中國畫研究院院長（一九八一）；李可染新居《曦園》動工（一九八七—一九八九）。種種事件，非同小可，比起「牛棚」歲月，有隔世再生之感。這是文革對精神文化心理的「負反饋」激變為「正反饋」的過程。是形形色色激進思潮向「穩態」挑戰的過程。是可染藝術世界不斷「自我激勵」、躍向更高階段的過程。

　　思維經過實踐產生飛躍，表現為李可染對自我的重新發現、重新總結，對「無限」的再認知和再探

始於他當年預計的六十歲，而始於在他經過「煉獄」之後的七十歲，七十歲總結宣告了他第二個黃金時代，輝煌的高峯期已經到來。

李可染在日本展畫

「李可染中國畫展」一九八三年十月在東京開幕，日本著名畫家平山郁夫致賀詞。前排坐者爲李可染先生及夫人鄒佩珠女士。

求。如果說，他四十七歲鐫刻的印章「可貴者膽」、「所要者魂」，表達了一位藝術革新家的心聲，那麼，他七十歲鐫刻的印章「白髮學童」、「七十始知己無知」，則表達了一位現代東方哲人的思索。七十七歲所書「澄懷觀道」、「無涯惟智」兩則自勵語，標誌李可染中國畫藝術體系進入完形期：從此又開始了一個新的生命單位、新的時空綜合。

十年變法，一個突兀的高峯，表現在兩個方面：一方面，是創作上，一個新的藝術世界誕生。這個新世界的風格特徵是：靜穆美與壯麗美渾然天成，墨韻與神韻交融，中軸線——偏離。另一方面，是理論思索，促成中國畫藝術新體系誕生。這個新體系的精神特徵是：實踐性、現代性、東方的表現性。

新的藝術世界

靜穆美與壯麗美渾然天成

靜美，是中國藝術精神獨出的特色之一。台灣學者徐復觀在他的專著《中國藝術精神》一書中，盛贊白石老人拈出一個「靜」字，實現了他那獨立不凡的東方格調。從中國藝術精神的角度著眼，可染山水藝術的高峯期，「靜」之中深含一個「穆」字。靜穆美與壯麗美渾然一體，比起他第一、第二上坡道探索期、開拓期的中國畫藝術，擴大了含量，強化了時代精神，昇華了民族眞魂。

可染先生一向推崇石濤意境爲「四僧」之首。石濤曰：「畫到無聲，豈敢題句」，可見其畫境之「靜」。可染藝術由「素樸天下莫能與之爭美」，昇華到肅穆與壯麗美渾然一體，既是畫家眼中祖國河山時代風貌的凝聚，也是畫家精神境界的外化和自我實現，它大大超越了舊時代文人畫的性質、格局。可染山水之所以給人「大整大肅」感、「意象凝聚」感，主要在於內涵之靜穆、形式結構的壯麗，達到了純全整一的化境。

一九八八年夏作於渤海之濱的《雨餘樹色潤》，曾參加中國畫研究院舉辦的「中國山水畫作品聯展」，是可染在世參展的最後一幅作品，可謂高峯期的代表作。

畫面不見山頭輪廓，用新創的「密林煙樹法」經營畫面，幾道瀑布，由峯頂驟然飛瀉而下，穿過層層茂密的山林，以水流的動勢對比山壑的靜謐，構成靜穆雄強之勢。明度極強的並列性垂直線，不但具有很大的視覺衝擊力，先聲奪人，而且靜中取動，直中求變，以靜制動，獲得高山仰止、啓人智慧的心理效應。

墨韻與神韻交融

用墨的根本在於用筆。墨韻美指墨的微妙變化隨筆的頓挫起伏而產生一定韻味，實質上是筆致與情致交融、心與物渾而化之，獲得筆中筆、墨中墨、味中味的一種表現。

可染先生，六十年代對景寫生或對景創作，是回歸自然、回歸眞山眞水再躍入寫意造境的過程。筆墨著力於表現對象、傳達感情的眞實性、眞摯性，在解決傳統與生活的距離和矛盾中，相應地借鑒西畫。藝術的取材、情感內容和藝術語言，貼近生活和自然本身，最大程度地保留著現實美的新鮮感覺和生動性，比較容易爲人接受、欣賞和理解。具體到筆墨上，由早年之「畫中草書」一變而爲「畫中正楷」。採取「無一筆遺憾」的嚴謹態度。一九五九年，與畫家顏地同往桂林寫生，二十餘幅畫作，多以「正楷」完成，筆法端穩勁

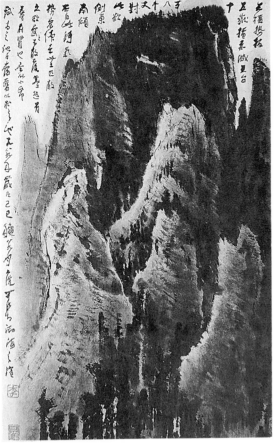

天姥山（李白詩意）　1989

健，多於墨法的韻味，連題跋也是正楷眞書。如「桂林陽江由城南象鼻山南望一景，吾於一九五九年與顏地同志同來桂林寫生，作畫二十餘幅。此爲第一幅。」這裡不僅體現著欲簡先繁、欲虛先實、欲活先板——相反相成的畫理，而且還把作畫態度和人品、畫格統一起來認識，加以品味，加以體驗。可染先生題顏地遺作《煙江暮靄圖》跋語云：「此圖雄山秀水，用筆極其蒼厚，墨氣騰然，實爲亡友顏地同志生前絕品，顏地同志爲人剛正不阿，品質高尚，展觀斯圖，如對其人，實不勝肅然慨然。」這是對亡友的哀悼推崇，也是對人品、畫格、筆情墨韻、語言技巧相互聯通的深透闡發。

可染藝術充分地自由地發揮墨韻之美，以墨韻傳達神韻，應該說是始於七十歲總結以後到八十二歲辭世。這十年高峯表現在創作上，重要轉捩之一，是畫風從「大收」到「大放」、由「畫中正楷」再向「畫中草書」復歸，寫意造境大大超越了寫生與寫實。

十五、十六世紀，西方畫家通過研究素描得出結論說：「黑與白是最佳最美的顏色，因為「黑」在於陰影加強而使物象有力，「白」在於高光突出而使物象奪目。」（丁托累托 J.R. Tintoretto 一五一八—一五九四）李可染抓住「黑」與「白」兩極色，拓展出無限微妙的層次，其黑白無極的墨韻美，和山川無極的神韻美交融，渾化為一，表情與表意相協，構成東方表現性的現代水墨寫意畫。

潑墨《春雨江南圖》（一九八四）、《臨風聽暮蟬》（一九八七）其意境的傳達，主要在墨韻。完全改變了中期畫法，代之以奔放的顏筆、潑墨，喚起愉悅忘憂、神搖魂蕩的心理體驗。可染先生自謂：「余童年弄墨，迄今六十餘載，朝研夕磨，未離筆硯，晚歲信手塗抹，竟能蒼勁腴潤，腕底生輝，獨具慧眼者不能知此中底細，非長於實踐，筆不看紙，力似千鈞，也。」（一九八八年山水跋）又謂：「吾國繪畫基於用墨，歷代匠師嘔心瀝血，墨水交融，千變萬化，臻於神境。杜甫所謂『元氣淋漓幛猶濕，眞宰上訴神應泣』。石濤和尚題畫句，『墨團團裡黑團團，墨黑叢中天地寬』，極言國畫墨韻之美，此中堂奧門外人不易知也。」（一九八七，《高岩飛瀑圖》畫跋）

八十年代後期，李可染中國畫藝術的墨韻美，在他一生中可謂登峯造極，有潑墨法和積墨法並用者，焦墨顏筆、飛龍走蛇於其間，隱顯出沒無定象，鬱鬱蒼蒼，渾厚靜穆，無以倫比。（如《墨團團裡黑團團》）有密林煙樹法，筆從煙裡過，清新靜謐，美如

夢境。（如《水邊人家》，一九八八）。有的墨華氤氳，水彩般透明。輕而不浮，重而不濁，虛中見虛，若流動著宜人的嵐氣。（如《人在萬木葱籠中》一九八九）①。

　可染筆情墨韻，全爲「造境」，不事雕鑿，一任自然，回歸天籟。這是扎根祖國大地，又超越眞山眞水具體實景的偉岸巨作，是得「容」乃大、極盡壯美的瑰麗圖畫，是靜穆與飛動、沉雄與逸宕共存的世界。

　畫家吳作人論可染的用墨曰：「夫墨非必黑，色非必彩，墨色兼收，情趣並發。情生境內，神遊象外，端在心物兩得，墨彩兩忘；臻墨彩總現，渾然一體，不待色全而象周。」（《李可染在日本展畫序》一九八三年）——「心物兩得」，「墨彩兩忘」，「境自情生」，「神與象遊」，確乎是可染藝術高峯期的主要特徵和風神。

人在萬木葱籠中　1989

水邊人家　1988

中軸線——偏離

　早在二十年代，林風眠先生即指出：「中國現代藝術因構成方法不發達，結果不能自由表現其情緒上之希求」。（《東西藝術之前途》一九二六）李可染在求索時代新意境的同時，對意匠加工、形式構成，做了大膽的探索，完成了近現代山水畫未完成的形式構成之變革，從而獲得了中國畫的現代性質、現代靈魂、現代精神和現代形式。可染在他四十九歲至五十五歲期間（一九五六—一九六二），經過一九五六、一九五九、一九六二年三次大飛躍，在山水畫構成上，出現了李可染的語言新範式。

　第二上坡道期間，可染山水構圖在「大」字上做文章。「欲求其大，務盡其變」。「以大觀小」、「似奇反正」的法則，自腕底變化多端，難以預想。所謂奇正關係，與西畫構圖法比較，奇，即變化；正，即統一。就繪畫作品來分析，可染先生認爲，齊白石的畫以奇爲主，奇中有正。黃賓虹的畫以正爲主，正中有奇；程硯秋以奇爲主，奇中有正。梅蘭芳以正爲主，正中有奇。就京劇唱腔來說，梅蘭芳以正爲主，時時出現「險腔」，早年被人貶爲「鬼嗓」。李可染

喜歡奇中正，「奇」在中國是很高的譽詞，平淡之作曰「不足為奇」。而藝術要「奇」，就得「狠」。如《人在萬點梅花中》（一九五四）《柳溪漁艇》（一九六〇）《山雨欲來》（一九六二）即探「奇」之作。其心境與自然相契，情緒節奏與對象情態異質同構，與現代格式塔心理學派「力的圖式」說暗合，極大限度地發揮了視覺形式的情緒含量和魔力。但若以該時期的山水和他極年之作相比，或者說，以六十年代上半期趣向成熟期的作品和八十年代高峯期的作品相比，中間還是存在很大距離。

《諸趣園》（一九六二）、《紹興》（一九六二）、《灕江（一）》（一九六二）、《萬山紅遍》（一九六四）、《巫山雲圖》（一九六五）等成熟期的代表作，景觀多以正面峯體出現，以浮雕式手法處理層次：屋宇、橋梁、樹木、瀑布之關係，不大强調空間感，實中有虛。線形構成，多以長短水平線、垂直線，重疊交錯，間以短斜線連結穿插，以延伸縱深感。

高峯期（一九七七—一九八九）山水代表作，在

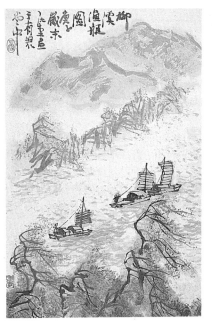

柳溪漁艇　1960　69×42公分

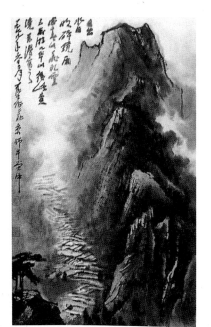

日出水田明碎鏡　1979

形式構成上上發生令人驚奇的變化，峯體出現傾斜之勢，空間層次微妙而無限深遠，有時主峯完全偏側一方，遠離中軸線，橫斜無忌，陡然在雲中騰起，好似向畫之深層空間飛升而去。如《九華山》（一九七九）就是這類構圖的典型。如將布局比做秤，那麼大塊主體峯壁，全側偏於右邊一方，構成險局，左下角只有半個山峯，三兩株松柏，大半空間是有如碎鏡的遙遙水田，層層遠去，消失在無盡的煙雲之中，借助參差題跋而取得平衡。有時山泉飛瀑由斜角悠然而至，似從天外飛來，身帶一線奇光，這光不限於任何物象本身，遠遠超越「追光躡影」之法，正如美學家宗白華說：「中國畫的光是動盪著全幅畫面的一種形而上的、非寫實的宇宙靈氣的流行，貫徹中邊，往復上下」（《美學散步》）。偏離中軸線的奇構，非寫實的宇宙靈氣，牽一動萬，整體構成諸因素隨之發生激變。

如果說，摩爾的雕刻斜倚的人體表現了人的生命力的宏偉感，那麼，李可染山水畫裡巍巍乎不可仰視

的峯巒、傾斜山體，表現的則是祖國山川的威儀，人與自然的和諧，宇宙精神的無限和永恆。從這裡，既可以從某些基點上看出東方和西方兩種造型體系的差異，又顯見兩者之間相通暗合之處。

李可染藝術世界的誕生，和八十年代中國開放、改革、進取的整體意向同步。他經由「寫生」、「寫實」這座橋梁，重新向「寫心、寫意、造境」高層次的中國藝術精神復歸，他的藝術世界和莊子精神、和楚騷美學求索自由創造的最高境界遙相呼應。可惜，正當他的創造活動，如繁管急弦、奏鳴共振之時，卻令人悲惋地戛然而止。海外友人陳香梅女士是受李可染先生邀請前來晤面的最後一位佳賓，當她趕到北京當日上午，可染先生與世長辭。香梅女士悼念說：「李可染大師去世了。這位一代宗師、東方的畢卡索靜靜地走了。沒有說聲再見就和我們永別了。」又說：「他的藝術是永垂不朽的」(《懷念李可染大師》，《人民日報》(海外版)，一九九〇年五月十五日)。

新的藝術體系

「深於思、精於勤」，為一九六一年可染先生書贈傳派弟子、畫家李寶林的六字題語。一九六一年又是可染藝術體系和中國畫教學體系的醒悟點。

實踐性

這是李可染藝術體系主要特點之一。

藝術實踐、理論總結，作為整體上兩個不可分割的組成部分，時時在相互推演、相互促進，逐步深化，逐步完形。

藝術實踐的苦功，是可染藝術體系不可動搖的基石。可染先生常以前輩大師苦練基本功為範例，論說基本功在藝術創造活動中的重要性。所謂「北派苦累、南派輕鬆」，是以偏概全、流於表面的說法。事實上，不論南北東西，無論古今中外，一個藝術家成功的訣竅，在於基本功。基本功是大廈之「基」、大樹之「根」。西方現代派畫家，從重理性的畢卡索，到重感覺的馬諦斯，都有扎實的基本功作為「創造」、「變異」的前提。在法國獲得巨大成功的趙無極，是現代抽象派的代表性畫家，來中國講學，出乎意外的是教授造型基本功。放鬆了基本功，早晚會吃虧，這一點不乏前車之鑒。李可染的終生實踐和理論以及整個藝術體系，教學體系，貫穿了「練一輩子基本功」，在苦練中求索創造之門的思想。

練功的方法，要點在持之以恆，循序漸進。「一日曝之，十日寒之」，或錯亂學序，或投機取巧，是練功的大忌，似快實慢。而「溫火燉肉」式的練功方法，是練功的最佳途徑，似慢實快。

可染先生強調基本功的「練」與「苦」。戲曲演員之「冬練三九、夏練三伏」，是謂「苦功」。怕「苦」兩字，功力是難以到家的。他還指出「知」與「能」，要做到「能」。「知」不等於「能」，關鍵在「練」。「一個人在一本書上得到了如何鍛鍊大力士的知識，這個人卻還不就是一個大力士」。「大力士是在一定的指導下，一斤一兩練成的」。這是多麼生動、形象、深語心理學的比喻。對於以「知」為「能」，忽視斤兩上做苦功的人入木三分。

「寫生」，是畫家苦練基本功的重要一環。七十年代末，可染先生把學傳統和寫生聯繫起來思考，叫做「精讀大自然、精讀傳統兩本書」。認為「讀遍天

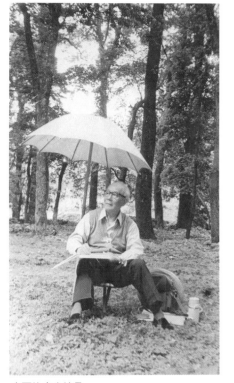

李可染寫生情景

下名蹟名著，走遍天下名山大川」，這就是作為一個山水畫家最根本的立腳點，也是最了不起的修養。

可染藝術體系的「實踐性」這個特點，最終表現在對創作和對創造意識的最高要求上。一般的理解，認為可染藝術體系的劃時代成就即在寫生，其實，寫生只是可染藝術體系突出成就的一個方面，並不是全部，更不是唯一的，也不是藝術求索的終極。寫生，具有極強的實踐性，不是一次性完成的，更非短時間走走、看看能立見成效。寫生，在「精讀大自然」這本書上十分重要，是基本功中最艱苦、最基本的一環，這恰是藝術實踐的重要內容。但寫生還不等於創作，這恰恰是李可染藝術體系的高難點。從分體來看，好的寫生完全可以成為獨立的藝術品，而從可染藝術體系整體來看，從他的創作的過程來看，寫生，只是創作的過渡和橋梁。寫生採集的是生活礦石，是半成品，要完成真正意義上的創作還要走很遠很遠一段路程。可染先生概括為「採一煉十」。可染先生對傳派畫家的

最後遺言，也是要求從「寫生」進入真正的「創作」和「創造」，而山水畫從寫生進入創作造至高境界，可染先生認為這是一個很大的難關。只有突破這一關，才可能徹底打破單一的同一性，形成個性風格各自面貌，形成多樣的同一性，形成學派。「採一煉十」這個主張，給李可染學派高層次的創作立下了目標，也指明了途徑。一位大藝術家的成功，不僅要勤於「採」，還要苦於「煉」，煉到一定火候，「百煉成鋼繞指柔」。火候不到，光彩不生。用可染先生形象的說法，白石老人前半生住在湖南農村，後來五次出遊，始終在生活中「採」礦，到北京定居以後，一直在「煉」，「煉」到九十多歲。齊老辭世前常常神志不清，連自己的名字也忘了，作畫還本能地合乎藝術規律，這就是「煉」到了化境。

在實踐和理論上，強調藝術苦功、注重寫生，提倡到生活中採礦，更要反覆煉礦，這是可染藝術體系具有實踐性的核心內容。

實踐性這一重要特點決定可染藝術體系的強大生命力。它在實踐中形成、受實踐檢驗、在實踐中自我完善，不斷發展。李可染藝術體系的靈魂、中國藝術精神──意境、意匠的內涵正是在審美實踐中豐富著、發展著。可染晚年，提出神韻、墨韻、澄懷觀道，……一系列美學命題直到最高的美學綱領，是實踐不斷的深化，認識、思維不斷飛躍的結果。

東方性

這是李可染藝術體系的又一重要特點。李可染生活在一個風雲多變的時代，他是這時代的產兒，也是時代的巨子。近百年中華民族的覺醒和多難的國運，是他人生思考的主要內容，也是他藝術求索的主要內

容。五四運動發端，李可染還處在童年時代，從少年轉向青年時期，他性格內向、思想早熟，他的目光從康有為轉向魯迅。而他在人生道路、藝術品德上，從前輩著名的文化人、藝術家如郭沫若、田漢、徐悲鴻、林風眠、齊白石、黃賓虹等受到直接啓示和影響。東方的自覺，由濃厚的鄉土感情、強烈的愛國心昇華而來，在對中國傳統藝術、文化典籍的探究過程中發展而來，也是在和西方文化相衝擊、相交流、相比較中被喚醒。

二十年代末至四十年代末，七十年代末至八十年代，中國畫從傳統轉向現代的變革中，曾多次受到西方思潮的巨大衝擊。這期間，李可染也曾畫過幾年西畫，也曾經有過輕視中國畫的思想，但後來經過中、西畫學的比較，以及對東西方藝術的分析研究；經過對東方國家繪畫發展的觀察，他認為，輕視本民族的傳統是錯誤的。世界上每一個有希望、有朝氣的民族，都在大力發展自己的傳統文化。世界上沒有一個國家輕視自己民族的傳統，包括現代科學、現代工業最發達的國家，都是把自己本民族的傳統文化放在最重要的位置上。越是當自己國家民族命運困難重重，處於不利地位的時候，越是要愛自己的傳統文化，唯有如此，這個國家民族才有重新振作起來、興旺發達的希望。一九五七年訪德，一九八一、一九八三年兩度訪日，歸來以後做總結，更堅定了這個信念。

可染藝術體系的東方性，以意境為靈魂，通過高度的意匠加工達到寫實與寫意的統一、具象與抽象的統一、墨韻與氣韻、神韻的統一。愈到晚年，其寫意的、抽象的因素愈強，越具有整體生命的氣勢、運動速度、筆墨力度以及音樂舞蹈般的節律和韻味。這是

自古以來漢文字書法筆勢特有的韻味滲入畫中意境的飛升。可染先生晚年，常以書藝論畫，復以畫藝論書。作畫、鑒賞和品評三者全都回歸於東方性；生活、借鑒和創造三者全都統一於東方這個軸心。先生十分贊賞油畫家朱乃正的書法藝術。一九八六年《李可染中國畫展》前言《我的話》，即由乃正以行草寫成。全篇三百餘字語熟於胸，書寫時，眼不見文稿，提筆飛墨，一氣呵成。

「大道圓通」，為可染正書法的評語，也是可染先生晚年求藝悟道、至高至美的東方性美學法則。這一法則，立足東方，又超越時空，涵蓋了世界藝術的普遍性。「圓通」，作為美學法則和藝術要領，恰與當代中國學者、哲人錢鍾書所說「圓通」，西方古代哲人柏拉圖所說，理智運動轉化「圓相」，美學家黑格爾論「圓圈化而繞圓為一」相契合。老子則用了一個「返」字，即「反之反」，這是思維方式的辯證法，也是藝術的辯證法。李可染和錢鍾書，是各自領域東方高峯的代表。作為有著健全的、具有現代思維頭腦的人，其思維運動整體上，立足於辯證法，分體上，即片斷思想上擷取了中、西派衆家的精華內核，闡發世界共同的詩心、文心和藝術精神，他們各自以其獨到的、具東方特色的藝術體系、美學體系，翹立新姿於世界文化之林。

何謂「圓通」、「圓足」？

這裡借用錢鍾書先生所論，真正的藝術品，全體當具圓相，結構必作圓勢，達到內容和形式的徹底統一。「順下逆接」，「回環迭宕」，正是創造性思維進程的「圓相」特徵。這「圓」不是虛無的空圓，而是充滿著矛盾交叉的生命運動。錢先生為闡明他的

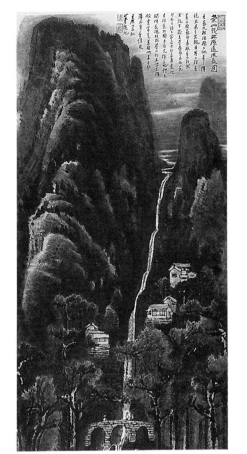

崇山茂林源遠流長圖　1987　193×67公分

「圓足」這一具有東方特色的美學思想，用了「蟠蛇章法」這個形象的論說，即「以端末鈎結，類蛇之自銜其尾」，「其形如環，自身回轉」。又云：「桓溫見八陣圖，曰：『此常山蛇勢也，擊其首則尾應，擊其尾則首應，擊其中則首尾俱應』」（陳善：《捫虱新話》卷二）。「予謂此非特兵法，亦文章法也，文章亦應婉轉回復，首尾俱應，乃爲盡善」。錢先生贊曰：「兩端同而不同，彌饒姿致。」「殆如騰蛇之欲化龍者矣。」②

可染先生自釋「圓通」之理，認爲萬事萬物、宇宙大化，乃渾然一體、本無起止之迹，「圓通」之爲眞正的藝術品，是因爲集中體現了宇宙精神和自然規律整體、全一的大道。有如時鐘，九點鐘開始，乃八點鐘之結束，從整體看，何起何止，說不清楚。客觀世界就是一個整體的無起無止、無始無終的生命運動，所謂「空中落筆」，就是要求筆墨與「天」同契，充分表現無起止之迹的生命運動。可染先生常講：

「萬山歸一脈，萬水歸一海」。一九八〇年，第四次到灕江時，他面對祖國雄山秀水，發出無限慨嘆。贊曰：「萬山重疊一江曲」。這是對灕江勝境的贊詞，也是對灕江勝境的贊詞，也是大師簡括弘深、大含細入的宇宙觀之體現。「一」與「多」的對立統一；「高瞻周覽」與「致曲鈎幽」的對立統一，是可染先生畢生追索、嚮往的理想境界，也是現代東方藝術所應達到和能夠達到的理想境界。李可染警句式的「龍騰虎躍，萬鈞雷霆」，與錢鍾書警句式的「騰蛇之欲化龍矣」是多麼契合。

一九八六年在北京中國美術館舉辦《李可染中國畫展》，是對六十餘年筆耕生涯的回顧總結，畫展呈現了自一九四二年以來三個上坡道的重大轉折、迭進發展，以及可染藝術最後一個高峯期的嬗變和昇華。畫展同時標誌了李可染藝術體系的完形和東方性特色日臻成熟。某次海外出版李可染畫集，標題擬寫成「中國的印象派」，可染先生表示不能同意。他說：「東方、西方繪畫是不同的兩個造型體系，不能以西方標準衡量一切」③他嚴肅愼重地在新作的跋語中寫道：「吾畫扎根祖國大地，基於傳統、發展於客觀。世界人謂，吾畫爲國畫印象派，吾不能然其說。早歲吾學過幾年西畫，對於西方諸大家迄今仍甚崇敬，但吾終覺我國自有光輝文化體系，獨特表現形式，學習外來，首在借鑒豐富自己」，若因此妄自菲薄而鄙棄傳統，吾深以爲恥」。（一九八七年冬《崇山茂林源遠流長圖》④聯繫《東方旣白》四字印語，充分表露老畫家在瞻望現代中國文化的黎明同時，正以他堅定的信念、努力奮爭，實踐著當代中國畫的東方精神，也實踐著一個當代中國畫美學體系的東方精神。

現代性

這是李可染藝術體系的靈魂，是其最富有生命力的特點。什麼是現代性？現代性的內涵是什麼？當今中外許多畫家、理論家、美學家在「現代性」這個漩渦裡暈眩、困惑以至失落自我。可染先生曾以他幽默的天性，描述早年過三峽險灘的情景。那時的三峽，沒有今日的「平安」，沒有現代化的「航輪」。民間木船上掌舵的艄公答應可染的請求，允許他坐在船頭「望景」，他得以眞正體驗三峽之險。最難忘的是眼看船頭直衝險灘礁石撞去，即將粉身碎骨，在驚心動魄之際，恰好化險爲夷。多次衝撞、多次失落之後，老艄公面帶笑意，可染也若有所得。艄公說，那最險的急流險灘、礁石抬頭的地方叫「鬼門關」，不識三峽水性，沒有駕馭水性、應接礁石的膽識，結果，總是在這塊險灘急流處葬生。這是眞情實景，不是什麼寓言故事。但是今天看來，在藝術的未知旅程中，很有些啓示性。而在中國畫發展的航程上，可染先生很像一位老艄公。面對歷史的長河險灘，他衝浪直撞，渡過無數死亡的漩渦和可能自我失落的瞬間，他終於認識並且找到被世界承認、得人民獲准，屬於民族傳統文化母體、屬於中國藝術精神的「現代性」，——他概括爲「傳統今朝」。

從理論上探討，「現代性」在李可染藝術體系中，主要內涵是兩個「釘子點」：一是藝術的自律性——重視中國藝術本體規律；一是藝術家的主體性——重視藝術家的人格和獨創。只有在實踐中不斷探索藝術的規律，始終保持藝術家的人格和獨創；堅持兩個「釘子點」，才有可能開拓中國畫的新觀念，拿出上乘的作品，建構屬於整個時代的作品建築羣，也才可能獲得藝術實體上和理論精神上雙重的「現代性」。爲了實現既是東方的、又是現代的藝術建構這樣一個理想，可染先生辛勤耕耘了一生。

李可染六十歲的時候，由於衆所周知的原因，他沒有實現自我預想的「衰年變法」。但在時代的大衝浪裡，他堅持了兩個「釘子點」，沒有動搖。「堅持」意味著在歷史的險灘急流裡，冒著葬身淵底的危險，直撞「鬼門關」。其後，六十四歲到六十七歲的三年裡，他的藝術復甦之時，再次遇到「批黑畫」之禍，重病失語，但在他火一樣熾熱被壓抑的胸懷裡，不知醞釀著多少壯麗雄奇的畫面。七十歲總結，他才得以回首自省：我的作品缺點很多，而把「天天做總結」放在缺點方面，以不斷提起落後的那隻腳，朝前走去。

二次大戰後視覺藝術的歐洲景觀表明，在世界範圍內也存在嚴重的困惑和失落感。當藝術在歐美諸國復甦、繁榮起來的時候，「許多畫家、雕刻家們，卻一個個無法抗拒誘惑，而使自己的人格和作品變成了一種商品貨物。」[5] 在這種情況下，藝術規律和藝術家的人格一樣，喪失了自我價值。達達派的元老皓斯曼 (Raoul Hausmann) 嘆息獨創性的失落：「達達就好像是從天而降的一滴雨。而新達達主義者 (Neo-Dadaist) 却學得了如何模仿這種掉落，但却不是雨滴了」[6] 故達達派主將杜象 (Marcel Duchamp) 更率直地說：「我將瓶子架和小便壺向他們的臉上丟擲過去，作爲一種挑戰，現在他們却將它接住了，並且大加讚美它們的美感。」[7]

當代中國藝術市場的開放帶來作品商品化，對於藝術家來說是第二個巨大的衝擊波。雖然，就其性質

而言，和文革的巨大衝擊波是根本不同的。但畫家在這八十年代新的衝擊波面前，既要適應作品商品化的某些價格規律而又要堅持不使人格、畫格淪為商品，其難度不亞於前。

李可染藝術體系的現代性，在改革開放的八十年代，在新的衝擊波面前放出異彩。可染藝術體系貫穿著現代、科學的思維，辯證的方法論和分析的方法論。

辯證的方法論

李可染的藝術實踐和他的藝術論同質同步，充滿生動、活潑的生機，這生機的經脈，在於掌握和運用辯證法。他認為絕對化的、機械的方法論是害人的，因為絕對化的、機械的思維方法，離開了千變萬化、運動著的客觀規律；離開客觀規律，必定狹隘偏頗，而狹隘偏頗是人類的墮性。若要認識藝術的規律，如同認識一切事物的規律一樣，要從矛盾著的兩方面去把握。他說：「世間一切發展著的事物，整個富於生命力的宇宙，可以舉出上百種矛盾，無數的矛盾構成無限、永恒的宇宙整體。『蒼』，是指蒼老，樹皮是蒼老的、老年人的皮膚是蒼老的。『潤』，是指映潤，少女、兒童的臉、蘋果是映潤的。在中國畫裡，不光是筆墨上，而且是整體美感上，要求蒼潤。既蒼且潤，又蒼又潤，所謂『乾裂秋風、潤含春雨』這是很難的。一般蒼了不可能潤，潤了不可能蒼。作畫高手，就能做到蒼中有潤，潤中帶蒼。而蒼潤相濟，是客觀世相的總體規律。」又說，「奇正關係、巧拙關係也是如此。要求正中有奇、奇中有正，又奇又正。要求巧拙互用。太巧，流於浮華，惹人討厭；太拙，拙到底，流於枯燥乏味，都不行，而要巧裡有拙，拙中帶巧。很多矛盾都是如此，既是對立的，又是統一的。」他得出結論說：「對立統一的關係，層次越豐富，處理得越好，藝術的成功率也越大。」⑧

李可染成功的藝術實踐，可以說就是現代科學思維導引下，在辯證方法論的制約下，反覆求索的豐碩成果。藝術家在漫長的藝術道路上，始終求進是至艱至難的。有的畫家四十來歲就定型了，停滯不前。李可染在困難重重的條件下，在中國畫成了「落後」、「封建」、「鴉片煙」的代詞那樣可悲的處境下，在堅持寫生、堅持革新被視同「白專道路」的壓力下，而他能警惕自己，「不犯歷史的錯誤」，對古老的傳統，堅持「打進」又「打出」，如趙子龍，幾進幾出。他能抓住「難」與「易」的矛盾，堅信「峯高無坦途」、「千難一易」，要求自己吃得住勁，攻克無數困難之後，「難」就可以向「易」轉化。他把自己設想為歷經磨劫、闖過「七十二難」、取得「眞經」的唐僧。從三十五歲到七十歲，三個上坡道，就是在重重困難中推進的；是在老傳統和新現意境的矛盾中，在舊形式與新意境的矛盾中，在民族的與外來的矛盾中，在清醒的現實主義的追求與歷史性迷誤、時代逆轉的矛盾中，他抵制了偏執一面的機械論，堅持了對立統一的辯證法。七十歲總結以後，可染澡雪藝術精神，回返到「零」，從「零」開始，他登上了最後一個高峯。一九八九年，他生命的最後極年裡，總結自己，抓住了「零」與「十」的對立統一，概括為四句話：「畫畫不是平常事，若到平常不如廢，求十不成回到零，不要三四五六七。」⑨

辯證的方法論，其強大的生命力在於順應事務矛盾發展變化的客觀規律，不斷自我激勵，促進藝術本

書法

體內部結構的質變、飛躍,不斷從「零」開始,向著新的高點奮進。

分析的方法論

二十世紀被哲學家稱之為「分析的時代」。儘管眾多的哲學美學思潮和流派,各倡其說,而分析的方法論為當代學者認同,是具有世界性的現代思維方法論之一。

可染先生做為一個畫家,一向重視理論的分析和思考,在時代的轉折點上,當多種思潮巨浪衝撞時,他一次又一次做出自己方向性、道路性的選擇。最大的一次西方浪潮衝入八十年代改革開放的中國時,可染先生清醒而堅定,大膽又謹慎地做出他一生最後、最輝煌的一次選擇。他借助分析的方法論,將眼光、思路從「微觀」投向「宏觀」,把複雜而混沌的種種矛盾納入層次清晰的、「動」的思維軌跡:東方和西方、中國和世界、人類和宇宙。宏觀整一的思路,貫穿了可染藝術體系性的理論文字、談藝錄、畫跋、畫論、印語之中,也凝聚在他日益宏闊、超拔、深沉、壯觀的畫境裡。

對山水畫的分析思索,——從革新家到一代宗師,李可染不愧是一位「闢混沌手」,使新的山水藝術從混沌裡放出光明。在半個世紀以上漫長的路途上,他摸索求進,辯證的方法論、分析的方法論,是思維的槓桿,精神的支柱,他穿透迷霧、擺脫困惑,把自己的藝術實踐和理論思索,整體上宏觀上導入現代世界精神文化海洋的航程。

山水畫與現代人

一九八四年,可染先生題寫「澄懷觀道」四字。一九八五年,又自題徐州舊居庭院門楣,曰:「澄懷觀道」,曰:「淡泊寧靜」。這是內省式、總結式的題句,也是八十年代可染山水藝術宏觀之道和美學綱領。

「澄懷觀道」——出自《宋書‧本傳‧宗炳》。宗炳字少文,南朝宋山水畫家。精於玄理,妙善琴書圖畫。其藝號稱千古卓絕。「棲丘飲壑,三十餘年……屢次徵闢,皆堅臥不起。好山水,愛遠遊,西涉荊巫,南登衡嶽。因而結宇衡山。有疾還江陵,歎曰:『老疾俱至,名山恐難遍睹,惟當澄懷觀道,臥以遊之。凡所遊履,皆圖之於室。』」正如「東方既白」一語,來自蘇軾前赤壁賦末句,被賦與全新的時代內涵;「澄懷觀道」一語,同樣被賦與嶄新的闡釋、嶄新的生命。

書法　69×33公分

「澄懷觀道」，概括了李可染一生求藝悟道的實踐，也昇華了他八十年代對東方和西方、山水畫與現代人的思考。

「澄懷觀道——南朝宗炳喜漫遊山水，歸來將所見景物繪於壁上，自謂澄懷觀道，臥以遊之。一九八四年歲次甲子元宵佳節白髮學童可染」。何謂「道」？「道」在中國古代典籍中是經常出現的用語，其概念極爲複雜，內涵不一，甚至帶有玄虛神祕的色彩。

所謂「道」，今天看來，通常涉及三層含義：第一層含義，乃儒、道、釋三家不同內涵之道，非深入內裡，不悟三昧。

第二層含義，泛指宇宙本體、本原，宇宙真理或宇宙精神。例如莊子就認爲「道是客觀存在的、最高的、絕對的美」⑩，第三層含義，道，即道路。至今對中國畫藝術的滲透、影響至深至遠至大。

李可染將藝術家的五要：「正道路」、「高品德」、「強毅力」、「知謙虛」、「識方法」作爲實踐的準則，又從「正道路」出發，引向更高層次的「道」的追求，即以清明如鏡的心靈觀照自然，洞悉時代精神，成爲美的規律的探索者。「無涯唯智」，客觀世界自然宇宙無涯無際，藝術至高至美的境界也就寓含在永無涯際、永不滿足的生命運動和創造活動之中。

可染先生從他一生求藝悟道，親身藝術實踐，和人生體驗出發，由今及古，探索山水畫的緣起，復神

遊往古追尋方來，思考山水畫在現代生活中應當具有的精神價值，進一步預測山水畫在未來世界中的發展和前景。

莊子精神的再發現，是當今時代對藝術的呼喚，也是藝術對時代聖睿的憧憬，無涯岸的企慕。莊子所論：天地之間包容著至高之美的事物（「天地有大美而不言」），美的創造要求精神高度集中（「用志不分乃凝於神」），創造的自由在於「心手相應、物我兩忘」（「以神遇而不以目視，官知止而神欲行」、「解衣般礴」、「慧照豁然，如朝陽初啓」），至高至美至樂的境界在於主體世界的清澈空明──以澄明如鏡的心靈面對自然，觀乎天地大美的規律，觀乎

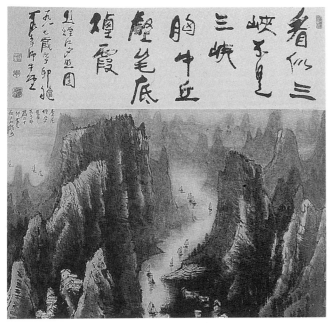

煙江夕照　1987　68.5×103公分

「道」（「澄懷昧象」）、「澄懷觀道」）。這些精論的核心，即「道」，是可染先生論畫反覆闡述的，莊子精神至今仍有著它的積極意義，啓示著中國藝術長青不衰的生命力。

關於山水畫之於現代人、現代世界的意義，是個很重要的問題。可染先生認為「多年來人們由於種種偏見沒能講清楚，但這是一個應該很好、很認真地研究的問題」。⑪

中國繪畫發展史上，山水畫成就最高，山水畫的出現比起西方風景畫要早，早了一千多年。山水畫巨子輩出，山水畫作品表現出宏偉的氣魄，表現出對大自然、對祖國河山的精深描繪、熱情謳歌，難道能僅僅歸結為「山水畫是滿足地主階級享樂的需要、是失意文人逃避現實的產物」嗎？難道能簡單地批判：「畫山水就是脫離現實，是遊山玩水、玩物喪志、思想不健康」嗎？

李可染先生在五、六十年代之交，用中西比較的觀點論及：中國人崇尚山水美，西方人崇尚人體美。而「山水」二字的含義，在我國歷來就是指江山、河山，也就是國土，也就是祖國。七、八十年代之交，他又從中國先哲的宇宙觀、天道觀，分析中國山水畫的藝術精神，集中體現了人與自然和諧的觀念，這和西方把自然看作人的對立物有根本的差異。東、西方文化心理、主體觀念的不同，形成東、西方互異互補的兩大造型體系。

關於山水畫和現代人、現代生活的思考，是可染先生晚年藝術生活的中心課題。他認為，熱愛大自然是人類的本性。「我們現在的城市生活，工業越發達，人的生活離大自然越遠。現代人生活在『三盒』之

樹杪百重泉

　美學家王朝聞高度評價這幅山水巨作，以爲那自然的動勢美，那雄渾的中國氣魄，那畫中的詩，與李白「望天門山」有著一致性。

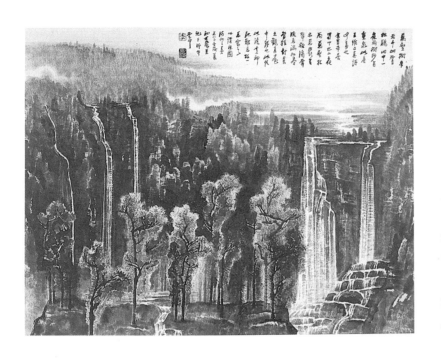

中。住房、公共汽車、辦公室，三個方形盒子。樓房越蓋越高，天空越來越小。對日升、月落的天體運行都生疏以至淡漠了。」⑫

　可染先生關注到，有的國家大百貨公司的櫥窗，陳列的不是高級商品、而是竹竿、竹蓆、草帽、草提籃之類。現代人見到大自然生產出來的東西，珍惜之極，感到精神上的一種滿足。現代都市生活，使人們與大自然距離越來越遠，心理上就逆反而求，越發懷念大自然，渴望接近大自然。⑬

　應該說，山水畫、花鳥畫超越了物質環境綠化的作用，而是綠化著現代人的心靈環境，給渴求接近大自然的人們拓展精神上一片新的綠色地帶，給他們帶來人類本應享有的平衡。

　「東方既白」是可染一生最後一方印章，也是對中國文化最富於世界性的宏觀瞻望和預言。這四個字，出於蘇東坡《前赤壁賦》末句，賦與嶄新的現代精神。「東方既白」，最集中、最強烈地凝聚了可染先生對中國文化的長期思考和求索；對東方文藝復興的熱烈呼喚。可染自釋云：「人謂中國文化已至末路，而我預見東方文藝復興之曙光，因借東坡赤壁賦末句四字，書此存證。」

【注】
①作品示例，均見《名家翰墨·李可染專號》。一九九〇年第四期，香港翰墨軒出版。
②轉引自《管錐編》研究論文集，鄭朝宗編，福建人民出版社，一九八四年版，第二〇一、二〇三頁。
③一九八九年十一月三十日，在「師牛堂」與張憑談話（張憑記要）。
④李寶林提供。
⑤、⑥、⑦《二次大戰後的視覺藝術》路希·史密斯（E. Lucie Smith）著、李長俊譯，台灣大陸書店一九八〇年版第十、十一頁。
⑧一九八三年春，李可染與本書著者談藝。
⑨一九八九年八月十二日大暑在北戴河，李可染與本書著者談藝。
⑩葉朗：《中國美學史大綱》，上海人民出版社一九八五年版，第一一一頁。
⑪、⑫、⑬《談澄懷觀道》，王超筆錄，收入《李可染論藝術》，中國畫研究院編，人民美術出版社，一九九〇年版，第一二八頁。

中篇

神韻傳千古——

可染的美學實踐

不朽的創造

(一)李可染的山水藝術

中國山水畫有輝煌悠久的歷史，有鮮明的民族特點，怎樣將古老的山水畫傳統，引向現代藝術精神的航程，或者說，怎樣賦與現代山水畫以中國藝術精神的「真魂」，是本世紀中國「五四」新文化運動以來，面臨的艱難課題之一。

李可染是第二次世界大戰後成熟起來的藝術家，他一生七十年的藝術實踐，通過理論的思索和總結，上升到整體民族文化的層次和一個時代的高度，開展了罕見的新格局。

眾多研究者、評家，對李可染山水藝術的演變，有各自的分期法；對其早、中、晚期不同階段成就的高低、起伏、盛衰，有不同的評價。對李可染山水美學思想的守成或變革，推演和走向，有不同的觀測、分析和理解。這為深入研究李可染藝術提供了極其寶貴的思想資料。

本文試圖轉換視角，研究李可染山水藝術內的景層、確定可染山水畫兩次突破性超越，為透視可染山水畫的美學品質，粗略勾畫出一條追踪的軌迹。

第一次超越

五十─六十年代上半期，李可染通過「傳統」與「生活」兼程並進，定向於主攻山水。在面向自然、對景寫生的同時，展示出一系列多樣性的山水畫力作，實現了他第一次突破性的超越。

李可染山水藝術第一次超越的構成要素，簡括如下：

一、意境美

「意境是山水畫的靈魂」。為了求索體現時代精神的意境，李可染用了大約十年里程，拓展尋求真思、真景的新路。通過對景寫生，集中山川景物的精萃，熔鑄強烈真摯的愛國感情。一方面，他強調，生活是第一位的，生活大於傳統；另一方面，他認為，藝術家必須忠於生活，但不是愚忠。忠於生活的結果應是主宰生活。

怎樣從對生活的「愚忠」狀態裡解放出來，解放審美主體的創造精神？他的體會是：以情對景，以思對景，以意對景，窮觀極照，凝神結想，冥觀大自然。因此，山水畫家作為審美主體，一要有真情，二要有真思，三要有真意才可能獲得真景。對景要進行

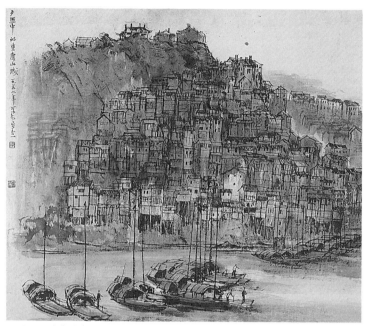

山城夕照（寫生）　1956　35×44公分

嚴格地取捨和剪裁，審愼地組織和經營，精心地構想和設計，大膽地表現和誇張。只有如此，對景創作才有創意，對景創作才能成立。《嘉定大佛》的歲月永恆感，《鑒湖》的水靜猶明，《江城朝霧》的朦朧晨醒，《百步梯》的高危、險峻以及人們在雲隙中的行走自在……都是以創意衝破愚忠，進而主宰生活的寫生力作。

由此，李可染山水藝術，由寫生階段起，就具有鮮明的意境和畫魂。其畫魂的熔鑄，就是從客觀到主觀，從物到心，從景到情、到思、到意；然後又以主觀、以心為主導，將以上對立諸方面統一起來，誕生意境的過程。

二、空間結構美

如果說，首次江南寫生之作，還沒有從空間結構上和西方寫實風景畫拉開距離，那麼，可染屢屢為之神往的千里之遙，萬仞之高，千里江山，萬里長河，千岩萬壑，重巒疊嶂，同時出現在一幅畫布面上——那種大氣魄的表現力，經過他多次長途寫生之後，就一次次在「深遠」的景觀中臨近。空間結構的縱深感，是大山大水、宏偉意境的生命線。李可染千方百計打破平面對壘的格局，全力向縱深拓展空間，得到成功。《紹興》是「用最小的紙畫最大的畫」，重新結構空間的有效嚐試；《灘江》是用「以大觀小法」、「以意為之」，獲得「深遠」的深遠試；「動點透視」之先河，拓展了現代國畫美的新觀念。

三、奪筆墨關

「筆墨美是中國畫特點的特點；難關的難關」，「我們一代人，造型能力還可以，最大弱點是筆墨功夫差，很少幾個是過了筆墨關的。」——李可染透過反省和總結，把奪筆墨關放到了後半生練功日程上。

「用墨好主要在於用筆」。五、六十年代，可染寫生和創作，都以筆勝，用筆重於用墨。黃賓虹論用筆——五字訣，可染緊緊抓住「平、留、重」三字，而後求「圓」、求「變」。長江兩岸寫生，德國寫生、灘江寫生……舉凡成功之作，無不見出用筆的功夫和力度。《重慶山城夕照》，板屋、桅杆、船身、江岸，縱、橫線條的層層交織，顯出奪人的氣勢和神

德累斯頓暮色（德國寫生） 1957 54×41公分

采。《德累斯頓暮色》、《魏瑪大橋》、《德國古老磨坊》……於逆光的虛實感之中，展示線的結構美，更是落筆驚絕。此時用墨多追踪用筆，如《桂林陽朔》、《夕照中的略陽城》，大體、大面、大勢態的使筆運墨，近看很平，遠望峭然，甩掉了效法套式，超越了具體實景，呈現自然的墨法韻致和創意。筆下線條盤旋、往復、曲折、提頓、聚散、交錯的過程，與情感激盪、意境抒發相對應，躍動著一派生機。

「乾裂秋風，潤含春雨」，是形容筆墨又蒼又潤、蒼中含潤、潤裡帶蒼、對立統一的關係。黃賓虹幽默的說法，叫做「擰手巾把」——筆內含水量不宜太多，行筆澀重有力，因而能把筆內水份擠了出來。

可染中期水墨山水，於「擰」字上使筆運墨，全在手力、腕力，乃至肩背功夫。當毛筆毫鋒、毫根、旋、臥、橫、側，皆以抵力與宣紙接觸時，濃淡乾濕中，拙澀與輕靈相對立，就呈現獨特的厚重感，透出紙筆材料工具的綜合肌理和山、石、樹、質、神的巧妙融和。其表現力堪與西方油畫大手筆匹敵。而毛筆的剛柔、輕重、提頓、乾濕、蒼潤、順逆等多種韻味之妙，獨出於東方，油畫刷筆恐難比擬。

四、意念的逆光美

光，是萬物色、象世界的母親。作爲自然之子的中外大師，不約而同爲光傾倒。中國古代山水畫，不強調光，不集中表現光，但那種對朝霞暮靄、陰晴明晦、春秋四季山水嵐氣的冥悟、迷醉，早已滲入可染的山魂水魄。

可染追逐逆光的衝動和靈感，源於大自然天啓之力，埋藏、蘊蓄、求索數十年之久，凝聚爲「日照水田明碎鏡」的詩意感受。李可染「爲祖國河山立傳」的圖畫，層出不窮，無不飽浸著逆光美的神韻、靈性。德國之行，得以觀賞他崇敬的西方大師油畫原作，強化了他對林布蘭直到印象派「明暗法」、「外光法」的視覺感受。德國寫生，光的語言變異、光的意像生動感、光的強烈躍動力，是抓住他自己這新鮮的視覺衝力、融入德國對景寫生、構成水墨山水「意念」的早期最成功的一種嘗試。那同時被強化了的東方意筆的韻味，對於暮色的柔光、晨色的流光、黑夜降臨前隱約閃熠的反光、山泉飛瀑跳盪著無限生機的強光……都生發著神靈般的魅力，意念的逆光美成爲可染水墨寫意山水深沉渾厚的和聲，傳達著他神遊自然、默契自然的心靈對語，從非造型

夕陽無限好　1989　83×48公分

的「空像」角度、強化了現代寫意性。

可染山水中意念的逆光美，滲入東方意筆的韻味，是他大膽、獨出的創造。他在創造過程中享有了沉浸於音韻交響之中那般愉悅和歡喜。這時，他已經不只是一名「琴師」，他自覺像一位「音樂指揮家」，指揮著光影的交響與合奏，也引導著傾聽他心靈樂曲的人，進入光影、神曲交匯的水墨藝術迷宮。

祖國大自然春、夏、秋、冬那平和無垠的氣象，陶冶孕化了可染日益拓展的心胸。靜穆、純一、慈和、寬厚、大智若愚，兩者是那樣相契不捨，不分畫夜，運轉不息。這天啓之力，推動可染山水首先衝破古代傳統山水畫崇尚已久的冷逸枯寂的意趣；隨之也衝破近世西方風景畫過分拘泥寫實、過分追逐自然科學的藩籬。這正是評家與賞家不約而同、讚之爲「黑入太陰」、「白摧朽骨」的美學底蘊吧。

意境、空間結構、筆墨、意念的逆光美，是可染山水藝術第一次超越的四大要素。這四大要素奠定了李可染藝術六十年代個性風格形成的堅實根基。由此，李可染的中國畫獨樹一幟，於傳統派、中西融合派兩大主勢之外，獨闢蹊徑，走出第三條路，成爲當代中國畫革新家的一面大旗，成爲現代水墨寫意山水畫的創始人之一。

第二次超越

八十年代，在新的文化背景、新的社會歷史條件下，李可染的藝術發生整體結構性的巨變，山水藝術也同時進入第二次超越的軌道。

如果說，可染山水的第一次超越，經歷了對景寫生——對景創作——採一煉十，一個階梯式遞進過程；那麼，第二次超越，是「煉」的高度集中，是內外交相養、人格精神昇華的過程。四大要素——意境、

秋林晚歸

空間結構、筆墨、意念的逆光美——在自然而然的轉化中躍向巨變，由不同的關係向形態，呈現為前所未有的瑰偉奇觀。

可染山水藝術的精神性內核是「澄懷觀道」。對於這樣一個深奧、難於把握的美學課題，或許，從山水畫作為視覺藝術的外景層入手，分層追蹤，研究工作才不至一再落入水中月的潭淵中。

一、墨韻美的昇華

文革動亂歲月，李可染以他超人的毅力和洞徹的遠見，再攻書法，再奪筆墨關。年逾七十以後，第二次超越，重要的突破，整體性的巨變之一，是墨韻美的極致，向神韻境界昇華。

一九八〇年，李可染以他純厚精微的筆墨造型功力，作《積墨山水》一幅，畫跋專意論述了積墨法的來歷與要義，反駁「四人幫」批「黑畫」之無稽。這是李可染數十年飽覽大自然陰陽晦明之象，拓展積墨法的劃階段的信號。從此，可染以他放手之作、精彩的《潑墨雲山》（一九八一）開創了昇華墨韻美、以墨韻求神韻的歷程。晚年，他自命畫室為「墨天閣」，表示了墨韻天地的寬廣以及他追求墨韻真諦的執著與自信。經過數年摸索，積墨、破墨並用，惜墨如金、潑墨成畫合一，終於以《荷塘消夏》（一九八五）傳遞了墨韻美高點臨近的信號。可染自謂：「晨起乘興潑墨」，「時年七十有八」（見畫跋）。此畫整體墨韻、神韻交融，一片絪縕墨華，大有圍剿、融化墨線、墨面之勢。唯獨縷縷柳絲、朵朵清荷、小小涼亭及亭裡持扇而坐的消夏人，以墨線意像，隱約於濃烈的墨氣烟樹包圍圈中，呈現空靈、豐富的氣象和色感。是寧靜，是閒適，是入世的歡愉，也是精神淨化的自由境界。一種神爽清新的氣息似正在緩緩流動，真是一首水墨潑出的抒情詩，紙上彈奏的輕音樂。山川渾厚，草木葱蘢，流光閃爍，丘壑奇偉，萬象華滋。可染晚年山水極盡筆墨層次變化。到了一九八七——一九八八——一九八九最後三年，可染山水境界，漸由現實化趨向精神化，「水墨勝處色無功」，玄生五色，溪出深虛，水若有聲。用墨妙不可言，「獨得玄門」、「自然合度，變化無跡，水墨的自身，即表現出一種深不可測的生機在躍動。」（引自徐復觀：《中國藝術精神》）

可染於墨韻美之探索、昇華的軌跡，和他的山水畫由寫心、臨摹經寫生躍向寫意的歷程同步。其墨法由積墨、破墨而潑墨大寫意，所謂「黑團團裡墨團團」、「墨黑叢中天地寬」，他勘破了墨韻美達於神境的魅力和真髓。「丹青難寫是精神」，可染於墨韻精神的追求，經歷了自「童年弄墨」、「迄今六十載」漫長、曲折的過程。探究傳統用墨法，由一個「四王小門徒」而至師法龔賢、八大山人，再至黃賓虹。由近世上溯五代、北宋、元代諸山水大家，荊浩、范寬、李成、二米、黃子久、王蒙，讀畫可謂「看穿牛皮」。繼之旋轉回復、遊心往來，晚年再從八大山人的用墨推及於重新識別董其昌——「傳統沙裡金」的篩子至此也篩選到了極致，使山川墨韻昇華到了清明純淨如月光洗地的境界。這一循環往返、深化上昇的過程，也許只有「蟠龍章法」是準確恰當的形容。

二、高遠的自覺

「為祖國河山立傳」的使命感鬱勃胸中，李可染對山水藝術的要素之一，空間結構，有極高的要求。

峽江輕舟圖　1987　84×54公分

論及山水畫的精神內涵和形式意味，李可染強調，「一要大，二要多」。大，是指給與人的感覺要大；多，是講蘊藉豐厚，雜多歸一，含蓄無盡。可染採煉期的山水畫，是可染山水第二次超越的重要界標。無論由前窺後或由近及遠的推移，無論由下向上的目會神遊，上下左右，飄瞥四方，都以獨造的意境，統領全局，溝通空間與筆墨氣韻的關聯，從有限的景觀躍向無限的精神宇宙，昭示著變動不居的永恆感。

採煉期的《嘉定大佛》、《畫山側影》、《凌雲山頂》、《巫山雲圖》，已預示了對高遠空間的新探索。但總體看來，那時多數作品仍在致力於向畫面深處推進。畫面「大」與「多」的感覺，還有賴於捨去自然景觀的「近景」，將自然空間的「中景」轉型為藝術

空間的「近景」，從而推遠視野；以衝破「一葉障目，不見泰山」的科學透視法。八十年代，可染山水畫，極其成功地全面拓展了「高遠」空間的宏大結構。

可染山水畫「高遠」空間結構的實現，首先於山體的排列關係與佈局。彷彿從山基到山頂，由獨峯到羣峯，猛然拉近，恍若近在眼前，產生巨大的視覺衝力。「奇峯一見驚魂魄」，晚年可染山水正是於「見」字上生「奇」，千廻百轉，畫出了驚魂動魄的瑰偉作品。這樣一種空間結構，顯然由五代、北宋山水得到啟示。

高遠空間結構的形成，還在於渾化虛靈的氛圍感，取代了清晰明確的層次感。貫通一體的「山中有龍蛇」，取代了強烈閃爍的逆光點。這種「取代」，是李可染一向不維護既得成功、奉獻給更高藝術境界的又一次「犧牲」。如山水巨構：《高巖飛瀑圖》、《崇山煙嵐圖》、《崇山茂林源遠流長圖》、《水村桃花煙雨中》，山峯就在一種神祕的、玄深不可測的氛圍裡，時隱時現。一片蒼茫渾厚氣象，籠罩著整個山水世界。嶒巖立壁，密林煙樹之間，「龍蛇」出沒，煙雲嵐氣在羣山峻嶺中穿行、游動、騰舞、旋轉……就好像宇宙天體的能量流，賦與山川萬象以無比的生機活力和永恆精神。

李可染山水藝術高遠空間結構的創意，超乎「近大遠小」的透視法則，突破三疊兩段式的模式陳規，無恍於「以大觀小」與「仰畫飛檐」的困惑。可染百無禁忌、法為意用、兼收並蓄、大膽獨造，自顯神奇。幾乎到了「隨心所欲不逾矩」的境地。名作《峽江輕舟圖》，自由自在地依境取勢，既是「以大觀

小」，又似仰望山頂；既含面面觀，又作步步移；煙霧鎖江，龍蛇蜿蜒，縱貫畫面；猛然眞如凌絕頂而臨天河，點點白帆，疑爲星座佈列蒼穹。眼前展示的全是一幅動態性空間結構的圖畫。「以意爲之，非實景也」。

郭熙論山水：「畫見其大象，而不爲斬刻之形，畫見其大意，而不爲刻劃之跡。」可染山水之求「大象」，索「大意」，而創立新的空間結構範式，經歷了「以活克板，以新克舊」的漫長、曲折的過程，由「深遠」至「高遠」空間結構的確立，實是再次自我超越的重要界標。

三、「道」與創造自由境

可染山水藝術第二次超越，最根本的界標是對於「道」的自覺。可染之道既體現著親和自然的宇宙觀，又體現著熱愛山川鄉國的人生觀、藝術觀。隨著人生實踐、藝術實踐的深化、發展，可染之道，處於變動不居、遞演、昇華的過程中。第一次超越，其內涵主要在「正道路、高品德」，立「膽」索「魂」。第二次超越，其內涵更爲深廣，可染謂：「持正者勝，容邪者殆，天下學問，爲知謙虛，走正道強毅力者得之，機巧人不可得也」。謂：「澄懷觀道」，可染之道，是他的最高藝術精神的實現；也是他的最高人格精神的實現，是兩者高度統一，故其「道」貫穿周流於他所體驗的人生、社會、歷史、牛圖，互相補充，互相闡發，曲達圓妙，整體意象、整體藝術世界、整體人格精神，於周流往來之間，體現其道。

李可染以自然萬象、社會變革不斷運行的規律爲「大美」、「至美」。把認識和表現宇宙山川、藝術人生一氣運化的生命力看作最高的審美範疇。他筆下出現一系列外貌醜樸，而內在精神閃光的人物。出現樸厚而純全內美、善解人意的牛和永遠天眞、心靈如鏡的小牧童。他完成了大而充實、靜穆壯美與恣縱瑰偉，相渾一的山水畫廊。其「道」不外於「技」，高於「技」，「技」的苦功爲了最終實現「道」。「道」是可染一生追求的最高境界。

可染山水藝術的美學思想、創作實踐，在一個時代新的高點上，經由「澄懷觀道」回溯莊子精神絕非偶然。莊學的積極內核：法天地、愛自然、崇人性，無邊際的企慕，無涯岸的憧憬，追求創造自由之境，早在他杭州深研中國文化典籍的學生時代，已發露淵源。早期「游心疏簡」的山水、人物更見端睨。天人合一，心物交融、心手相應，以天合天的創造自由之境，是可染一生嚮往的眞境、化境。六十年代，可染論藝術創造自由境時，又一次以理論的形態巧妙的借喻，表達了對藝術創造自由境的嚮往。他崇羨那高明的戲曲琴師能眼不看譜，默識在心，臨機變化，層出不窮，幾十齣甚至幾百齣複雜動人的曲調，能那樣從容不迫，自由自在地從心底流出。可染描述的這樣一種行雲流水般自然而自由的境界，才是他理解的「解衣般礴」眞境。當然，「解衣般礴」在他，不是「生而知之」，是「困而知之」，不是「天生」而「能」，是「練」而後「能」。可染最喜愛莊子「痀僂者承蜩」《達生篇》的故事，就是從中悟到「用志不分，乃疑於神」——技藝上神化的境界；創造自由的境界，必定要經過心靈淨化、艱苦磨煉的過程。藝術家只有澄明精神，淨化心胸，專志守一，觀照自

虎躍龍騰，萬鈞雷霆

　　在大瀑布神奇的震撼力面前，藝術家與自然對話，默默相契。人，作爲宇宙間最富靈性的因子，投入大化之中，運轉不息。獲得差異中的同感，矛盾中的和諧，達到異質同構、天人合一，從而進入以天合天的創造自由境。

　　然人生，高度集中於藝於道，終生求藝悟道不輟，才有可能最終、最大限度地消除心與物、心與手的距離，達到至高至美至樂的創造自由境。到了這種境地，也就是像那承蜩老者，忘忽一切，悟天地之大，唯蟬翼在目，精神高度集中，用竿粘蟬，簡直同在地上俯拾落葉，隨手可得。這境界不是恰好與「解衣般礴」相通，乃心不存功名利慾之想而後達到的創造自由──「眞畫者」的境界嗎？

　　八十年代，可染之道，由於對莊子精神的回溯、契合與超越，進一步形成一條鮮明的、充滿創造活力、瑰麗想像、雋永諧趣的美學軌跡，這是歷史的必然。也只有在這樣一條軌跡上放手再拓展，自稱「苦學派」的天才型大師，才得以最終超脫某種壓抑，進入心境的自由，精神的解放，朝著更高層次的民族詩魂和個性化的審美境界飛昇。在李可染生命的最後三年裡，他已經越來越清楚地意識到自我超越的趣向；欣喜地在煙雲墨海中感應創造自由之境的臨界。「哲學家的頭腦，詩人的感情，科學家的毅力，雜技演員的技巧」。心、物；情、景交融，──「凝於神」。審美胸襟──意境、膽魂、時代精神。──意筆；「技」、心手相應。──「道」，以天合天，主宰造化，創造自由的境界。李可染以他獨創性的藝術世界，開拓性的理論思索，第一次完整、系統地總結出現代中國藝術體系，於「道」之根本精神上，「境」之形式構成上，突破古典美學範疇，成爲山水畫史上一座劃時代的新里程碑。

　　這一切，是在一個前所未有的文化背景上實現的。門戶開放帶來的國際文化交流，社會文化圈的擴大，李可染與世界著名科學家、醫學家、藝術家廣泛結交以及自身參與氣功、太極拳健身活動。前所未知的學科領域新的信息流，伴隨心靈與自然對話，以驚人的速率和力度，雙向、頻繁地激勵可染的創造靈感。「大收」趨向「大放」，呈現出「以意爲之」、「童年弄墨」、「信筆塗抹」的自由態。經過了「從生活到藝術的跋涉」（劉曦林語），終於找到了「通

佛教聖地九華山　1989　86×53公分

向神韻之路」（沈鵬語）。李可染進入人生創造的「第二個黃金期」，有如晚年山水《佛教聖地九華山》的莊嚴；《墨筆山水》的明潔、輝煌、整一、燦爛，他的山水藝術，單純又靜謐。他的山水境界親和自然又親近人生。他的山水眞景、眞境、眞情、眞思、眞意、眞魂，給與祖國，也給與世界。

面對可染極年一幅神奇的小畫《超弦生萬象》，生意盎然，而百思不得其解。它像是對宇宙神力的藝術玄想；也是對宇宙神力的科學展示。這是應世界著名物理學家李政道之邀，爲國際物理學會議創作的會標畫之一。「超弦」這一空中潛能的發現，將被科學界利用，催發綠色植物，爲人類造福。就精神境界而言，它肯定地是一幅獨立的、具創造性的小畫；以其生命的力度，發出閃光的信息而言，如同可染兩位恩師：齊白石老人畫了他筋葉飄灑、迎風自在的小幅牡丹；黃賓虹老人畫了他「橫塗竪抹亦天然」的小幅山水。也都是生命極年之作，都是靈府的潔淨，是童心的重現，該是對宇宙人生、藝術眞諦新的開悟吧！

（二）寫意人物和牛圖

李可染是擧世公認的當代中國山水畫大師，他的才華和高度造詣，最突出地表現在山水畫領域，同時又創造了獨具一格的寫意人物和牛圖，與可染山水同樣不朽。

如果說，可染山水的主導風貌是博大、靜穆、厚重，千筆萬筆不嫌多；那麼，可染人物和牛圖的主導風貌則是簡練、超拔、透脫，一筆兩筆不嫌少。論其「繁」，可與王蒙、黃賓虹比美，論其「簡」，堪與梁楷、齊白石並論。

李可染少年拜師，正式學中國畫，山水畫起步最早，底子最厚。十八歲於上海私立美專的畢業創作，以大幅細筆山水名列前茅。可染早歲，無疑山水爲先，而後才是寫意人物。青年時代，學西畫，攻油畫、素描，進行了大量抗戰宣傳畫的創作，算來也有十年。他三十五歲前後，回歸中國畫，鑽研傳統。四十年代，重慶時期，據可染先生自述，「以山水爲主，同時畫古典人物、牛圖、逸話故事」。那時評家論其成就，間或以可染寫意人物爲先，山水、牛圖並擧。五十年代，可染決心從傳統裏打出來，從山水這一環節入手，輔之以牛圖、寫意人物。總之，李可染探索、開創中國畫革新之路，始攻山水、人物——復攻人物、山水、牛圖——再攻山水、牛圖、人物。三者之間如心血循環，經歷了非常有趣的輪替、往復、周流、回歸的圓形上升運動。書法練功，貫徹始終。十年文革，幾遭滅頂，仍苦行苦練，書法藝術終於也

自成一體一派了。

從此，山水、人物、牛圖和書法藝術，構成了一個有機完整、獨立圓足、充滿著創造活力、歷久彌新的李可染藝術世界、藝術體系。現在，諸評家多側重的李可染的山水藝術，至於可染人物、牛圖，雖衆口交讚，而乏專門的探討和系統的研究，或爲其山水盛名所掩吧。

可染和他的寫意人物

可染最早的恩師錢食芝，曾作四尺山水贈與少年可染，長跋中「童年能弄墨」一句，可助我們尋索可染寫意人物的緣起。九歲而傳書名的少年書家可染應寫春聯同時，也常爲人們畫「除災闢邪」的鍾馗。直至晚年，仍沿此習。

可染畫水墨鍾馗，何以開始那麼早？畫興如此濃？必須從徐州這個地方說起。離開可染出生地和家鄉徐州以及徐州民俗文化，就不可能深入理解可染藝術。

四分之三世紀以前的徐州，城沿是黃河故道，一片磧石沙灘，成了平民百姓的娛樂場所：有擺地攤售雜貨的，有賣民間泥玩具的，有說大鼓書的，有變戲法的，還有搭台唱戲的。這也是孩子們嬉戲放風箏的好場所。可染紮風箏、變魔術的絕技，可惜都被歲月埋沒了。童年伏在地上用碎碗片畫戲曲人物，倒可以說是萌動未來人物畫的小樣和雛形。如果讀過李可染在五十年代所寫《姑蘇玄妙觀——民間年畫賞析》短文（載《美術》，一九五六、三，見本書下篇。），就不會不驚訝，在短短四、五百字的篇幅裏，竟把民間遊藝描寫得那樣生動有致，飽含興味和感情，藝術分析和賞鑒水平又那樣高超，既可見他對指掌和熱愛，又可見他對實際民間娛樂活動的體驗、理解之深。

徐州爲歷代兵家爭奪之地，也是古老的文化重鎮，是民間藝術和傳統文人書畫的薈萃點。徐州至今留有漢劉邦大風歌石碑，有東坡醉臥的石床，以及傳爲東坡吟詩作畫的地方——「快哉亭」，荷花池，還有放鶴亭。有古老的佛寺廟宇、塑像。這些浸透了華夏古文化精神和人民美好幻想的佳勝名跡，給可染以終生難忘的印象。李可染作爲一個愛國者，熱烈地、終生不渝地愛著山川鄉國，愛著傳統文化，爲發展現代民族文化獻身，這寶貴的素質，源於家鄉徐州對童年可染的養育和薰陶。

李可染傳派的一位畫家說得好：「徐州是劉邦、蕭何、張良、呂雉、虞姬、陳勝、吳廣演出歷史活劇的大舞台。徐州的地方戲曲直至徐州的飲食文化等等，都有著一種共同的美學。秦漢的厚重、博大、沉雄磅礴的大氣象，從李先生的藝術中能窺見、感悟。可染藝術表現出的那種大巧若拙、大辯若訥的氣質，完全出於其人本身，出於故鄉對他青少年期的深刻影響。他熱愛徐州，徐州是常常掛在嘴邊的」。（陳開民致著者函，一九九〇、十二、七夜）。

可染寫意人物各個時期代表作，如《東坡洗硯圖》、《放鶴亭》、《賞荷圖》、《水墨鍾馗》、《鍾馗送妹圖》，以及八十年代所作《笑和尚圖》等等，從取材上、精神上、氣質上、品格上何成一氣，融爲一體，無一不和徐州文化以及民間口頭文化有著千絲萬縷的聯繫。

寫意人物和愛國宣傳畫

一般認為，李可染之學習西畫、創作愛國宣傳畫，似乎是研習國畫之斷層。也有人誤認為，李可染是半路出家，由西畫改學中國畫，自然地走著一條「中西合璧」之路。種種看法不無來由，但不夠準確。

這裏，我們從李可染的抗戰宣傳畫談起。考察李可染的抗戰宣傳畫和寫意人物的藝術實踐，大體可以得出以下認識：

(一)從藝術思想、創作方法角度看：李可染在家鄉和後來抗戰時期所畫的大量宣傳畫，既是他愛國熱情高漲的產物，也是「五四」以來，中國藝術整體上接受民主、科學的洗禮，促使可染投向進步思潮、追求新的創作方法的結果。對李可染來說，他對珂勒惠支自始至終佩服之極，接受其影響，是由於強烈嚮往著

痛苦的母親　（德）珂勒惠支

募寒衣（宣傳畫）

一種屬於未來的藝術。這種藝術歸屬於現實主義範疇，他的立足點是革新中國畫。

(二)李可染現存的宣傳畫（照片）表明：他的藝術創作在當時已具有相當的規模和強大的表現力。線條明晰，用筆豪放，創作態度嚴謹，作風樸厚。最重要的是表現了中國人民——主要是農民——的氣質、情感、愛憎，也有對日寇、漢奸辛辣有力的諷刺。如《募寒衣》《誰殺了你的孩子》，為背井離鄉、飢寒交迫、慘遭屠殺的人民發出痛苦的呼聲，憤怒的抗爭，強烈有力，震撼人心！《敵人被打得焦頭爛額了》，對日本侵略者形象的塑造，又具有準確的誇張力和杜米埃式的漫畫諷刺性。他對西方繪畫，即使對他「佩服之極」的珂勒惠支，首先是在自己眞情實感和本土文化的基礎上加以吸收，所以未見喬裝的痕跡，而具有眞正的自創力。

(三)宣傳畫從藝術精神到藝術語言，從藝術方法到

表現形式，整體血肉和生命完全是中國母體文化的產兒。他吸取了西方繪畫的營養，健壯自身肌體，「血緣」關係全在中國。他的創作，有人體素描、油畫寫生的根基，却克服了西畫寫生帶來的局限，他勿需實對模特兒。人世百像化入胸廓，通過「意構」，形成「腹稿」，隨即用炭條和刷筆大膽勾勒，放手畫去。

人物、景觀具有極强的寫意性。它不是概念化的政治圖解，也絕無吃了牛羊、類乎牛羊之嫌。大量宣傳畫的創造，飽和著中國人民抗戰的激情，跳蕩著時代脈搏，燃燒著火一樣的愛國心，為可染寫意人物積蓄了生命活力。即使取材古典人物、逸話故事，也飽吸時代吹來的海風和新鮮空氣。他借鑒珂勒惠支的現代西方表現性的新鮮空氣，探索著一種屬於現代東方表現性的新藝術。

可染寫意人物風格辨

李可染的寫意人物，風格上大體經歷了「放——收——放」三個階段，與可染藝術總體風格的演變大體一致。

四十年代初至五十年代初，早期人物「放」。五、六十年代中期人物趨向「收」。文革後，又從「收」回歸於「放」。

李可染從宣傳畫轉向寫意人物，早期十年間，主要是學習、鑽研傳統，大體鋪墊了人物畫的三種類型：

第一種類型：托物言志，為中國歷史上的傑出人物造像，畫風莊重，可視為抗戰宣傳畫的續篇。當時曾為「詩人節」作屈原像，其後又作杜甫像、李白像、陶淵明像，還曾多次為現代作家魯迅造像。

第二種類型：傳統題材，古典人物，畫風自由詼諧。有《鐵拐李》、《執扇仕女圖》、《米顛拜石圖》、《漁夫圖》、《瓜下老人圖》、《午睏圖》、《三酸》等等。

第三種類型：直抒胸臆，參悟哲理，為先賢、苦學者造像。畫風或以莊寓諧或以諧寓莊。這第三種類型，在後期人物畫中得到大跨度的發揮，晚年寫意人物大放異彩。如《懷素種蕉學書圖》、《布袋和尚圖》等等。

可染早期人物，有如陽紋刻印，多布白。疏簡的線條，組成和諧的淡灰色調，用筆迅捷，縱恣奔放，若有書卷氣。可染七十歲以後自評早年寫意，「是時鑽研傳統，遊心疏簡淡雅，處處未落前人窠臼」，若以五、六十年代作品與之相比，「判若兩人」。空靈、瀟灑、飄逸，寫天然奇趣，寫人與自然對話，或寫意與大自然和諧一體，這些特點貫穿在早期作品中，可以看出可染寫意人物與牧牛圖深刻、內在的聯繫。「秋風吹下紅雨來」，石濤詩句誘發出無窮的靈感、無限的畫境。有如藝術的精靈，千萬變化，反覆出現在可染筆下，意境層出不窮。畫中主角，有時是若癡若狂、如迷如醉的文人書生，有時一變而為天真無邪、自由自在的牧童。

《秋風紅雨畫意》（一九四八）是目前所知借石濤詩句作畫最早的一幅。兩位不修邊幅的文士漫步秋林，整個浸沉於大自然韻律之中，忘懷了自己。鬚髮、衣襟任秋風紅雨舞弄，灑脫的游絲描，勾劃人物，重澀的鐵線描，順逆交錯，拖拽出樹枝。接著是淡墨乾筆點虱法，秋葉灑灑落落，紛紛揚揚，有節奏，富彈性，時聚時散，被一種神祕的力抛撒在空中。它不僅使人感覺到醉人的紅雨，也像聽到風聲，

秋風紅雨畫意

「秋風吹下紅雨來」——石濤（大滌子）此句為可染最喜愛的詩句之一，由此而神來造境，難以數計。此圖為今日所能見到的石濤詩意畫最早一幅：漫遊於秋風裡的主角，不是牧童和牛，而是兩位飄灑的文士。左下壓腳章——「墨戲」，自視為即興小品。

大滌子詩云 秋風吹下紅雨來
君每喜寫之 壬午秋之筆 秋 可染

體驗到秋林涼意，連心靈也在鼓蕩，搖入幻境。題跋曰：「大滌子詩云，秋風吹下紅雨來，吾每喜寫之，戊子秋，可染。」這樣一種超逸諧趣的畫風，見於同年所作《漁夫圖》、《午睏圖》，逸筆寥寥的蘆葦，飛龍走蛇式的瓜藤，淡抹兩筆寫扁舟，焦墨數根成背椅。不拘於寫實，但絕不與「懶惰的空想」苟同。不計比例，反在破壞著正常比例，一如戲曲人物，出於傳神、寫心的需要。午睏老人碩大的頭部，民間老壽星式的前額弧線，幽默而風趣，誇張著藤下打盹、頤養天年之樂。跋曰：「余學國畫既未從四王入手，更未宗法文沈，興來胡塗亂抹，無怪某公稱為左道旁門也。戊子可染」。

可染寫意人物之放浪形骸，不假修飾，披髮佯狂，奇趣狂狷，莫過於《鐵拐李》、《水墨鍾馗》。放手寫來，鬼神泣之。如果取其特寫鏡頭來欣賞，那麼，鐵拐李狂髮濃鬚、擠眉弄眼的憨笑；鍾馗擰眉定目，面對妖孽，橫空出世的威嚴感，都藉助筆神墨韻，翩然躍然，活現出來。這是醜中之美、自由詠諧的典型，也是中國畫之「意構」的典型。《鐵拐李》、《水墨鍾馗》標誌著可染寫意人物在與傳統的鄉土文化、民間、民族文化的「血緣」之中，滋生發展著水墨寫意畫的一種新形態，預示著李可染於「中西合璧」「融會中西」大勢之外，正在摸索第三條道路，屬於李可染自己的道路，即開創一條東方表現性、寫意性與現代性相統一的中國畫新路。

李可染早年鑽研傳統，在「打進去」又「打出來」的過程中，給中國寫意人物畫增添了什麼新東西，注入了怎樣的新元素呢？集中於一點：就是從西方大師達文西、林布蘭，直到珂勒惠支，借鑒了「表情法」。李可染要在「中國畫的人臉永動」之中，捕捉千變萬化的表情，使原來表情無多的「木板」臉，變得表情豐富，層出不窮。關於這一點，老舍先生作了極為精闢的分析和獨到的評價：「大體上說，中國畫中人物的臉像一塊有眉有眼的木板。可染卻極聰明地把西洋畫中的表情法搬運到中國畫裏來，於是他的人物就活了，他的人物有的閉著眼，有的挑著眉，有的歪著嘴，不管他們的眉眼是什麼樣子吧，他們內心與靈魂都由他們的臉上鑽出來，可憐的或可笑的活在紙上，永遠活著！」（見本書附錄，老舍：《看畫》）的創造精神，徐悲鴻先生亦盛讚可染寫意人物「逸罕先例」，不可一世，筆歌墨舞，逸罕先例，假以時日，其成就未可限量。」

一次，年近八旬的可染大師，忽然憶起抗日戰爭年代一件趣事：那時重慶防空警報每天數次，一次在迫塞的洞口，腳底似有什麼物件滾動，拾起一看，原

來是枝毛筆，筆管有些破裂，回家一試，手感極好。輕則細如絲髮，重可聚為團塊，有意外的效果。「那時，我用這枝筆畫了一批寫意人物，我叫它神來之筆……。」笑談往事不久，喜從天降，老畫家重得當年所作的一幅《執扇仕女圖》（一九四三），表情微妙，

執扇仕女圖（局部）

執扇仕女圖　1943　52×31公分

神韻獨出。細線游絲，寫薄紗裙帶。輕羅小扇，微微的透明感，襯托著髮髻鬆挽。美目矇矓，若思若盼。真可謂「依依脈脈兩如何，細似輕紗渺似波」。可染先生得見早年「神來之筆」舊作，如故友重逢，欣喜之餘，感時光之流逝。歷漫長歲月，重又題寫畫跋，長書兩行曰：「此是一九四三年在重慶國立藝專課堂為某生所畫，四十年後在京得見，因以近作易之。年來眼花手顫，不復能再做此圖矣，人生易老，不勝慨嘆。一九八五年歲次乙丑春三月可染題記。」

如果說，可染早期作品，人物意態、表情、構圖，以「奇」為主，那麼，中期作品則以「正」為主，晚年復歸於「奇」，實現了他理想的「奇中見正」。懷素、笑和尚的造像不但筆勢連綿旋繞、奔放豁達，而且意象之中躍然可見大師自己的影子。

《鍾馗送妹圖》（一九六二），為可染藝術成熟期代表作，也是畫家自己喜愛的得意之作。鍾馗，是我國民間神話傳說中的人物，外貌奇醜而秉性剛正，勇於伸張正義，斬妖關邪，懲治小鬼，祓除不祥，深為人民喜愛。據傳，唐吳道子為畫鍾馗始祖。近代大師任伯年、齊白石亦曾畫鍾馗以警世言志。李可染年少時屢畫鍾馗，平生尤喜崑曲和京劇《鍾馗嫁妹》，他對劇中人物觀賞揣摩，進而發揮藝術想像，構思畫面，獲神韻之趣，遂成此幅。傳說鍾馗懷念他生前一位摯友，決定把貌美嫻淑的妹妹嫁給他以薦深情。可染表現鍾馗送妹途中富有溫暖詩意的瞬間，通過多層次對比中形成鮮明的個性異彩，又統一於人物性格、神態的對比：對比中形成鮮明的個性異彩，又統一於人間情味的藝術表現上，放手潑墨與走筆如龍的勾勒點虱之法相諧，盡精致微。

苦吟圖（局部）

苦吟圖　1983　68×45公分

《苦吟圖》（一九六二，一九八三），《懷素種蕉學書圖》（一九八五）是「神韻」與「墨韻」交融；現代東方表現性與寫意性達於極致的佳作，也是可染步入最後十年高峯期的寫意人物代表作。可染筆法中的「屋漏痕」一變而為顫戰之筆。人物造型強化了力度，表現出一種由內向外的精神張力，這在懷素挽袖作書的意態、動勢上，十分突出。其手、腕、肩、背，全部線形結構暗含著高度集中、高度控制，筆墨行處全身力到之感。在那慢而密切、快而沉穩、草書式的運筆過程中，體現著李可染關於宇宙形象「十曲五直」的妙論。可染以東方人的思維，強調著曲線式的表達方法，要求線條如「折釵股」，充滿彈力。《張遷碑》的厚重，《禮器碑》的豐潤，《石門銘》的超脫，隱含其中，達於書畫藝術精神相協交滙的美。

《苦吟圖》寫一位詩人深夜在燭下苦吟。詩人與紅燭相對，兩者都在燃燒自己的熱能，紅燭在火焰中化為蠟淚，詩人在火焰中變得消瘦。虛實對照之間，另有一種精神向著永恆時空昇華。六十年代可染曾作《苦吟圖》自勵，文革遭劫，畫作毀於一旦，令人痛心不已。八十年代重作此圖，這是自稱「苦學派」的可染先生「將自己生命投進去」的不朽傑作，是他用以自勵的精神性圖式，也是他畢生參悟藝術大道，留給後人的一份遺囑。它內爍著恆久的精神價值和永不泯滅的藝術光輝。

〔注〕
①珂勒惠支（Käthe Kollwitz 一八六七—一九四五）德國女版畫家。作品充滿了對暴力和不義的強烈抗爭精神，飽含對苦難者慈悲的人道同情，具有深沉的情感力度，震撼人心的氣魄。

可染和他的牛圖

李可染從三十幾歲開始用水墨畫牛，直到晚年，算來四十多個春秋。可染愛牛，頌牛，以牛自況，以牛作為鞠躬盡瘁、自我奉獻的象徵，為牛譜寫生命進行曲，貫穿了他漫長的筆耕生涯。

不深知的人，以為可染畫牛，不過是早年題材的

孺子牛圖　1981　51×46公分

簡單重複，實則不然。他畫牛，既要不斷地認真觀察對象，還要求從寫生默記到「白紙對青天」，再到心靈淨化，精神昇華。畫牛，既是創造的過程，也是苦練基本功的過程。可染畫牛，之初每次都要畫完一關，就得下足磨練功夫。單說突破筆墨造型這一關，就佔元素紙，畫到後來，像是濕漉漉的，感覺牛鼻子在呼吸。

李可染筆下的牛，頸上原有幾道筋節，愈到後來愈「簡」。七十歲後，還在不斷刪略。八十歲時，牛頸「簡」化到略著一、兩筆，若斷若續，已覺意足而象周，皮肉勁健，筋骨堅韌，愈發富有生命力。李可染觀看齊白石遺作展，曾說過這樣一段話：「齊白石老師的作品，從早期二十幾歲起到九十歲止，一直在不斷地變化著，從來就沒有停止過。九十歲以後，還改變了蝦子的畫法……，如把前後作品對比起來看，就會使人吃驚，他的變化真是到了『脫胎換骨』的程度。」──這是可染贊佩恩師的肺腑之言，三十幾年後，我們來看李可染的牛，把前後作品對比起來看，也會產生類似的感受。

可染牛圖風格辨

「有寄託入，無寄託出」，「妙在有無之間」，可以用來概括可染牛圖獨特的境界。他創作牛圖的靈感、動因、意構、思索，都有著真摯、深沉、強烈、持續的愛國情感為底蘊。以魯迅倡導的「孺子牛」精神為基點，可染牛圖演化為三種類型：

第一種類型：為牛作特寫，為牛造象，頌揚牛的奉獻精神。

第二種類型：寫牛性以自況、自勵。

第三種類型：由牛圖派生、發展、演化出一系列優美的詩意畫──四季牧牛圖。

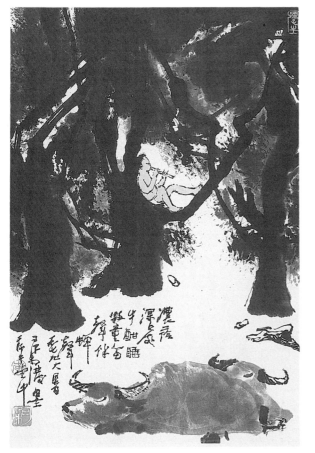

暮韻圖　1979　69×46公分

為牛作特寫，為牛造像者，以《五牛圖》（一九六二）和規模宏大的《九牛圖》（一九八〇）《水牛讚》（一九八五）為代表作。這裏沒有犁駕鞍配，全寫水牛本色。通過平面排列構成法畫牛，有向背，有正側，或立或臥，或啃蹄或甩尾，乃至母子牛依傍佇立的親子關係，表現了可染對牛深入精微的觀察，以及對牛的真摯、細膩的感情。這是牛的特寫，也是畫家心靈的自我寫照，質樸地銘記了他那鞠躬盡瘁、無私奉獻的人生觀。

寫牛之性情以自況、自勵的作品，自然樸厚，回歸天籟。他那一枝畫牛的筆，時時流露著幽默的天性。你看那小牧童時而伏在牛背上眺望，自得其樂；時而躺在牛身上，放風箏，任它平穩如舟，緩緩而

行；時而以牛為枕，香甜地睡去。牛，是那樣溫馴可親，如同形影不離的伙伴，又像馨香的搖籃。牛，是可染最喜愛的畫題之一。四十年代至六十年代，先後都畫有彈牛圖，隱含著寫景、寫實上升到寫意自況的探索過程。

《牽牛圖》為早年在重慶農村所作。牧童和彈牛，在一條狹長的立幅中對峙，競力以直線關係相向展開，抓住了輕鬆嬉戲的矛盾。題為「可染戲寫蜀中郊野常見景象」。一九五一年作《為何不走》，在長方形畫幅上布陣，牧童和和彈牛在斜對角勢中對峙，強化了相競的力度。原本輕鬆的蘭葉描，一變而為沉著的鐵線描。畫風由側重寫心轉向側重寫實，憑添了幾許生活情趣，傳達出牧童心中難馴的彈牛及彈牛在牧童內心激起的天真詰問。矛盾帶有了緊張的戲劇性。

作於一九六二年的《彈牛圖》，風格發生新的轉變，主體性加強，意象有直接自況之意。「牛性溫馴，時亦強彈——」可看作對當時革新中國畫種種阻力的回答。可染此時五十五歲，藝術臨界成熟期。此圖距早年蜀中牛圖已整整二十年。二十年的遙程，李可染開始實現中國畫革新的創舉。藝術方法上，既超越了近代畫史上中國畫一度盛行的臨摹、寫心；也超越了現、當代畫史上中國畫久久奉行的寫生、寫實。李可染在反覆寫生、寫實的基礎上，全力開拓出一條性的現代寫意畫新路。寫意人物《鍾馗送妹圖》以及山水《諧趣園》，同屬於可染藝術成熟期的傑作，先後同一年問世。《彈牛圖》，以純焦墨畫牛，頗為拗拙，但也因而塑造了「時亦強彈」的氣骨，又藉助一條繩索，抓住對象的本質特徵，狠狠地強調，揭示了牛性。牧童手中繩索越來越短的「張力」，手下繩索越

牧童戲鳥圖　1981　69×46 公分

拽越長的「弛力」形成對比，漸長的繩索在手臂之間連續挽轉，而後往地上一拖，這拖長的一筆，意味無窮。一方面，暗示著矛盾的雙方競力正在長久持續；另一方面在表現上實現了「不等邊三角形」構成。於不平衡中求平衡，意趣上，視覺感上豐富得多，曲折得多，耐人玩索。構思的深度、整體結構的形式美感和書法線條本身的節奏韻味又達到整一，隨之進入「牛性即我性」、「物我兩忘」的境地。

四季牧牛圖，是可染藝術中極富人間情味的圖畫，最受人們喜愛。牧牛圖系列以親切、歡愉的方式，直率地表達了童心依舊、天人和諧、回歸自然、嚮往自然的現代人理想。四季牧牛圖包容多義性、多層次的精神內涵，和高格調的、健康的審美品格。欣賞者面對一幅幅詩意盎然的圖畫，賞心悅目，彷彿同時聽到傳來曠遠悠長的牧笛聲。

四季牧牛圖，橫向拓展爲多種意趣的圖式，千變萬化，算來不下百種。常見的有：

春——《楊柳青、放風箏》、《春在枝頭已十分》、《春雨牧放》、《看山圖》、《驟晴圖》等等。

夏——《古木垂蔭圖》、《濃蔭閒話》、《榕蔭圖》、《浴牛圖》、《暮韻圖》等等。

秋——《秋趣圖》、《秋風吹下紅雨來》、《秋葉漫天圖》、《秋林牧放》、《秋雨圖》等等。

冬——《冬牧圖》、《雪牧圖》、《老松無華萬古青》等等。

此外，還有極爲精彩的畫面：如夕照透林，羣鴉陣陣的《暮歸圖》；彷彿夾裹著風聲雨聲，使人感到涼意的《風雨歸牧》；跳躍著一顆童心的《牧童戲鳥圖》；簫笛聲聲、悠忽來去的《牛兒閉目聽》等等，都是隨興所至，順手拈來，一任自然的佳作。四季牧牛圖折射了一位山水畫大師對祖國自然山川的熱愛和迷醉，凝聚著敏感的審美體悟，活躍的想像力，以及爲季節性的美喚醒的種種心理感應。因此，四季牧牛圖又可以說是「爲祖國河山立傳」的序曲。

寓時代精神的創造

牧牛圖風格的縱向發展，曲折多變。它一方面是李可染藝術世界中一個獨立系列；一方面又是可染山水畫革新的前奏曲，這就決定了牧牛圖風格演變的複雜性。

可染早年牧牛圖，尙可見者有一九四五年——一九五五年約十年間的部分複製品。五、六十年代，李可染集中於山水畫的革新活動，牧牛圖處於過渡階段。

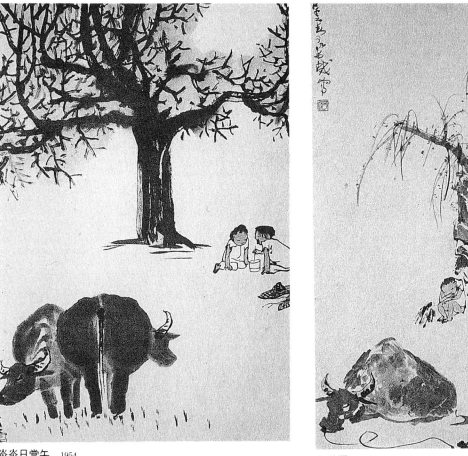

炎炎日當午　1954

午歇圖　1948

文革十年，藝術創作被迫中斷，李可染以他堅強的毅力，將書法推向鼎盛鉅觀，預示了可染中國書畫藝術

最後一個十年高峯期（一九七九—一九八九）的來臨。牧牛圖作為一個獨立系列，於一九七六—一九八六年十年間進入中期。最後三年，滙入山水和書法藝術的新成就，筆情墨韻，結構布局，無一不發生劇變：景觀宏闊、流蕩多姿，從而使牛圖和山水、人物和書法同步，整體上實現了東方表現性的現代寫意畫品格。縱觀可染牛圖四十餘年風格演變的歷程，大體上可作如下概括：

早、中、晚期，在「放」、「收」、「放」三階段中，藝術語言由「簡」至「繁」，復歸於「簡」。書法作為畫面構成之要素，由「畫中正楷」，再回歸到「畫中草書」到「畫中正楷」，復歸到「畫中草書」。畫風由「寫意」至「寫實」，復歸於「寫意」。由此逐漸顯示出愈來愈強的現代性，不斷求索理想的化境：即五十年代總結的四句話：「虎躍龍騰，萬鈞雷霆，芙蓉出水，日月增明。」——那是心靈節奏與時代節奏合拍、與大自然節奏相契無間的化境，是「可貴者膽、所要者魂」的延伸和發展。

早期牧牛圖主要以生活中的觀察、寫生、眞情實感為基礎，借鑒、融會文人畫和民間藝術的元素，產生新質，構成有才華、有個性的新風貌。當可染筆下的牧童、疏枝垂柳，帶有石濤、八大山人餘韻的時候，那自由揮灑的牛，已露出民間泥玩具純樸、天眞的憨態了。如《午歇圖》（一九四八）中的牛，不見四足，伏臥如一座小山。《炎炎日當午》（一九五四）中的牛相對相親而立，那後背大筆墨團一塊，斜露犄角一隻，畫腿不畫蹄，腿圓如柱，如此意象，全屬民間的稚趣拙味。同時期的《暮韻圖》（一九四五）、《風雨歸牧》（一九四八），總的畫風意趣尚「簡」，活潑奔

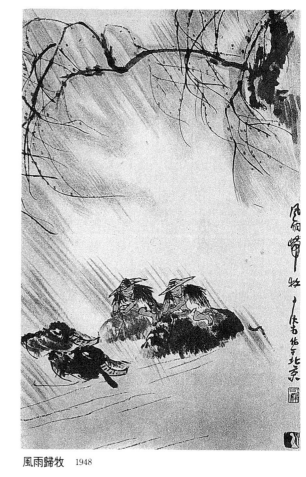

風雨歸牧 1948

這種轉變：可染山水的靜穆厚重，書法的沉雄逸宕，引出了中期牧牛圖的新圖式、新畫法。一九八四年《梅花萬點圖》（甲子秋九月）、《濃蔭對話》、《秋林放牧》（甲子夏六月十日晨）、《雪牧圖》（甲子春三月），可以說是中期牧牛圖成熟的代表作。其審美形式、筆墨運用，被賞者歸納為「三大閃光點」：其一，沉著、蒼厚、豐潤的羊毫濡墨大筆觸，寓微而放，大片墨塊，極富程序性地配合寫牛。其二，「澀」而「韌」的疏朗焦墨線條寫牧童、牛角，墨線與墨塊對比，衆美溢之。其三，順逆交錯的線，緊鑼密鼓般的點子，寫茂林濃蔭，渾然一片，構成襯托牧童和牛的墨華錦帳。（參見賈又福：《且看當代李家山水》，載《美術研究》，一九九〇、一）這是精道的藝術了悟，作為對中、晚期牧牛圖筆墨語滙的概括，雖眞知者亦難窮盡其變。總括說來，李可染筆下的牧牛圖系列，既不同於小農社會的田園牧歌，也不同於概念化、箴言式的說教，而是寓哲理於新詩、格局別出、寓含時

放，行筆如草書，線條迅捷輕鬆，隨興所至，數筆寥寥。新發的一條條柳枝，輕輕點點的柳葉，或飄搖風雨之中，或垂蕩於朗照之下。幾根葦葉疏密交叉，也極空靈瀟灑。水波沿著競渡的牛體蕩漾，細線柔絲，迅捷地劃過。又見疏斜的夏柳，在半空中鼓蕩。有時兩個簑衣少年，戴著斗笠，穿風夾雨而來。俯騎牛背，充滿著眞情天趣。如此空疏簡淡的畫面，在可染中期及以後的牧牛圖裏，不復多見了。

如果說，五、六十年代所作的《歸牧圖》（一九六〇）、《霜葉樹下》（一九五四）、《秋風霜葉圖》（一九五），那線條密集排列的林木，如火如荼的熱烈的色點，預示著早年疏淡的簡體結構開始向濃重的繁體結構過渡，預告那流動的「草書」已向沈穩的「正楷」躍入，那麼，八十年代的牧牛圖就完全成功地實現了

雪牧圖 1984

東風吹著便是春　1989

代精神的藝術創造。無論意境的拓展，筆墨的老辣，構成法則的獨到運用，全似陳窖老酒，味道之濃郁醇香，令人欲醉。

可染生命的最後三年裡，特別是一生的極年（一九八七—八九年），筆下出現了畫風大「放」的牧牛圖，進一步突破了中期的圖式。書法要素在畫面構成中強化。「狂草」式的用筆有骨老血濃之美。線條與飛墨、飛白交織的奇趣，「神韻」、「墨韻」相互融會的奧妙，拓展著深邃遼闊的空間。線與面、蒼與潤、乾與濕、動與靜、順與逆、急與緩、輕與重、拙與巧、方與圓、開與合，以諸種對立因素的強烈對比，攫取畫面構成的整體統一。可染名言：「藝術就是要處理矛盾，矛盾統一得越好，藝術就越高。」又說：「一個畫家的作品，體現美的對立統一律越高，成功率也越大。」《臨風聽暮蟬》不僅通過林木畫出了臨風的有形的動勢，還通過仰頭靜坐的牧童，側頭佇立的牛，傳達無形幻覺中的蟬聲。所謂「虛實相生，無畫處皆成妙境」，那無形之「神」、無聲之「韻」，便都是「無畫處」，是「只可意會，不可言傳」的虛幻空間。出於對創作實踐的理論思索，李可染拈出「神韻」二字，作為他八十年代藝術境界的追求。源於莊學思想的「神」、「韻」的美學內涵，以虛靜的人生觀，求得超越自身的心神之美。李可染以現代的哲學美學思維，給「神韻」以新的闡釋：「畫無神韻，美術不美，有形無神，望之索然，豈能感人。」在這裡，主要包含著形與神、美與韻、創造與欣賞三個不同層面的對立統一關係。「神韻」的意象構成隨之由主體精神的含蓄，躍向主、客體的高度統一。「神韻」的表現方法由內撤收斂，躍向虛實、有無之間。「神韻」的思維由超脫、飄逸，躍向自在、自為、自然和自由。「神韻」創造的心理指向，由虛靜、心齋、坐忘，躍向進取、奉獻、淨化的精神世界。「神韻」，通過含而不露的形，提供「象外之象」、「韻外之致」，給人以審美的、形式意味感人的畫面（參照凌瑞蘭：《「神韻」探尋》，載《樂府新聲》一九八九、三—四）。

可染晚年牧牛圖的神韻之美，還在於充分運用了書法藝術「內緊外鬆」的構成法則，畫面整體呈現「內聚」的形態。運筆的力度，墨韻的法門，也強調著線形的內傾。「情」與「力」，通過牧童、牛的形態、神態、意態、勢態；頭部的翹望轉側，乃至一頂

草帽、一雙脫在樹下的鞋子，呈現向「中心結」內旋的曲線運動。款識畫跋的意匠經營、印章的排列，全爲建構「外方內圓」、「方圓之間」的書體式間架。「似奇反正」、「不等邊三角形」法則，全爲強化構成的內聚性。線條走向亦然，有時如龍飛鳳舞，有時如激光閃電，有時似流水蜿蜒，蘊含著豐富的情感運動和心理意向。筆墨的狂放、飛動，爲早期和中期牧牛圖所未逮，牧童、牛的造型之洗煉達於極致。

李可染的牛圖，在不斷演變中沿著中國傳統繪畫長河的軌跡，伴隨現代哲學思維的發展，與詩、與書法藝術結緣，創造了國畫美的新觀念，全面躍出中國古典繪畫和歷代文人畫範疇，獲得二十世紀現代藝術的精神品格。他那靜穆又壯麗，深邃又瑰偉，具體又抽象，質樸又微妙，充實又空靈的畫幅，是用繪畫語言寫給現代人類最好的新詩。它提示著人與大自然的和諧，呼喚現代人回歸地球母親的懷抱，關注宇宙自然生態的環境，關注人類自身的精神淨化和心理平衡。它展示著春來秋至、誠實耕耘的人生感、宇宙感。它永遠跳蕩著天眞的童心，不倦地歌頌「孺子牛」的倫理、道德理想。

熱愛鄉土，熱愛民族傳統文化，熱愛祖國和擁有一個開放的宇宙，在巨浪的衝擊中接受時代大潮的洗禮，永不滿意自己，正是這位現代東方文化巨子能以向全世界奉獻不朽傑作的祕密。

一九九一年五月脫稿於中央美術學院
原載《文藝研究》一九九一第五期
選入本書略有修訂

苦學派的道路

(一)從「印章」見精神

印章，是中國畫藝術的有機組成部份。印章中的一個警句，一條格言，往往是畫家的心聲和座右銘。它表面上是一方印章；一句話、幾個字，實際上體現著畫家的思想、人格；鞭策著辛勤的藝術實踐。

畫家李可染有許多印章，本文單解其中三方印章：近年的「白髮學童」、「七十始知己無知」，往年的「廢畫三千」，從一個側面談談可染的藝術苦功。

畫樹，對於一個有成就的山水畫家不會太難吧？可是李可染在「樹」上有做不完的功夫。他說：「一棵樹可以出傑作，可以唱一齣重頭戲」。他認為，畫山水畫應當把「樹」作為練功的重要課題之一，即使山水畫家作冬樹寫生，就好像人物畫家畫人體、研究人體一樣。有個關於畫樹的小故事，可以當做「白髮學童」印章的注腳。一次，可染在香山對著一棵樹，看來看去，一時竟難以下筆。兩個青年人走過來說：「老伯伯，頭髮都白了，還練基本功哪！」突然其中一個若有所悟：「我知道您是誰了，老畫家李……」，青年人笑著走開了，可染仍在聚精會神地像小學生一樣認眞對待他的「新作業」。可染從小就學畫山水，畫樹幾十年了，我對樹是不是眞正理解了？不見得。客觀事物是無限的；人的認識是有限的，這就需要在不斷的實踐中去推進自己的認識。基本功就是對客觀事物不斷的再認識，畫家要對自己不知道、不懂得的事物從頭學起，要練一輩子基本功。

早在六十年代初，可染就著文專門論述了基本功對藝術創造的重要性，他認眞學習和總結前輩著名藝術家胡琴聖手孫佐臣、京劇演員蓋叫天、畫家齊白石、黃賓虹、徐悲鴻等人的藝術實踐經驗，對年輕一代美術工作者提出必須加強基本功的全面要求。

「四人幫」猖獗的文革期間，所謂「砸爛封、資、修」的一場革命，強令禁止課堂教學，連「習作」這個基本功訓練的專業用語都不准提；許多畫家橫遭迫害。可染首當其衝，當時無法進行創作，無法進行經常性的基本功鍛鍊，但他還是手不停筆，通過練字來堅持磨練筆力、腕力，提高心力、眼力。以《學不輟》的精神跟那股濁流惡浪針鋒相對。

可染在山水畫教學中，要求他的學生把「哲學家

的頭腦」、「詩人的情感」、「科學家的毅力」作為提高藝術技巧的前提。「在正確思想指導下，下定決心、不避艱苦、按照規律、踏踏實實練好基本功」，這是造就我們時代的藝術家、登上藝術高峯的基本準則。他常對學生們說，「一個畫家放鬆基本功，是對自己最大的摧殘」；「對自己放縱是對藝術極大的殘酷」；「放任學生的老師是最殘酷的老師」。

「人逢七十古來稀」。文革結束，可染先生到了七十歲。他深感光陰流逝，不知道的東西還很多。「七十始知己無知」就是他人生重要轉折點上一條座右銘。「七十始知己無知」這個富有哲學意味的印章，和「白髮學童」相通互補，成為他振奮精神、鼓起勇氣、自我鞭策，去把握藝術新起點的動力。

數十年來，可染堅持從事現代山水畫的探索、創新，取得了巨大成就。他佩服科學家的毅力，曾提起紅藥水「二百二」——經過了二百一十九次的失敗，最後第二百二十次才得到成功。居里夫婦發現「鐳」是何等了不起，但曾經失敗了豈止千次。因此多年來，可染喜用「廢畫三千」這方印章自勉。他面向生活、面向大自然山川，反覆寫生、創作，反覆「採一煉十」。許多畫，廢棄了，許多畫，別人看來是成品，以至畫廊爭購，但他自己覺得沒有達到某一方面的要求，不惜當作廢品，一裁兩段。同一個構思，同一種畫題，他反覆嘗試，越畫越精深。為了完成一幅巨構——單是山頭，就畫了大大小小二十多張，幾經變體，才最後定稿。他像一個辛勤的冶煉家，對生活的礦藏，充滿驚喜的感情；勤於「採」，更精於「煉」。一些代表作，正是從生活礦藏中反覆過濾，反覆提煉的結晶品；是經過真誠勞動的汗水澆灌出的藝術鮮花。

作為當代山水藝術承先啟後的畫家之一，李可染是有深刻影響的。他曾為一個求字的青年人題寫座右銘：「實者慧」。意思是一個老老實實的人，專心一致踏踏實實工作的人，才是真正智慧的人。投機取巧，爭名爭利，看起來聰明，其實是愚蠢的，也可能一時成功，但絕不會對人類做出較大的貢獻。這使人想起可染愛畫牛，常說「人行牛步」。——想必是說要在踏穩之中去深翻藝田，要以奉獻精神換取碩果。可染意味深長地總結自己：「我作畫的新意識和美的新觀念，從沒有自然而然、平安地來到過，而是盡了極大努力，經過了無數曲折的路，最終才『悟』得的。」

張憑　孫美蘭（孫美蘭執筆）
一九七八年冬脫稿於大雅寶胡同
原載《延安畫刊》一九七九年創刊號
選入本書略有修訂

(二) 傳統今朝

羅丹在遺囑中寫道：「想做『美』的歌頌者的青年們，生在你們以前的大師，你們要虔誠地愛他們」。又說：「可是要小心，不要模仿你們前輩」。這使人想起畫家李可染說的「尊重傳統，但不迷信傳統」兩句話。

什麼是傳統？傳統是一個民族才情、智慧、藝術創造經驗與美的規律性知識的延續積累，是藝術發展的辯證法。然而不少學藝青年看不到傳統和創造相反相成的關係。以爲根本擺脫傳統，方可走出新路。事實證明，違背了藝術發展的辯證法，即違背了美的創造的客觀規律，走出一段路，像是走得很快，結果難免還得回頭，事倍功半，錯過了通達堂奧的最佳時機。

羅丹和歷史上一切有創造性的大師一樣，不把「傳統」看作「因襲」的別名。恰恰相反，他攝取自己一生創造的經驗，深有體會地說：「傳統把鑰匙交給你們，而靠了這把鑰匙，你們會躲開因襲。」畫家李可染說得更徹底：「離開大自然（包括社會生活），離開傳統，不可能有任何創造」。尊重前輩大師到崇拜程度的李可染，認爲「尊重傳統」，就要「以最大功力打進去」，找到開啓創造智慧的鑰匙，才能獲得「以最大勇氣打出來」的前提。而「打進去」的目的，還是要「打出來」。當然，這就需要一個相當長期、艱鉅的過程，不能淺嘗輒止。時間雖長，解決「進」與「出」的矛盾雖然艱鉅，但只要道路正確，順乎藝術發展規律，則走起來雖慢實快。他不止一次地說：「看了羅丹的遺囑，我很感動，那些警句十分精闢，是這位雕刻大師一生藝術經驗的結晶。」

藝術苦功是我們民族藝術傳統經過世代積累、達到驚人的智慧高點的基礎。可染先生常常歷數古今藝術家苦練基本功的動人軼事。他還把古代詩人賈島的苦學精神化爲《苦吟圖》。一次，他提起這張水墨寫意人物在「浩劫」中丟失，很想重畫，然事隔已久，記憶模糊，一直沒能動筆。我記得這幅畫，從中得到過藝術勞動的啓發。於是找出保存近廿年的《苦吟圖》小樣，提供可染先生藉以喚回重作此圖的形象記憶。那是從赫赫標題《砸爛…》傳單上剪貼下來，不滿二寸的複製品，重重地打上一個大黑×。不知這黑×的陰影是否在人們心中全部消失；是否不復在青年心中徘徊。但是，畢竟令人欣喜，看到一大張平裝在門扇上的新作…瘦削的詩人在燭光下苦吟的神態，暗示一個漫長的、又一個漫長的深夜。也許可染先生把握的正是創造進入「衣帶漸寬終不悔」的第二境界。題記：「夜吟曉不休，苦吟神鬼愁，兩句三年得，一吟雙淚流」。在聰明人看來，會忍不住嘲笑這個如痴如呆的傻子吧」。下面小字補充寫道：「余性愚鈍，不識機巧，平生服膺先賢杜甫慘淡經營和賈島苦吟精神，六二年曾作圖自勵，不意在十年浩劫竟遭誣陷，今日得見天日，重作此圖志感。可染並記。」（一九八三年作）。不識機巧的苦學精神，是畫家李可染從傳統獲得的頭一把鑰匙。

單舉《畫山側影》一幅寫生（一九五九），就足以

畫山側影（局部）

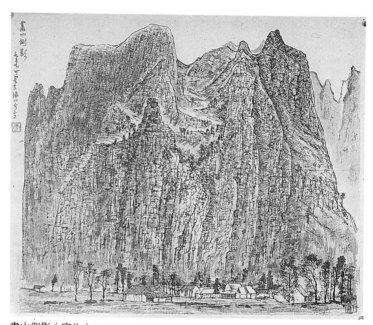

畫山側影（寫生）　1959　44×54公分

畫山側影（局部）

體會畫家為探測空間、研究山的結構、體積和盤轉迴旋之勢，以捕捉大自然生生不息的變化所下的觀苦功夫。所以，五十年代初，當李可染第一次長途寫生歸來，詩人艾青看了他的水墨山水寫生展覽說：「這樣的畫，只一幅也夠了，足以給人精神上的滿足。」可染的案頭，時時放著素材本，只需看松樹寫生一項，也不難默察他以怎樣的毅力，發揚前輩山水宗匠畫松「凡數萬本方如其真」的精神。

回顧一九五四年，他衝破來自「因襲」和「虛無」兩方面的阻力，邁出深入生活、面對祖國壯麗河山，進行水墨寫生，探求革新的第一步。三十年來，行程十數萬里，「傳統」與「今朝」反覆結合，創造了一系列歌頌祖國河山、富有民族氣派和時代精神的山水畫。達到威記心目，宇宙在手的化境，成為彪炳畫壇的革新家。

畫畫不等於作詩，但作畫卻和作詩一樣，要求從生活提煉「眞」和「美」，從眞摯感受中提煉詩意。這是中國傳統繪畫固有的美學品格。早在南朝，畫家王微就已認識到，山水畫「豈獨運諸指掌，亦以神明降之，此畫之情也」。面對生活，面對同一客觀景物，可能構成濃厚詩意，也可能意趣索然。其區別不僅在於「手」，更在於「心」。山水畫傾注了畫家的思想感情，才產生畫的情趣。畫家的「心」，從對象的某一個性特徵方面去和對象相接近，使意象能夠集中表現其精萃，表現對象的神和美，而且更體現畫家與對象相通的感受，愛和憎，如此「情景交融」，便有了詩意。所以，美學家王朝聞論齊白石的畫說：「所謂詩意，從齊白石的畫看，不是什麼不可捉摸的東西，無非是藝術家的心」。那麼，畫家面對客觀景物作畫，如果心無所動或無所用心，只憑手指頭上的活動，自然少詩意。

李可染的學生，中年畫家黃潤華回憶，五十年代他隨可染老師沿途寫生，爲找鑑湖而冒酷暑、頂驕陽、翻山越嶺。終於，看到了鑑湖，卻使他大失所望。覺得景致平平，沒什麼好畫。於是年輕人找了樹蔭歇涼，老師卻一直在湖邊對景久坐、對景久觀。等學生打盹猛然醒來，老師筆下已是淡淡帆影，一座石橋，一片清澈的湖水，竟意外地顯示了鑑湖的迷人處。和那種一味寫實、照抄自然的根本不同，李可染爲追求對象的神韻，他極大限度地發揮了傳統中國畫的特點，以大觀小，小中見大，用於對景寫生。他敢於取捨、敢於剪裁，甚至剪裁到「零」。空白處，以無爲有，以虛爲實，既誘發欣賞者的想像，也增强畫的形式美感。他也善於誇張，敢於强調對象的

某一突出特徵，直到大膽重新造境，重新組織畫面。作爲齊白石極爲推崇的學生，李可染對白石老人擅長的花卉可以一筆不畫；但創造性地學到了齊白石嚴肅的創作態度，現實主義的創作方法。在意匠、筆墨上悟其三昧。白石老人對「妙在似與不似之間」的追求，深入對象又超脫對象；入乎其內又出乎其外，是既適應欣賞者審美心理，又表達創造者個性精神的美學追求。李可染畫鑑湖，是寫生，也是創作。以他對自然的深入觀察、敏銳感受，獨到發現，強調了「鑑湖」的一個「鑒」字。現實的審美體驗終於和不無來由的命名恰相合，與對象神會。集中體現了湖水清澈透明、想像中恰如「一面鏡子」的內在特徵。意匠經營，意筆寥寥，獲得的是比現實的「眞」更眞，比現實的「美」更美的藝術佳境。這次寫生途中一件趣事，也是最生動的一課，點化了年輕人的「心」。原來「傳統」不簡單，「傳統」並不是「反映不了現實」，恰恰相反，有一番奧妙在其中。未來的山水畫家開始「悟」到，藝術應當不止於畫得「準」，還要求畫得「好」，畫得「有味道」。至於畫得好，有味道，已不僅是科學範疇的問題，而是涉及中國傳統美學和中國藝術精神了。這就要求畫家凝聚比「如實反映」遠爲豐富的生活經歷、美學素養、詩的意象以及時代感，可染先生風趣地把這叫做「招魂」。

未來的山水畫行萬里路，師法自然，面向生活，進行寫生，必須結合時代對藝術的需求，注重主體性，注重「心」的磨礪、審美情操的培養，賦與「外師造化，中法心源」以新魂。這是李可染從傳統獲得的最寶貴的一把鑰匙。

人們常說，書畫相通，是不錯的。但知其相通和

實地求其通，眞正把住其相通的規律，還有一大段路程。其實，相通相應，何止書畫？中國畫和詩文，和金石篆刻、和戲曲、和園林、和建築、和音樂，無不相通。作家秦牧在《李可染畫語尋味錄》一文中說得好：「越是有成就的藝人學者，他們在廣泛求師、博采衆長方面就越是做得到家。從這本畫論中可以看到李可染正是這樣做的。他不但向歷代的名畫學習，向齊白石、黃賓虹、徐悲鴻等大師學習，向西洋畫法學習，也還向詩人、演員、琴手、書法家等廣泛地吸收長處。」（《李可染畫論序》）李可染的藝術，無論山水或人物，無論巨構或小品，無論濃墨重筆或輕描淡寫，其特點是厚重，不單薄；是醇濃，不寡味；是內在，不浮華；是自然，不造作；感覺鬱鬱勃勃，渾然一體，境界出沒，天地至廣。這當然主要得力於生活底子雄厚，也得力於傳統文化素養的淵博。

可染童年酷愛民間戲劇、雜技、曲藝、耽於書畫、小說繡像，過目迹求，默會不忘。也曾自製和自學胡琴。生平無一嗜好，唯每到一地，必聽地方戲。賞心悅性，評點得失，陶乎其中，樂而忘憂。興起時，常追憶靑年時代在家鄉徐州，幸聆名家大會演，極一時之盛。

李可染將姐妹藝術的通感：賓主、虛實、奇正、動靜等對比法，與古典畫論聯繫起來思考，熔鑄於作品。從他的山水、人物、牧牛圖，不難窺見他以詩文入畫、書法入畫、戲曲入畫、音樂入畫的探求以及廣收博取，由博返約、融會貫通的藝術天地。如會稽蘭亭，前往者多憑弔舊址廢墟，慨嘆今昔。而李可染對一片空曠遺跡，幻像層出。重山峻嶺，清新如洗的景象，將觀畫者引入他「意構」中的境界。誘發「茂林修竹、靑翠欲滴、奔流急湍、如奏管絃」的詩意想像。煙嵐迴繞的樹木，盤旋舞動之姿，伸展向上，好像在大自然中呼吸。這是自然與歷史的生命力與緬懷前代宗匠、肅然神馳之情相融會的結晶。也是詩文、書法、琴音……美的律動滲入意象產生的魅力。新作《蒼岩雙瀑圖》愈加精練，天空蒼茫，深遠無際。樹木如伴隨飛瀑激蕩流洩之勢，震顫側臥，屏息靜聽，心爲所動，於無聲處傳達出音響樂韻。

讀萬卷書，指揮乾坤，注重各門類藝術通感，把握其規律，用以豐富繪畫，加強藝術表現力，是李可染從傳統藝術獲得開啓創新之門的又一把鑰匙。

創新是繼傳統而後創。每個民族的文化都有它自己的歷史積累。「積累越多，進步越難」。潘天壽一語道破古文明後代子孫意求創新的艱鉅性。可染在自己舊日畫稿上，也曾寫下「入網之鱗，透脫爲難」的警句，發出緊迫的自問：「三十年來，未知作透網鱗否。」八十年代，又總結學藝五要：「高品德、知謙虛、正道路，識方法，強毅力」。「傳統今朝」則表明他立足於現代中國、發展偉大民族傳統的抱負。

前輩藝術家期待我們，美術創作和藝術史、論的研究，都應當爲著今天和明天，使民族文化在世界上重放出奪目的光彩。

作於七九年的《蘭亭圖》，捕捉宿雨初霽之時，幻像層出。

開拓性的貢獻

（一）畫貴神韻——可染先生論畫

如果清晨到可染先生那裡，他照例散步去了。站在畫案前，朝對面牆壁望去，除鏡框中的山水畫之外，那裡時常變動著字、畫。有時是正在畫著的未成品，有時是試筆之作，有時是應邀而作的書畫，有時是先生自己有感而發的題字。壁上許許多多釘眼，密密層層，這是精勤書畫的副產品。先生作畫時，即使是咫尺小品，一氣呵成後，也總要反覆審視，反覆加工。先掛到牆上去看，然後拿下來修改，再掛上去，又拿下來，反覆多少次。《濃蔭閑話》，牧童藏在濃蔭裏，葉叢上有個針眼般的小白點，也要用筆尖點蓋了去，好像眼睛裏容不得一點砂粒。他說，無意義的空白，在畫面上是一點也不能留的。作畫這樣認眞，有些急於求成的人看了恐怕將視若畏途吧。先生卻幽默地自稱是「苦學派」。藝術家把美的精品獻給了觀衆，隱藏起自己的辛苦。那壁上的層層釘眼，是作畫數量的天然記號。近來，「神韻」兩個大字掛在牆壁上了，不知是字義，還是字形，喚起一種喜悅，對藝術創造和欣賞無盡追求的喜悅。

今年初夏，桂林之行前，可染先生小住病院，曾深情地回憶起如今旅居國外的老畫家林風眠。他的畫，有個性，有抽象的線條，有形式美，卻並非「為藝術而藝術」。早在二、三十年代，林風眠受托爾斯泰《藝術論》的影響，走上「藝術為人生」的道路，作品帶著人道主義色彩，具有人民性。從畫鷄冠花開始，參悟人生，進而追求自然美，他是擅長用中間色調表達意趣的大師。他對色彩很有研究，年紀大了，結領帶仍喜歡帶顏色的，他說笑話，「我是色彩派」。林風眠的藝術成就堪與歐洲近、現代一些匠師比美。如塞尚這位畫家，他在法國，住在農村畫農村，整整待了三十年，直到死去。林風眠的藝術，是有生活，有修養，達到了神韻的境界。他對色彩多情，但不濫用艷彩，創造了富有詩意的色域，這一點是奪人的。

古人論畫，以形寫神，是對的。形，是第一性的，沒有形，哪來的神？肯定地說，無形即無神。但是，有形不等於有神，形似不一定神似。神似是藝術上更高一級地表現生活、表現人、表現大自然。如果反過來說神是第一性，對不對呢，我以為是不對的，這是把形與神的關係搞顛倒了，容易走向空虛。形神關係至為重要。「以形寫神、形神兼備」的傳統論

「神韻」兩個大字掛在牆壁上了

　　「神韻」二字的提出，是李可染經過了半個多世紀對中國畫的革新實踐和美學思辨的總結。內裡孕化著又一次能量無極的火山爆發，標示著可染山水藝術第二次突破性超越的開端，一次突兀的高峯期將隨之到來。

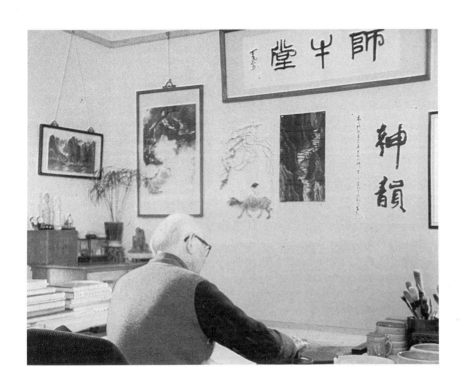

說，正確表達了藝術創造中形、神對立統一的關係，任何否定、混淆或顛倒形神正確關係的說法，都值得商榷。

　　作為造型基礎訓練的素描，是形象的科學，作畫的像不像，準不準，可以從素描關係上（明暗、黑白、形體、結構、空間……）做科學的衡量。藝術創造如果拿蓋房子打比方，素描造型「準」是第一層，還要往上發展，第二層、第三層……。色彩，是繪畫中最敏感的部分，帶有更多的感情因素和主觀傾向，就不大好用科學尺度來衡量了。「神韻」包含的因素更複雜，它具有某些科學性的因素，但又不完全是科學，它遠遠超出科學規範，而屬於哲學範疇、美學範疇了。可染先生期望對「神韻」這個問題，從理論上加以認真研究。

　　從五十年代起，在美術界反對空談神韻，以至不講神韻，否定神韻。對於歷史帶來的曲折，他一邊思考，一邊慢慢地說，「空談神韻」當然不好，但不能否認，藝術達到感人的妙境，確實有一種精神的東西存在。我們的藝術創作，多年來，不敢講神韻，不敢講形式，更不敢講藝術性，其實，這是不符合藝術規律的。拿有些戲的精彩唱段來說，聽多少遍還要聽，故事並不是為聽故事，故事早知道，也不是為聽唱詞，唱詞熟到會背了，為什麼聽了一遍、兩遍，還要聽？可以說，我是喜歡幾位前輩戲曲大師的唱腔、韻味本身。抑揚婉轉，起伏急徐的節奏給人以精神上的滿足，給人以美的享受。可是有些戲曲演唱，如果把他的唱腔、音階變化、節拍用五線譜記下來，很準，嗓音宏亮，能送到最後一排，唯缺少韻味，就難以打動人了，喚不起美感。江南的秀麗，四川的雄偉……很不同，但都是美的。生活裡、大自然裡的美變化不息，是無限的。一些大作家到了晚年，往往追求自然美，追求藝術創造中詩美的境界，如易卜生，當別人問到他的寫作時，他回答，我不過在那裡作詩。他傾向於造美，傾向於詩了。

　　有人說，李可染只是追求自然美的，這話對嗎？

他安詳地笑著回答：這看怎麼說了，如果說，在壯麗河山中寄託愛國感情，是為人民，為社會，不是純自然美，那麼我的山水畫是寄託熱愛祖國的感情的。以客觀大自然的美為第一老師，注重內心的主觀感受，匠心獨運，獲取神韻，是我國古代藝術的精神和生命力之所在。因此精讀大自然和傳統兩本書，認真觀察生活對象，認真思考，深入實踐，走現實主義道路，是最根本的。每當我在畫畫時，我常常自問，我是在作畫，或是在學畫，還是在研究畫？結論是：我是在學習畫和研究畫。我七十多歲了，我一輩子都在學習和研究的過程當中。

面對牆上的「神韻」二字，發現旁邊書寫著另一行小字：「畫無情趣，美術不美，有形無神，豈能感人」。下面是印章「所要者魂」。也許，從這裡跟踪而去，將追尋出蛛絲馬跡，找到開啟奧妙的藝術之魂的鑰匙。

一九八〇年冬脫稿於大雅寶胡同

原載香港《文匯報》一九八一、五、二十三

選入本書略有修訂

(二) 東方紀碑

大自然的再發現，審美意識的新覺醒

李可染對祖國山川自然美的敏感；他的廣闊的審美觀照和體驗；他對自然宇宙深刻系統的對話和精神思考；他的黑白無極、窮微奧妙的藝術世界的創造；體現著中國畫的本體規律，又超越了中國畫範疇，影響著更為遼闊的時空領域。從而喚起同時代人對自然美重新發現、重新評價的興趣，喚起後來者對自然萬象以及對傳統詩、書、畫、印至高代表——山水藝術重新學習的覺悟，同時喚起一代又一代人對中國繪畫前景的信念與獻身精神。

五十年代，「藝術為中心政治服務」的單一觀念支配畫壇。關於中國畫，李可染有革新的路，但他絕不能同意說：「中國畫是鴉片煙。」終於，「他選定難度最大的山水畫為突破口，革新中國畫」（張仃語），一九五四年，邁出了開拓性的第一步。

李可染反覆對青年學生說：「中國人喜歡園林山石，特別愛好山水。中國人對大自然美的欣賞、表現、歌頌，推動了山水畫的獨立發展，比歐洲風景畫獨立出現早一千多年，為什麼中國山水畫出現這麼早？為什麼中國山水藝術這麼發達、這麼成熟、達到這麼高水平？它使外國友人驚訝，感到不可思議。這個問題很值得我們進一步研究。」

山水藝術的審美對象大自然，是有機的、生命的整體，「美是自由的、必然的顯現」。只有當審美主體，和大自然親切無間時，那自然內在的生機才有可能活躍地顯現在眼前。同時，自然美只有成為真正的審美對象。

「契合心境」的回聲，為人的審美意念喚醒，才可能呈現其本來隱藏著的某一美的特性，實現為真正的審美對象。「敏感」(sine)，按照黑格爾的說法，它是

「介乎『感覺』與『思考』之間的一種心理功能。」李可染面向大自然，比別人看見得多，發現得多，能夠更快、更深地進入審美境界，這是與他個性的敏感；與他對大自然的鍾情迷醉、再發現相聯繫的。他十次外出寫生，從秀麗的江南水鄉到險峻的蜀道三峽，出三

味書屋進杜甫草堂。登雁蕩、凌黃山、攀峨嵋、走丹霞。涉灘江、謁虎丘、緬懷蘭亭、略陽。冬去春來，北歸南往。歷史、社會、自然、人生的回味體驗，無不融入可染水墨世界。

李大釗論美的情致說得好：「中華民族現在所逢的史路，是一段崎嶇險阻的道路。至這一段道路上實在亦有一段奇絕壯絕的景致，使我們經過此段路的人，感到一種壯美的趣味，但這種壯美的趣味，是非有雄健的精神，不能夠感覺到的。」李可染的山水藝術世界，他的印章「為祖國河山立傳」、「峯高無坦途」、「山川鄉國情」凝聚的正是中華民族一段史路上奇險絕絕的景致，是滲透可染個性與人生體驗的自然美的勝境，是一種經過此段路程的人所具有的特殊的審美趣味和特殊的雄健精神。

藝魂的再求索，個性意識的新覺醒

有關「意境」的論述和見解，遠可溯至老莊美學、魏晉美學、唐宋詩論、畫論，近可推出石濤、王國維。但是，「意境說」一度長時間地被打入冷宮。李可染從山水畫入手，通過艱難摸索、大膽獨創，不僅在作品中開拓新的「意境」，賦與「意境」以時代精神，而且從自己多年的實踐經驗出發，對「意境」進行了系統的理論性思考，他得出結論：意境是山水畫的靈魂。

意境，按照李可染的理解，是情和景的結合，是藝術家強烈真摯的感情和自然景物相交滙，熔鑄為一種詩美的境界，一種驚天地、泣鬼神的化境。

提倡尊重傳統但不迷信傳統的李可染，同時提倡尊重生活但不是愚忠。真正的藝術家敢為第一自然的主宰；第二自然的上帝。為了把握自然山川的個性，他測幽探微，對山體肌理、樹木結構、雲勢變幻、水流潺緩、以至瀑布騰躍的巨大生命力；從精微的單項、局部研究，到復合、整體的把握；又從整體到局部，再凝聚為整體。如此不斷反覆，在深化認識的過程中，去驗證古人意境、筆墨，去發現古人沒有發現的規律，進而從「對景寫生」躍入高一層次的「對景創作」，才為真正意義上的自由創造打下雄厚基礎。

從藝術哲學角度看，通常說的「再現」，是把主、客體——人和自然——放在相對立的關係中；通常說的「移情」，是把主、客體——人和自然——放在同位同構的關係中。李可染寫意山水，既不是單純

再現，也不是單純移情，而是將「我」作為自然世界的一部分，作為人世宇宙間一個積極活躍的因子，投入自然大化之中，求得主、客體——人與自然，差異中的同感、矛盾中的和諧；在這種關係中創造情景交融、物我一體、感情與理智高度平衡、既有個性意趣又有現代精神的山水藝術。為要達到這樣一種境界，他的創作遵循「採一煉十」的美學法則，就呈現為綿延深化的運作流程，而不是一次性完成。

李可染四十七歲重返江南，第一眼打動他的是暮色中的黑瓦白牆。他不禁淚水盈眶，用鉛筆速寫畫下一組村舍結構，生發開去，就成為名作《魯迅故鄉紹興城》、《杏花春雨江南》的引線。典型的江南水鄉，蒼茫遠逝的歷史性內涵、江南春雨潤澤無聲的詩意，也就因為融入他獨特的感受和靈感色彩，隱藏了更深層的意境空間，而更具有了動情力，也才昇華出一種難以名狀的現代意味和神韻。這不過是可染求索個性靈魂一個突出的例子。如果將五十年代《畫山側影》、六十年代《灘江勝覽》、八十年代《灘江天下無》相比較，同樣，如果將五十年代《鑒湖》和其後的《諧趣園》，以及再後的《清涼境》（《荷塘消夏》）相比較，都不難發現心智投入的運作流程，在這流程裡，情與景、意與境，多角度轉換，形成個性強烈鮮明，千變萬化的李可染藝術世界。

《嘉定大佛》、《巫峽百步梯》，人在自然面前何等渺小，但羣槳起動的木船，半山雲中的背筐人，又多麼自由自在，穿梭來往，像在大自然母親的保護下生生不息。《江城朝霧》、《巫山雲圖》、《蒼岩白練圖》、《千巖競秀、萬壑爭流圖》，大自然的曉霧暮靄、風雲

變幻，何等奇妙，然而人又以多麼奇妙的創造力投入其中，將自然造化的形色音響變成可觀、可遊、可居的人間仙境。義大利評論家吉利美說：「黃賓虹的山水意境給人一種陌生感，李可染的山水意境給人以親近感。」由「陌生感」向「親近感」轉換，是近世山水意境向現代意味轉換的表徵，而在可染山水親近感中依然包含著某種陌生因素，恰是「藝術親近感」不等同於「生活親近感」；第一自然向第二自然躍動的契機，可染藝術誘導人們到一個親近又陌生的審美境界遨遊。

雄、力、剛健——是陽剛美自由創造的顯現。

雋、韻、婀娜——是陰柔美自由創造的顯現。中國北方氣質樸厚，南方氣質靈慧。一般認為，李可染為北方氣質的代表。我們再進一步深入探尋李可染的水墨世界——山水、人物、牧牛圖，變換任何一個視角，都可能讓我們體驗到厚樸中空靈、雄奇中雋永、蕭穆中瑰麗、凝重中迭宕飄逸的魅力。這是一個獨特的境界，這個境界的形成，交織著複雜的主、客觀因素。包括畫家所處的時代、文化背景、生活經歷，他個人的氣質修養、心理、性格組合等。王國維論屈子文學的一段話對體悟李可染藝術審美品格和藝術個性或有啟發：「北方人之感情，詩歌的也，以不得想像之助，故其所作遂止於小篇。南方人之想像，亦詩歌的也，以無深邃之感情為後援，故其想像亦散漫而無所麗，是以無純粹之詩歌。而大詩歌之出，必須俟北方人之感情與南方人之想像合而為一，即必通南北驛騎而後可，斯即屈子其人也。」

意匠的再昇華，形式意味的新覺醒

意匠，指藝術加工手段。意匠包括兩方面，一方面是對自然對象、審美對象的剪裁組織、提煉取捨、強調誇張，達到構圖、造型、結構、形式、運動節律的重構、整體統一。另一方面是對藝術工具材料的有效掌握，對技藝、技巧的獨到運用。在西方，「意匠（design）一詞適用於一切門類的藝術，含有『構思』之意，又引申為藝術作品中形式的安排與組合。」（吳甲豐：《試釋「有意味的形式」》），可見意匠之於意境，有如生命活體之與靈魂的關係。意境的開拓，必然要求意匠的慘淡經營，而意匠經營，又只有以特定意境為依據，才能成為有靈魂的藝術生命。兩者不是二元關係，而是相互依存、渾然為一。意匠手段由於內涵意境美、形式美之規律，在藝術中又具有相對獨立的可賞性、相對獨立的審美價值。中國一切傳統藝術所講究的「神韻」，恰是「意匠」與「意境」渾然為一、由完美形式中滲出的特殊意味。

構圖，是繪畫藝術意匠加工、實現意境的基本手段。

傳統西畫重寫實，追縱科學原理，採取焦點透視法布置全局，構圖視角近似話劇，受框式舞台三面牆限制，視野只能在有限的局部景觀中展開。莫內晚年的蓮花池系列油畫，色調韻味令人陶醉，構圖藉助大圓廳作環形鋪陳，是「破壁」的嘗試，但就畫面拓展來說，空間結構局限性較大。

傳統中國畫重寫意，滲透詩學、書法原理，不受科學透視原理向焦點集中的限制，有馳騁空間的巨大可能性。惜近人流行「散點透視」的說法，用所謂「散點透視」解釋中國畫構圖，依然立足於西畫。焦點集中，分散用之，整體性支離，中國畫精神實質隨之喪失殆盡。

李可染通過親身實踐，通過中、西繪畫空間結構特點的比較，以為中國畫構圖經營之妙，絕不在所謂「散點」，而在「以大觀小，小中見大」。關於山水構圖的立論最為精當，宋人沈括關於山水構圖的立論最為精當，何謂「以大觀小」？即創造者大、咫尺千里的前提，何謂「以大觀小」？即創造者主體虛擬自身形若巨人，面向自然，如作盆景觀。這裏既蘊含著觀察方法，也蘊含著審美胸襟，體現歷來中國人的自然觀、山水觀，它的積極內核與生命力。世人多讚賞東坡「橫看成嶺側成峯」一句，以為與山水畫論「步步移、面面觀」、「移步換形」之說媲美；卻忽略蘇詩之精萃：「不識廬山真面目，只緣身在此山中。」畫論「以大觀小」法，恰恰旨在超脫「身在此山」的偏限，飛升那激昂的感覺，高揚創造精神。俯仰自得，遊心太玄，以求穿透廬山真面目，把握自然真魂。

美學家宗白華說得好：「沈括以為畫家畫山水，並非如常人站在平地上一個固定的地點仰首看山；而是用心靈的眼，籠罩全景，從全體來看部分，『以大觀小』。」又說：「畫家的眼睛不是從固定角度集中於一個透視的焦點，而是流動著飄瞥上下四方，一目千里，把握全境的陰陽開闔、高下起伏的節奏。」（《美學散步》）

可染先生以他藝術家的特殊語言，解釋得十分透闢而有趣味：「以大觀小」，是說藝術家對待景物的態度。藝術家要站在地球上空來看地球，站在宇宙之

上來看宇宙。」

李可染作《灕江勝覽》第一次構圖（一九六三），創造性地運用「以大觀小」法則，成為開拓中國畫新空間意識的界標。題句云：「余三遊灕江，覺江山雖勝，然構圖不易，茲以傳統以大觀小法寫之，人在灕江邊上終不能見此景也。」

灕江風光構圖難在縱深感，怎樣穿透多層次的筍形山峯，向內空間推進。《灕江勝覽》整體構圖，近似中國戲曲三面通透式舞台構架，山峯體勢、排比，恰如「跑圓場」，環旋馳騁，曲折迂迴，有爭有讓。「知白守黑」，宛轉相契。又如太極圖，遊行自在，運作無極。船帆起落，以不同取向、不同比例、呼應組合，構成層次繁多歸一、複合多變的圓形曲線運動。這就和一般畫法，「坐在東岸畫西岸，坐在西岸畫東岸」大相逕庭；與散點透視法、鳥瞰法也大異其趣。這裏借鑒焦點透視的部分原理以強化遠近空間距離，發展了古人「以大觀小」法以擴展空間張力，既摒棄了郭熙《早春圖》式的遠近相切，又區別於黃公望《九峯雪霽圖》式的兩段分割，而是以他自己獨特的現代語滙，結構爲奇特的章法程式，從整體上實現了畫家胸中「萬山重疊一江曲」的境界。

筆墨，是中國畫最具民族特色的元素和加工手段。中國畫筆墨之於宣紙的關係，似可以類比油畫筆觸力度、油彩色相、冷暖、厚薄之於畫布的關係。但筆墨一旦觸及宣紙，難於更改，宣紙回應筆墨，又可能產生出乎意想的效果。寫意，正是在必然與偶然之間，作出或然率、成功率的直覺性選擇。李可染少小時拜師學中國畫，其間也曾研習素描和油畫，而他和筆墨打交道，已六十多個春秋。他功力深厚，但每當

作畫，在宣紙上驅使筆墨，創造意境，仍有「脫鞍乘野馬、赤手捉毒蛇」之感，「就像進入戰場，在槍林彈雨中。」（《談學山水畫》）在一九五六到一九五九年的水墨山水寫生中，他用筆果斷、沉著、凝煉、力透紙背，較之早期的飄逸瀟灑發生了質變。從《重慶山城夕照》（一九五六）、《德國麥森教堂》（一九五七）、到《畫山側影》（一九五九），我們可以清晰地看到可染用筆的表現力：既表達審美客體對象的形質神情，也表達審美主體的胸襟意趣。主、客體交融無間，正如筆墨與意象親和無間一樣。「他的筆猶如自己的神經末梢，每行筆一分，都努力使感情專注筆端」（周思聰語）。胸襟意趣，突破了寫實，越是拓展新境界，越是向高層次寫意復歸飛升。李可染七十歲以後，用筆惜墨如金，「空中落筆」、「筆從煙裏過」，進一步追求渾化無跡、整體歸一的效果，更加強化了山水品格的寫意性、表現性。

李可染對「積墨法」的深入研究和他對大自然厚重美的傾心探索相表裡；又與他對黃賓虹山水藝術的折服、崇拜相應和。他說：「畫山水要層次深厚，就要用積墨法，積墨法最重要，也最難掌握。不擅此法者，一加就出現板、髒、亂、死的毛病。近代山水畫家黃賓虹最精此道。」又說：「他的畫整體性很強，層次很深厚，充分表現大自然多種物象的微妙複雜關係，若即若離，渾成一體，遠看草木葱蘢茂密，山石重疊，近看一塊石頭也找不到。在筆墨技巧上他達到了很高的成就。」翻譯家、評論家傅雷於一九五四年九月觀賞黃賓虹山水畫展覽之後，也說了同樣意思的話：「一百多件近作，雖然色調濃黑，但是深厚深沉得很，而且好些作品，遠看很細緻，近看則筆頭仍很

粗，這種技術才是上乘。」（《傅雷家書》）

李可染用墨深悟「積墨法」三昧。黃賓虹論積墨法：「意在墨中求層次，表現山川渾然之氣」。又說：「積墨法以米元章爲最備，渾點叢樹，自淡增濃，墨氣爽朗，此天所不能勝人者。」李可染早歲學習米氏雲山、石濤、石谿、龔賢，中年從師黃賓虹研習積墨法，其後，山水寫生、創作，嘗以積墨表現山勢雲氣，渾然厚重，層次深遠，鬱勃著生機。線之力度與積墨渾點互交互讓、相溶相錯，表現樹木華蓋，山草林溪的葱蘢透脫。可染發現逆光中的大氣運動，隨之於墨法中注入「光」，驅使筆墨成爲中國畫整體構成中最富活力的元素，一步步進入墨瀋淋漓、自由造化的境界。藝術美構成的諸因素在李可染看來如同化學中的化合關係，一旦注入新成分，將立刻激起嘩然一氣的質變。但是，積墨法與「光」化合爲新質，產生藝術美是有條件的。明暗法在西畫中早有光輝的歷史，設若把「光」引入中國畫，非但要求對西畫有透徹的認識，更要求對中國畫的筆法墨氣有雄厚的根底，進而必須反覆實踐，求得純正的審美趣味，求得自然的親和力。由此才能將西方的營養，注入中國的血緣之中，滋生健壯、獨立的新生命。

通觀李可染寫意山水，「光」與積墨法相融合的早期形式，多半是全逆光或是用於「畫眼」。全逆光代表作是《山城夕照》、《峨嵋秋色》。以光用於「畫眼」的代表作是《萬縣響雪》，翻滾著水花的山泉；《杜甫草堂》，林蔭深處橋下閃光的溪流；《雁蕩山》，光照如境的層層水田。山水藝術中最早出現了黑黝黝的水，它比「留白法」畫水，另有一番清澄、靈動的美，「光亮如小兒的眼珠」。「光」與積墨法相融合的中期形式，多是山頭側逆光，黑瓦白牆的返照，水流瀑布的顫光，濛濛細雨的平散光。代表作有《無盡江山入畫圖》（一九六一）、《魯迅故鄉紹興城》（一九六二）、《榕湖夕照》（一九六三）、《蒼岩白練圖》（一九六四）、《巫山雲圖》（一九六五）、《細雨灘江》（一九七七），正是在璀璨反光裡去把握住了大自然的生命與萬籟音響。「光」與積墨法融合的近期形式，顯見的是光所占畫面比例日益減少，以至凝聚到最小極限。與之相對應，是光的生命力度和音響力度日益增強，強化到最大極限，而在光之照耀和閃爍處，可見以筆造型、以筆寫意、以筆抒情之妙，隱含線條本身之美的趣味。如果說，光在林布蘭的油畫中被壓縮到整體畫面的八分之一，讓物象在「黑」的空間裏漸次消失；那麼，李可染時而讓物象在「黑」的空間裏慢慢隱去，時而又讓物象吞沒在「黑」之中。「光」被壓縮到百分之幾以至零點幾，化爲水墨世界混沌墨色中的星星點點和小片靈光，大大加強了表現性和抽象美。代表作《家在崇山茂林中》（一九八一）、《黃昏待明月》（一九八五）、在光和大氣的運動氛圍裡，緊緊把握著對立因素的統一，諸如鮮明和含蓄、豐富和單純、顯現和朦朧、雄偉和秀麗、現實與夢境、眞切與神祕、有限和無限，相反相成，達到宇宙光華、審美意念相互消融的整體美。「自然之妙，在於有斷續連綿，若隱若現，不即不離」；「一炬之光，可悟化境」，黃賓虹一生追求的境界在這裡獲得整體構成上突破性的超越與飛升。在這裡，以黑白兩極色結構爲單純的意象，包容了大宇宙的活力。濃鬱涵蓋了一切，無極無限的生命隨著「光」四散飛揚，「光」，彷彿從小屋牆面上溢出，「光」，彷彿從飛瀑聲響裡流出。大自

然的色彩、聲音以至呼吸、芳香，就在這混沌、浩瀚、深邃的統一體中相互應和。

詩人波特萊爾把自然世界看作一部「象形文字的辭典」；畫家李可染則視大自然是一本「書」，面對這本書，他需要用哲學家的頭腦、詩人的心靈、科學家的毅力、畫家的眼睛去勘破那奧妙世界的整體性，穿透自然、人生、社會、時代的內在意蘊，揭示它的神韻，把握它富有意味的美的形式。

對東方藝術有著特殊敏感和非凡鑒賞力的法國人，早在一個多世紀以前就稱讚中國畫是「普遍美的一個樣品」，對這美的樣品，深感它「奇特、古怪」，有時外觀變形，有時色彩濃烈，有時又輕淡得幾乎消失。法國的鑒賞家認爲：必須在自己身上進行一種「近乎神祕的變化」，才能進入使這種奇異之花盛開的環境氛圍中去。

西方美學家R·W·赫伯恩指出：當代世界存在著「嚴重的審美危機」，那就是人類普遍對自然美的嚮往和追求；以及當代美學著述極少關心自然美，形成巨大反差。至於我們中國人，也許可以預測，由於得天獨厚的自然環境，由於歷代表現自然美、歌頌自然美的大師層出不窮，爲我們探討這一課題，登上世界峯巔，提供了廣闊雄厚的根基。對於現代中國畫領域的里程碑李可染山水藝術，對於這預示人類精神歷程巨變的藝術，很少有人能夠說他已經全面地享有了這世界性的厚禮，但是，人人都可能不同程度地獲得它。

原載香港《美術家》一九八九、十二　總七十一期
選入本書略有修訂

代表作賞析

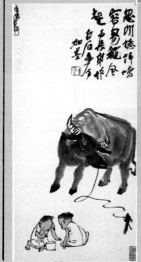

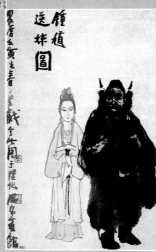

天都峯（寫生）　1954　43×34公分

　　1954 年，可染四十七歲正值盛年，開始了第一次與畫家張仃、羅銘同行的江南寫生。此次寫生，歷時三月餘，寫生路線，經杭州、西湖、富春江、無錫、太湖，而後與張仃分路而行。可染、羅銘同登黃山。那時的黃山，絕少人跡，攀登艱險，食宿窘危。文殊院是燒毀多年的廢墟，玉屏樓尚未建成。兩位畫家得老和尚之助，擠進唯一幸存的破舊廚房裡。連日降雨。某晚，風雨咆嘯，雷電大作，有如天崩地裂，滿室漏雨，無一處安身地。第二天，雲氣開了，霧散了，山嶺從天際露了出來。新雨初霽，煙嵐浮動，隱約的樹木層層疊疊，可染搶畫了天都峯。前人詩云：「何年有日騎鸞鶴，踏碎天都峯上雲。」留住黃山十天，終於等來十分鐘的雨霽雲開，目睹人間仙境。這十分鐘，可染一生難忘。他總結說：「這樣美好的景致，即使最高明的畫手，也很難一下畫出來。怎麼辦？在寫生中，隨著對客觀美的新發現，要下一番研究功夫，求索新的藝術語言，新的表現方法，新的創造，不斷促進你創作表現力、創作風格的發展。」

雨亦奇（寫生）　1954　44×59公分

　　雨中江南、雨中山景，是可染水墨山水一絕。《雨亦奇》要算是可染最早的雨中江南水墨寫生了。1954年，李可染、張仃、羅銘三畫家江南行。一天，陰雲密佈，李、張兩畫家同行於西湖，登孤山，正在尋景，途中遇雨。可染先生望著湖光水色虛幻飄渺和對岸更其飄渺的山巒，指給張仃先生看，說：「這不就是齊老師的《雨餘山》嗎？」張仃會意地說：「景是真好，只是難畫。」可染忙拿出畫具，說「我來試試看」，於是面對西湖，冒雨對景寫生。天近黑時，可染才返回，從畫夾中取出一幅水墨小品，面有喜色，若有所得。張仃看那畫上，細雨滲化著筆墨，畫猶未乾。左角題字，亦感雨跡雨意，這就是畫在皮紙上的水墨寫生《雨亦奇》。此畫以情會景，情景交融，是可染早期江南寫生的代表作。以後步步探微，畫了不少江南雨景。故有印語名章：「喜雨」。

細雨灕江（又名灕江雨）(二)　1977　71×48公分　　　　細雨灕江（又名灕江雨）(一)　1961

　　《細雨灕江》(一)，為此圖一系列畫稿中最早一幅。跋曰：「山色靑碧，水光淸澄，雨中泛舟至此，恍如身在水晶宮中，灕江有此情趣，不必定能指出何處實景也。」1964 年，可染又作《灕江雨》(二)，畫跋中有句：「灕江山奇水明，雨中泛舟其間，恍如置身水晶宮中……昔年得此意境，吾喜一再寫之。」1977 年，再作《灕江雨》(三)，跋曰：「雨中泛舟灕江，山水空濛，恍如置身水晶宮中。」此第三次圖稿，實爲「採一煉十」之精品。可染曾自釋提煉要領：兩岸房屋「結體」上、下拉長。漁舟「造型」，力求扁薄，前伸後延。小船「排比組合」，意在調節韻律，也在誇張其輕盈感。「縱深線乃生命線」。色調單純化，題跋也由淸晰轉爲淡寫，與景物共同融化於透明的水晶宮中。《細雨灕江》，一變畫家平日濃重的格調，在可染山水藝術裡，有如夢幻曲，引人神遊。

　　《細雨灕江》，可說是《杏花春雨江南》、《雨亦奇》的姐妹篇，但更多地抒發感情，更充分地誇張取捨，更自由地發揮想像力，畫中滲入了浪漫因素。淡淡的灕江雨，如煙似夢，給人以神祕感。而柔和飄渺的藍灰色調，恰是灕江微雨所獨具的最富魅力的色調。

　　此畫的立意構圖，極富個性。寫形、貌色，別具神采。線條與淡墨並用，正如石濤所說：「試看筆從煙中過」。

　　此作入選爲 1989 年中國「名畫郵票」之一。

杏花春雨江南(一) 1954 54×49公分

杏花春雨江南(二) 1961 69×46公分

《杏花春雨江南》,1954年寫生時開始構思造境。一幅畫稿,反覆畫了不知多少次,由寫意回到寫實,經過寫實又進入寫意,以求達到寫實與寫意統一的境界。

《杏花春雨江南》,是可染童年時代至今特別喜愛的詩句,他稱之為「絕妙詞」。「杏花」、「春雨」、「江南」,美和詩意全在意像之中。青年時代的李可染熱戀江南風景,把江南視為自己藝術的搖籃,看作第二故鄉。早在五十年代,寫生江南,隨即反覆創造了寄情於景,畫中有詩,極富情趣的春雨江南水墨寫意畫。

此畫杏花叢中的村舍錯落有致,石橋上戴笠農民牽牛慢行。一彎流水,迷茫遠山,都浸潤在濛濛細雨中,連題跋都用淡墨寫出,似乎和春雨融化一片,流溢著典型的江南情調。

蘇東坡論畫云:「始知真放在精微……筆所未到氣已吞」。李可染尊重傳統寫意畫的藝術真精神,無處不求筆放而意精,匠心獨運,清新自然,「經意之極若不經意」,開一派新山水寫意畫的先河。「放」與「精」的統一,返照出畫家濃於情思遐想的浪漫氣質。

翠溪人家　1986　69×46 公分

　　《翠溪人家》，1986 年作。題跋曰：「吾昔年居蘇杭江南水鄉，清涼境界，時縈夢寐。」表明可染一再畫江南水鄉的心理動因。畫境清新飄渺，色調翠微透明，如綠寶石般名貴高雅；筆墨由中年常用的「積墨法」，轉入晚年新創的「密林煙樹法」，用以表現微茫幽深之境。

巫峽百步梯（寫生） 1956 56×44公分

　　此圖為三峽途中對景寫生。畫中高聳入雲的百步梯，陡峭的山崖，突出了一個「險」字。

　　1956年，李可染四十九歲，經歷了為時八個月的長途寫生，到了四川，整個三峽，他是徒步走過去的，有時要走整整一天的山路。「巴東三峽巫峽長，猿鳴三聲淚霑裳」（《水經注》）。百步梯一帶是古來有名的的險道，那是很窄很窄的沿江攀山小路。下面是長江激流，浪頭翻滾。俯視江面，頭暈目眩，許多人不敢走。畫家沿著百步梯一級一級走下來，深深體驗著這個「險」字，直走到石級最底層，俯臨撲腳的江水。在這樣危險的地方站住腳跟就不容易，而他還進行嚴肅認真、一絲不苟的對景寫生和創作，說得上是身臨其險、完全進入境界了。

　　畫中百步梯，向高處、向縱深穿過山腰而上，彷彿又陡然墜入峽谷。另一條奇險的小路，橫跨一個、兩個山頭……向畫外無限伸延。一層又一層峯巒中間，在白雲深處，在險道上，人們背筐挑擔，泰然自若地行走。這裡，可謂「一切景語皆情語也」。對「山」的描繪，寄託著對「人」的讚美，在大自然的風貌裡蘊含著無比堅毅的民族性格。此圖布局，梯險陡峭，山高入雲，令人仰視。

　　可染既畫「所見」，也畫「所知」、「所想」，意匠慘淡經營，才構成如此動人心魄的畫面，令人頓生「危乎高哉」之感。

一個畫家，必須精讀兩本書：一本叫做大自然（包括社會生活），一本叫做傳統（包括師承與借鑑）。李可染後半生出遊寫生十次，是謂「十出十歸」。他長期面對大自然寫生，發現了前人沒有發現的規律。《響雪》、《杜甫草堂》，是探索「光」與「積墨法」相互融合的早期代表作。

一般認為，畫水畫光必須用「留白法」，但李可染發現，「林蔭下的小溪黝黑而光亮，光亮得像寶石，像小兒的眼珠」。於是，可染山水出現了黑黝黝的水光。《響雪》，那溪石間黑亮翻滾的水花；《杜甫草堂》，那竹蔭下閃光的溪流，黑黝黝的、澄亮的水，比起古人畫水「留白法」，另有一番閃爍靈動的美，其黑而透明的逆光效果，成為可染山水中名副其實的「畫眼」。

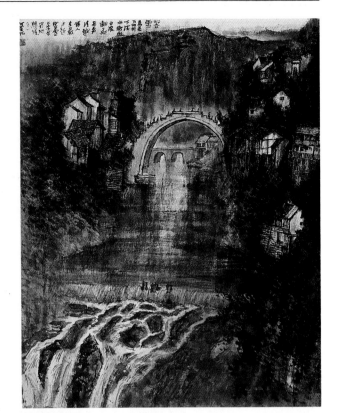

響雪（寫生）　1956　57×45公分

杜甫草堂（寫生）　1956　59×46公分

魯迅故鄉紹興城（寫生） 1956

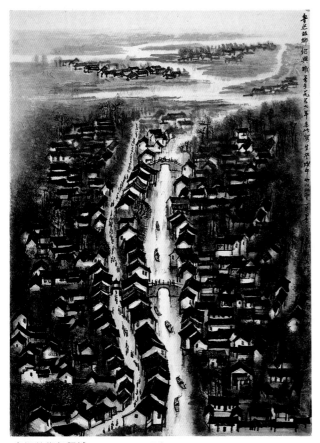

魯迅故鄉紹興城 1962 62×45公分

此圖是「對景寫生」，李可染謂之「對景創作」。1956年寫生於紹興，適逢名作家魯迅逝世二十週年。這幅畫，表現了對古老美麗的江南水鄉的喜愛之情，同時寄託著對魯迅的緬懷和敬仰。畫家吳冠中評此圖「最早啓示了李可染認定黑與白在繪畫中的關鍵作用」。美術史論家朱丹稱讚這幅畫「有東方威尼斯氣派」。

1957年，可染訪問德意志民主共和國，此幅水墨寫生原作留贈該國領導人。1962年，李可染據此圖景，再次加工提煉，完成一幅廣爲傳頌的名作，標誌著李可染山水畫風進入成熟期。

六十年代的新作，成功地運用了黑白無極的光照，以華青爲主調，略施淡綠。河水晶瑩如寶石，流光閃爍如星空。城鎮的屋頂佔據了畫面的大半，上疏下密的構圖，使人彷彿居高臨下，俯視全城，一片黑瓦白牆，盡收眼底。大片橫向的建築羣中，穿插縱貫水鄉的小河、街道，川流不息的人羣，在蒼蒼茫茫中消失，消失在無盡的遠方。這是突破性的取材，又是大膽的、非同尋常的布局。結構別致的房屋，古老的石橋，水中行駛的小船，以新穎巧妙的構思喚起對魯迅關於故鄉描寫的聯想。

前幅寫生題句：「魯迅的故鄉，古老美麗的紹興城，一九五六年寫生。」後幅創作，跋曰：「魯迅故鄉紹興城，吾於一九五六年來此寫生，登城中小山北望，一片墨瓦白牆，河流縱橫，實江南水鄉典型，可染並記。」

爲緬懷魯迅的紹興寫生，還有《百草圖》、《三味書屋》，同作於1956年。

諧趣園（寫生）　1957

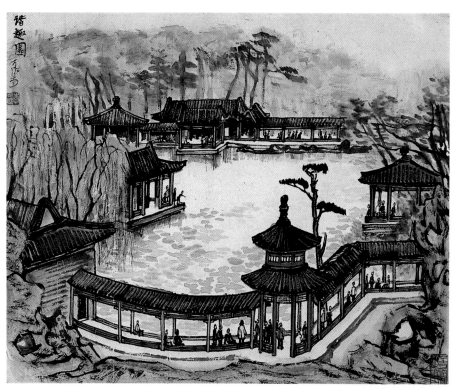

荷塘消夏　1967

諧趣園圖
1963　66×43公分

　　諧趣園是北京頤和園的典型勝境。五十年代始，李可染多次到頤和園寫生，多次於此小住，熟習並研究中國園林建造的特點。頤和園建築富麗，結構複雜多變。1957年，他首用對比色表現這東方式的園林美。六年後又作《諧趣園圖》，忽然用焦墨渴筆、淡墨淋漓、表現那御花園的金碧輝煌。只有池塘荷葉，點出一片綠色，創造性地展現「園外有園、湖外有湖」的京中佳勝。與原來寫生大異其趣。其後，又作《荷塘消夏》（亦名《清涼境》），作為清涼世界的系列變體畫，體現著李可染六十年代初所悟「採一煉十」的藝術法則：一位大藝術家，不僅要勤於「採」，同時更要精於「煉」。煉到一定火候，「百煉鋼化為繞指柔」。火候不到，光彩不生。「採」，是為了追蹤藝術源流，「煉」，是藝術創造進入「化境」的要津。

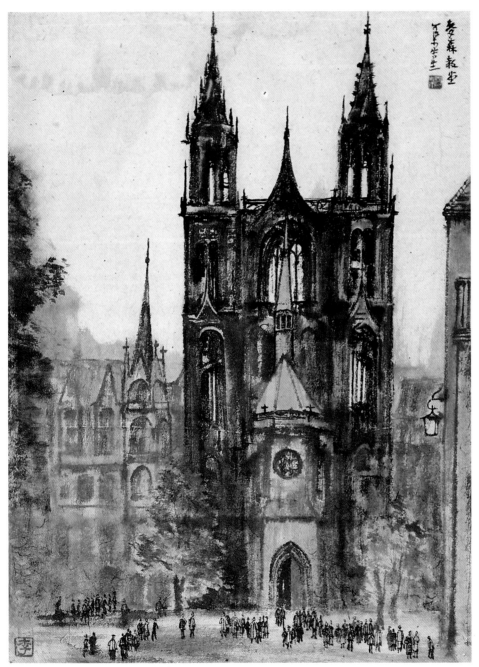

麥森敎堂（寫生）　1957　49×36公分

　　1957 年訪德寫生，別具一格，令人刮目賞析歐洲風光。李可染以他新鮮的感覺捕捉一系列難忘的畫面。「如同從另一個星球來到這裡，以陌生的眼光看一切，充滿新鮮感覺」（可染論寫生）。他以東方人的眼、心、手，創造了一個令人爲之傾倒、驚奇的藝術化的歐洲世界。

　　「一個有經驗的畫家寫生時不一定用鉛筆打稿，而他的畫面往往能處理得恰到好處」（《談學山水畫》）。這位中國畫家，坐在小凳上，面對尖頂高聳的麥森敎堂，用毛筆寫生，吸引了越來越多的德國人觀賞。筆鋒從敎堂頂端開始，勁健的線條，勾勒出筆直的敎堂尖頂、建築牆壁、透空古樸的窗楞、穹形大門、以及活動往來的人羣；等到畫完街燈側牆一角，不多不少，將將收筆，賞者無不稱奇。

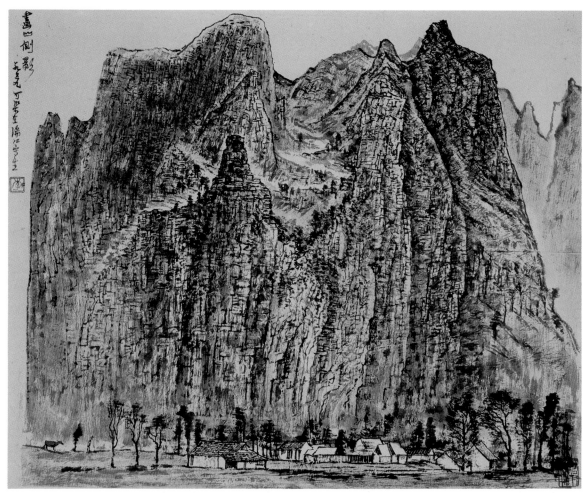

畫山側影（寫生） 1959 44×54公分

「灘江爲我作稿本，我爲灘江傳千古」。

抗日戰爭年代，李可染一度旅居桂林，其後，又曾三次來這裡寫生。

1959 年春，李可染與畫家顏地同來桂林，作水墨寫生二十餘幅。《畫山側影》爲對景寫生作品之一，也是由早年畫風「大放」到中年畫風「大收」、由「草」而「楷」的代表作。

從興平泛舟灘江，約兩小時水路，一座巨碑式的山峯呈現眼前，傳說壁面上那神奇的紋理、色彩，乃天工所畫九匹馬，因而得「畫山」之名。可染以敏銳的眼力，追蹤九座山頭連接婉轉之勢，從一個特殊的角度發現了人們從未發現過的美。當時可染住在畫山腳下一個山村裡，生活了一個多月，一次，在晨曦之中側觀畫山，豁然發現如此舒展自然、寧靜多變的峯影，與天際相交。他用線描展示一望千里之勢，傳達出畫山於挺拔中見峻秀的神韻，並精確地把握了桂林山石特殊的質地、結構、肌理，山體的起伏變化。千筆萬筆，萬萬歸一，一切景觀完全沐浴在柔和的晨光之中。

灕江勝覽(一)　1963

灕江勝覽(二)　1965　70×54公分

　　灕江入畫，是李可染「爲祖國河山立傳」的重要篇章。1963年作《灕江勝覽》(一)、(二)，是探索灕江風貌的關鍵性畫幅。

　　此畫全然突破對景寫生的實景觀。以大膽的「意構」調譴造化，組織畫面。破除「坐在東岸畫西岸，坐在西岸畫東岸」的陳規，把握灕江山水的個性神韻，給以狠狠地强調，重重地誇張，濃濃地表現。羣峯凹處，出現了水，搖動著漁船。他緊緊把握「縱深線」，引人深進，作畫中遊。這條「縱深線」，不是一般所謂焦點透視的斜線，而是採取適當視角，以大觀小，形成心理幻像的縱深感。其黑白相契，運行婉轉，有似太極圖。這獨特的空間結構，是領悟、欣賞李可染一系列灕江傑作的一把鑰匙。

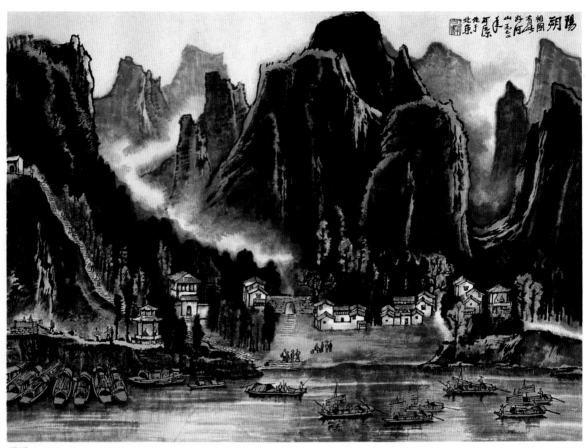

陽朔　1972

　　據可染先生自談,《陽朔勝境圖》得以誕生而又「欲置死地」的全過程。1972年,周恩來調令一批畫家由農場幹校返回北京,創作外事賓舘畫。可染於此時創作了「陽朔」。「陽朔」由往年很小一幅陽朔鉛筆速寫演化而來。接著,再據此幅中型畫稿加工、發展,遂成大幀《陽朔勝境圖》。此作畫境與《灕江邊上》迥異,力求作全景觀。景物橫向拓展,層層有序。筆致精微,墨華丹青臻麗燦然。畫面以渡頭、船隻、房屋、亭閣爲主體;以山峯、繁樹、江面爲陪襯。於自然景觀之中,寓含市鎮生活的繁忙、江上漁家的興味。近乎現代韻格之對宋畫《清明上河圖》的心靈反響。

　　畫風畫法豐實謹嚴,精心「正楷」達於極致。灕江系列以《灕江》(1964)和《陽朔勝境圖》爲界標,跨向宏篇巨構之境。未料畫成不久,掀起「批黑畫」之惡浪,假其用墨之沈厚濃重,冠以「黑畫」罪名。可染自嘆曰:「區區小技,欲置死地,何耶」。

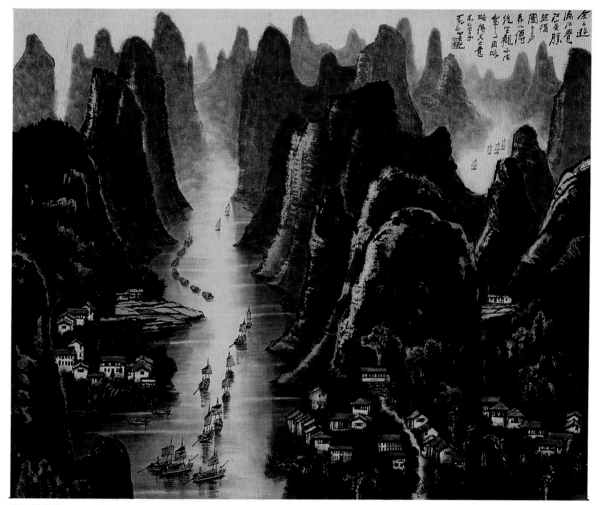

灘江勝境圖　1977　128×152公分

　　可染七十歲總結，再續「灘江系列大工程」，做巨幅「灘江勝境圖」。其總結意識到十年夜路對自己的束縛、壓抑，非同小可，導致藝術創造上的危機。他用「識缺齊」警覺自己。「以新克舊，以活克板」等七字訣，成爲居危求進的座右銘。

　　《灘江勝境圖》是晚年進取的最初代表作。平實中求活脫，凝重裡得空靈。一層層筍狀的峯羣，一道道側逆光，一座座或聚或散的小屋，綜合構成蓮瓣初開的意像。厚重的山，以自然運轉的墨塊、墨面，擠壓出清澈的水。小船的排列與擺動，隨著江面龍蛇蜿蜒，共同奏出震奮人心的交響樂章。

　　七十高齡的李可染，由此譜寫出大整大肅、大壯大美、大拙大樸、大和諧大統一的山水藝術第一聲。

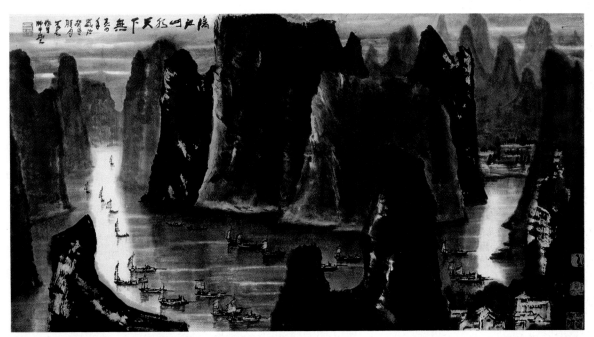

灕江山水天下無　1984　67×126公分

視像鏡頭突然拉近，山體兀立在眼前。天空泛白，呈現東方初曉的逆光效果。這種新鮮强烈的審美感受，與古代詩詞詠讚的灕江山水絕不同趣。韓昌黎詩云：「江作青羅帶，山如碧玉簪」，在這位詩人眼中，桂林山水，秀麗娟雅，就像一位東方古典美人。李可染筆下的山，其重賽鍾鼎，其黑如碑揭，充滿陽剛之氣，景色燦然沛然，氣勢磅礡而壯觀，令人憶起黃賓虹對桂林山水的讚譽：「灕江至平樂，山黑圍鐵城」。灕江在可染筆下，確有此逸宕沉雄氣象。

《灕江山水天下無》是可染「畫中正楷」的一個總結。1989年作《萬山重疊一江曲》，躍向他一生嚮往的「畫中草書」的自由之境。這正是恩師齊白石初見可染畫作時，指點的要津。

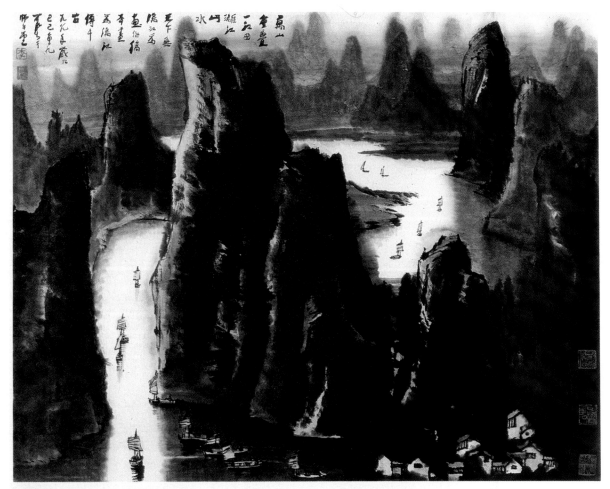

萬山重疊一江曲　1989　82×105公分

　　1980年，李可染第四次來到灕江。黎明即起，漫步月下，冥觀默察，目會心存。在和自然對話時，不期神來，頓悟灕江美之奧祕，同時跳出一句詩化的語言──「萬山重疊一江曲」。在視覺意像中尋覓到這詩美之境，已是第十個年頭。

　　論傳統精神，有范寬式近景與李成式遠景的統一；是黃賓虹之層次美與齊白石之構圖美的結合。論現代精神，是建築般偉構與音樂般流動感相協。水，向著畫面四邊四角曲折伸延，山重水復，意像高度凝聚。雄健的筆勢以其草情隸意與山川萬像渾化一體，無起止之跡。藝術上正在由必然之境向著自由之境躍入。

　　這是李可染預計欣然引向九十年代的精彩篇章，未料竟成為生命最後終點的絕唱。

畫跋云:「此青山密林圖,昔年蜀中得景,今更以水墨寫之。」今見可染手跡遺稿──1989年親擬《自傳‧提綱》,憶及四十年代初於重慶金剛坡所見奇觀,終生難忘;可與「蜀中得景」一句印證。「一天散步到我居處不遠的金剛坡山腰間,那時正當夕陽西下的時候,我回頭一看,山下幾十里地的水田,一塊塊都反射出耀眼的金光,好似一片片摔碎的金色的鏡子,田邊和遠處的煙樹,千層萬層也沐浴在霞光裡,令人心胸開闊,眞是驚人的奇觀!我從來也沒有見過這樣的圖畫,從這時起,我便用水墨、水彩畫起風景來。」四十年代,可染曾展出一幅四川風光水彩寫生,全畫籠罩在霧氣之中。山脚下,水田阡陌縱橫。一農人牽牛,在田埂上慢行。(山水畫家張文俊記可染師在重慶國立藝專)此情此景,可染一再追憶,一再捕捉,一再創造,屢屢寫之,足見他對此蜀中美景的留戀喜愛;而巴山蜀水亦給可染的山水畫埋下靈感的種子。

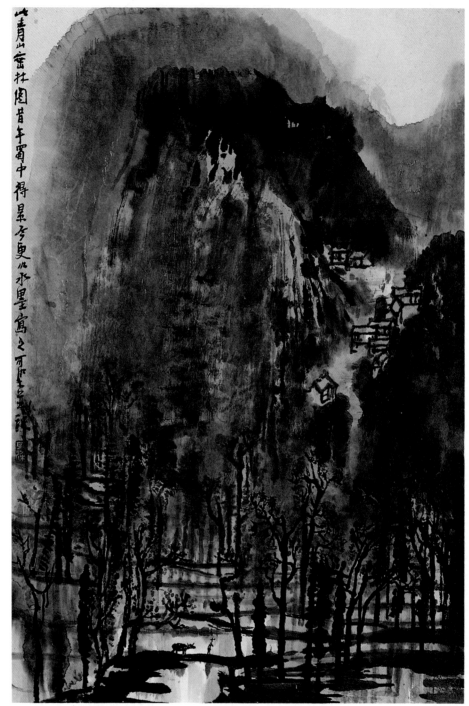

青山密林圖　1965　70×46公分

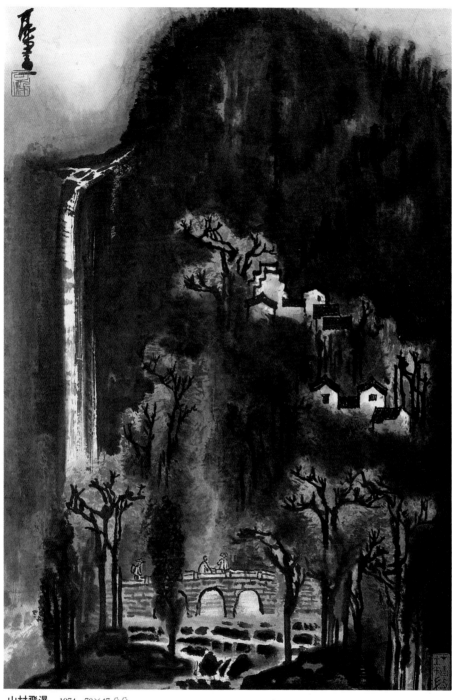

李可染論山水畫，認為要表達自然界的萬千氣象，不能不分清主次，注重整體感。《山村飛瀑》是突出主體、整體意像凝聚、層次分明的一個範例：瀑布是主體，是第一位的；石橋居第二位；樹居第三位；溪石、灌木是第四位的。從明暗關係講，瀑布最亮、石橋次之，然後才是樹木、溪石。按一、二、三、四排下去，明暗層次很清楚，又極其含蓄，獲得明與暗、露與藏的統一。如果山巖部分留出了亮的空白，那麼，作為主體的瀑布就不可能那樣突出。整體感，是山水藝術凝聚生命力的重要基石。

十年前，可染所作《歸牧圖》，是《山村飛瀑》的前奏曲，它成功地展開了明暗層次，強化整體感。

山村飛瀑　1974　70×47 公分

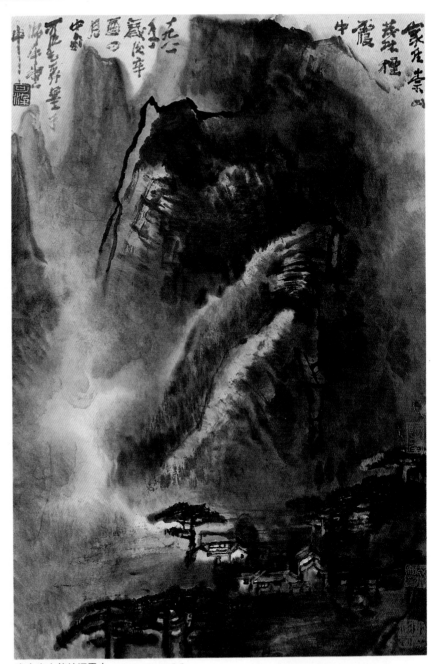

家在崇山茂林煙霞中　　1981　　69×46公分

　　畫的主體，是延綿遠去的房屋，座落於峯巒隱顯之中，反襯出濃厚的生活氣息。平面的村落傾向觀
眾這一邊，立面的崇山引向深遠的另一邊，各自延伸，層次分明。主山渾圓明晰，羣峯虛實相映，容量
之大，若伸出畫外。蒼松如蓋，根生此地千百年矣。整個畫面充滿生機，陣陣煙霞流蕩其間，於是，一
個潔淨雄偉的世界，就向世人顯示一種超逸，一種理想，一種精神境界，引人傾慕、遐思。
　　畫家汪占非評曰：「其卓絕之處，是通過它的雄偉構圖，寫出了一個特定的大千世界。」

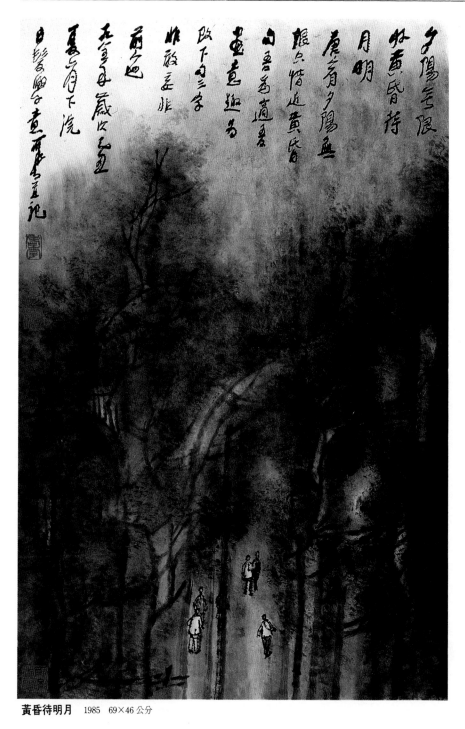

黃昏待明月　1985　69×46 公分

此畫爲探索「光」與「積墨法」互相融合的後期形式之力作。可染山水，晚年高峯期與他的十年開拓期作品相比，「光」所佔畫面比重日益減少，以至凝聚到最小極限。與此相對應，「光」的生命力度、音響力度卻強化到最大極限。在光之閃爍、隱約處，可見以筆造型、以筆寫意、以筆抒情之妙。較早期和中期山水畫，大大加強了東方的表現性和抽象美。「自然之妙，在於斷續連綿，若隱若現，不即不離」，「一炬之光，可悟化境」──黃賓虹一生追求的山水畫境界，在其弟子可染晚年山水畫整體結構上，獲得中國藝術精神的超越與飛昇。以「黑與白」兩極色結構的單純意像，包容了人生、時代和大宇宙的活力，進入詩和哲理微妙統一的化境。

中國畫研究院舉辦「中國山水畫作品聯展」之參展作品,爲可染在世參展的最後作品。布局崔巍,不見山頭輪廓,採用「密林煙樹法」經營畫面。幾道瀑布,由峯頂飛瀉而下,穿過茂密山林,呈靜穆雄强之勢。水流律動的並列垂直線,明度極强,先聲奪人,產生巨大的視覺審美衝擊力,獲得高山仰止、啓人靈智的心理效果。

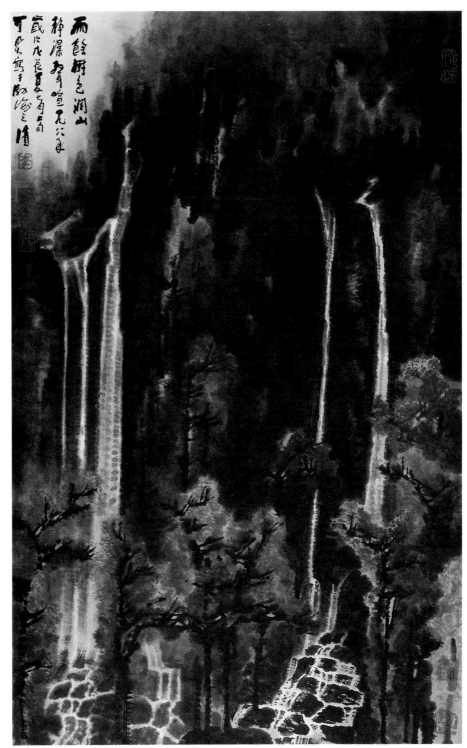

山靜瀑聲喧　1988　93×56公分

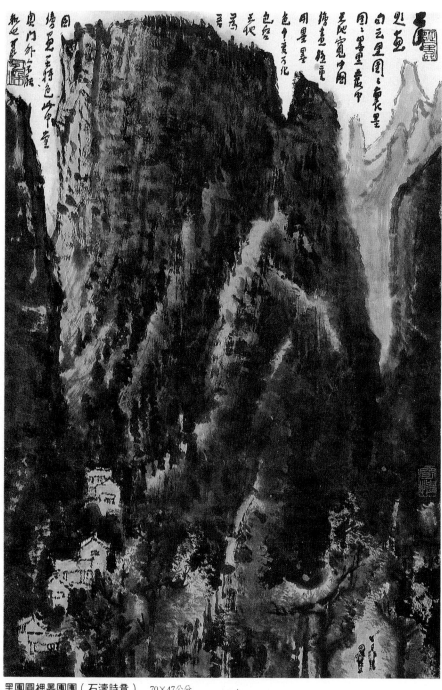

黑團圓裡墨團團（石濤詩意） 70×47公分

此圖「潑墨」和「積墨」並用，焦墨顫筆，飛龍走蛇於其間，定象時有時無，隱顯出沒，鬱鬱蒼蒼，渾厚靜穆，構成無與倫比的畫面。它和《水邊人家》(1988)的渺渺漠漠，美如夢境，筆從煙裡過，形成反差。它較之《人在萬木蔥蘢中》(1989)的墨色絪蘊，亦覺風神有殊──筆致墨情，全爲「造境」而生。一任自然，回歸天籟，則是可染藝術的共同本色。

吳作人評李可染用墨謂：「情生境內，神遊像外，端在心物兩得，墨彩兩忘，臻墨彩總現，渾然一體」(《李可染在日本展畫序》)。

《執扇仕女圖》，爲可染早期仕女畫之倖存者，兼工帶寫，靈氣超然。早期作品多失於戰亂與遷徙途中，復毀於浩劫。而此圖經重慶國立藝專時期某生之手珍藏至今。四十二年後，可染得重見斯圖，因以近作交換之，跋語兩行，以抒感懷。1985年所題畫跋曰：「此是一九四三年在重慶國立藝專課堂爲某生所畫，四十年後在京得見，因以近作易之。年來眼昏手顫，不復能再作此圖矣！人生易老，不勝慨歎。一九八五年歲次乙丑春三月可染題記。」

據重慶國立藝專山水班學生張文俊（現著名山水畫家）回憶：在課堂上，先生作課徒畫稿，「用水墨飽滿的筆畫鍾馗，一揮而就，墨氣足、神氣活。用挺秀流利的細線畫仕女，有秀而莊的感覺，毫無脂粉氣」。「尤其畫眼，適當部位留一條白線，水墨滲透恰到好處，自然靈動，神氣活現。」

此《執扇仕女》圖爲「十年探索、鑽研傳統」的代表性作品，已埋下重「神韻」的藝術種子。

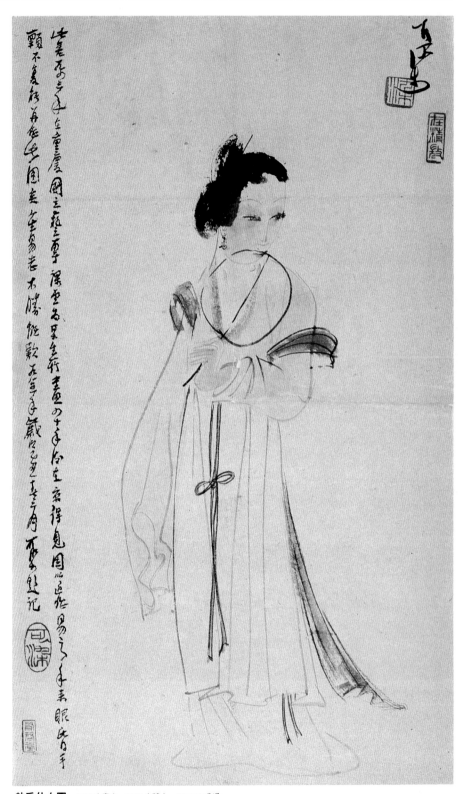

執扇仕女圖　1943（畫）　1985（跋）　52×30 公分

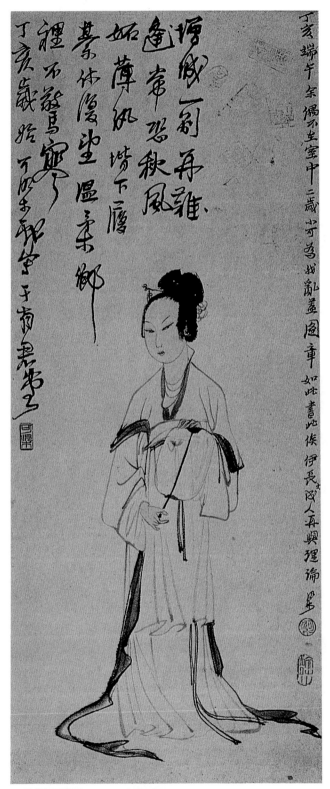

溫柔鄉裡不驚寒　1947　68×28 公分

此圖極為工緻，可推測為可染拜師齊白石初始，畫風由「放」到「收」、由「草」到「楷」的試筆之作。此畫上方滿是歪歪斜斜的圖章印痕，畫右則是一行規規矩矩眞書小楷，記載著家庭生活一件趣事：「丁亥端午，余偶不在室中，二歲小可為我亂蓋圖章，如（為）此書此，俟伊長大成人再與理論。可染。」畫家愛子之溫情與風趣，洋溢字裡行間。落款「有君堂」。查「有君堂」來歷，亦有逸話一則：1943年，李可染先生與鄒佩珠女士結婚。房前一片竹林，忽見幼竹一枝伸展窗前，綠葉蔽窗，拂於畫案。思前人有句云：「何可一日無此君耶」，可染乃自命畫室為「有君堂」。其後，越四十餘年，佩珠刻圖章一方曰：「培竹」，乃佩珠諧音，以誌白頭偕老、志同道合的里程。

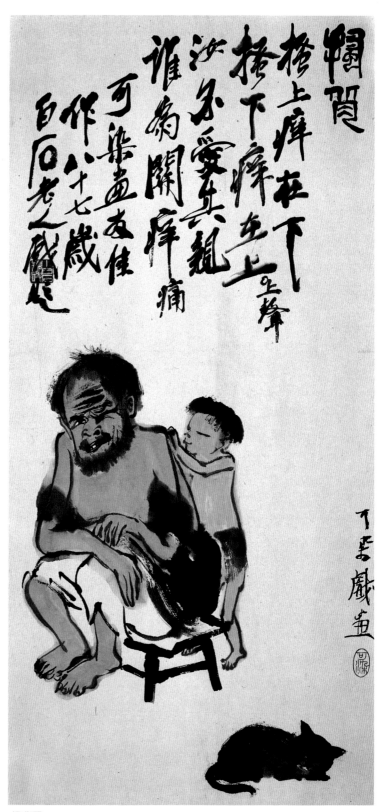

可染四十歲作《搔背圖》。是年春，投師齊白石門下，齊師為此作題跋曰：「搔上癢在下，搔下癢在上。上聲，汝不愛其親，誰為關痛癢。可染畫友佳作，八十七歲白石老人戲題。」前此白石老人曾畫過《小鬼搔癢圖》（1936），畫跋曰：「者裡也不是，那裡也不是，縱有麻姑爪，焉知著何處，各自有皮膚，那能入我腸肚。」兩畫立意皆不凡，幽默也同趣，氣質更相通。可染此圖，畫到絕妙處，可謂傳情、傳意、傳神、傳韻傑作。難怪老舍先生盛讚可染筆下人物，說他們的內心與靈魂，都由他們的臉上鑽了出來。

搔背圖　1947　80×38公分

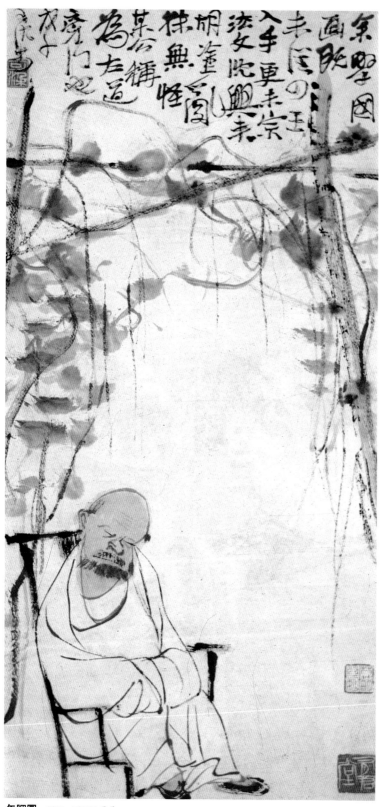

李可染作為白石老人最傑出的學生之一,齊師屢屢為其作品題句作跋,以示推重。白石老人曾將四十歲有成的可染和自己最崇拜的明代寫意畫家徐青藤相提並論,甚至認為猶有過之。可染作《瓜架老人圖》,有齊師題句云:「可染弟畫此幅,作為青藤圖可矣。若使青藤老人自為之,恐無此超逸也。」由此,《瓜架老人圖》又稱《青藤圖》。1957年,李可染訪問德意志民主共和國,舉辦畫展,《青藤圖》作為參展作品之一,引人矚目,為德領導人博爾茨所收藏。這裡一幅《午睏圖》,老人悠然坐於青藤瓜架之下,閉目打盹。畫風超逸,當可由此一窺《瓜架老人圖》之彷彿。

午睏圖 1948 72×35 公分

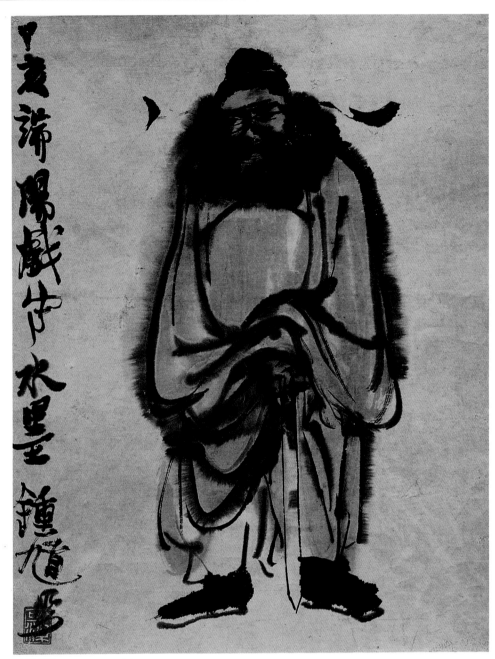

水墨鍾馗　1947　44×34 公分

「丁亥端陽戲寫」之《水墨鍾馗》，周身自然滲化的水墨意味，跳盪的帽翅，呈現寫意畫必然與偶然效果之奇妙融合，意境上強化了鍾馗「夜巡出遊」、鎮鬼辟邪的神祕氛圍。1947 年，爲可染求師之年。他先後投師於齊白石、黃賓虹門下，分別攜畫求教。黃師一見可染水墨鍾馗，大爲興奮激賞，「當即出示珍藏六尺元人《鍾馗打鬼圖》，欲贈之，可染敬辭未受」（見本書《李可染年表》）。賓虹師愛才若此，惜今日難斷當年黃師讚賞的可染水墨鍾馗，是不是此幅？

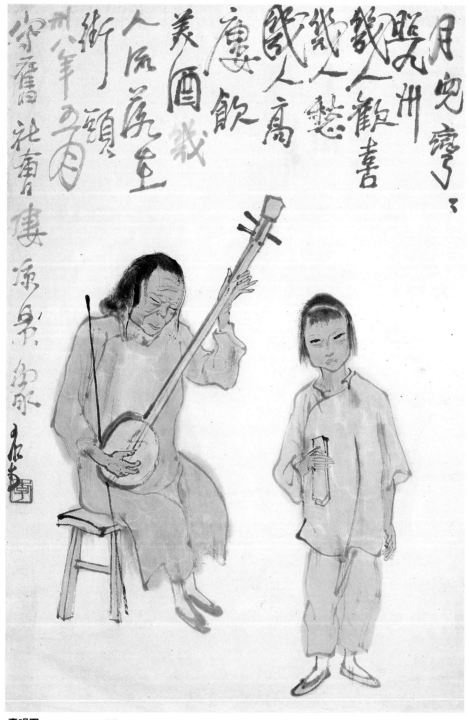

月兒彎彎
照九州
幾人歡喜
幾人愁
愁人高
慶酒飲
美酒飲
人在蓬萊
衡頭
無庸寫此南情
愛源泉
畫寫

賣唱圖　1949　68×46 公分

李可染早年人物白描，無論臨摹傳爲吳道子《送子天王圖》，或是寫生《老婦》，其傳神寫照，技藝之精湛，表現力之强，都達到高度水平。他青年時代的西方素描功底，此時漸漸「化」入雄厚的傳統筆墨和文化素養之中。至於對現實人物的塑造，雖偶一爲之，而奇光逼人。其獨特造詣，當以宣傳畫《是誰破壞了你快樂的家園？》爲界碑，顯見可染把握中國人氣質的獨到會心和天賦才具。《賣唱圖》，反映了當年可染對悲苦者流浪生涯和街頭淒涼景象的敏感與關注。只需看奏琴的老藝人，其心靈體驗之深，情感力度之强，中國氣質之濃烈，藝術語言之含蓄、空靈、真純、動人，足以進入世界名作悲劇形像畫廊、藏之永久而無愧。惜當年輕視中國畫、輕視傳統之風甚盛，可染人物畫不爲時尚所重，這是促成他下決心重點突破山水藝術、革新中國畫的動因之一。

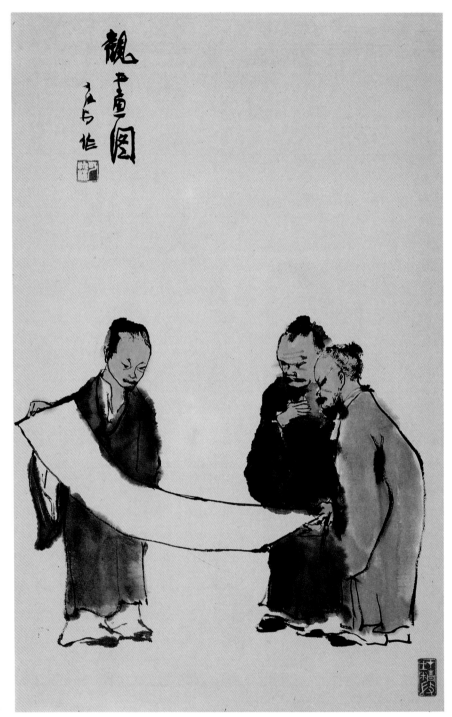

觀畫圖　1958　69×44 公分

　　《觀畫圖》，爲可染寫意人物中期代表作。人物與畫卷映照於虛實、黑白之間，藝術處理簡練精深。三位儒雅而不修邊幅的老夫子，作爲典型的文人，內心潛詞溢於像外：畫主人陶然自得，展畫者的精心推敲，賞畫者的羨涎迷醉，一一在筆下生輝。平淡中見神奇，具有點石成金的魅力。這一圖式原型可見於早年白描畫稿。

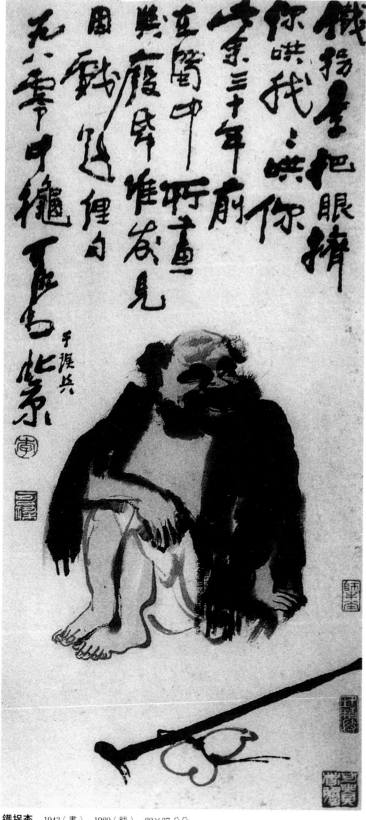

《鐵拐李》，1943年作畫，1980年題俚句跋語。傳說中的「鐵拐李」，姓李，名玄，得道。爲「八仙」之一。「八仙」之說，始於唐。「鐵拐李」爲元、明以來畫家們喜愛的題材。元代顏輝畫的《鐵拐》，眼白朝天，運指驗算，取神道之像；齊白石亦曾作《鐵拐李》，手持藥葫蘆，取走勢，面帶眞容，幽默可親；李可染的《鐵拐李》取坐勢，亦仙亦人的那種風趣，與白石老人之作相通。

李可染早年戲寫人物、晚年題句、珠聯璧合的《鐵拐李》，以富運動感的書法藝術爲人物增輝。結體扁方的字形，上方下圓的排比法，與人物上圓下方、直中有曲的坐勢造型以及拐杖、葫蘆相對應，構成奇正、曲直互補，墨華燦燦的獨特格局，不能不看作是濃縮三十七年某些精神思索、審美體驗的結晶。評家李松曰：「字體大小參錯，行次長短不齊，具有一種動的感覺，彷彿這些字也在擠眉弄眼。……晚年題款，墨色極濃極黑，像是黑寶石嵌鑲上去的一般，異常之奪目。」──這種亦莊亦諧、書畫一體的風格，表明李可染寫意人物雖多取材於古典文學、民間傳說，卻映照著人生現實，凝聚著他的思想人格及其闊達、幽默、明淨的胸襟修養和品質。

鐵拐李 1943（畫） 1980（跋） 82×37公分

農曆壬寅之春可染戲寫
《鍾馗送妹圖》,一共存有兩
幅。其一,《鍾進士送妹
圖》,題贈給他早年摯友、
畫家汪占非(原名占輝)。
跋語曰:「昔年占輝與吾同
在西湖藝院學藝,同住於岳
廟西側破尼庵中,朝夕談文
論藝,迄今不覺三十餘載
矣。一九六三年十月十四日
占輝忽來京中寒齋,扣扉相
見,歡慰何可言喻,呈贈此
圖留念,想老友必將有以教
之也。弟染並記。」李可染
之重藝、悟道、愛友、崇高
人品燦然紙上。汪占非認
為,可染筆下鍾馗乃豪放深
思之英傑,有豐富的人情
味,與某些畫中怒目裂眥的
魔鬼之王面目,不可同日而
語。在藝術上「雄渾與俊秀
相共存而又如此和諧融為一
體,其技巧之純熟、運轉之
美妙,實已達於爐火純青之
化境」。

《鍾馗送妹圖》亦為可染
自己最喜愛的作品之一。可
染與鍾馗共生榮、同憂樂的
心性,深深熔鑄在他那不朽
的創造裡了。

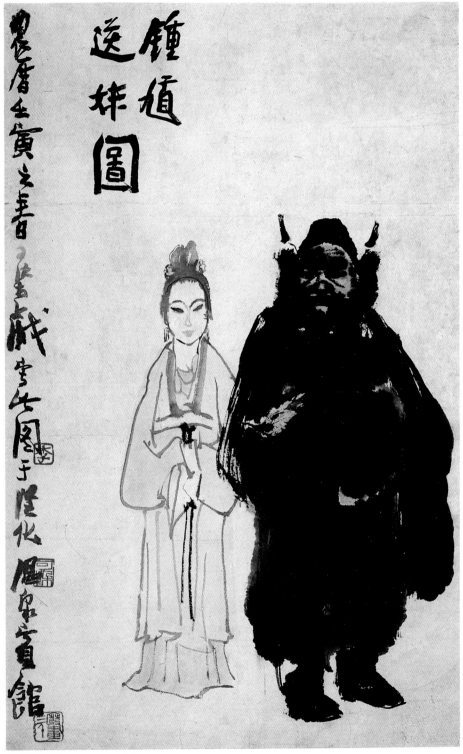

鍾馗送妹圖 1962 69×44公分

笑和尚圖　1983　69×46 公分

布袋和尚圖　1985　88×53 公分

　　八十年代初，可染憶寫童年所見佛寺彌勒佛印象及聯語，構思《笑和尚圖》，以風趣而誇張的造型，寫出他個人晚年闊達樂觀的胸襟境界。「大肚能容容天下難容之事，開顏便笑笑世上可笑之人」，可謂一幅幽默自畫像。《笑和尚圖》留有變體畫多種，與同時期所作《布袋和尚圖》爲醜中之美、自由詼諧的姐妹篇。

懷素書蕉

懷素書蕉學書圖　1985　87×53 公分

　　從早年的《種蕉學書》到晚年的《懷素種蕉學書圖》，歷四十餘年，始終立意在推崇先賢苦學精神。而前後判若兩人手筆。由於意境、爲像、佈局、設色使筆運墨相異，對懷素之神韻體會不同，晚年之作更爲博大精深。這裡運用可染山水開創的「以黑擠白法」，以山石墨塊爲圖底，突出懷素和研墨童子兩個人物，使畫面構成達到整一性。跋語曰：「懷素字藏眞，長沙僧人，唐代大書法家，生平學書精勤，埋筆成塚。寺內種芭蕉百餘株，以蕉葉代紙練字，名所居曰綠天庵。好飲酒，醉後揮毫，如驟雨狂風，飛舞旋轉，而法度森嚴。前人謂其草書繼張癲而有所發展，稱謂以狂代癲，又稱張醉素。傳世書迹《自序》、《苦笋》諸帖爲世之稀寶。」跋語既可作爲李可染「談藝錄」來領悟，也可當成書法範本來揣摩觀賞。

　　1985 年一系列作品標誌可染藝術經歷了浩劫煉獄，走向輝煌，進入「澄懷觀道」、「無涯唯智」之境。

當年可染所作牧牛圖，
白石老人爲之親筆題跋，現
存者三幀，此其一。跋曰：
「忽聞蟋蟀鳴，容易秋風
起。可染弟作，白石多事加
墨。」其後，可染常以此詩
句命意，創造金秋畫境，自
題曰：《秋趣圖》。

秋趣圖　1947　67×34 公分

早期牧牛圖，白石老人親筆題跋之二。作品爲詩人艾青所收藏。此圖格局特別，重墨濃寫牛之碩大體魄，輕筆淡寫人物之輕靈動作。小牧童手持鳥籠逗鳥之狀，神韻自在，筆墨隨意揮灑，乃即興之作。此種圖式，獨留一幀，日後未復見矣。跋曰：「心思手作，不愧乾嘉間以後繼起高手。八十七歲白石丁亥。」名貴之極。

牧兒戲鳥圖　1947

枕牛圖　1948　44×43 公分

　　「渡石溪水繫漁船，細雨濛濛叫杜鵑，花片打門春已暮，牧童猶（枕）老牛眠。」詩情畫意，全在牧童酣夢睡態中，一片天趣。意像簡筆為之，構圖方正，楷書題跋，結體、點劃、筆勢力度，逐漸加重、加大，直至「牧童猶……」等字，體量大於小牧童，從而狠狠地、重重地、深深地誇張了老牛的體塊感、安穩感、溫馴感。突出地表現了畫家最感興趣的東西，給人以情感上的最大滿足。題跋佔據畫幅大半，造境於夢界。此種格局，實屬罕見。

《楊柳青，放風箏》(1960)，牧童
爲坐勢。《牛背放風箏》(1961)，牧童
爲臥勢──牧童躺臥在牛背上，十分
愜意。牛之造型，體毛盡濕，若從春
塘打滾而出，有「頑童」之相，寫盡
小牛憨態。一根長線，飄移空中，風
箏若搖曳而上，令人嗅到童年氣息。
可染少時，喜製風箏，自有會心。此
燕式風箏，數筆而成。見其體量、結
構、風向、角度及空中輕輕飄移搖曳
之勢，極盡精微。有如可染山水中點
景的小船，頗具匠心，又一任自然，
實乃傳神之筆。近代名家任渭長曾作
「設色畫」、「牧童倚坐牛背上放一
紙鳶」。詩云：「村童插帽花如碗，
手撚風箏犢背瞑。」相比之下，可染
牛圖之時代感、意境、魂魄、趣味、
風格自出矣。

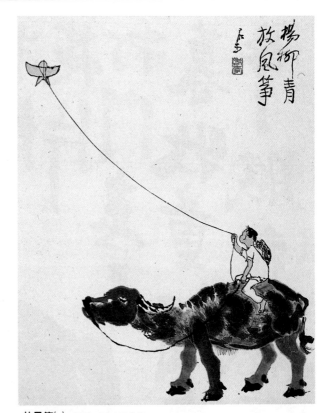

放風箏(一)　1960　58×47公分

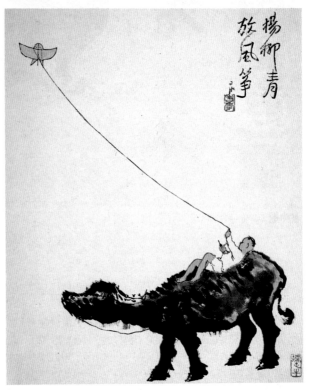

放風箏(二)　1961　57×46公分

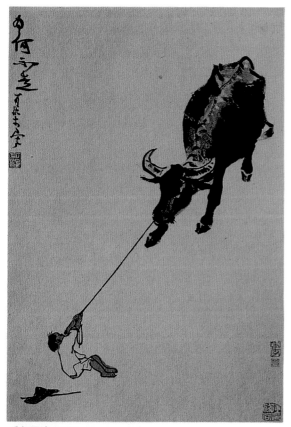

爲何不走 1951

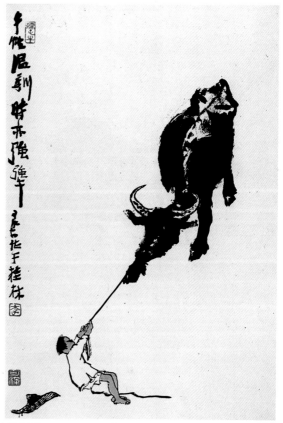

犟牛圖 1962 68×45 公分

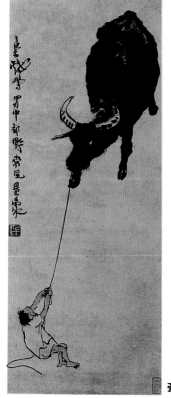

牽牛圖 84×34 公分

犟牛圖題跋:「牛牲溫馴、時亦強犟」,有自況之意。犟牛,是李可染最喜愛的題材之一。至今可見的有三幅。另有兩幅,作畫時間更早。分別作於四十年代、五十年代。最早一幅名《牽牛圖》,以輕鬆的「蘭葉描」寫牧童,題句曰:「可染戲寫郊野常見景象」。《爲何不走》(1951),以沉著的「鐵線描」寫對峙競力的「拔河」情趣。此《犟牛圖》,意蘊深邃,具有濃烈的現代東方表現性。牛體純以焦墨畫成,繩索拖地的橫平線與題跋的豎直線,以草帽爲轉折,構成不等邊三角形直角交匯點。線條走向上與力度上頗拗拙,進一步強化了牛體欹斜之勢,誇張牛勁和氣骨之強犟。

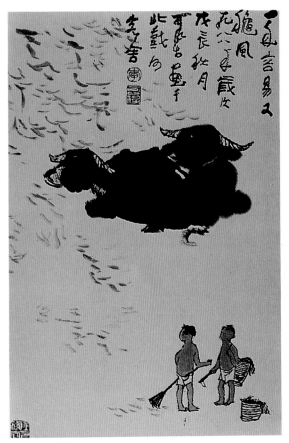

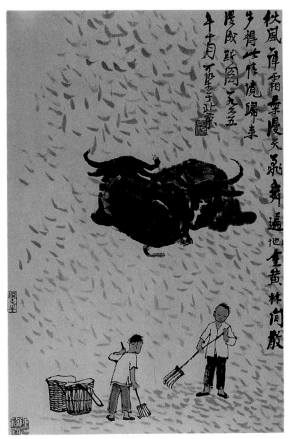

秋風霜葉圖(二)　1988　68×45 公分　　　　　　　秋風霜葉圖(一)　1965　69×47 公分

　　此《秋風霜葉圖》(1965)，取側面手法，只寫漫天霜葉，不寫秋林，而帶來極其濃烈的金秋季節感。把拾落葉的牧童，靜靜伏臥的耕牛，怡然自得，彷彿共同享受著天高氣爽、遍地金黃的樂趣。畫跋曰：「秋風一陣，霜葉漫天飛舞，遍地金黃，林間散步，得此佳境，歸來漫成斯圖，一九六五年十月，可染於北京。」二十三年後，又作《秋風霜葉圖》(1988)，前圖霜葉鋪天蓋地，此圖霜葉僅僅落入半空一角，而秋風更涼，秋意更濃，秋境更深——赤足佇望的牧童，和那猛然抬頭的雙牛，暗自呼應，似乎都在驚異秋風乍起，霜葉旋舞，年輪飛轉，暑氣盡消的天象。八十一歲高齡的可染先生，借景抒懷，發出時光流逝、人生易老的喟嘆。畫跋曰：「一年容易又秋風，一九八八年歲次戊辰秋月，可染畫於北戴河客舍。」前後兩圖連綴對比，既是「秋風頌」，也是「秋風吟」。再看畫中那兩個持把背筐的牧童曾見於四十年代的白描畫稿，竟然跳進《秋風霜葉圖》裡，十分有趣。由此更可體悟，可染自稱是「小品」的牧牛圖，愈進入高峯期，愈涵泳著巨大的時、空流量和流程。所謂「有容乃大」。凝聚在可染晚年作品中，悠悠歲月、遙遙行旅，瞬息人生以及寸陰寸金的心靈體驗，發射出極其深厚、奧妙的哲理。

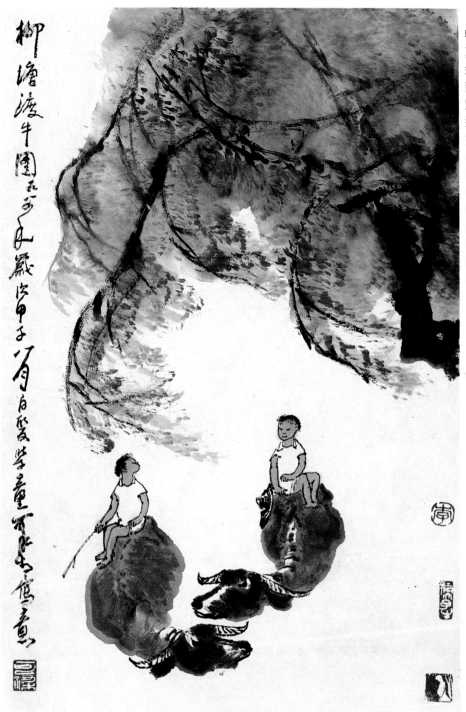

1984（甲子）年，可染牧牛圖進入輝煌期。春、夏、秋、冬，多種變異的圖式，藝術日臻化境。春柳夏蔭，和早期牛圖中的「疏枝點葉法」迥異，而取「積墨逆光法」，回應著可染山水畫變革的成果。此《柳塘渡牛圖》，以積墨畫柳，畫面計白當黑，出現大片空靈之美的「空白」，喚起賞者對春塘、春水、春天、春風的無垠遐想。早年那輕柔淡簡的線描結構、興味酣濃的遊絲般水紋，不復重現於後來的牛圖裡了。

柳塘渡牛圖　1984　68×46 公分

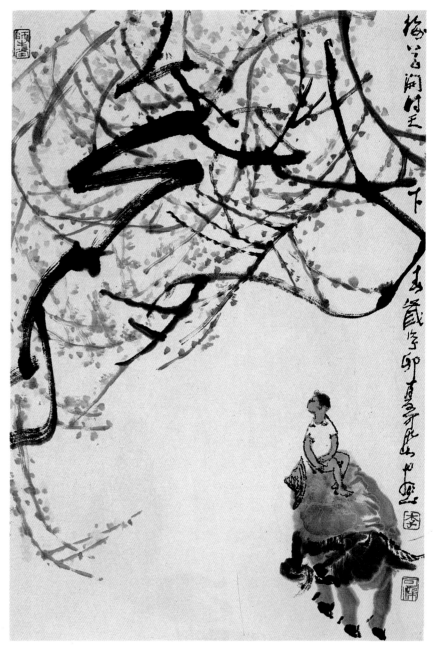

梅花開時天下春　1987　69×46 公分

　　《梅花開時天下春》，用筆奔放無忌，枝條意態氣脈相連，以草書式曲線內旋。章法以不均衡之均衡，呈現內聚性運動。線條快而穩，恣肆而不錯亂。情與力，暗含漩渦之勢，鋒端最終指向意趣中心。畫風由「楷」向「草」再復歸和再飛躍，大有「隨心所欲不逾矩」的氣槪。

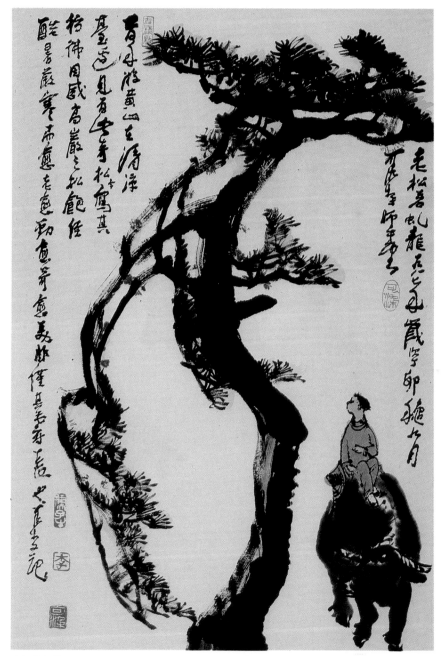

老松若虬龍　1987　69×46 公分

《老松若虬龍》(1987)題跋曰:「昔年遊黃山,在清涼臺邊見有此奇松,今寫其彷彿,因感高巖之松,飽經酷暑嚴寒而愈老愈勁愈奇愈美,非僅其壽長也。」遒勁的意態和運動感,寫出了奇松頂天立地的風神。

　　李可染備有專門畫松的速寫冊,包括寫生和形象儲備兩大類。七十年代末,松的千姿百態出現在山水畫巨構《黃山煙霞》等作品裡,同時引入《牧童弄短笛》、《老松無華萬古青》等一系列冬牧圖中。牛圖小品,呈現如此氣度魄力,非山水畫家兼擅畫牛不能為。

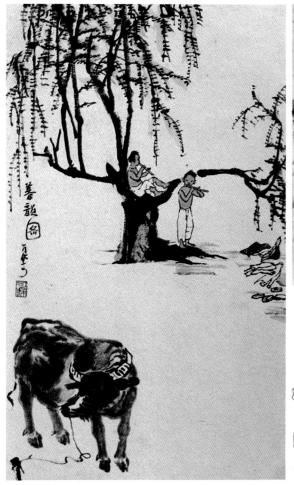

暮韻圖(一)　1954

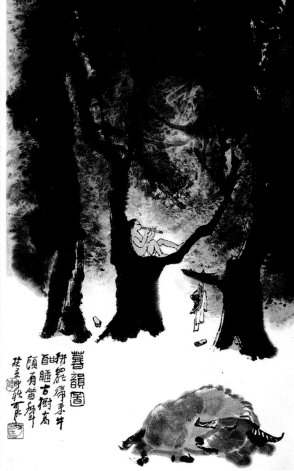

暮韻圖(二)　1965　70×46公分

　　此圖為四季牧牛圖中最具魅力的名作，充滿天真的童趣，得賞家厚愛，是「採一煉十」、點石成金的珍品。早期《暮韻圖》，原畫一棵巨柳、兩個吹笛牧童、一條站立的牛。六十年代演化出極其新穎的圖式：濃蔭、跳動著夕陽逆照的光點，耕牛伏臥，睡意昏昏，牧童獨坐樹椏之間，吹弄短笛，就像是自由自在的中國牧神。在形式結構上，牧童隨意脫下兩隻鞋，成了「空白處」自然跳出的兩個神祕的「黑點」，既增添了盛暑的季節感，也美化了形式結構；溝通了牧童和睡牛的內在聯繫。視線分解成「多重奏」式的不等邊三角形，閃爍出整體畫面的趣味中心。由此不但擴散出一種自由自在的氣氛，而且強化了活潑的律動和暮韻醉人、笛聲悠揚的獨特意境。在運用「似奇反正」的構圖法則上，後期的《暮韻圖》，更精微、更靈動、更完整。右下角時而題上兩句跋語：「耕罷歸來牛欲睡，牧童漫奏催眠曲」，十分風趣而又恰到好處地起到了點題作用。

歸牧圖　1964　69×46公分

秋風陡起圖　1987　69×45公分

　　這兩幅牧牛圖旣是可染藝術從開拓的成熟期躍向最後高峯期的代表作，又是「畫中正楷」向「畫中草書」復歸的代表作。前一幅，「正中見奇」，後一幅「奇中見正」。

　　《歸牧圖》的「造境」、空間結構、「縱深構圖法」，層層凝聚而成的整體效果，使人聯想到十年後的山水名作《山村飛瀑》。那寓動於靜、靜中有動的牧童與牛，鴉陣與樹林，嚴謹地把握著一、二、三、四位的整體層次，又完全統一在逆光夕照之中。從意境、意匠兩者關係的精心探索來說，不正是《山村飛瀑》的前奏嗎？

　　《秋風陡起圖》，那追逐草帽的牧童和奔牛的意趣，不但給人以實際的空間運動感，而且喚起虛幻的時間運動感。畫境，主要是通過那飛動的枝條紅葉──「草書體」線條美和自由跳盪的點劃結構美來實現的。

聽蟬圖　1989　69×46公分

　　可染愈到晚年，筆墨愈老辣飛動，所謂「愈老愈勁愈奇愈美」，藝術品質一如其筆下青松。此圖濃蔭蒼鬱，偶顯枝條，全為渴筆、顫筆、飛白、墨韻組成。蟬聲似在牧童靜坐、臨風而聽之中鳴噪，幻覺飄渺，若有若無，進入神境，同年冬月又作《綠蔭牧放圖》，可窺見其晚年弄墨，神韻、墨韻交融之一斑，也可領悟其高峯期作品沉積了更具表現性的抽象美成分。

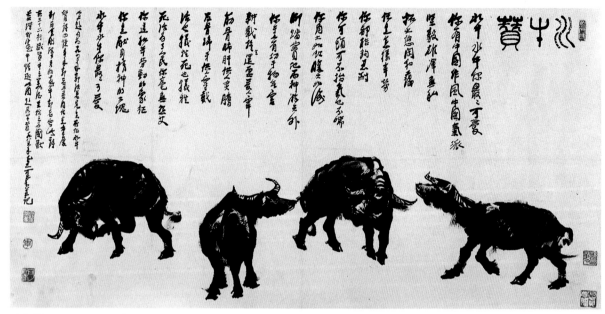

水牛贊 1985 69×137 公分

　　《水牛贊》是李可染晚年最後一個高峯期的傑作。此圖焦墨寫牛，渾厚勁健。牛的姿態和題詩以及沉雄逸宕的書法藝術融爲一體，昇華爲蘊含詩意與哲理的作品。《水牛贊》，取材自郭沫若先生的三十六行長詩，詩作成於 1942 年。此圖題其前半首十八行，並記跋語五行，回憶「當年同住在重慶郊區金剛坡下」歷史的一頁：「吾始畫牛，郭老寫此詩」，「盛贊牛之美德」，「益增我畫牛情趣」。

　　李可染的《水牛贊》以銅鑄般的堅實偉力，永久鐫刻了華夏民族的軒宏氣宇和奉獻精神。

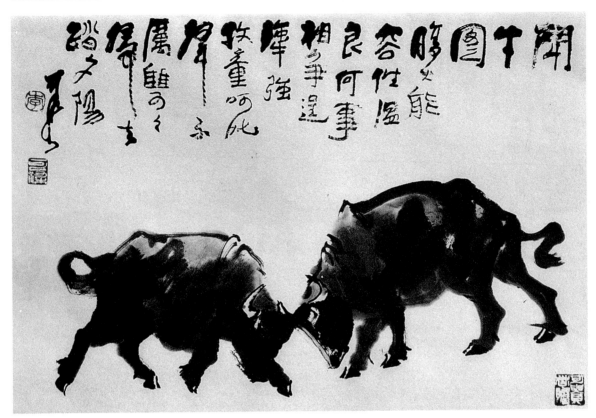

鬪牛圖　1988　47×69 公分

　　《鬪牛圖》趣味性强，創意濃，寓意深。牛體造型高度凝煉與書體點畫、篆意草情相契，融爲一體，具有大容量的思想內涵，又具有高水平的欣賞價值。書體，牛體，皆以發亮的濃墨重筆起勢，强化四邊四角線條力度。跋曰：「腹大能容性溫良，何事相爭逞犟强，牧童呵叱聲不厲，雙雙歸去踏夕陽。」其言牛也，意在弦外。《雙牛牴角圖》(1989)，題爲「核子重如牛，對撞生新態」，造型力度之强，有似山崩石開。此圖專爲「北京正負電子對撞機竣工紀念」而作。1990 年 7 月隆重發行紀念封。惜可染先生已與世長辭，未能親見。

下篇

大夢誰先覺

——可染論著精選

印語

一九八〇年，可染先生於「師牛堂」親交本書著者一份「印語譜」。其中有的已鐫刻爲印章，有的只是印語，尚待治印。綜合看來，體現著李可染的精神追求，滲透著他的自然觀、藝術觀、是非觀和愛憎觀。可染先生自己未曾奏刀刻石，往往親請摯友專家鐫刻，印章既出，則是兩相神交默會的見證。白石老人鐫贈可染弟子的印章，後生學子爲染師鐫刻印語，又具有獨特的文化內涵和文獻價值。

這裡入選的印語、印章，以可染先生親自排列的「印語譜」爲基礎，加以擴充，爲目前薈萃可染印語之最全面者，諸多首次發表，以饗讀者，並提供專家學者研究。

李可染夫人，鄒佩珠女士，首覽此「印語譜」，感慨萬分，深爲激動。親自爲本著作鈐可染用印三十六方，並表示將以此「印語譜」爲據，理出尚待奏刀的印語，一一鐫刻治印，以銘先生遺願。

李

白石老人刻贈與可染弟子的「象形印」。右側，上沿陰紋，布白。樹下立一人，「木下一子」，會意爲「李」。據可染追憶云，齊師贈此印同時，又戲贈俚語：「李下不整冠，瓜田不提履」（免遭猜疑嫌忌），以求律己，脫除俗累。寓含畫家之於自然，於人生的美學態度和情感態度。可染盛讚齊白石治印精神曰：「鐵筆撼山岳，方寸容天地」。

齊白石刻印

可貴者膽（自釋）

「膽」者，敢去陳言。敢於突破傳統中的陳腐框框。

韓天衡刻印

大夢誰先覺

齊白石刻印

陳言務去（自釋）

韓愈文章不如歐陽修，但他的主張「陳言之務去」可取，見解精闢，道出創造的真諦。此四字來自唐·韓愈《與李翊書》，「唯陳言之務去，戛戛乎難哉」。

齊白石刻印

爲人民

齊白石刻印

河山如畫

為祖國河山立傳（自釋）

河山為畫作稿本，畫為河山傳千古。山水畫描繪山水水水，一草一木，其主要情思，在於歌頌祖國，把熱愛祖國的感情傳達給廣大人民。「為祖國河山立傳」，就是這個意思。

所要者魂（自釋）　韓天衡刻印

「魂」者，創時代精神。創作具有時代精神的意境。

傳統今朝（自釋）　鄧散木刻印

一定要傳統，不要傳統絕對不行。傳統是人類千萬年經驗的積累和總結，離開傳統等於把自己放在野蠻人地位。但傳統又要發展，今日的發展，開明日傳統的先河，所以說「傳統今朝」。

孺子牛　鄧散木刻印

來自魯迅詩句：「俯首甘為孺子牛」。

山水知音

畫家李可染一生追求的至高至美的境界，是與大自然對話，傾聽大山大水、天地日月、萬籟和諧的奏鳴。故以「山水知音」自榮。

寄情

獅子搏象（自釋）

鄧散木刻印

作畫如獅子搏象，全力以赴。

千難一易（自釋）

周哲文刻印

是說困難是絕對的，容易是相對的，容易是困難的解決。

廢畫三千（自釋）

就是鼓勵自己不要怕畫壞的意思。因為怕畫壞，就墨守成規，老在自己的圈子裏轉，這是一種隋性的表現，是很難進步的。

七十二難（自釋）

叔崖刻印

一個人追求眞理，要經過七十二劫難，如唐僧西天取經。「步行十萬里，終點一瞬間。唐僧千磨難，取得眞經還。」我說自己是困而知之，是一個苦學派，也是同一個意思。

語不驚人

杜甫詩云：語不驚人死不休。

峯高無坦途（自釋）

峯高路艱險，絕頂天地寬。

又云：廢畫三千、七十二難、千難一易、峯高無坦途，這些印章可以表明我在摸索創作中的艱苦歷程。

放在精微

王個簃刻印

引自蘇東坡詩句，「始知眞放在精微」，以明藝術對立統一。

實者慧（自釋）

天下學問唯老實而勤奮強毅力者得之，機巧不能得也。

七十始知己無知（自釋）

周哲文刻印

意思是天地之大，萬物之廣，道理之深，自己知道一點也是微不足道的。總的說來，深感自己無知得很。

白髮學童（自釋）

唐雲刻印

作一輩子小學生。客觀世界無止境，學問也無止境，我請唐雲先生刻了兩方印章，一曰「七十始知己無知」，一曰「白髮學童」，我覺得自己在中國畫學習上，還是一個小學生。

師牛堂

唐雲刻印

給予人者多，取予人者少，其爲牛乎。

日新（自釋）

客觀世界沒有盡頭，我快八十歲了，天天都是學習的開始。學習生涯有如鐘錶，八點鐘開始，看不到起止的痕跡。學無止境，傳統無止境，客觀世界無止境。因此，人要不斷認識世界，必定要不間斷地學習，是謂「日日學之始」。

識缺齋（自釋）

王鏞刻印

一九八五年十月修建恢復我在徐州的舊居，我自命居所爲「識缺齋」，是要求自己對缺點有自知之明。宇宙萬物，人類是在不斷糾正自己的缺點中前進的，絕對平衡是不存在的，有缺點才能有進步。別人指出自己缺點，有人以爲恥，其實認識缺點是進步的最根本之點。歷代大思想家成功的關鍵，在於能夠時時認識自己的缺點。

天海樓（自釋）

一個人在開始學畫的時候要受約束，受客觀的約束，受傳統的約束。經過實踐，到一定時候，就要海闊天空。瞻天知大，觀海得深。

神韻（自釋）

畫無神韻，美術不美，有形無神，豈能感人。

園丁

學不輟

唐雲刻印

八風吹不動天邊月（自釋）

堅定正道，追求真理，不為邪風所動。日本首相中曾根曾親筆書贈此語，以示對可染之敬意。

山川鄉國情（自釋）

愛祖國者必愛祖國山水、一草一木。

王鏞刻印

東方既白（自釋）　王鏞刻印

人謂中國文化已至末路，而我預見東方文藝復興之曙光，因借東坡赤壁賦末句四字，書此存證。

大處落墨

國獸

引自郭沫若新體詩，一九四二年春「水牛讚」。詩人尊崇牛的奉獻精神，稱之爲「國獸」。

墨戲

可染早歲水墨畫，多即興之作，筆墨縱恣，才華橫溢，閒章曰「墨戲」。四十歲以後，「放在精微」，印章「墨戲」不復出矣。此印見於可染三十幾歲蜀中畫作上。

有君堂

一九四三年，李可染先生與雕塑家鄒佩珠女士結婚，時在重慶國立藝專。畫室前一片竹林，連枝幼竹，伸展到室內，嫩葉拂於畫案窗前。思前人有句：「何可一日無此君耶」，可染乃自命畫室爲「有君堂」。

情之所鍾

四十年代重慶國立藝專山水班學生顏語，午夜每見先生燈光不滅，鍾情藝術，乃刻青石小印，鑴「情之所鍾」四字贈師。可染先生珍存至今。顏語現任安徽亳州市博物舘舘長，山水畫家。

鍾靈毓秀（自釋）

山水給人以最好的休息，孕育聰明智慧，給人精神以崇高的啓示。

祖國地域廣闊，山水壯麗，孕育炎黃子孫，靈秀智慧。

喜雨

最喜江南春雨。可染亦最喜杜詩《春夜喜雨》名句：「好雨知時節，當春乃發生，隨風潛入夜，潤物細無聲」。又言，「杏花春雨江南」一句，余自童年至今，每每爲之神馳不已。

十師齋（自釋）

學習傳統要有重點，歷代畫家千千萬，我重點學習其中十位畫家：范寬，氣魄雄偉。李唐，創作態度非常嚴肅。王蒙、黃子久、二石、八大山人、龔賢，古代八位畫家，是我重點「打進去」的對象。近代畫家，我重點學習齊白石、黃賓虹二師，故稱自己畫室爲「十師齋」。

畫李家山（自釋）

吾自畫吾山。

持正辟邪（自釋）

持正者勝，容邪者殆。

不與照相機爭功（自釋）

畫家比攝影家有更大的創造自由，應該充分利用這種條件。

用志不分乃凝於神

引自《莊子‧達生篇》「痀僂者承蜩」的故事。意指天才的人就是意志力高度集中的人。

神韻傳千古

此乃可染晚年高峯期藝術追求的境界，按照可染自釋，可領悟爲一種恆傳千古、歷久不衰的山水藝術，是形與神、美與韻、創造者與欣賞者在當代東方文化高層次上的統一與交融。

山水意無盡

情意乃山水意境構成之主體性要素。情深意遠，含蓄無盡，是可染山水意境獨標新韻之所在，也是可染藝術獲得現代東方表現性品格的深層特色。

病訥

說自己訥於談。

有個山吃（自釋）

取意華嵒印語：「說不出來畫出來」。畫家主要用作品說話。

悅心

一幅好畫，可以愉悅人的心靈，潛移默化人的心智。

藝悅萬古心

好的藝術當傳之萬古，不失它永久的魅力。

頑石點頭

世傳「三昧經」乃天下艱深難懂之經典。果眞深入堂奧，得悟三昧，心懷神靈，則意之所至，言之所指，頑石動容。

惜墨潑墨成畫訣（自釋）

前人論畫云：李成惜墨如金，王洽潑墨成畫，二者相合，便成畫訣。此數語甚爲精到，因解事物相反相成之理。

無涯唯智（自釋）

識無涯者智，驕傲自滿者愚，用此印語以自勵。

又云：我從來不能滿意自己的作品，「無涯唯智」，事物發展是無窮無盡的，永無涯際，絕對的完美是永遠不存在的。

雲龍居士

徐州雲龍山爲青年李可染常遊之地，曾偕友人在此寫生，在此拉琴，苦練藝術基本功，以印語銘記之。

彭城李氏（自釋）

吾家鄉徐州又名彭城，傳說彭祖活了八百歲，因彭祖而得名，曰彭城。

彭祖，歷史上確有此人，活多大年紀，不得而知。

延壽

人世間許多工作是人的重負，唯獨書畫，以高尚情操娛人，也同時自娛。在這個意義上，書畫家是天然的樂業者。畫山水得煙雲供養，故專心書畫，得延壽亦爲書畫終老。

澄懷觀道（自釋）

「南朝宋炳喜漫遊山水，歸來將所見景物繪於壁上，自謂澄懷觀道，臥以遊之。」看我的印章印語，就能看到我在繼承傳統、發展傳統道路上的足跡。學習傳統，對傳統的態度；發展傳統，怎樣發展；到生活中去，又如何在傳統和生活的基礎上進行開拓創新。

中國人（自釋）

我以自己作爲一個中國人而自豪，我準備刻一方新的印章：「中國人」。

畫跋

搔癢圖　一九四六（齊白石墨迹）

搔上癢在下，
搔下癢在上，
汝不愛其親，
誰為關痛癢。

八十七歲白石老人戲題

可染畫友佳作

可染戲畫

蕉吟鳴琴　一九四六

半林蒼玉護煙蘿，中有幽人小結窩，四座清風天
籟發，坐撐詩骨聽雲和。

丙戌寫明人句　可染于蜀中有君堂

漁夫圖　一九四八

罷釣歸來不繫船，江村月落正堪眠。
縱然一夜風吹去，只在蘆花淺水邊。

戊子炎暑可染戲墨

午眠　一九四八

余學國畫，既未從四王入手，更未宗法文沈，興
來胡塗亂抹，無怪某公稱爲左道旁門也。

戊子　可染　有君堂

牧童猶枕老牛眠　一九四八

渡石溪水繫漁船，細雨濛濛叫杜鵑，花片打門春
已暮，牧童猶枕老牛眠。

可染

月兒彎彎照九州（賣唱圖）　一九四九

月兒彎彎照九州，幾人歡喜幾人愁，
幾人高樓飲美酒，幾人流落在街頭。

可染寫舊社會淒涼景象

山城重慶　一九五六

從枇杷山公園望重慶山城，綠色建築爲解放後新
建之中蘇大廈（樓）。

一九五六年可染寫生

西湖　一九五六

山色空濛雨亦奇。以沒骨法寫西湖，不知稍有是
處否。

三味書屋　一九五六

三味書屋是清朝末年紹興城中以嚴厲著稱的一個
私塾。也就是魯迅先生童年時期讀書的地方，當中的
八仙桌爲塾師壽鏡名先生的授課處。櫚左頭小桌爲當
時魯迅的課桌，魯迅在回憶文中寫道：從一扇黑油油
的竹門進去的第三間是書房，中間掛著一塊匾道：
「三味書屋」。匾下是一幅畫，畫著一隻很肥大的梅
花鹿，伏在古林下。

紹興之一　一九五六

魯迅的故鄉，古老美麗的紹興城

一九五六年　可染

魯迅故居百草園圖　一九五六

魯迅先生在從百草園到三味書屋一文中寫道：我家的後面有一個很大的園，相傳叫作百草園，但那時却是我的樂園……其中似乎確鑿只有一些野草，但那時却是我的樂園……單是短短的泥牆根一帶就有無限趣味……此園在寫生時尚保持當年舊園的一部分景況。

一九五六年夏　可染

響雪　一九五六

萬縣萬州橋下，溪水沖激，白浪翻飛，其聲清越，詩人在岩上題響雪二字，爲蜀地勝境之一。

可染記

黃山煙雲　一九五六

一九五四年吾遊黃山景四十餘日，得飽覽煙雲變幻之奇，此圖寫其大意。

一九五六年可染于北戴河

頤和園　一九五七

頤和園扇面殿爲園中小園，地處清幽，設計別具風格。

一九五七年春在此寫生

蜀道　一九五七

李白送友人入蜀詩云：見說蠶叢路，崎嶇不易行，山從人面起，雲傍馬頭生。又見前人詩云：鳥送一千里，猿聲十二時。余於抗日戰爭期間，由貴州入川，見層山萬疊，道途奇險，茲並前人詩境寫此，想今日經我人力改造，蜀道不再稱難矣。

一九五七可染畫並記

德累斯頓　一九五七

吾與關良同志訪德意志民主共和國，此圖在德累斯頓。

一九五七可染畫並記

扇面殿　一九五九

頤和園扇面殿，境極清幽，吾於一九五九年初夏偕同學來此寫生。

可染畫

男女獅象諸峯　一九五九

略陽東陝南嘉陵江濱，山圍有男女獅象諸峯，雄山秀水，氣象萬千。

可染寫生

桂林山水　一九五九

由七星岩頂望伏波、疊彩諸峯爲桂林山水絕勝處。

可染

灕江寫生　一九五九

灕江洲眉峯，在細雨中，峯在興坪村南，爲灕江奇峭峯巒之一。

可染寫生，時衣履盡濕

杏花春雨江南　一九六一

杏花春雨江南，此絕妙詞，不知出自何代高手，吾童年至今，每每爲之神馳不已，故吾亦屢屢寫之，意想經營，思以不尋前人也。

一九六一年八月十日　可染畫于北海之濱

峯奇水秀　一九五九

可染在桂林月牙山上寫伏波疊彩諸峯。一九五九年春日。

灕江雨（細雨灕江）之一　一九六一

山色青碧，水光清澄，雨中泛舟，至此恍如身在水晶宮中，灕江有此情趣，吾以意爲之，不必定能指出何處實景也。

象鼻山南望　一九五九

桂林陽江由城南象鼻南望一景，吾於一九五九年春與顏地同志同來桂林寫生，作畫二十餘幅，此爲第一幅。

牧牛圖　一九六一

辛丑春四月，吾在江南紹興郊外見此情景，歸後寫之。

可染

諧趣園　一九六〇

諧趣園在頤和園中，園中有園。蓮塘亭樹，爲消夏最佳勝處。

可染寫生

牧童牛背放風箏　一九六一

楊柳青，放風箏。

可染

萬點梅花中　一九六一

人在萬點梅花中。吾以無錫梅園之梅，植於蘇州拙政園中。

一九六一年夏病中寫此自遣，可染

映日荷花　一九六二

接天蓮葉無窮碧，映日荷花別樣紅。

可染作於從化　一九六二

灕江雨（細雨灕江）之二 一九六二

昔年雨中泛舟灕江得此情趣，今率意爲之，時一九六二於從化溫泉賓館。

可染

鍾馗送妹圖 一九六二

農曆壬寅之春，可染戲寫此圖于從化溫泉賓館

黃海煙霞 一九六二

可染以意爲之，時一九六二年秋。

紹興之二 一九六二

吾於一九五六年來此寫生，登城中小山北望，一片墨瓦白牆，河流縱橫，實江南水鄉典型。可染並記。

五牛圖 一九六二

牛也力大無窮，俯首孺子而不逞強。吃草擠奶，終生勞瘁，事農而安不居功。性情溫馴，時亦強犟，穩步向前，足不踏空。形容無華，氣宇軒宏，吾崇其性，愛其形，故屢屢不厭寫之。

可染

犟牛 一九六二

牛性溫馴，時亦强犟。

可染作于桂林

鍾進士送妹圖 一九六二（一九六三年又題）

鍾進士送妹圖，一九六二年秋可染戲寫。

昔年占輝與吾同在西湖藝院學藝，同住於岳廟西側破尼庵中，朝夕談文論藝，迄今不覺卅餘載矣。一九六三年十月十四日夜占輝忽來京中寒齋，叩扉相見，歡慰何可言喻，呈贈此圖留念，想老友必將有以教之也。可染並記。

月牙山圖 一九六三

一九六二年夏五月與黃潤華同志偕李行簡、張步（吉）等六同學來桂林寫生，此圖在普陀山南望月牙山得稿，次年春四月作於嶺南從化溫泉翠溪。

可染並記

灕江（構圖之一）一九六三

余三遊灕江，覺江山雖勝，然構圖不易，茲以傳統以大觀小法寫之，人在灕江邊上，終不能見此景也。

一九六三年可染並記

壯麗黃山　一九六三

一九五四年與羅銘同志同遊黃山，居四十餘日，時值氣候多變，煙霞奇幻，應見祖國山河壯麗。

一九五三年大暑　可染並記（六誤五）

桂林榕湖夕照　一九六三（一九六五年又題）

桂林榕湖邊上久坐，夕陽斜時得此景象，余以己意爲之，以出古法爲快。

一九六三年秋九月，可染作于渤海之濱

榕湖在桂林城市中心，現爲公園。湖水澄潔，樹木蔭濃，間有樓閣亭榭，境頗清幽，爲勞動人民遊息勝地。吾曾兩次旅居湖濱，故喜爲寫照。

一九六五年夏日可染又記時在北京

諧趣園圖　一九六三

聞說當年匠師以江南惠山寄暢園爲藍本，在頤和園內造諧趣園，因使園中有園、湖外有湖。匠心別具，實爲京中園庭最佳勝者。

一九六三年三月，時在嶺南從化溫泉養病作此遣興。

可染

灘江雨（細雨灘江）之三　一九六四

灘江山奇水明，雨中泛舟其間，恍如置身水晶宮中，昔年得此意境，吾喜一再寫之。

蒼岩白練圖　一九六三

一九六三年秋九月可染寫嶺南鼎湖飛瀑，於北京有君堂中。

灘江天下景　一九六四

灘江由桂林經畫山、興平至陽朔，長約百餘里，千百奇峯，羅列兩岸，江水清碧，澄澈見底，百舸爭流，絡繹不絕，世稱天下景，實非虛誇。解放後，吾曾數次前往觀覽寫生，兹憑記憶構成此圖，以頌祖國山河壯麗。

一九六四年可染作于北京西山

久旱之年水滿田　一九六三

久旱之年水滿田，六億舜堯力勝天。

一九六三年，嶺南八月未下透雨，旱情爲數十年所未有。田間出此奇象，作此寄興。

可染

萬山紅遍　一九六四

萬山紅遍，層林盡染。

一九六四年秋九月毛主席詞意可染

山水　一九六五

紅葉吟風處，清溪欲暮時，夕陽光景好，莫怪客歸遲。

可染寫此圖于從化翠溪並題前人詩句

鍾進士殺鬼鎮邪圖　一九七二

鬼魅魍魎，妖霧未泯，鍾馗不寐，深夜出巡。

可染

秋風霜葉圖　一九六五

秋風一陣，霜葉漫天飛舞，遍地金黃，林間散步，得此情境，歸來漫成斯圖。

一九六五年十月可染于北京

俯首甘爲孺子牛　一九七七

魯迅詩云：俯首甘爲孺子牛

一九七七年歲尾畫此自勉　可染時居香山

蜀山春雨圖　一九六六

蜀山春雨圖，一九六六年春，可染作於從化溫泉，羊城迎賓館。

灕江雨（細雨灕江）之四　一九七七

雨中泛舟灕江，山水空濛，恍如置身水晶宮中。

一九七七年十月可染作于北京

寒林落日　一九七〇

貪向空林看落日，不知身過幾重雲，此我三十年前在重慶農村一根燈草豆油燈下曾畫此圖，茲偶憶及之，試紙作此。

可染

桂林襟江圖　一九七七

襟江閣在桂林月牙山半山崖壁上，左臨小東江，面對花橋，遠望七星岩一帶，青翠羣山，歷歷在目，爲灕江觀景勝處。吾曾多次前往寫生，茲畫其大意。

一九七七年　可染

秋風吹下紅雨來　一九七二

石濤詩云：秋風吹下紅雨來，吾見其詩，未見其畫，茲以其詩意寫吾之畫。

可染北戴河

牛　一九七八

昔年舊稿，茲再寫之。

可染

黃山紀遊圖　一九七八

黃山之美在於煙霞變幻，氣象萬千。

一九七八年可染

千岩爭秀萬壑爭流圖　一九七八

吾曾至紹興蘭亭寫生，過山陰道遇雨，得見崇山茂林，蔥鬱華滋，奔流急湍，如鳴管弦，深感山川生氣。茲寫其意。

一九七八年一月　可染作于北京

灘江雨（細雨灘江）之五　一九七九

雨中泛舟灘江，山水空濛，恍如置身水晶宮中。

一九七九年十月可染作于北京

黃海雲山　一九七九

徐霞客遊黃山謂黃山天下無，又云，黃山歸來不看嶽，吾兩次去遊黃山居百餘日，流連忘返，因得飽覽煙霞變幻氣象萬千之奇，實不愧爲我國第一名山。

一九七九年秋九月可染作於復興門外寓舍並記。

松蔭觀瀑　一九四三（一九七九年題記）

余研習國畫之初，曾作自勵二語：一日用最大勇氣打進去，二日用最大勇氣打出來。此圖爲我三十餘歲時在蜀中所作，忽忽將四十年矣。當時潛心傳統，雖用筆恣肆，但處處未落前人窠臼。五四年起，吾遍歷祖國名山大川，歷盡艱苦，畫風大變，與此作迥異，古人所謂入網之鱗透脫爲難，吾擬以最大勇氣打出來，三十年未知能作透網鱗否。

一九七九年於廢紙中檢得斯圖，不勝今昔之感，因誌數語。

可染

蘭亭圖　一九七九

昔年曾至山陰蘭亭寫生，時值宿雨初霽，崇山峻嶺，清新如洗，茂林修竹，青翠欲滴，奔流急湍，如奏管弦。世傳當年王右軍在此寫《蘭亭序》，冠冕千古，爲書家萬世法。緬懷前代宗匠，對景流連，蕭然神馳。

一九七九年元宵節　可染並記

灘江山水　一九七九

世稱灘江山水甲天下，吾曾三次往遊，覺江山雖勝，然構圖不易，茲以傳統以大觀小法寫之，因略略得其意，人在灘江邊上，終不能見此境也。

一九七九年春節寫奉陳然先生指正，可染于北京

早年山水畫稿（一九七九年題記）

此幅由廢紙堆中撿出，爲吾三十餘歲時所作，忽忽四十年矣。是時鑽研傳統，遊心疏簡淡雅，尚能得見前人規範，與今日所作迥異，判若兩人。早年舊作，盡毀於戰亂，得此半麟，亦可略見半生行程足跡。

一九七九年六月九日　可染記

九華山景　一九七九

日照水田明碎鏡，雨後春山半入雲。

九華得此景，歸來寫之　可染

無錫黿頭渚　一九七九

無錫太湖黿頭渚橫雲公園，爲江南名勝之一，吾曾多次往遊，茲據舊稿寫之。

可染

濃蔭深處牛酣睡　一九七九

濃蔭深處牛酣睡，牧童笛聲伴蟬聲。

大暑可染潑墨於師牛堂中

可染

雨勢驟晴山又綠　一九七九

七月新雨初霽，可染晨興

牛兒閉目聽　一九七九

牧童弄短笛，牛兒閉目聽。

可染作于師牛堂

牛　一九七九

牛也力大無窮，俯首孺子而不逞強，終生勞瘁，事農而安不居功，性情溫馴，時亦強犟，穩步向前，足不踏空，皮毛骨角，無不有用，形容無華，氣宇軒宏，吾崇其性，愛其形，故屢屢不厭寫之。

可染

秋林薄暮　一九七九

水面晴霞石上苔，層層疊疊畫中開，幽人戀著秋光好，薄暮依然未肯回。

晨起潑墨作此圖並題大滌子句。

一九七九年六月廿九日可染于北京

蜀山春雨圖　一九八〇

此蜀山春雨圖，爲吾昔日舊稿，淋漓墨山，濕潤桃花，黑紅相映，別有意趣。舊作不知流落何處，茲憑記憶重寫，與舊作不能盡相同矣。

一九八〇年秋十月可染試用涇縣小嶺所製新紙於師牛堂畫並記

鐵柺李　一九四三（一九八〇年題記）

鐵柺李，把眼擠，你哄我，我哄你。

此余三十年前在蜀中所畫，於廢紙堆發現，因戲題俚句。

一九八〇年中秋可染北京

積墨山水　一九八〇

前人論筆墨有積墨法，然縱觀古今遺迹，擅用此法者極稀。近代惟黃賓虹老人深得此道三昧，龔賢不能過之。吾師事老人日久，多年飽覽大自然陰陽晦明之象，因亦偶習用之，有人稱之爲江山如此多黑，四人幫亦襲之。區區小技，尚欲置之爲死地，何耶！

一九八〇年　可染作此並記

老牛力田圖　一九八○

熊貓何珍異，供人以戲耍，獅虎何希奇，示人以凶殘，惟爾生也爲人，死也爲人，萬牲之中，汝應尊爲國獸。

可染並題

競秀藏雲　一九八一

黃山之美，在於峯巒奇峭，煙霞變幻，氣象萬千。

一九八一年辛酉可染

潑墨雲山　一九八一

昔人畫雲山，多襲米氏家法。吾歷年遍遊黃山、九華、峨嵋、雁蕩，飽覽岩壑嵐氣煙雲變化奇觀，茲用潑墨法寫我胸中雲山，以未落前人窠白爲快。

一九八一年辛酉可染並記　時在渤海之濱

風雨歸牧　一九八一

吾作從來不用皮紙，茲偶一爲之，別有意趣。

可染

孺子牛圖　一九八一

魯迅詩云：俯首甘爲孺子牛，恭奉魯迅先生誕辰一百週年紀念，作此以誌景仰。

可染于北戴河

石濤詩意圖　一九八一

何事柴桑翁，依石覓新句，松風颯然來，悠悠淡神慮。

辛酉之秋九月　可染寫之並題石濤句于師牛堂

雨過泉聲急　雲歸山色深　一九八二

昔年遊峨嵋，小住清音閣，山中萬水葱籠，左右二清泉蜿蜒而下，至閣下滙合爲一。新雨初霽，山青如洗，林木青翠，奔流急湍，淙淙錚錚，如奏天樂，人間仙境，令人神馳。

一九八二年歲次戊辰夏六月大暑　可染揮汗作此圖于師牛堂中

樹杪百重泉　一九八二

萬壑樹參天，千山響杜鵑，山中一夜雨，樹杪百重泉。此唐王維句，真詩中畫也。余昔年居蜀中，巴山夜雨，萬壑林木葱鬱，青翠欲滴，奔流急湍，如奏管弦，對景久觀，真畫中詩也。此情此境，令人神馳，故一再寫之，以頌祖國河山之美。

一九八二年壬戌夏初可染並記于師牛堂中

雨後雲山　一九八二

山雨初收白雲起。吾寫雨後雲山，以未落前人窠白爲快。

壬戌秋九月　可染寫意于師牛堂

茂林清暑圖　一九八二

昔人論畫云：李成惜墨如金，王洽潑墨成畫，二者相合，便成畫訣。此數語甚為精到，且解事物相反相成之理。吾偶以潑墨法作茂林清暑圖，雖水墨縱肆，但無狂態，因題此數語。

壬戌歲尾臘八日　可染記

岩壑深處白雲起　一九八二

一九七八年二次登黃山，晨起得此境界，茲漫寫之。

壬戌秋九月可染

黃山煙霞　一九八二

太始渾沌初開日，黔山突兀伸一拳，巒奇峯削碧蔭現，怪怪松石萬象懸，山名海者何以故，千岩萬壑生雲煙，雲煙蕩漾在變幻，雪浪銀濤渺無邊，霎時茫茫幻成海，黃海之名以此傳，為問搜奇自誰始，爭談謫仙與浪仙……此前人詠黃山詩也。明徐霞客，遍遊天下名山大川，深讚黃山之美，因有五嶽歸來不看山，黃山歸來不看嶽之句。吾兩次登黃山居百餘日，飽覽千峯競秀，萬壑藏雲，宇宙奇觀，嘆觀止矣。茲寫其意，吾亦難名何峯何地，未作導遊圖也。

壬戌初夏可染寫于師牛堂並記

老松無華萬古青　一九八二

一九八二年歲次壬戌中秋佳節，病中作此自娛。

可染

霜葉紅於二月花　一九八二

唐杜牧詩云：霜葉紅於二月花。清石濤詩云：秋風吹下紅雨來。此二詩寫秋，毫無蕭瑟之氣，吾甚愛之，因構成斯圖，時一九八二年壬戌三月二十五日，可染晨興寫此于師牛堂中。

金鐵煙雲　一九八二

此論家讚唐李北海書語，所謂畫如金石，體若飛動，動靜相合，便成書訣。

李可染書並題

金鐵煙雲（書與王鏞）　一九八三

此論家讚唐李邕書法語，極言事物相反相成之理，歷代書畫篆刻名作無不以此為圭臬也。書與王鏞學弟共勉。

一九八三年癸亥三月桃李花開師牛堂　可染

蒼岩飛瀑　一九八三

蒼岩飛瀑，源遠流長，萬古長青。

一九八三年可染作

蒼岩雙瀑圖　一九八三

李邕麓山寺碑有句云：川浮而動，嶽鎮而安。動靜相合，倍見大自然生氣。

癸亥歲始　可染作此圖于有君堂中

終南進士苦吟圖　一九八三

癸亥端陽可染應景於師牛堂

黃山煙嵐圖　一九八三

昔人論畫謂李成惜墨如金，王洽潑墨成畫，二者相合便成畫訣。又東坡詩云，始知真放在精微，作畫貴識相反相成之理，奢言潑墨，信手塗抹而不慘淡經營，能臻神妙境乎！

一九八三年癸亥長夏偶作水墨寫意山水誌感可染

笑和尚圖　一九八三

大肚能容，容天下難容之事；開顏便笑，笑世上可笑之人。童年在寺院曾見此二語。

可染寫

苦吟圖　一九八三

夜吟曉不休，苦吟神鬼愁，兩句三年得，一吟雙淚流。

余生性愚鈍，不識機巧，平生服膺先賢杜甫慘淡經營和賈島苦吟精神，六二年曾作圖自勵，不意在十年浩劫竟遭誣陷，今日得見天日，重作此圖誌感。

可染並記

九牛圖　一九八四

一九四二年，郭沫若先生與余同住於重慶金剛坡下，吾於是時始作牛圖。郭老寫水牛贊，長達三十六行，極贊牛之美德，並頌之爲國獸，茲節錄上段，附於九牛圖上。

可染並記

春雨江南圖　一九八三

癸亥春二月，樓前桃花初放，偶憶太湖洞庭景色寫此。

可染于有君堂

黃山煙雲　一九八四

歷代讚黃山語何止千萬，吾謂以二語最佳，「豈有此理」，一曰「到此始信」。吾二次登黃山，居百餘日，深感黃（脫山字）煙雲變幻之奇，人不到此，絕難以常理喻之也。

一九八四年歲次甲子春三月可染作此圖于有君堂

息足且看山　一九八四

行到煙雲裡，息足且看山。

一九八四年歲次甲子　可染

黃鶴樓石刻　一九八四

夢覺疑連榻，舟行忽千里，不見黃鶴樓，寒沙雪相似。唐劉禹錫出鄂州界懷表臣詩二首之一

歲次甲子秋九月下浣彭城　李可染書于師牛堂

自書「識缺齋」楹聯　一九八五

書成蕉葉文猶綠
吟到梅花句亦香

余本素不擅寫楹聯，今因喜此二佳句，故偶亦為之。

一九八五年三月

澄懷觀道　一九八四

南朝宋宗炳喜漫遊山水，歸來將所見景物繪於壁上，自謂澄懷觀道，臥以遊之。

歲次甲子元宵佳節白髮學童　可染書

黃昏待月明　一九八五

夕陽無限好，黃昏待月明。

唐人有夕陽無限好，只是近黃昏句。吾為適吾畫意趣為改下句三字，非敢妄非前人也。

一九八五年歲次乙丑夏六月下浣白髮學童可染題記

鍾靈毓秀　一九八四

祖國地域廣闊，山水壯麗，孕育炎黃子孫靈秀智慧。

歲次甲子冬十二月下浣白髮學童　李可染書

布袋和尚圖　一九八五

站也布袋，行也布袋。
放下布袋，何等自在。

可染墨戲

布袋和尚為五代時僧，常杖挑一布袋，見物即乞，盡日嘻哈，出語無定，形如瘋癲。人謂他為彌勒化身佛大肚彌勒佛，即為造像，歡天喜地，多年來已成為人民喜愛的傳統藝術形像。

一九八五年歲次乙丑夏七月可染作此圖于渤海之濱

嘉定大佛　一九八五

嘉定大佛，像高與凌雲山齊，佛頂可容三十人，腳下臨泯江驚濤駭浪，像容安詳，天下奇觀也。

可染

執扇仕女圖　一九四三（一九八五年題記）

此是一九四三年在重慶國立藝專課堂為學生所畫，四十年後在京得見，因以近作易之。年來眼昏手顫，不復能再作此圖矣！人生易老，不勝慨嘆。

一九八五年歲次乙丑春二月　可染題記

楊振寧教授規範理論三十周年紀念　一九八五

青山隱隱煙霞裡，綠樹茫茫見人家。

書為楊振寧教授規範理論三十周年紀念。

一九八五年歲次乙丑秋月李可染于師牛堂

水牛贊圖　一九八五

水牛水牛你最最可愛
你有中國作風中國氣派
堅毅雄渾無私
闊達悠閒和藹
任是怎樣辛勞
你都能夠忍耐
你可頭可不抬，氣也不喘
你角大如虹腹大如海
脚踏實地而神遊天外
你於人有功於物無害
耕載終生還要受人宰
筋骨肺肝供人炙膾
皮骨蹄牙供人穿戴
活也犧牲死也犧牲
死活爲了人民你毫無怨艾
你這和平勞動的大塊
水牛水牛你最最可愛

以上題句爲一九四二年郭沫若先生所作水牛贊
詩，回憶當年郭老與吾同住在重慶郊區金剛坡下，吾
始畫牛，郭老寫此詩共三十六行，盛讚牛之美德，並
稱之爲國獸，益增我畫牛情趣，此題其半首。

一九八五年乙丑　可染並記

牧童高唱太平歌　一九八五

爲拯救地球上的生命而作。

一九八五年　中國　李可染

懷素種蕉學書圖　一九八五

懷素字藏真，長河僧人，唐代大書法家，生平學
書精勤，埋筆成塚。寺內種芭蕉百餘株，以蕉葉代紙
練字，名所居曰綠天庵。好飲酒，醉後揮毫，如驟雨
狂風，飛舞旋轉，而法度森嚴。前人謂其草書繼張顚
而有所發展，稱謂以狂代顚，又稱顚張醉素，傳世書
籍《自序》、《苦筍》諸帖爲世之稀寶。

可染記于師牛堂

峽江輕舟圖　一九八六

看似三峽，不似三峽，胸中丘壑，墨裡煙霞。
一九八六年歲次丙寅八月消夏於北戴河濱客舍。
以意作此圖，覺山川渾厚，筆墨深沉凝重，以無輕薄
浮滑習氣爲快。

可染並記

百花爭妍　筆墨傳神　一九八六

振鐸道長書展

歲次丙寅冬季李可染敬題

水流涼處讀文書　一九八六

薄羅衫可透肌膚，夏日初長板閣虛，
獨自憑欄無事，水流涼處讀文書。

歲次丙寅元月試紙作此圖題石濤句

神韻 一九八六

畫無情趣，美術不美，有形無神，望之索然，豈能感人。

可染書

山林之歌 一九八七

一九八七歲次丁卯冬十月上浣白髮學童 李可染

作于師牛堂

清灘煙嵐圖 一九八七

萬山重疊一江曲，灘江山水天下無，灘江爲畫作稿本，畫爲灘江傳千古。昔年吾曾多次泛舟灘江，覺江山雖勝，然構圖不易。茲以傳統「以大觀小」法寫之，因略得其意，人在灘江邊上不能見此境地。

一九八七年歲次丁卯冬 可染並記

高岩飛瀑圖 一九八七

吾國繪畫基於用墨，歷代匠師嘔心瀝血，墨水交融，千變萬化，臻於神境，杜甫所謂元氣淋漓障猶濕，真宰上訴神應泣。石濤和尚題畫句云：墨團團裡黑團團，墨黑叢中天地寬，極言國畫墨韻之美，此中堂奧門外人不易知也。

丁卯可染並記

秋風陡起圖 一九八七

陡地秋風起，黃葉漫天飛

歲次丁卯可染師牛堂

冬牧 一九八七

老松若虬龍。

一九八七年歲次丁卯秋九月 可染寫于師牛堂

昔年遊黃山，在清涼台邊見有此等松。今寫其彷佛，自感高岩之松，飽經酷暑嚴寒而愈老愈勁，愈奇愈美，非僅讚其壽長也。

可染記

牧童牛背醉馨香 一九八七

梅花佈成珠羅網，牧童牛背醉馨香。

歲次丁卯冬 可染寫于師牛堂

雨後夕陽圖 一九八七

余作畫，扎根祖國土壤，廣收博取，雖爲外來，而立足東方，此語不足與邯鄲學步者流也道。

丁卯夏 可染並記

峽江帆影圖 一九八八

偶憶昔年遊三峽情況，信筆以意作此圖，非真非幻，胸中丘壑，筆底煙霞，三峽實無此境也。

一九八八年歲次戊辰八月 可染並記

山水清音圖 一九八八

雨勢驟然晴，山青瀑聲喧。

歲次戊辰夏七月可染作于渤海之濱客舍

濕雲常帶雨　一九八八

濕雲常帶雨，密樹自生煙。

歲次戊辰元宵後三日白髮學童作於墨天閣

黔岩飛雪圖　一九八八

余喜雪，但從未畫過雪景，今偶一爲之，亦知畫雪必須多留空白，而我慣用重墨，積習難改，愈畫愈黑，終成黑色雪影，吾亦難解嘲矣。

歲次戊辰冬十一月下浣可染于識缺齋

牛　一九八八

牛，春夏秋冬汗水流，泥濕透，田野綠油油。牛，朝出耕耘，日落休，身何索，五穀爲人留，牛反芻無眠何漢愁，心何想來日伴悠。

海岩詞十六字令。

一九八八年歲尾　可染再題

鬥牛圖　一九八八

腹大能容性溫良，何事相爭逞彊强，牧童呵叱聲不厲，雙雙歸去踏夕陽。

可染

美在心靈　一九八八

戊辰端陽　李可染題

一實勝千言　一九八八

陸游詩云：紙上得來終覺淺，要想真知須恭行。

歲次戊辰秋九月　白髮學童書于識缺齋

遊心書畫　一九八八

凝神一志，作書作畫，煙雲供養，頤壽百年。

一九八八年歲次戊辰秋九月　李可染題

山水題記　一九八八

余童年弄墨，迄今六十余載，朝研夕磨，未離筆硯，晚歲信手塗抹，竟能蒼勁腴潤，腕底生輝，筆不著紙，力似千鈞，此中底細非長於實踐獨具慧眼者不能知也。

一九八八年歲次戊辰　可染並記

密林深處人家　一九八八

橫雲嶺外千重樹，流水聲中一兩家。余昔年遊峨嵋、井岡、富春諸山，見萬木蔥蘢，不見土石，因創此密林煙樹畫法，前人未之見也。

一九八八年歲次戊辰　可染並記

拙者巧之極　奇者正之華　一九八八

不識相反相成之道，一味求拙求真者不足以言藝也。

歲次戊辰秋九日　李可染題

萬山重疊一江曲 一九八八

萬山重疊一江曲，灕江山水天下無，灕江爲畫作稿本，畫爲灕江傳千古。

一九八九年歲次己巳重九 可染于師牛堂

林深清處幽 一九八九

林深清幽處，山靜欲暮時，夕陽無限好，莫怪客歸遲。

歲次己巳陽春三月可染作

九華山 一九八九

九華山爲我國佛教四大名山之一。唐劉禹錫有奇峯一見驚魂魄句，一九八七年吾曾往遊，歸來作此天台主峯圖，草草未竟，擱置了數年，始加墨賦色並題記。

己巳秋可染

千岩競秀萬壑爭流圖 一九八九

昔年遊蘭亭過山陰道，憶及前人寫此地景色有此二名句，今以意寫吾胸中丘壑，非實況也。

歲次己巳秋九月可染並記

秋收 一九八九

臨風聽暮蟬。

歲次己巳三月 可染于師牛堂

江南煙雨圖 一九八八

欲寫江南佳絕處，水村桃花煙雨中。余昔年在江南學習五年，江南景色時縈夢寐，故時以鄉情寫之。

一九八九年歲次己巳 可染于師牛堂

秋趣圖 一九八九

忽聞蟋蟀鳴，容易秋風起。

歲次己巳八月 李可染于師牛堂

崇山茂林源遠流長圖 一九八九

吾畫扎根祖國大地，基於傳統，發展於客觀，世界人謂吾畫爲國畫印象派，吾不能然其說，早歲吾學過幾年西畫，對西方諸大家，迄今仍甚尊崇，但吾終覺我國自有光輝文化體系，獨特表現形式，學習外來，首在借鑒，豐富自己，若因此妄自菲薄而鄙棄傳統，吾深以爲恥。可染題記

孫美蘭、鄒蓓堯輯

談藝

持正者勝，容邪者殆，天下學問，為知謙虛、走正道而強毅力者得之，機巧人不可得也。

＋＋＋

我們學畫應當有哲學家的頭腦，科學家的毅力，詩人的感情，雜技演員的技巧。

＋＋＋

「用最大的功力打進去，用最大的勇氣打出來」是我早年有心變革中國畫的座右銘。

＋＋＋

在傳統和生活的基礎上進行創作，要克服許多矛盾。「廢畫三千」，「七十二難」，「千難一易」、「峯高無坦途」這些印章可以表明我在摸索創作中的艱苦歷程。

＋＋＋

唐僧取經，闖過七十二魔難，才取回了真經。一個人沒有堅強的毅力，沒有戰鬥精神，不能獲得真理，也達不到高峯。我刻過一方圖章：「七十二難」，來激勵自己和困難作鬥爭。以前我在中國畫方面，做一點革新工作，保守派反對，虛無派也反對。藝術道路是崎嶇不平的，「七十二難」是必然的。真正的藝術要付出很大的代價，要攻很多關。困難是可以克服的。學習總是由不會到會。事物的發展總是由低級到中級，再從高級到頂峯。沒有絕對的頂峯，頂峯是相對的，頂峯就是在我們的現階段盡最大努力所能達到的高度。

＋＋＋

意境是什麼？意境是藝術的靈魂。客觀事物精萃的集中，加上思想感情的陶鑄，經過高度藝匠加工，達到情景交融的境界，就叫做意境。

＋＋＋

創作要像寫情書那樣充滿感情，藝術就怕搔不到癢處。

＋＋＋

演戲的心中要有戲，脫離對象，脫離客觀真實，脫離主觀要求，都是敗戲。

＋＋＋

意境的創造不是一件輕鬆的事，我在作水墨寫意畫時，如「無鞍騎野馬，赤手捉毒蛇」，驚險萬狀。就像進入戰場，在槍林彈雨之中。

「可貴者膽」「所要者魂」是我打出來前刻的兩方印章。「魂」者，是創作具有時代精神的意境。

表現意境的一切加工手段之總和，叫「意匠」。在藝術上這個「匠」字是很高的譽詞。杜甫詩云：「意匠慘淡經營中」，又云：「平生性癖耽佳句，語不驚人死不休」。

要在最小的一張紙上，表現最大最豐富的內容。一寸畫面一寸金。

我作山水畫，是要為祖國河山立傳。

在世界藝術中，我國繪畫藝術以講究意匠著稱。繪畫中的意匠加工不外是剪裁、組織、誇張、筆墨和構圖。

中國畫對於構圖，有極為精闢的見解。如「經營位置」，就是獨具匠心的構圖法，它與西方的構圖法截然不同。中國畫大大超脫了固定立腳點的限制，超越了眼前的視野範圍。千里江山，萬里長江，同時出現在一幅畫面之中，反映出廣闊宏偉的內容。

「似奇而反正」是中國書畫構圖的規律，即變化中求統一，相通於西畫的構圖原理。

筆墨是形成中國畫藝術特色的一個重要組成部份。中國畫家把書法看作繪畫線描的基本功。幾千年來在這方面積累了極為寶貴的經驗，以致達到出神入化的程度。

千餘年來，中國山水畫為甚麼那樣發達，其歷史的、社會的原因自然很複雜。但是，有一點可以肯定，這是與祖國河山壯麗分不開的。中國向來把江山、河山、山水作為祖國的象徵或代詞。在現代山水畫中，我們描繪山山水水、一草一木，其主要思想在於歌頌祖國、美化祖國，把自己熱愛祖國的感情感染給廣大的人民。

現代中國畫，有了很大的發展，但在筆墨和書法上，還遠遠趕不上我們的先輩。

中國畫家把書法練習作爲鍛鍊筆法的基本功。字和畫，在表面上看來並不相同，但用筆的肯定有力，剛、柔、虛、實、使、轉、行等等基本規律卻是一樣。畫家掌握了這些，就大大有助於創作的表現力。

我小時候在家鄉徐州時喜歡寫字，十一歲時字寫得受到稱讚，但家鄉找不到好的書法老師。有一個老師教我趙體字，一味追求漂亮。後來才知道，由於追求表面漂亮，產生了「流滑」的毛病，結果費了很大功夫糾正。糾正的方法就是盡量工整，不怕刻板。我不但寫顏字、魏碑，還寫我自創出來的極其呆板的字體，我戲名之曰：「醬當體」，即像過去醬園、當鋪牆上工匠描畫出來的極其刻板的正體字。就這樣，以極其刻板的字體糾正自己，防止了「流滑」，眞是所謂「學拳容易、改拳難」。

從呆板到生動自如，需要有一個過程。

齊白石作大寫意畫，不知者以爲他信筆揮灑，實則他行筆很慢。起筆無頓痕，行筆沉澀，力透紙背，力平而留，到處可收。齊師筆法達到高峯。

黃賓虹作畫，筆在紙上磨擦有聲，遠聽如聞刮鬍，筆重遇到紙的阻力沙沙作響。唐人有句云：「筆落春蠶食葉聲」。黃師筆力雄强，「如高山墜石」，達到很高的境界。

好的筆墨在於蒼潤。所謂「乾裂秋風，潤含春雨」。「蒼」和「潤」是相反的、矛盾的。眞正筆墨有功力的人，每筆下去都是又蒼又潤，達到了對立因素相統一的效果。

「元氣淋漓幛猶濕」，這是對水墨畫的一個很高的要求。

畫山水要層次深厚，就要用「積墨法」，積墨法最重要也最難。黃賓虹最精此道。

作畫一開始，應要求豐富，豐富，豐富！最後整理調子，則要求單純，單純，單純！

＋　＋　＋

畫家有了筆墨功夫，下筆與物像渾然一體，筆墨映潤而蒼勁；乾筆不枯、濕筆不滑、重墨不濁、淡墨不薄。層層遞加，墨越重而畫越亮，畫不著色而墨分五彩。筆情墨趣，光華照人。

＋　＋　＋

學習山水畫，要做到三點：第一是學習傳統；第二是到生活中去，到祖國的壯麗河山中去寫生；第三是集中生活資料，進行創作。絕不可偏廢，任意捨掉其中一環。

＋　＋　＋

學習傳統，貴在直接傳授，即所謂「眞傳」；再就是間接傳授，看原作、讀原著、聽人介紹。

＋　＋　＋

寫生是對客觀事物的認識，認識，再認識，是認識不斷深化的過程，所以寫生是基本功中最關鍵的一環，要非常認眞。

＋　＋　＋

寫生，也是對傳統的一種檢驗。我們對待傳統的正確態度，是尊重而不迷信。

＋　＋　＋

中國畫的精萃，是它從來反對自然主義。中國畫的糟粕，是公式化。元代以後公式化的程度是很可怕的。

＋　＋　＋

好高騖遠，信筆塗抹，以奇怪爲創新，這是不對的。創新是在傳統的基礎上，深入觀察研究客觀世界，發現前人沒有發現的規律，創造出與前人不盡相同的風格、方法，這絕不是隨隨便便可以倖得的。

＋　＋　＋

美的抽象的規律，在藝術上往往是最高的境界，規律中有一條最重要的規律，就是自然。矯揉造作永遠是要避免的，不要把「奇」理解爲矯揉造作。

＋　＋　＋

人離開客觀世界和前人的成果，是絕不會創造出任何東西來的。

客觀事物無止境，學問也無止境。我請唐雲先生刻了一方印章：「白髮學童」。我覺得，我在中國畫學習上，還是一個小學生。

＋＋＋＋＋

「師造化」是我國古代一切有創造性的畫家所提倡的。

＋＋＋＋

寫生，首先必須忠實於對象，但當畫面進行到百分之七、八十，筆下活起來了，畫的本身往往提出要求，這時就要按照畫面的需要加以補充，不再依對象作主，而是由畫面本身作主了。

＋＋＋＋

藝術家對客觀現實應是忠實的，但絕不是愚忠，真正忠於生活的結果是主宰生活。

＋＋＋＋

「師造化」就是要把對象、把生活看作是你最好的老師，要把客觀世界看成是第一個老師。

＋＋＋＋

不要以為自己完全了解描寫對象了，最好是以為自己像是從別的星球上來的陌生人。一切都充滿了新鮮的感覺，一切都生疏，一切都要重新認識。「心懷成見，視而不見」。

＋＋＋＋

「採一煉十」。寫生好比採礦，創作好比煉礦。鐵礦石千錘百煉，要煉到成為削鐵如泥的吹毛利劍，藝術就應該是這樣一把利劍。「煉」的時間，比「採」的時間要多十倍。

＋＋＋＋

讀遍天下名著名蹟，踏遍天下名山大川，嫻熟於胸腹，這就是了不起的修養。

＋＋＋＋

我七十歲總結，刻了一方印章：「七十始知己無知」。意思是天地之大，萬物之廣，道理之深，自己知道一點，也是微不足道的，實在是無知得很。

＋＋＋＋

我七十歲總結還有兩句話是：「做一輩子基本功」；「天天做總結」。

繪畫的基本功指甚麼？第一、是一般的造型能力；第二、是專業的基本功；第三、是掌握工具性能的基本功。

新克舊，以快克慢，以活克板，最重要的是在於思想內容的新。」（著者註：此段總結寫於七十年代末）

＋　＋　＋

基本功是一種攻堅戰，必須苦學苦練，有堅毅不拔的精神。必須踏踏實實，一點不容取巧，否則基礎難固。

對古今中外的作品，都要下一番研究功夫。好的、有用的都要吸收，促進民族藝術的發展。

＋　＋　＋

天天做總結，總結很重要。我畫畫時總在旁邊放一個本子，有所感受就記上幾句，是不斷總結的。

我從來不能滿意自己的作品，我常想，我若能活到一百歲可能就畫好了，但又想，二百歲也不行，只可能比現在好一點。「無涯唯智」，事物發展是無窮無盡、永無涯際的，絕對的完美是永遠不存在的。

＋　＋　＋

沒有實踐就沒有理論，有了實踐而不總結也不會有理論，有總結而不做系統周密的思考，就不會有系統完整的理論。我的總結都是從實踐中得出來的。

我不依靠甚麼天才，我是困而知之，我是一個苦學派。

＋　＋　＋

七十歲後，我天天總結，找弱點。弱點是攔路虎，克服了一個，就前進一步，在闖關中前進。總結時，不要老戀長處，長處是跑不掉的，一定要總結短處。……「我現在的畫，構思不巧、佈局太板、意境貧乏、缺少獨創。缺點總結七個字，思考改正七個字：以勤克懶，以謙克滿，以膽克怯，以寬克隘，以

東方既白。人謂中國文化已至末路，而我預見東方文藝復興之曙光，因借東坡赤壁賦末句四字，書此存證。

孫美蘭輯　一九九〇春
原載《李可染中國畫集》

選入本書時，重新增訂　一九九二春

文選

姑蘇玄妙觀（民間年畫賞析）

姑蘇玄妙觀原是江南著名的寺觀，同時也如北京的天橋、南京的夫子廟一樣，是早年平民大眾遊覽娛樂的地方。這張年畫就是以這個寺觀為題材，而又以大眾遊覽娛樂活動為描寫的中心的。它把寺觀的殿宇樓閣作為美麗的景物加以渲染，配合著人物的活動，構成了一幅引人入勝的畫面，而又不帶宗教迷信的色彩。畫面不過七寸見方，卻把玄妙觀前前後後的主要部分以及兩旁不同的建築、樹木、人物活動（有說書的、打拳賣藝的、看西洋景的，在茶館談話休息的以及熙攘往來的遊人）等等，都從容不迫地組織在小小的畫面裡，既不覺得侷促，又不覺得瑣碎，而使所描寫的東西突出鮮明，這就不能不佩服民間藝人的結構和剪裁的本領。在色彩方面，這張畫也是很有特色的：作者大膽地使用了強烈的原色，卻不是五顏六色的無目的的拼湊；畫上捨去青藍色彩不用，以紅、黃、灰、綠作為基調；這些色彩處處與空白的底色輝映，因而形成艷麗爽朗暖和的情調，增加了畫面魅人的感染力量。

〔附記〕

一九五六年二月中旬，正當我國人民傳統年節、春節期間，中國美術家協會在北京美術展覽館舉辦「新舊年畫、民間玩具展覽會」。《美術》月刊一九五六年三月號以「發揚民間年畫的優良傳統」為題，發表有關評介文字八篇。此短文不滿五百字，是李可染應《美術》編輯部之邀，為「民間年畫說明」一欄寫的文字。所論精闢，深入淺出，從中不難窺見可染藝術與民間藝術的血肉聯繫。故予選載。

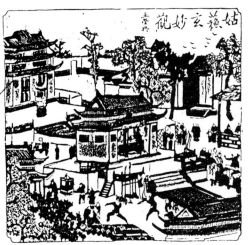

民間年畫，姑蘇玄妙觀

中國傑出的畫家齊白石

我國當代畫家齊白石，今天在首都接受了世界和平理事會頒發的一九五九年國際和平獎金。國際和平獎金評議委員會書記薩拉米亞給他的祝賀信中說：

「您常年來，通過藝術工作，頌揚了綺麗的世界，美好的生活和人類的友好團結」。

齊白石在少壯的年代，中國的藝術環境和現在是大不相同的。那時的中國畫，正隨著殘破的封建社會陷入最為腐朽頹廢的境地。雖說公式主義的代表作家四王（王時敏、王鑑、王原祁、王翬）這時早已死去，然而他們的繼承者，所謂正統派的畫家，都還走著「離開古人不敢著一筆」的絕路。他們崇拜古人，卻不善於批判地接受古人的經驗，而用古人的成法牢牢地綑縛著自己，弄得作品奄奄一息，甚至完全喪失了生命。另外一派在野的文人畫家，承繼了明朝遺民畫家（如石濤、朱耷、陳洪綬……之流）及清朝揚州諸畫家（如金農、羅聘、李鱓……等）的傳統反對公式主義者的死守成法，主張創造。然而他們大半偏重於主觀方面的發揮，因而作品仍然得不到真實的表現。齊白石生長在這樣的藝術環境裡，他不贊成公式主義者死摹古人作品的方法。他的藝術思想是傾向於那些在野的文人畫家。他接受了這些畫家的某些特長——如筆墨上的表現力等，同時加以發展，在創作上矯正了從主觀出發的歪風，而從事藝術真實的創造。

在他自寫的小傳中，有這樣的話：「二十歲後，棄斤學畫像，為萬蟲寫照，百鳥傳神。只有鱗蟲中之龍未曾見過，不能大膽敢為也。」描寫不是憑空想像，

「傳神」「寫照」都從客觀物象出發，這樣就使在創作上找到了真正的源泉。齊白石六十歲前畫草蟲時，家裡就養了很多蟲類。畫蝦，除觀察，研究蝦的神形動態外，還經常在筆洗裡放著兩隻活蝦，作為臨池之助。他有一部借山館圖（山水畫），則是他四十歲後，五次出遊各名山大川的成果。曾經有過這樣一件事：一九五一年春節前，老舍先生選了四句蘇曼殊的詩，請齊白石作畫，內中有一句是「芭蕉葉捲抱秋花」，齊白石因為不熟悉芭蕉葉捲的情形，而又時當嚴寒，無實物可作參證，便逢人借問芭蕉的捲葉是怎樣的情形。後來沒有得到正確的答案，結果也就不畫上捲葉。由此可見齊白石在創作上對物象的真實是抱著何等重視的態度。

在齊白石的畫裡，有細到纖毫畢現的草蟲，有粗到寥寥幾筆的蝦蟹。但不管是粗是細，是繁是簡，同樣都把描繪的對象表現得達到了形神兼備的境地。比如他畫的草蟲，那兩根銳敏的觸鬚，真有一觸即動的感覺。這決不是僅僅靠著摹寫死的標本所能辦到的。又如他畫的墨蟹，那節足活動的真實狀態，更不是主觀主義者所能憑空臆造得出來的。齊白石曾經說：他畫的螃蟹與那些憑空作的很容易分辨。他畫的蟹足內容飽滿而表面扁平，為作者往往是滾圓的。他畫的蟹是橫行的，為作者常是蜘蛛似的向前爬行。這樣就完全失去了蟹的特性。由此可知齊白石對物象的觀察和表現是何等的深刻。他畫的小雞，不僅畫出身上的茸毛，而且畫出小動物可愛的稚氣。畫的蜜蜂那飛動的翅膀真彷彿要叫你聽到了嗡嗡的聲音。……對著這些生動的形象，我想任何人都不能不衷心贊嘆的。他的作品中的藝術形象無疑是從現實中來的，但決不是自

然翻版，而是經過千錘百煉，濾淨了渣滓的藝術創造。他曾在作品上題過這樣的話：「作畫要在似與不似之間，太似為媚世，不似為欺世。」那種毫無創造，完全以形色酷似來討好觀眾的作品既為他所不取，而對「逸筆草草，不求形似」的文人墨戲也責之為欺世。而這種現實主義精神，正是畫家在藝術創造上能得高度成就的基礎。

齊白石的作品還有另一個特色，就是色彩艷麗，充滿了朝氣和磅礴的生命力量。他畫的牽牛花，紅艷到了極點，彷彿受了一夜甘露，迎著朝陽，欣欣向榮；使人看後精神為之振奮。他畫的「蓮花翠魚」「紅梅綬帶」等，五色繽紛，絢爛奪目，然而並不因此降低畫的風格。

為什麼齊白石生長在那樣頹廢的藝術環境裡而能走向比較健康正確的道路，因而提高了水墨畫的表現力呢？除了當時的社會因素外，有一點是不容忽視的，這就是他樸素的品質，和民間藝術對他作品的重大影響。他能很自然地把民間藝術健康寫實的特色，溶化到他的繪畫藝術中去。

在過去，齊白石雖然在生活上不大接觸社會問題，但當他一旦接觸到社會問題的時候，這位在舊社會中曾經遭遇許多不愉快的老人也鮮明地顯示了自己於人生的態度。他在一九〇一年畫的一個不倒翁，是一個鼻樑塗粉，頭戴烏紗的小丑型的官吏，形象醜惡可憎。這種近似漫畫的作品，也許當時有人會認為不雅的，然而齊白石卻採取了這樣的題材，並題了諷刺性的詩句：

秋扇搖搖兩面白，官袍楚楚通身黑；

嗟君不肯打倒來，自信胸中無點墨。

還不止這樣，他譏諷那些醜惡的官吏並不止於「胸中無點墨」，下面的一首諷刺詩就更加露骨了：

烏紗白扇儼然官，不倒原來泥半團；

將汝忽然來打破，通身何處有心肝。

齊白石用他的藝術歌頌了綺麗的世界，豐富了人民的精神生活；也通過作品表示出他對於反面人物的憎惡。他現在已屆九十六高齡，精神健旺，還經常不斷地作畫。我們希望齊白石今後能獲得更多的歲月，對世界和平事業有更多的貢獻。

原載《中國青年報》一九五六年九月一日

齊白石老師和他的畫

不少的青年美術工作者參觀了齊白石遺作展覽會，要我談談白石老師的生平和他的藝術。我是白石老師的一個小學生，也應該對這個展覽會進行一次認眞的學習。我前後在展覽會上看了五個整天，對著老師的遺作眞是思緒萬端，不知從何說起。現在就談談我的一些感想的片斷。

一

我想不論是誰，當他走進了會場，站在白石老師的作品之前，都會感到有一股清新蓬勃之氣、雄強健壯的力量撲人眉宇，心胸爲之一快，精神爲之振奮。更可貴的是這些作品的思想感情與我們的思想感息相通，不感覺有什麼疏遠和隔閡，僅這一點就與一些其他老的傳統國畫有所不同。

我很喜歡白石老師九十歲畫的一棵棕樹。棕幹筆直沖天，棕葉下垂，筆力之雄健眞可說是「如能扛鼎」。這裡我不想說這張畫的棕皮、棕葉的質感如何的神似，我感到的是一種震撼人心的氣魄，正如畫上題字「直上青霄無曲處」的那種雄邁昂揚不屈的精神。

有風園柳能生態，無浪池魚可數鱗。

此是人生行樂事，夕陽閑眺到黃昏。

這是老舍先生收藏的《釣絲小魚圖》的題句。畫的上部占著很大的篇幅只畫一根被微風吹動的釣絲，下邊幾條淡淡的被釣餌所吸引的小魚。看來畫面似乎沒有什麼東西；但是，我們很難用語言表達那絕妙的意境——晚涼風中，似乎天邊還留著一線餘霞，人在清澈的池塘邊上觀看游魚，一片爽朗的詩意。我站在畫前，不禁憶起了自己的童年，說憶起了童年時代的氣息。

在畫上那一根線，看來是一根眞實的線，但又覺得不應該說它是一根眞實的線，哪有一根眞實的線能給人那樣美妙的感覺呢。這張畫使我們深深感到白石老師的感覺銳敏和感情的眞摯。

白石老師的作品，那怕是極簡單的幾筆，都使人感到內中包含著無限的情趣。過去他曾給我畫過一幅小畫；玻璃杯裡插著兩朵蘭花，花頭上下相向，上邊題著「對語」兩個字，眞使人感到是「含笑相對，竊竊私語」。畫展中有一小幅放牛圖，前面一片桃林，草坪上幾頭水牛或臥或立，老牛的背後還跟著一頭小牛，寥寥幾筆描畫出一片春色的江南。老師畫的花卉迎風帶露，欣欣向榮。記得一次我陪一位印度的著名詩人去訪問老師，老師畫了一幅牽牛花送他。詩人在畫前激動地說：「這花的艷麗生動使我感到在枝葉間就要穿出一隻蝴蝶。……」等了一下，他又說：「這不僅是一棵花，這是東方人對和平美好生活的歌頌」。

二

白石老師晚年作畫，喜歡題「白石老人一揮」幾個字，不了解的人就會聯想到，大畫家作畫，信筆草草一揮而就。實際上，老師在任何時候作畫都是很認眞，很愼重，並且是很慢的，從來就沒有如一些人所

李可染和恩師齊白石

——「我看齊師作畫，看了十年。他就是那樣『白紙對青天』，花鳥蟲魚，盡在手底。不能設想一邊執筆一邊觀看，能畫出這樣生動的蝦子。老人在創作時，觀察自然、認識生活的階段已經成為過去，不再看對象而能出神入化，是高度熟識了對象的結果。在齊師作畫的認真、緩慢、厚實拙重之中，包含著無限情趣，使人感到最大的智慧和神奇。」

在我與老師十多年的相處中，深深感到老師所以不平常，不僅因為他有非凡的天才和高超的藝術修養，更重要的是他具有平民儉樸、勤勞、正直、真誠、善良的品質和思想感情。

白石老師到了晚年，雖然名滿天下，受到人民的敬愛和尊崇，但他一直沒有忘記平民出身的根本，從來不避諱他過去木匠的身份。在生活上自奉非常刻苦儉樸，記得有一次我買了一點菜食送他，菜是用一塊白菜葉包裹的。老師叫人把菜拿到廚房後，自己把那一片菜葉用布擦得乾乾淨淨，他說這塊菜葉切碎用醬油調了可以下一餐飯。平時他常把一些有棉性的包物紙理平收藏起來，並且很喜歡在這樣的紙上作畫。我就見過他在老式鞋店包鞋的皮紙上作畫，畫上還隱隱可見朱印的鞋號碼。他作畫後，常常把筆上餘色用清水沖下，留作下次再用。從來不肯把星星點點有用的東西，隨便拋棄。過去有人把這種珍惜物質財富的儉樸作風說成「吝嗇」，實在是不應該的。

白石老師生長在前清國家危難動盪的時代，但他的作品充滿了堅強不屈、昂揚樂觀的精神，一點沒有灰暗頹廢的氣息，這一點就與士大夫文人畫家有很大的不同。他歌頌生活中的美好事物，同時譏諷當時社會的醜惡面。觀眾對他用不倒翁嘲笑當時的官僚、畫算盤諷刺剝削一類的作品感到興趣，不是無因的。他曾畫過一幅無葉松，上邊題著這樣的詩句：

　　松針已盡蟲猶瘦，
　　安得老天憐此樹，
　　雨風雷電一齊來。

把官僚剝削者比作蟲子，人民的脂膏（松針）被吃盡了，還不滿足（蟲猶瘦），他盼望能來一次雨風雷電，把這些害民的東西消滅乾淨，這是何等強烈的

想像的那樣信手一揮過。他寫字也是一樣，比如有人請他隨便寫幾個字，他總是把紙疊了又疊，前後打量斟酌，有時字寫了一半，還要抽出筆筒裡的竹尺在紙上橫量豎量，使我在旁按紙的人都有點著急，甚至感到老師做事有點笨拙，可是等這些字畫懸掛了起來，馬上又會使你驚嘆，你會在那厚實拙重之中，感到最大的智慧和神奇。

從這裡，使我想到了老師的為人。他平時不喜歡講話，也不大會應酬，沒有一點那種藝術家自覺不凡的氣派。我想任何人最初和他會見，都會感到他是一個樸樸實實平平常常的人，可是同他處得久了，就會認識到那平平常常裡面包含著很不平常。

反抗精神。

以前我曾見老師在一幅倭瓜的畫上邊寫著這樣動人的題詞：「此瓜南人稱之曰南瓜，其味甘芳，豐年可作菜食，飢年可作米糧。春來勿忘下種。」諄諄叮囑「春來勿忘下種」，表現了他的平民的情感何等真摯！

在那苦難的歲月，南瓜可以救濟飢荒。

「尋常百姓人家」、「中華良民也」、「杏子塢老民」、「星塘白屋不出公卿」，老人在舊時代裡不止一次用這樣的詞句刻成印章，表現自己的身份不同於官僚士紳階級。為什麼白石老師的作品那樣親切感人，為什麼他畫的一些極為平常的事物如蘿蔔、白菜、竹耙、鋤頭之類都能深深打動人心，我看最主要的就因為他是一個尋常的百姓，因而才能對這些與他的生活有親密關聯的事物，寄以深厚真實的感情。

古人說：「畫如其人」、「筆格高下，亦如人品」，我們國畫傳統是很重視品質修養的。白石老師的成就固然條件很多，但平民純正善良的品質和思想感情是最根本最主要的。其他如藝術方向、苦功、毅力等等也無不與這有密切的關係。

當一個藝術家動手創作時，他的目的是什麼呢？他是不計個人得失，竭盡心力企圖把作品盡善盡美，給人以豐富的滋養呢？還是帶著欺騙的手段，以表面華麗炫人藉以攫取個人名利呢？這一點，我看不僅是分辨藝術家人品高低的關鍵，也是分辨畫品高低的關鍵。白石老師有兩塊印文是「心耿耿」、「寂寞之道」。他對藝術事業是忠心耿耿的，但當他在創造的途中，人們一時還不能完全理解或為保守思想所反對時，他就不計個人得失，甘守「寂寞之道」。我們知道，他過去在北京多少年來一直為一些得勢的保守派

所攻擊，甚至有人罵他的作品為「野狐禪」。過去他有一塊印文是：「知我者恩人」，可知當時真正能認識他的並無幾人。展覽會上有一幅「芙蓉小魚圖」題著這樣的一段話：

「余友方叔章嘗語余曰：『吾側耳竊聞居京華之畫家多嫉於君，或有稱之者，辭意必有貶損。』余猶未信。近晤諸友人面白余畫極荒唐，余始信然。然與余無傷，百年後來者自有公論。」

於此我們可以看到他當時的處境，然而他始終像一座山似的，兀立不動，從來不肯低頭屈服。白石老師另有兩方印文是：「寧肯人負我」、「我不負人」。這種品質難道是一些帶著流氓或市儈氣味的「藝術家」所能有的嗎？

三

白石老師平時作畫，既不看真實的對象，又不觀看粉本和草稿（除了特殊的題材），就是那樣「白紙對青天」、「憑空」自由自在地在紙上塗寫；但筆墨過處花鳥蟲魚山水樹木盡在手底成長，且層出不窮，真是到了「胸羅萬象」、「造化在手」的地步。

有次我在江南寫生時，一天午後躺在一棵大松樹下休息，仰觀天際伸出的松枝，忽然感到似乎在那裡見過，想想才恍然知道，那分枝佈葉及松子的神態，原來就像一幅齊老師的畫，這時使我感佩老師作畫不僅是從造化入手，而且觀察認識是那樣細致深刻。過去也曾有人認為國畫家「憑空」作畫，就是不重視生活，殊不知我們優秀的傳統畫家都是把研究生活、認識生活，作為修養的一個極其重要的部分；但當他正

式進行創作時，認識生活的階段已經成為過去。我們不能設想白石老師一邊執筆一邊觀看，能畫出今天這樣生動的蝦子。中國畫家在長期不斷的觀察及不斷的習作中，逐漸全面深入地認識了對象，等到「成竹在胸」的程度，才能進行眞正的創作。作者到了這個境地才有可能不受約束或較多的約束。將全部或較多的精力經營意匠加工，充分地表達事物的神氣和自己的思想感情，因而達到藝術上感人的化境。由此可知，中國畫家在創作時不再看對象是高度熟識了對象的結果，而不是脫離了生活。

白石老師在五十歲以後才定居北京，在這以前他幾乎有半個世紀的時間居住在農村。早年在他的生活稍稍寬裕後，就在家園四周種花種樹，養蟲養鳥，朝朝暮暮飽覽飫看，把這些景物都稔熟在胸中。四十到五十歲之間五次出遊，「身行半天下」，更進一步擴展了眼界和胸襟，為他的藝術奠定了一個强固的生活基礎。

四

白石老師在他的藝術修養中，除了向生活學習外，還深入的研究了傳統。他的繪畫是從民間藝術開始的，如做雕花木匠學畫花樣，再後做了畫工兼畫神像衣冠像等等，民間藝術健康樸素的特色，一直保持在他後來的作品裡，成為構成他獨特風格的一個重要部分。到了二十七歲以後，才逐漸與古典傳統繪畫接觸，並同時鑽研詩文、篆刻、書法，豐富了他藝術的天地。白石老人生長的年代，正當中國畫衰落而又混亂的時代，死氣沉沉離開古人不敢著一筆的復古派與主張突破成法提倡有獨創精神的革新派相對立。白石老師對待傳統並不是認為任何古代的東西都是好的，而是有所批判有所抉擇的。他所承繼的是後者，反對的是前者，他最崇拜的畫家是徐青藤、石濤、八大山人和乾隆、嘉慶年間的金冬心、李復堂，以及後來的吳昌碩等等。

「青藤、雪箇（八大山人）、大滌子（石濤）之畫，能縱橫塗抹，余心極服之。恨不生前三百年，或為諸君磨理紙，諸君不納，余於門之外，餓而不去，亦快事也。」

青藤雪箇遠凡胎，
老缶（吳昌碩）衰年別有才。
我欲九泉為走狗，
三家門下輪轉來。

我們從這些詩文裡看到他對這幾位畫家是何等的尊崇，他的畫在很多方面與這些畫家的作品是有血緣關係，我們也可說，如若沒有這三前代的畫家，就沒有今天的齊白石。

在民間藝術傳統的基礎上又鑽研了古典繪畫傳統，這本來也不算什麼稀奇，可貴的是，民間藝術和古典藝術本有很多地方是互相矛盾，格格不入的，但通過白石老師的天才和努力，在他的作品之中卻把二者統一了起來。

我們在展覽會上看到白石老師的作品，從早期二十幾歲起到九十七歲止，一直在不斷地變化著，從來就沒有停止過，如在九十以後還改變了蝦子的畫法，去掉了蝦子頭上幾根短鬚，使造型更加單純有力了。我們假如把前後作品對比來看，就會使人吃驚，他的變化眞是到了「脫胎換骨」的程度。由此也可以使我

們認識到，白石老師在他的藝術道路上，並不是盲目地跟隨著古人，而是爲了達到自己的理想，批判地學習古人，我們不難看出他的變化，是一直在與困難矛盾作鬥爭，克服了困難，解決了矛盾，促進了藝術的發展。我這裡只想談談他在他一生的許多變化中比較重要的兩次。

前面講過，白石老師的繪畫是從民間藝術開始的，後來他離開了偏僻的家鄉，五次出遊，尤其是初到北京，比較廣泛的接觸了古典繪畫傳統，因而感到自己的作品的缺點有改變的需要：

「余作畫數十年，未稱己意。從此決定大變，不欲人知；即餓死京華，公等勿憐。乃余或可自問快心時也。」

「獲觀黃癭瓢畫冊，始知余畫猶過於形似，無超凡之趣。決定大變，人欲罵之，余勿聽也；人欲譽之，余勿喜也。」《老萍詩草》

爲什麼要變，因爲看到一些優秀的古典繪畫感到自己的作品過於形似，簡單的說就是太像太俗了。太像太俗，或者是某些民間繪畫短處的一面。怎樣變呢？更加深入地潛心鑽研古典繪畫傳統，從中吸取更多的東西。當他鑽研了青藤、八大山人、石濤等人的作品以後，畫風由俗日趨於雅了，尤其是他曾經特別沉溺於八大山人的作品以後，並在畫風上受了很大的影響。但是新的矛盾又產生了，這時他的畫雖爲少數高人雅士所賞，然而與廣大群眾的欣賞趣味卻有了距離。在他定居北京後，要靠賣畫、刻印生活，這樣的畫很難在市上換得柴米之資。於是他的好友陳師曾又勸他改變。「余五十歲後之畫，冷逸如雪箇。避鄉亂竄於京師，識者寡，友人師曾勸其改造，信之，即一棄……」（見《白石老人小冊》跋語）他對這冷逸的作風，當時及後來雖然仍有所留戀，但卻毅然地變了。怎樣變呢？他把人民群眾樸素健康的思想感情與古典藝術高妙的意匠努力糅合起來，一方面滿足群眾的要求，一方面又提高這些要求。他爲這樣的目標，埋頭辛勤努力實踐了很多年，到了六十歲前後才逐漸得到了成果，形成了自己的作風，到了七十歲左右這種作風發展滋長到達了高峯。把民間藝術大大地提高，把古典繪畫頹廢灰暗的一面去掉，因而他的藝術得到了健康的成長。這樣就把傳統上民間藝術和古典繪畫格格不入的雅與俗統一起來，把形似與神似統一起來，把思想性與藝術性統一起來。最爲重要的是，把數百年來的繪畫傳統與今天人民生活和思想感情的距離，大大地拉近了，爲中國畫創作開闢了革新的道路，這一點我認爲是大大了不起的，劃時代的。

白石老人生長在那樣的年代，爲什麼在藝術的道路上能有這樣正確的方向呢？我想這與他的平民健康純樸的思想感情是分不開的。他熱愛生活，同時又有長期深入生活的基礎，於是就產生了強烈的要正確反映生活的慾望，要求傳統爲表達生活感受服務，而不是盲目的學習古人，因而落在古人的窠臼裡。寫到這裡使我想起老師吳昌碩的畫冊，他看到後非常歡喜，翻閱到深夜不能罷休，可是第二天卻畫不出畫了。他說：「我鄉居數十年，又五次出遊，胸中要畫的東西很多，但這次看到吳的畫冊，卻受到了約束。」他把畫冊送給他兒子了。我們聽了這個故事，當然不會誤解爲他不要研究前人的作品，而是認識到，他一方面尊重和學習傳統，一方面又不受傳統束縛，

這種正確對待傳統的態度實在值得我們好好學習。

白石老師在藝術上的高度成就，是與他一生辛勤的勞動實踐分不開的。

記得有一次在老師家裡，一位客人問老師說：「我想學畫，請您講講學畫最重要的是什麼。」當時躺在藤椅上的老師還未答話，站在旁邊的老尹卻插嘴說道：「喝！您老要學畫，趕快用大板車拉滿一屋宣紙，等把紙畫完啦，再來說罷。」老尹說的雖像是笑話，實則是他跟老師工作日久，看見老師作畫之勤苦，因而有感而發。白石老師有句詩道：「採花蜂苦蜜方甜」，好心的藝術家往往只願把有豐富滋養芳甜的成果分享給人，卻不願人知道自己所受的辛苦。假若有人問白石老師在他藝術的修養上，用過多大的苦功，我想以俗諺「鋼梁磨繡針」這一句話作比並不怎樣過分。就以老師畫案上那塊硯台來說，那是一塊又粗又厚的石硯，我不知他是從何時用起的，但以老師作畫之勤，經過千萬次的研磨，硯底有的地方已經很薄，近年別人給他磨墨時，總是囑咐墨往厚處磨，不要把硯底磨穿了。老師曾經對我說過，他一生十日未作畫，一共只有過兩次，一次是太師母逝世的時候，一次是他害了重病，此外總是天天作畫，功夫從不間斷，把畫畫作為日課，哪天因事作畫數量不夠，次日還要多畫補足，白天時間不夠，晚上張燈繼續。所以我們在老師的畫上也常常可以看到「白石日課」，和「白石夜燈」的題字。聽說他早年在北京，為了潛心用功、犧牲了一些個人娛樂享受，擺脫掉一些不必要的社交關係，為了杜絕當時社會一些無意義的干擾，白天也把大門落鎖，甚至在門外貼上「齊白石已死」的字條，因而傳為逸聞。他平時主要的時間是作畫，

其次是刻印，他說他利用出門坐車及睡醒尚未起床的時間做詩，這樣他似乎還嫌時間不夠，我們看他「痴思長繩繫日」的印文，可以體會他是如何珍惜時間。

白石老師晚年為青年題字好寫「天道酬勤」這一句話。他逝世的前一年給我寫的最後一張字是「精於勤」三個字。勤學苦練，功夫不可間斷是我們藝術傳統中歷代師傳下的名言，白石老師就是終身遵守這些名言的典範。在我與老師的接觸中，使我深深體會到，藝術不僅要勤學，更重要的是苦練，學而不練，所學必然都落了空。

由以上種種看來，白石老師能有今天的成就豈是偶然。老師以九十多歲的高齡而在思想感情上能與現代社會和諧合拍，也絕不是偶然的。

……

灕江邊寫生

「面對大自然寫生，要對景久坐，對景久觀，對景凝神結想。首先自己要有充沛的感情，要完全進入境界。」

山水畫的意境

有一次，陪同一位國際友人參觀故宮繪畫館，看到展子虔《遊春圖》，他問是什麼時代的作品，當我告訴他是隋朝的，距今已經一千三百多年時，這位國際友人顯得非常驚訝，他搖著稀疏的頭髮讚嘆說：「不可思議！中國繪畫反映生活為什麼這樣早！」有人以為山水畫不能反映生活，這是不對的。中國人很早在自己生活環境中發現美，想要表現環境中美的事物；

古人從表現神、描繪宗教故事到畫山水、花鳥，這不能不說是一個進步。花卉也正是美的象徵，我們說「兒童是祖國的花朵」；自古也常把美人比作花。齊白石的畫所以受歡迎，正是因為表現了生活裡的美，不是脫離生活的。

山水畫是對祖國、對家鄉的歌頌，——「江山如此多嬌」，中國人的「江山」「河山」都是代表祖國的意思。地球上有很多錦繡河山，俗話說：「三山六水一分田」，可見江山在人類生活中多麼重要。中國人很喜歡園林，特別愛好山水美。中國自隋唐五代至宋元明清，不知出了多少著名的山水畫家。為什麼中國的山水畫這樣發達，很值得美術史家進一步研究。

中國的自然環境很好，山水是美的，值得歌頌。

我們人民愛祖國、愛家鄉、愛和平生活，這種感情自然就和愛山水聯繫起來了。全國名勝美景很多，幾乎每個大小縣份都有八景，桂林多至二十四景，連我的家鄉徐州這樣一個不以山水著稱的縣城，也有八景。人民愛山水園林，希望生活在美好的環境裡，對山水的愛，寄予一種理想和願望。山水給人以最好的休息，孕育聰明智慧，所謂「鍾靈毓秀」，它給人精神以崇高的啟示。因此，山水畫在今天不是發展不發展的問題，而是如何發展。它要在傳統的基礎上，更加充分地表現人民新的生活面貌，新的思想感情。現實主義的道路是寬廣的，我們的美術作品應該表現「人」，大力發展直接反映社會生活的人物畫，同時，也要相應地發展山水畫。

在南北朝時，風景畫作為人物畫的背景出現在畫面上，後來獨立出來了，發展為山水畫。山水畫往往要

表現幾十里的空間，處理複雜的結構和深遠層次，表現氣氛，表現多種事物的關係，在這方面，我國歷代山水畫家經過長時間的探討，積累了豐富的表現方法和技法。這不僅是今後山水畫發展的寶貴遺產，而且對各種樣式的繪畫來說，都有值得從中吸取的經驗。

例如，過去的人物畫多用線描，皴擦只用於表現山岩樹木；現在，許多人物畫也開始用皴擦的方法，不要的話，眞是傻瓜。在中國雄厚的繪畫傳統中，山水畫是重要的一部分，在對客觀事物的認識上以及表現技法上，山水畫解決了很多有關問題。因此，中國山水畫的傳統一定要發揚。

六億人、五千年的傳統，那麼多人的智慧的創造，那麼長時間經驗的積累，這樣極雄厚的遺產，不是在大幅人物畫中，可以使形象顯得更厚重，這就是從山水畫中吸取來的。傳統是重要的，離開傳統就談不到創造。齊白石的畫爲什麼好？有人說得對，「好在底子厚。」厚在哪裡？厚在他代表了自己民族的傳統。

「畫山水，最重要的問題是『意境』，意境是山水畫的靈魂。」一九五四年，我出去畫山水，用兩句話作爲座右銘：「可貴者膽；所要者魂」。勉勵自己一面要繼承傳統，一面要有膽量，敢於突破，敢於創造。「魂」即有意境；如三峽氣勢雄偉，振人心魄；太湖煙波浩渺，開闊胸襟，桃花含艷欲滴，荷花出汚泥而不染，這裡都包含著畫家的思想感情在內。沒有意境，或意境不鮮明，絕對畫不出好的山水畫來。我有時講笑話說，「一些青年學生畫畫要招魂」，原因就是在於缺乏意境，對著一片風景，不加思索，坐下就畫，結果畫的只是比例、透視、明暗、色彩，是用技法畫畫，不是用思想感情畫畫。這樣，可能畫得

準，但是畫不好，畫出來是死的，沒有靈魂。當然，技法是非要不可的，但按照藝術上的規律，技法是表達思想感情的手段，不是目的。只有當畫家充分掌握藝術規律時，表現方法和技法完全聽命於思想感情，能靈活運用，絲毫不覺得約束，「隨心所欲不逾矩」，這才是藝術的最高境界。一個眞正成熟的藝術家在創作時，技法問題已不是主要的，往往像忘掉了技法，才能把全部的思想感情貫注在作品裡。音樂家不是靠方法演奏的，大音樂家演奏時，是整個思想、情緒在講話，而不是在數節拍，考慮是四分音符還是八分音符，畫畫也一樣。

「什麼是意境？我認爲，意境就是景與情的結合；寫景就是寫情。山水畫不是地理、自然環境的說明和圖解，不用說，它當然要求包括自然景觀一定的準確性，但更重要的還是表現人對自然的思想感情，見景生情，景與情要結合。如果片面追求自然科學的一面，畫花、畫鳥都會成爲死的標本，畫風景也缺乏情趣，沒有畫意，自己就不曾感動，當然更感動不了別人。

在我們的古詩裡，往往有很好的意境。雖然關於「人」一句也不寫，但是，通過寫景，卻充分表現了人的思想感情，如李太白「送孟浩然之廣陵」的詩句：

故人西辭黃鶴樓，
煙花三月下揚州，
孤帆遠影碧空盡，
惟見長江天際流。

這裡包含著朋友惜別的惆悵，使人聯想到依依送別的情景：帆已經遠了，消失了，送別的人還遙望著

江水，好像心都隨著帆和流水去了……。情寓於景。

這四句詩，沒有一句寫作者的感情如何，尤其是後兩句，看來完全描寫自然的景色；然而就在這兩句裡使人深深體會到詩人的深厚的友情。

古人說「緣物寄情」，寫景就是寫情。詩畫有意境，就有了靈魂。

怎樣才能獲得意境呢？我以為要深刻認識對象，要有強烈、真摯的思想感情。

意境的產生，有賴於思想感情，而思想感情的產生，又與對客觀事物認識的深度有關。要深入全面的認識對象，必須身臨其境，長期觀察。例如，齊白石畫蝦，就是在長期觀察中，在不斷表現的過程中，對蝦的認識才漸漸深入了，全面了；也只有當對事物的認識全面了，做到「全馬在胸」、「胸有成竹」，「白紙對青天」，「造化在手」，才能把握對象精神實質，賦予對象以生命。不能設想，齊白石畫蝦，在看一眼，畫一筆的情況下能畫出今天這樣的作品，只有對蝦的神態熟悉極了，蝦才在畫家的筆下活起來的。對客觀對象不熟悉或不太熟悉，就一定畫不出好畫。

寫景是為了要寫情，這一點，在中國優秀詩人和畫家心裡一直是很明確的，無論寫詩、作畫，都要求站得高於現實，這樣來觀察、認識現實，才可能全面深入。

中國畫不強調「光」，這並非不科學，而是十分注重長期的觀察、認識，以表現對象的精神實質。拿畫松樹來說，在中國畫家看來，如沒有特殊的時間要求，（如朝霞暮藹等）早晨八點鐘或正午十二點鐘都不是重要的。重要的是表現松樹的精神實質。像五代

畫家荊浩在太行山上描寫松樹，朝朝暮暮長期觀察，「畫松凡數萬本，始得其真」。過去見一位作者出外寫生，兩個禮拜就畫了一百多張，這當然只能浮光掠影，不可能深刻認識對象，更不可能創造意境。如果一位畫家真正在力求表現對象的精神實質，那麼一棵樹，就可以唱一齣重頭戲。記得蘇州有四棵古老的柏樹，名叫「清」「奇」「古」「怪」，經歷過風暴、雷擊，有一棵大樹已橫倒在地下，像一條巨龍似的，但是枝葉茂盛，生命力強，使人感覺很年輕的樣子。經過兩千多年，古老的枝幹堅如鐵石，而又重生出千枝萬葉，使人感覺到它的氣勢和宇宙的力量。一棵樹，一座山，觀其精神實質，經過畫家思想感情的誇張渲染，意境會更鮮明，木然地畫畫，是畫不出好畫的。每一處風景都有其各自不同的特色，如同人的性格差異一樣，四川人說：「峨嵋天下秀，夔門天下險，劍閣天下雄，青城天下幽。」這話是有道理的。我們看頤和園風景，則是富麗堂皇，給人金碧輝煌的印象。一個山水畫家，對所描繪的景物，一定要有強烈、真摯、樸素的感情，說假話不行。有的畫家，沒有深刻感受，沒有表現自己親身感受的強烈欲望，總是重複別人的，就談不到意境的獨創性。

肯定地說，畫畫要有意境，否則力量無處使，但是有了意境不夠，還要有意匠；為了傳達思想感情，要千方百計想辦法。意境即表現方法、表現手段的設計，簡單地說，就是加工手段。齊白石有一印章「老齊手段」，說明他的畫是很講究意匠的。意境和意匠是山水畫的主要的兩個關鍵，有了意境，沒有意匠，意境也就落了空。杜甫說「意匠慘淡經營中」，又說「語不驚人死不休」。詩人、畫家為了把自己的感受

傳達給別人，一定要苦心經營意匠，才能找到打動人心的藝術語言。

前兩年，和一個青年同志到四川寫生，船過三峽，看到傍晚眞是美極了。太陽落山，晚霞返照中一帶模糊，樹木千株萬株，山和房子隱約可見。雨景霧景也美，裏面的東西很豐富，深厚的不得了，可是外面又罩著一層薄霧，這怎麼表現？很困難。有時輕描淡寫，也能畫出來，可是單薄得很。作了許多次嘗試，終於想出一個辦法：先把所看到的一切，清清楚楚畫上去，越詳盡越好，然後用淡墨慢慢整理底色，使原有的輪廓漸漸消失，再統一調子。將這消失未消失，那效果與自然景象比較接近。我們稱這種方法是「從無到有，從有到無」。意匠的設計，不是一時就能成功的，往往要經過許多次的嘗試和失敗，才能比較完美的實現。

中國藝術的意匠加工手段，是大膽的、高超的，京戲有高度的加工，中國畫也如此。關於中國畫的意匠，就我所體會的，大體有以下三個方面：

一、剪裁：中國畫，長於大膽剪裁，有時剪裁到「零」。中國畫、中國戲曲都講究空白，「計白當黑」，這不是表現力的削弱，而是畫出最精華之處，使畫面主要部分更爲突出。客觀事物永遠都只是藝術的資料、素材，要就要，不要就不要，或強調，或降低。寫戀愛故事，就不一定非把隔壁買豆腐的王二也寫上去；畫蝦，可以一筆水都不畫，能表現出水的感覺就行。白居易「琵琶行」中有一句詩：「此時無聲勝有聲。」空白、含蓄，是中國藝術中一門很大的學問。

藝術，應是爐火純青的，它要求的是純鋼，不是滿帶渣滓的毛鐵。「取」與「捨」是矛盾統一的，要好的，就必須把不好的，捨不得去壞的，也得不到好的。應取其精華即最有代表性的。例如畫船，就要注意把握最適當的角度才好，要既能表現船的整個結構，又能表現出水的深度才好。有人畫船，像盤子一樣，因爲沒有把精萃處畫下來。

二、誇張：藝術應把現實中最重要的拿過來，強調地表現。誇張是在感情上給人以最大的滿足。藝術表現愛和憎，要充分表現感情就要誇張。母親誇孩子，一定是誇張的，但我們不能說它不眞實。實際上只有誇張才是藝術上最眞實的，只有眞實的誇張才有感人的魅力。藝術要求抓住對象的本質特徵，狠狠地表現，重重地表現，強調地表現。

三、組織：畫面一定要根據對象重新組織。構圖就是組織，根據自然本質的要求「經營位置」。爲了布局安貼，有藝術表現力和感染力，山可以更高，水可以更闊，花可以更紅，樹可以更多，這都是允許的，畫家完全有此權力。在這方面，自然主義者是愚蠢的。我早年學畫時有一個同學畫靜物寫生，量了半天，有一個蘋果只能畫半個，他考慮再三，不知如何是好，現在想想，實在可笑，把蘋果移過來一點不就完了？可是，有的畫家却把自己變成客觀對象的奴隸。應該說，畫畫本不只限於視覺，不僅畫其「所見」，還要畫其「所知」，即畫家一生經歷的總和以及間接所見──包括傳統在內。畫家不單是依靠「視覺」、「所見」、「知覺」，更重要的是還必須畫「所想」，由「所見」推移到「所知」、「所想」，即在個性中體現共性。想像，不能說不眞實，它是從現實經驗產生的，所以藝術比現實更美、更好、更富理想、更動

人，這裏有畫家的意匠、手段在內。石濤說：「搜盡奇峯打草稿」，顯然，畫家表現對象，不僅限於此時此地所見，而要經過多方面的觀察、了解，經過組織加工，才產生構圖。

「一寸畫面，一寸金」，應把複雜的事物組織穿插起來，以最經濟的筆墨畫最豐富的畫，以最小的紙，畫最大的畫。堆砌、鋪陳和羅列，一定不會產生好的構圖。藝術的尺度和生活的尺度並不一樣，一個戲台，要表現人生，未免太小，但只要把生活內容加以重新組織，小小的舞台也就能容納下了。偉人的一生，在電影裏、舞台上，幾幕、幾個片斷就能體現出來，而且使人銘記難忘。所謂「紙短情長」、「言簡意閎」，藝術永遠要求這樣。

畫面的組織、經營位置，往兩旁、上下伸展比較容易，要透進去，往裡深最難。為了經濟畫面，不浪費，就要盡量利用空間，構圖的角度和深度很重要，近景中穿插遠的，空間感就明確了。我畫桂林山水時，有一幅畫，兩棵大樹就占滿了畫面，但深入觀察，這片景色又非常豐富，因此，在構圖上必須最大限度地利用空間。這樣，畫了枝葉茂盛的大榕樹，描繪了伸延進去的道路，在畫的一角同時展現了江岸和渡船，經過穿插組織，畫的空間擴大了。這是很有意思的。

在山水畫的技法上還有筆墨的問題，這裏暫時不談了。

總之，藝術是表達思想感情的、艱難的創造性的工作，它決不能如「探囊取物」那樣輕而易舉。要想畫好一幅山水畫，首先要掌握山水畫的靈魂——「意境」。意境產生於全面深入的認識對象和作者強烈眞

摯的思想感情。要表達意境，就必須千方百計地進行意匠加工，只有了高強的意匠，才能充分地以自己的思想感情感染別人。杜甫贊美李白的詩說「筆落驚風雨，詩成泣鬼神」，藝術達到了高度境界，不要說是人，就是風雨、鬼神都要受感動。我們生長今天偉大的時代裏，更需要這樣動人心魄的藝術品。

孫美蘭整理。原載《美術》一九五九年第五期，題目爲「漫談山水畫」

【附記】
一九五九年六月二日《人民日報》摘要轉載，題爲《山水畫的意境》。可染先生再次審改。本文爲《美術》原載的全文，曾摘要轉載的部分，按審改文字發表，題目認同後者。

作畫和學畫

「我常自問：我是在作畫，還是學畫、研究畫？結論：我是在學畫，我一輩子都在學習和研究的過程中。」

藝術實踐中的苦功

在我年輕的時候，有個時期想學拉胡琴。一同鄉帶我去見胡琴聖手孫佐臣先生。我恭恭敬敬向他求教，老人家說：「學藝第一要路子正，第二要能用苦功；話極平常，可是世上學藝的人成千上萬，能有幾人真正把路子走正了，把功夫練到了家的。……」那位同鄉告訴我說，孫老先生早年練功時，在數九寒天，把兩手插在雪堆裏，等到凍得僵硬麻木，才拿出胡琴來練，不到手指靈活、手心出汗，不肯收功，看他左手食指尖上一條深可到骨的弦溝可以想見他當年練功的情況。最後那位同鄉感嘆地說：「世人只知道

孫老先生的演奏，金聲玉振，動人心魄，却很少人知道這感人的琴音是怎麼來的！」

此後數十年來，我為了探求學習藝術的門徑，曾不斷在各地拜師訪友，因而結識了不少藝術上成就很高的老前輩。他們的藝術和言行都曾給我以深刻的啟發教育。使我體會到：他們的成就雖各有不同，成就的條件也非止一端，但內中卻有共同不可缺少的一條，就是他們為了實現自己的理想，提高藝術的表現力，沒有一個不是在藝術實踐中繼承了傳統中苦學苦練的精神的。

我很榮幸能為齊白石先生磨墨理紙有十年之久。他早年在農村作木匠時，夜間燃點松柴作燈，用賬簿紙作畫，一部殘破的芥子園畫譜就摹寫到數十遍之多。後來為了加強藝術修養，在家宅四周種花種樹、養蟲養鳥，接觸自然界美好景物有數十年之久。四十歲後又五次出遊，走遍了半個中國。因之他又是一個生活經驗極為豐富的人。齊白石先生的獨具風格、壯麗感人的藝術的形成，是後來很晚的事。假若誰能把他一生作品發展過程作一番深入仔細的考查，定會驚嘆他是走著一條怎樣困難重重、漫長波折的路。尤其在他幾次改變作風（按他自己的話叫「變法」）時，他為此又具有多麼堅強的毅力，付出多麼辛勤的勞動。白石先生為了堅持作畫，功夫不間斷，平生一直過著簡單樸素的生活。一些人不能缺少的玩賞、娛樂、嗜好等等，在他都是很少有的。記得京劇界老前輩尚和玉老先生曾和我說過這樣的話：他說他們學藝的人為了給別人以最大的快樂和滿足，自己有很多玩樂的事都捨棄了。我看白石先生的生活確也是如此。

他在九十歲以後，每天平均至少畫五張畫，多時至

八、九幅，除了生病、從不間斷。九十五歲以後，精神陡然衰退，經常神智不清，有時連自己的名字也不會寫了，然而在這種情況下，仍然不斷地作畫。九十六歲、九十七歲兩年間（也就是他臨終前最後兩年）還爲我們留下極其精采的作品。白石老人的畫筆，可以說一直到死才放下來的。他早年曾刻「天道酬勤」的印章自勉。臨終前給我最後一幅手迹是「精於勤」三個字。他另外還有一塊印章：「痴思長繩繫日」，可知他當年用功的勤奮。晚年有題畫詩云：「老把精神苦抛却，功夫深淺心自明。」算來白石老人足足有七八十年的磨練苦功，他的功夫還能不深、藝術上的成就還能不到家嗎？

黃賓虹先生晚年爲了表現祖國山川的渾厚華茂，多麼辛勤不倦地在墨法上用了大功夫。他把傳統的破墨積墨法，反覆試探，窮追到底。一張畫能畫七、八遍至數十遍。結果，使畫面葱葱鬱鬱、氣象蓬勃，豐厚之極，而又不失於空靈。一掃明清某些文人畫單薄雕疏之風，提高了山水畫的表現力，爲我們留下極爲可貴的遺產。黃先生爲了實現理想，一生堅持磨練、百折不撓的精神，實與白石老先生一樣。他近九十高齡時，患了嚴重的白內障眼疾，已是伸手不辨五指，可是仍然堅持作畫不息。因此這時作品的題字錯亂模糊，不易辨識。有的把兩三個字重疊寫在一處，一張畫畫了正反兩面。在黃先生逝世前一年的夏天，我到杭州去看他，一天晚上他在燈下一口氣就勾了八張山水輪廓。前輩老師用功之勤苦，實在非我等後輩可及。

一九五四年的夏天，我有幸得與京劇界老前輩蓋叫天先生相識。在七、八天的接近談話中，給我以畢生難忘的印象。我們都知道蓋老在他的舞台生活中，曾一次折斷了臂，又一次摔斷了腿，這折臂斷腿對一個武劇演員來說，當是何等嚴重的挫折。然而這對具有驚人意志力的蓋老並未因此就阻止了他藝術生命的前進。他生平以「學到老」爲座右銘，在藝術實踐上，六十年如一日勤學苦練的事蹟，也成爲藝術後學的楷模。蓋老說：「要把練功看得重如泰山。偷懶取巧永遠不會在藝術上有什麼成就。」這些話出自他的口裏，使人感到字字沉重，不能忘記。一天，我同他在西湖邊上一家茶館裡吃茶。蓋老盤坐著腿，把長衫蓋在膝蓋上。當時我有點奇怪問他爲什麼要這樣坐時，他把長衫掀開，原來他把一隻脚插在八仙桌橫撐裏。這是他在吃茶談話之間，還在做伸筋骨的腿功呢。蓋老家裡牆上掛著墨龍畫屏，桌上擺著磁塑羅漢，他說龍的矯健變化，羅漢的典型架式，都是他揣摩身段動作的藍本。他平時看見廟前石獅子會聯想亮相的顧盼呼應，看到香爐裡的香煙飄動，會悟到舞蹈的舒展自然。甚至看到自然界的一草一木，都會聯想到舞台上的章法布局等等，客觀任何事物似乎都能與他的藝術聯繫起來，都能對他起著滋養作用。真是念茲在茲、不捨晝夜；使我深深感到他是以他整個的生命力來獲得藝術的成長。後來有人稱頌他演的《十字坡》、《三岔口》等劇爲「傑作驚天」，豈是偶然！

我常把我們現在的美術創作方法、學習方法、學習態度等等和我們的前輩或古人相比。我們現在的美術工作無論在思想鍛鍊方面、深入生活方面及學習傳統方面，種種條件都比以前任何時代來得優越。近十年來，我國的美術不斷地革新發展，已出現一個生氣勃勃嶄新的面貌，使人預感它將毫無疑問地要超出我

們以前任何一個時代。但在發展過程中，是不是還有什麼缺點呢，我覺得還是有的：整個來說，我們作品水平還趕不上時代的要求。比較突出的一點，有些作品雖然有著較好的思想內容，而由於意匠手段不高，表現力的不足，這些好的思想內容還不能充分有力地表現出來。甚至有的作品，僅僅告訴人家這是什麼，那是什麼，而缺少藝術上所不可缺少的感染力和魅力。為什麼產生這樣的缺點呢？原因當然也非止一端，其中比較重要的一點，是我們在藝術修養上所付的代價還遠遠不夠。青年學生在基本功鍛鍊上還不夠踏實；美術家一般也缺少那種堅毅、持久、經常不斷的磨練功夫。我們研究一下傳統的學習方法和前輩經驗，就會發現這是藝術修養中一個不可輕視的環節，如不加以注意，將會大大減低我國美術向高峯發展的速度。

我們青年一代，在對基本功的學習上有不切實際的急於求成的情緒，步調也有些零亂而虛浮，在認識上，常常把「基本練習為創作服務」這句話作表面機械的理解。認為基本功既是為創作服務，那就要處處立竿見影，處處直接使用。恨不得早上學一點，下午就能用。不能馬上應用，就認為它無用。因而學習時不能耐住心按著一定的規律程序進行，而是急來抱佛腳，用一點要一點，零敲碎取，以致吸收面十分窄狹。也有人鑒於某些畫家基本功沒有很好與創作結合，也就因噎廢食，主張藝術上一切能力都可直接在創作中去學習，不必過多地、單獨地練什麼基本功。

其實這些看法是還不大明白基本功的作用是什麼。基本功是從十分繁複的藝術修練的全過程中，抽出其中有關反映客觀真實的、最根本、最困難、最帶關鍵性的規律部分，給以重點集中的鍛鍊。這是在藝術創作前基本能力的大儲備，也是一種嚴肅吃重的攻堅戰。只有這些最根本的規律被攻破了，以後在創作上，一些具體問題也才比較容易解決了。它既然是創作的基礎，可知並不就是創作。它與創作的聯繫，主要是內部根本規律上的聯繫，外表上可以並不相同。因此它為創作服務，有時不在表面，而在內部，不僅在眼前，更重要的還在將來。比如：戲曲演員練武功要練伸筋拔骨腰腿上的功夫；但練腰腿的基本動作往往與戲台上表演的動作並不相同，可是這腰腿上的功夫卻是使一切複雜的武打、舞蹈動作，穩準、有力、靈活、敏捷的基本關鍵。一個沒有在腰腿基本功上真正下過苦功的演員，他的武打、舞蹈動作，就一定不能達到高度的水平。再如，中國畫家把書法練習作為鍛練筆法的基本功。字和畫表面上看來並不相同，但用筆的肯定有力，剛、柔、虛、實、使、轉、運、行等基本規律卻是一樣。畫家掌握了這些，就大大有助於創作的表現力。由此可知，我們對基本功與創作的關係，不能僅從表面上去理解，也不能僅從眼前作用去理解。基本功所以可貴，就在於它是有關藝術表現的基本規律關鍵，掌握了它就為將來創作儲備了有利條件。基本功是從豐富的藝術經驗中總結出來的。它是歷代天才藝人長期在藝術實踐中，尋規律、找竅門的結果。因此，應該說它是文化傳統中很可寶貴的一部分。

在藝術學習中，基本功夠不夠、踏實不踏實，大大關係將來藝術的成長。因此，有人把它比作樹的根、建築的基。根不深如何能長成參天的大樹，基不固如何能蓋數十層的高樓。所以前輩藝人稱讚某某人

李可染的基本功
這些大大小小的牛、船隻、房屋是李可染天天苦練的基本功之一。

的藝術高強，往往要歸功於「底子厚」或「根基結實」。基本功的練習，第一、必須有正確的方向、方法作指導，必須從嚴肅的規矩和一定的程序入手。以畫畫來說，基本功主要的就是強制約束自己的腦、眼、手，合乎客觀實實規律的鍛鍊。當腦、眼、手不能吻合時，就要強制它、約束它。用什麼約束，用客觀規律約束。藝術要求越高，規律就越多越嚴，因而強制約束也就越多越嚴。久而久之，腦、眼、手與客觀眞實規律日漸趨於吻合一致了，於是也就建立了正確反映客觀事物的表現力。開始時受的約束越嚴，以後的自由也就越大。在步驟上一定要按照程序步步深入，

不能錯亂蹧等。假若一開始就怕規律、怕約束，不按一定程序，想輕輕鬆鬆，隨隨便便去進行，就一定練不好基本功。第二、基本功既是一種攻堅戰，就必須有苦學苦練、堅毅不拔的精神。必須踏踏實實、一點不容許蹈虛取巧。否則，結實的基礎是不容易樹立起來的。為什麼說基本功是攻堅戰呢？因為藝術創作本來就是一種比較繁難的工作。而在這一階段中，又必須解決一系列的根本關鍵問題。所謂萬事開頭難，雖然基本功要有由淺入深的程序，但總的說來，這時的工作不是太輕易的。困難就必須以不怕困難來對付。所以練基本功不惟不能逃避困難，有時反而要挑選在最困難、最不利的條件下去進行。如戲曲界把一年中最冷、最熱的三九、三伏，作為主要練功時間等等。

所以人們常把基本功也叫作苦功。假若在練基本功時，怕吃苦，想避難就易，不敢與困難作搏鬥，那是萬萬不成的。我們就見過有人早年在基本功學習上由於方法不正確，或者是避難就易、底子不踏實，日後在作品上發生了毛病，藝術成長就受到層層限制，甚至停滯不能發展，及至認識到這個根源，就要花費數倍於前的精力時間做修訂工作。有的甚至到老都還沒有做好。這樣的教訓是很不少的。應該視為前車之鑑。由此可知，基本功對藝術工作者來說，是何等重要。在正確的思想指導下，下定決心、不避艱苦，按照規律，踏踏實實練好基本功，看來似慢，實是最快。抱著急躁情緒或僥倖取巧的心理，不重視基本功的鍛鍊，實是認識上的淺見，將來必定要吃大虧。

藝術是一種思想工作。藝術工作者的思想不正確，如若沒有樹立起正確的世界觀方法論，就不能正確地認識生活、表現生活。當然，也就不能使藝術起著推動社會的作用。同時藝術本身又是一種專門的學問，有它完整的理論知識。藝術工作者在這方面如若認識不足，或有錯誤，也會使藝術走向歧途。正確的思想理論對藝術工作者來說，永遠是個先決條件。它永遠指導著藝術工作者的行動。所以，任何時候都不應當忽視思想鍛鍊和理論的探求。但是，僅僅有了正確的思想認識，還不能說就能成了藝術家。藝術家還必須掌握足以表現他思想認識的技能，才能完成具體感人的作品。否則，他腦子裏想得再好，手上或形體動作上表現不出來，這就好比有了充足的電流，卻遇上了絕緣體，就不會發生任何作用。由此可知，藝術家頭腦裏的思想認識，並不就等於手上、形體上的表現能力。「知」不等於「能」。就如一個人在一本書上得到了如何鍛鍊大力士的知識，這個人卻不就已成為大力士。大力士是在一定知識的指導下，一斤一兩練成的。我在學習中常常感覺到：畫家的頭腦離手看來不遠，實際上真像隔著萬重關山。要把頭腦裏想到的事，在手上筆下完美地表現出來，達到所謂「得心應手」，決不是一件輕而易舉的事。沒有經過長期反覆鍛鍊，是萬萬做不到的。這一點如不給以足夠的認識是不對的。所以，一個藝術工作者的修養、理論和實踐、腦子和手，始終要結合進行。不僅要勤學，同時還要苦練。現在有些人的藝術學習，就有鍛鍊不足的現象。不少年輕人如飢似渴、尋師訪友，恨不得馬上就把前輩藝人的訣竅都學得來，這應當說是很好的願望。可是，有些人却放鬆苦練中一個最重要的訣竅，就是前輩們那種不折不撓苦練的功夫。拳術上有一句很精闢的話：「拳練千遍，其理自見。」實際學藝術也是一樣，不在這練字上下功夫，不僅藝術不能

拳練千遍，其理自見

七十歲總結以後，白髮學童李可染，天天練基本功之外，氣功和太極拳，是每日的「晨課」。

快速成長，就連這些在別人或書本上得來的知識，也不能在實踐中得到證實和發展。因而也是死的、空洞的、模糊的。

藝術這門學問追求起來無盡無休。藝術創作爲要達到高度感人的力量，不僅在學藝早期要踏踏實實練好基本功，以後還要結合著創作上的要求，終生不息地逐步加以磨練、提高。我們常聽前輩藝人批評不成熟的藝術，說是「火候不到」。實實在在，藝術這件事「火候不到」，思想感情就表現不出來。因之也就很難產生眞正感人的力量。假如有人認爲美術工作者，只要有了思想、生活，和一點寫實技巧，就可以如探囊取物，把一切都畫好了，那就把藝術創作這件事看得太簡單了。藝術是從生活裡來的，藝術工作者不能深入生活，他就不可能創造真正的藝術。可是生活却不就是藝術，生活對藝術工作者來說，它永遠是原料而不是成品。生活的礦石，不經過千錘百鍊如何能成爲純鋼？藝術既是一種創造性的活動，作者任何一個新的意圖，都要經過一段艱難的歷程才得實現。有時一個較大的理想（白石老人衰年變法，賓虹先生追求深厚的作風，我們現在力圖變革傳統藝術、表現新的時代精神等等），那就更需像科學發明似的，突破重重困難，經過多次失敗，才能逐漸實現。我們當代藝術的天地比以前任何時代都要廣闊，我們要表現前人未表現過的東西，要創造新的時代作風，如若不能正視這種情況，忽視藝術創造的艱難，忽視實踐上的經常鑽研磨練功夫，認爲只要腦子一想，手上就能馬上辦到，那就不合藝術發展的實際，其結果一定是把一些帶著渣滓粗糙的原料當作成品，因而作品的思想內容也就不能充分表達，實際上是降低了藝術的作用。由此可知，我們在藝術修養全過程中，爲了獲得正確表現客觀眞實的能力，爲了把思想生活磨練提高成爲感人的作品，從最初的基本功一直到後來的創作，都不能放鬆實踐上的功夫。歷代藝人總是諄諄告誠後學，要「曲子不離口，絲弦不離手」，這不是無因的。可是我們回過頭來看看自己，在這一點上實是很不夠的。不是有很多創作家，經常一月、半月甚至經年累月不動筆嗎？真是所謂「一日暴之，十日寒之。」這樣長久下去，能完成時代所賦與的重大使命嗎？我看我們必須在思想認識上、具體措施上，解決這一問題，改變這一現狀。

歷代天才藝術家在長期辛勤勞動中，不僅爲我們創造了輝煌可貴的藝術作品，同時也在理論上爲我們

這樣的藝術使人一見動心，甚至終生難忘，具有一種不容置辯的潛移默化之功。藝術到了這樣的境界，它還能不發生最大的感人力量嗎？

我們的時代向今天的藝術家提出了以往任何時代所不能比擬的崇高的要求。為了完成這一光榮的使命，我們必須下定決心，不避艱苦，一方面深入生活鍛鍊思想，一方面深入學習優良傳統，提高表現力。

要正確反映我們新的時代，而不加緊鍛鍊思想那是不可能的，要提高藝術表現力，而不踏踏實實接受傳統上一些好的經驗，那也是不能想像的。前輩藝術家在藝術實踐上勤學苦練的精神，對我們今天來說，仍然珍貴甚為有用，我們必須視為一個重要環節，繼承下來，根據今天的要求，加以發揚光大。我想，我們今天的藝術，在已經具備的種種主、客觀條件下，取得巨大發展，只要我們能獻出自己最大的力量，就一定能完成時代所賦與的偉大使命，一定能登上藝術的高峯！

找到了藝術發展的規律和學習的門徑。說我國有輝煌可貴的藝術傳統，這絕不是一句空洞誇大之詞。試看一些有成就的戲曲演員在表演中，一些驚人吃重繁難的唱、做、唸、打，對他都已是舉重若輕，有什麼負擔，所以才能那樣全神貫注在人物刻劃和劇情的發展中，因而產生感人的力量。再看高明的戲曲琴手，在演奏幾十齣甚至百十齣複雜而不同的曲調中，他們從容不迫，眼不看曲譜，一切全默記在心，並可臨機變化，層出不窮，而曲調、音色、感情與唱腔、劇情，水乳交融，絲絲入扣，激動人心。再看卓越的前輩畫家，他們在創作時，眼不看實物，甚至連草稿都不看，就是那樣「白紙對青天」任意揮灑，彷佛宇宙萬事萬物都可自由自在地在手底成長。再看到了「胸羅丘壑」、「造化在手」。過去我曾陪一位外國畫家去訪問齊白石老人，老人當面畫了一幅水墨蝦子送他。這位外國畫家看後感動的說：「以十幾分鐘的時間完成這樣的傑作，平生還是第一次看見……。」一些有成就的藝術家所以能達到這一境地，

這與我們傳統藝術十分重視基本功、重視長期的實踐磨練這一重要環節是分不開的。過去嚴格的規律約束和千錘百鍊，造成以後表現力的強大和創作上的自由。白石老人十數分鐘的揮寫，實際上是他數十年的心血結晶。中國的藝術家常把藝術的最高境界叫做「化境」。什麼是「化境」呢？那就是藝術家的思想、生活，通過反覆的意匠加工、長期的鍾鍊糅合，因而成爲渾然一體，這樣的作品處處是生活的眞實，處處又是作者思想感情的化身。藝術家的表現手段到了這個境地，就能最充分地傳達他的思想感情，就能最完美地反映生活，就能點石成金，化腐朽爲神奇。

原載一九六一年四月二十六日《人民日報》第七版。本文略有訂正。

談學山水畫

許多熱心於中國畫、山水畫的青年朋友，要我談談學山水畫的問題。我想從自己學畫的經歷出發做一點總結。這些只是我個人的體會，不一定正確，或有可取之處，也不一定完全適用於別人。現在先從幾個方面的問題談談我不成熟的看法。

一

美術是創造性的工作，真正搞好是不容易的。要有正確的藝術道路、把路子走正；還要下很大的苦功夫。「生而知之」、「不學而能」是沒有的，只有學而知之。對學畫的人來說，天份是有高低區別，但也只是學習上有快慢之分。繪畫本身應該說是很難的，因為它不僅是門學問，同時還要有很高的技能。隨隨便便是搞不好的。我在廣東溫泉養病時，有個女孩子問我，她能不能學畫，我說樓下有一棵樹，你坐下來認認真真畫四個小時，不要起來。關鍵不在幾個小時不起來，而在考驗她有沒有堅韌不拔的毅力。

我一生很有幸，有機會與齊白石、徐悲鴻、黃賓虹、林風眠、蓋叫天等前輩藝術家在一起，我與他們很熟悉，他們都有很高的成就，我看他們在藝術苦功方面無一不是驚人的。「天道酬勤」是齊白石的一方圖章，這是他的座右銘。我是在他八十七歲到九十七歲這十年裏向他學畫的。他在八十幾歲時，每天早上至少要畫七、八張畫。去世前兩天仍在作畫。他的另一方圖章四、五張畫。九十多歲高齡，每天還要畫

「痴思長繩繫日」，是說不願時光流逝，恨不得把太陽拴住。黃賓虹是在一九五五年去世的。生前，他每天不停作畫。一九五四年他九十一歲了，有一次我在他家待了六天，看到他在一個晚上就畫了八張畫稿。徐悲鴻同樣也是很勤奮，常以「拳不離手，曲不離口」這兩句話勉勵青年。回想我在杭州時，有一次和蓋叫天在茶館裡喝茶，當時他已七十多歲了，穿著長衫、蓋著兩腿。我發現他把一隻腳放在八仙桌的橫撐裡，原來是在練「伸筋拔骨」的苦功夫，他是什麼時候都不忘練基本功的。著名武生京劇老演員尚和玉對我說：我們在台上演戲，別人看來很輕鬆愉快，不知我們在台下流過多少血汗，實際上我像是半個出家人，許多休息、娛樂都犧牲了。當代畫家黃冑作畫很勤奮，聽說他一年畫了二十多刀宣紙；吳冠中畫畫，可以坐下去繼續畫十個小時不起來，只吃點乾糧接著又畫。這種艱苦精神是很重要的。基本功是藝術家的地下工作，要天天練。他們露面的只是展覽會上的作品、舞台上的表演，觀眾往往不知道，作者付出了多麼巨大的艱辛勞動。魯迅先生說得好，我坐在桌子前寫作是工作，坐在藤椅上看書是休息，「哪裡有天才，我是把別人喝咖啡的工夫都用在工作上的。」（《魯迅全集編校後記》，魯迅全集二十卷第六六三頁）確實，千千萬萬人學藝術，真正有成就的不多。學文學藝術的廢品率相當高，搞不好就成了空頭的文學家、藝術家，隨隨便便是難以成功的。這次在黃山，我看到兩個青年在寫生，一邊畫、一邊聊天，嘀嘀咕咕沒個完，畫畫完了，話還沒說完，半心半意是不成的。繪畫最根本的關鍵是道路的正確和堅強的毅力，古今中外，有成就的藝術家沒有一個例外。你把

鐵柵三間屋，筆如農器忙，
硯田牛未歇，落日照東廂。

　　白石師有癡思長繩繫日印語，此印此詩得見老人勤奮珍惜光陰的精神。癸亥一九八三午歲次，可染書
恩師齊白石此詩和印語，常以「硯田牛」自勵。

　　全副精力放進去還不一定能學好，何況半心半意呢！五十年代，我多次外出寫生，背著沉重的畫具，每天跋山涉水，行程數萬里；力求創造有現實生活氣息、反映時代精神的新山水畫。現在不知不覺已是七十以外了，我總結了一下，刻了一方圖章「七十始知己無知」，意思是天地之大，萬物之廣，道理之深，自己知道一點，也是微不足道的，實在是無知得很。

　　我七十總結中還有兩句話是：「做一輩子基本功」、「天天做總結」。

　　畫畫必須根據創作的需要，做一輩子基本功。有一次我在香山畫一棵樹，有個青年人看我一筆一筆地仔仔細細地作畫，他說老伯伯頭髮都白了，還練基本功哪！我說因為沒有學好，是在練基本功。客觀事物無止境，學問也無止境，我請唐雲先生刻了一方圖章「白髮學童」，我覺得我在中國畫學習上，還是一個小學生。

　　有些青年畫家問我，學習中難於提高，為什麼？我看原因當然不止一端，但基本功不扎實，根基不深，有礙事物的成長，往往是個主要原因。

　　做基本功，勤學苦練，說來容易，眞正做到很難，要一輩子做到更難。「四人幫」在美術界的那個代理人最反對做基本功，說是只要到生活中去畫畫速寫，就可以搞好創作了，這眞是千古奇談。其實，他們哪裡眞心提倡到生活中去，以我看來，他們是千方百計在毀滅藝術。

　　我們要求藝術眞實地表現進步的時代生活，必須正確遵循藝術的特殊規律，發展和提高我們的藝術。這裏要把樹立起世界觀、深入實踐放在第一位；要掌握進步的創作方法，同時必須在正確思想指導下，踏踏實實做一輩子基本功。

　　基本功概括了創作的基本需要，完全是為創作服務的。假若不創作就無需乎基本功，如同不蓋房子就無需乎打地基一樣。「四人幫」指責所謂「用基本功反對創作」的說法，如不是捏造歪曲、強加罪名，那就是愚蠢無知。還有一種說法，「基本功好，不一定能創作」，言外之意，創作不行，病根在基本功。其

實，不能創作，是因為沒有在創作上下功夫，基本功僅僅是創作的一個基礎環節，其他還要做很多很多工作，創作必不可少的生活根基和各方面的修養如果有所欠缺，難以搞出創作，這能怪基本功嗎？這種否定基本功作用的說法使我想起一個笑話：一個人餓了，先吃了個燒餅，不飽。再吃個饅頭，還不飽。又吃一個包子，飽了，他說：早知道燒餅、饅頭無用，開頭就只吃一個包子就好了。在基本功和創作的關係上，有的人也如此淺見，總想走捷徑，「畢其功於一役」。

基本功看來是不等同於創作，但它是創作需要的某些最基本的規律、法則的集中表現；是從歷代藝術家長期藝術實踐中提煉出來的藝術語言的規範化。如歌唱家的練發聲吐字；武打、舞蹈演員練腰腿功夫，看來似乎不同於舞台的表演，但歌唱家如不在發聲吐字上下功夫，歌唱就不能字正腔圓；武打、舞蹈演員如不在腰腿上下苦功，動作就不能準確有力。基本功的高低決定創作發展水平的高低。

蓋叫天生前曾請黃賓虹老人寫「學到老」三個大字刻在他的墓碑上，他說他要用這三個字教育後來的青年。他到了晚年，仍不分寒暑，每天都在院子裏練基本功。他演的武松等戲，動作矯健、準確有力，是靜若泰山、動若游龍，被人譽為「傑作驚天」，絕不是偶然的。他所以能達到這樣的境界，除了各方面修養的廣博，一個不可缺少的重要條件就是因為嚴格的、天天苦練基本功。藝術創造沒有基本功，就是無根之木、無源之水。這裏再說一個打虎的故事：傳說有一個村莊，虎患嚴重。村民計議備酒筵請別村高手除害。結果請來的竟是一個駝背老頭和一個小孩，村

民大失所望。老人觀察到眾人神情，便未入席而先去尋虎。老人讓小孩在前邊，行近虎穴時，小孩模仿幼畜的聲音，老虎聞聲而出。老人手握利斧，置於肩頭。老虎猛撲過來，老人頭略偏，餓虎撲空，垂地而斃，衆人大爲驚異。走近觀看，惡虎自咽喉至胸腹剖裂一條直線，命中要害。這時老人才從容入席，酒餚猶溫。老人向衆人講述來由：自己父親、祖父都被猛虎傷害，父親臨死遺言，老虎傷人主要在於向前猛撲，因下決心針對虎性苦練基本功，練到眼前晃動毛帚而眼不眨；臂力能攀九人而不動，終成殺虎高手。這個故事啓發我們認識「練」基本功和「用」的關係，要有決心、有毅力練一輩子基本功，而不是等到急用時才去練，臨渴掘井是不行的。

上面說的是做一輩子基本功的重要性。再說說我的另一句話：「天天做總結」。

天天做總結，總結什麼？主要總結自己的缺點。人的進步有兩條：一是發展自己的特長，一是改正自己的缺點。這是一對矛盾，而改正缺點是矛盾的主要方面。因為長處跑不了，缺點是攔路虎，是前進中的障礙。缺點是自己感到最困難、最畫不好的地方。如同走路，後腳不向前，你只好永遠停留在那個地方。如果你畫不好樹，就要花氣力專攻畫樹，樹畫好了，就前進了一步。一個善於學習的人就是善於認識缺點、改正缺點的人。客觀事物的發展是永遠不平衡的，落後點永遠存在，事物總是在不斷改正落後點而逐步前進的。我覺得我的畫缺點多，每克服一個缺點、每前進一步，都要付出艱苦的努力。我畫時總是在旁邊放一個本子或一張紙，有所感受就記上幾句，是不斷總結的。天天做總結，總結很重要。我的

總結都是從實踐中得出來的。沒有實踐，就沒有理論，有了實踐而不總結也不會有理論，有總結而不做系統周密的思考，就不會有系統完整的理論。實踐經驗只有提高到理論上來，知識、技能才能鞏固和發展，減少盲目性。這就是從感性認識到理性認識的過程。

不做總結，不知道自己的缺點，就要停滯不前，就不能進步，很愚蠢。董其昌畫畫點景人物，倪雲林也不會，董其昌就原諒自己說：「有雲林遮醜於前。」有的人畫山水一輩子沒畫好點景小人。

其實，只要善於總結，全力攻關，全力攻克缺點，「難」是可以向「易」轉化的。不會畫點景人物，我就花上一個月功夫專畫點景小人，一個月不行兩個月、兩個月不行三個月……一年都畫小人，一年畫幾萬個小人，還能畫不好嗎？一年看來很長，但對比一生來說到底是短暫的。畫不好山，專門畫山，畫不好樹，專門畫樹，最後一定能畫好。我還有一方圖章「千難一易」，是說困難是絕對的，容易是困難的解決。俗話說，「踏破鐵鞋無覓處，得來全不費功夫」。「不費功夫」從「踏破鐵鞋」中得來，沒有前者就沒有後者。「世上無難事，只要肯登攀」，天下沒有什麼困難是不能克服的。

說到這裏，不能不涉及到學習態度問題、學序問題以及治學方法問題。

有一次，一個青年人要我寫幾個字作爲座右銘，我寫了「實者慧」三個字，意思是老老實實的人、誠實治學的人，才能有智慧。做學問一定要踏踏實實，來不得半點虛假。爭名爭利、投機取巧是不會有成就的。投機取巧必然帶欺騙性，就好比拿一百元想買兩百元的東西，是愚蠢的、不可能的。學藝術一定要付出很高的代價，想廉價獲得是辦不到的。投機取巧的人看來很機靈，實際是在欺騙自己。有些青年人摹仿一、兩張畫，表面看來差不多，就覺得自己有才氣，了不起，就驕傲了。學習的最大障礙是態度不老實，是驕傲自滿。驕傲自滿是淺薄無知的表現。

學序、治學方法很重要。眉毛鬍子一把抓，不打好地基就想蓋摩天大樓，想同時把什麼問題都解決，想一學就達到最終最高目的，這完全違反了事物發展的規律，看似聰明，實是愚蠢。學習要有嚴格的順序、循序漸進。學序混亂，想躐等，是造成困難和不能進步的重要原因。天份高，也不能例外。自己是二年級認爲是二、三年級就駕空了。破格錄取、破格跳級，那當然不是躐等，因爲他的知識、理解力都達到了那一步。沒有經過那個學序，跳級、躐等是不行的。我從小愛拉胡琴，對琴音的感覺很敏銳，音色很好，一個琴師聽見我拉胡琴，說這孩子將來可以成爲一個很好的琴手。但因爲沒有好的老師指點，學序混亂，沒有在基礎上下功夫，不會讀譜、記譜等等一套基本功，其結果是半途而廢，沒學成功，很可惜。

天底下的大學問家都知道這個治學方法：先搞通一個問題，把一個問題搞通了，了解了一個事物的規律性，再研究另一事物，對把握客觀事物的共性，就有了借鑑。所謂深入一點，普及全面。聰明人所以能觸類旁通，舉一反三，關鍵在於先對某一事物有了規律性的理解。各個擊破的方法是最聰明、最有效的方法，所以，爲了擊破一個要害環節，不惜以最大的

精力來對待最小的問題。挖井七、八個，一個也沒有挖出水，不如集中力量挖一口井見水，了解地層的結構，掌握規律。再挖第二口井就容易多了。

許多青年朋友問我，繪畫的基本功指什麼？做基本功應從何入手？我看繪畫的基本功至少有三個方面的要求：

第一，是一般的造型能力。

繪畫語言是以可視形象反映客觀事物，造型能力不好等於沒有繪畫語言。造型能力，指對形象、輪廓、明暗、層次、透視等的描繪能力，即對客觀事物的刻劃要準確。提高一般的造型能力，是藝術發展首要的前提。

怎樣對待素描？我認為學中國畫、山水畫學點素描是可以的，或者說是必要的。素描是研究形象的科學，它概括了繪畫語言的基本法則和規律，素描的唯一目的，就是準確的反映客觀形象。形象描繪的準確性、體面、明暗、光線的科學道理，對中國畫的發展只有好處，沒有壞處。我們的一些前輩畫家、特別是徐悲鴻把西洋素描的科學方法引進中國，對中國繪畫的發展起了很大促進作用，這是近代美術史上的一大功績，我想這是任何人都不能否認的。

有人說，學中國畫的學了素描有礙民族風格的發展，我是不同意這樣的看法。我畫中國畫有數十年，早年也學過短期的素描，現在看來我的素描學習不是多了，而是少了。我曾有補習素描的打算，可惜晚了。假若我的素描修養能再多些，對我的中國畫創作會帶來更大的好處，這是一種淺見。缺乏民族風格，這是一種淺見。說西洋素描會影響發展民族風格，關鍵在於對民族傳統的各個方面沒有進行深入的研究，沒有把自己民族

的東西放在主要地位，而不在於學了素描。我過去學素描算來不到兩年，而我鑽研民族傳統僅僅筆墨一項就在齊白石、黃賓虹那裏浸沉了十年之久，這樣，西洋的素描能阻礙民族作風的發展嗎？實踐是檢驗真理的唯一標準，徐悲鴻先生在歐洲學習素描功力最深，造詣也高，後來他畫了大量的中國畫，能說他失去民族風格了嗎？我看不光沒有失去、反而是促進了中國民族繪畫藝術的發展，使民族風格發出了新的光彩。

中國是一個有高度發達的傳統文化的國家，在中國美術史上，一些外來的文化傳入，中國都有能力吸收消化，都曾變成為有益的滋養，促進中國繪畫向更高更廣闊的道路上發展，這難道不是事實嗎？

三十多年來，中國畫突飛猛進，首先在於政治的、經濟的、社會的各方面條件，而中國畫得益於外來素描，進一步提高了造型能力，豐富了表現力，這些事實，我看也是不容否認的。至於說有的畫家沒有學過素描而造詣很高，這也可能通過別的渠道而達到造型能力的提高，這是另一個問題，因為事情並不是那麼絕對的。這是一個比較複雜的學術問題，值得專題研究和探討，這裏我只初步談談我的看法。

第二，是專業的基本功。

專業的基本功，是指對於表現對象的深入研究和精確描繪的能力。

中國畫專業，一般分山水、花鳥、人物。例如畫山水畫的人，對自己專業的特定對象要進行深入研究，進行專業基本功的嚴格訓練。一個具備一般造型能力的人，不見得能畫好山水畫。畫山水還要有畫山水專業的基本功。一定要對山、水、樹、石、雲、點景人物等進行專門研究，深入觀察、研究大自然山川

的組織規律，要超過一般人的認識程度。古人講，「石分三面」、「下筆便有凹凸之形」，這就很難。山有脈絡，不同的岩石有不同的紋理，千變萬化，要表現好是不容易的，得下很大功夫。古人又講：「樹分四枝」，要把樹的前後、左右關係畫出來，畫不好就只有左、右兩面，沒有前、後關係。畫人物就更嚴格，要研究顏面、動態、手足、衣紋等等。不管畫什麼都要有專業的基本功，並不是只要有了一般的造型能力，就能解決一切。徐悲鴻對我說過，「我很歡喜荷花，但我不敢畫荷花，要畫，就得給我廿刀宣紙，把這廿刀紙畫完了，才可以說會畫荷花了。」這說明徐悲鴻的話是經驗之談，是很精闢的。

對一定專業的表現對象如果缺乏深入研究和透徹了解，即使有高超的表現能力，要畫好它也還是不可能的。

第三，是掌握繪畫工具性能的基本功。

我們畫畫，對自己繪畫專業的工具性能、特點，表現手法、技巧、技法都要深入研究。畫中國畫，對筆墨的研究要下很大功夫。宣紙、筆墨是中國畫的專用工具，畫中國畫就得對宣紙、用筆、用墨有所認識。如何使用筆墨，筆墨在宣紙上的表現效果，都關係著中國畫的特色，因此對中國畫的工具運用、技法要進行專門刻苦的鍛鍊。

筆墨問題，我還要在下面單獨談。

道路正確，遵循學序做一輩子基本功，天天做總結，這是我要講的第一個問題。

二

現在講講關於學習的問題。

要善於學習，學習的面越寬越好。「四人幫」這也不讓學，那也不讓學。學傳統，他說是封建主義的，學外國，他說是資本主義的，只有閉關自守、夜郎自大，這怎麼行？吸收面窄，像豆芽菜，一條細根，怎能長大？一棵樹要成長，扎根既要深又要廣，吸收面廣，才能長成參天大樹。

古為今用、洋為中用。就是說，不論古代的、外國的、封建主義的、資本主義的東西，只要是好的，對我們今天有用的，都要學習、吸收，那怕是一點點長處，都要吸收。

當然，不能生搬硬套。不加分析，認為古代的、外國的東西都是好的，那也不對。學習要善於分析，要反覆檢驗哪些是好的、有用的精華；哪些是不好的、有害的糟粕。

保守主義者，認為古代的都是好的，凡是傳統的東西好極了，一切都好。有人說：「只要學好傳統，畫現代題材也就沒有問題」。無數實踐證明，這話不對。崇拜西洋的人則認為中國的東西不科學，外國的東西都科學、都好……這也是不正確的。

古代的東西，由於時代不同，思想感情不同、民族習慣不同，不能完全適用於我們今天。外國的東西也因為地域不同、洋都有局限性。總而言之，一定要去粗取精，古今有用的東西都要，魯迅也主張「拿來主義」！

中國的藝術在世界上很有特色，中國畫有悠久的歷史，中國山水畫具有鮮明的民族風格，形成獨立畫種又很早，比外國出現風景畫大約早一千多年。中國六朝時就有獨立的山水畫了。而西方獨立的風景畫大約在文藝復興後，十七世紀才有的。東方繪畫多受中國畫的影響。日本畫家東山魁夷是很有成就的，他很謙虛誠懇，在黃山見到我，說他的繪畫接受了中國畫的影響。中國古代繪畫藝術有很多好的傳統，如線的表現力，筆墨上的功夫，山水畫構圖上的氣魄，千岩萬壑、重巒疊嶂，千里江山，萬里長江，都可以進入一幅畫面，這是世界上其他繪畫藝術所少見的，體現中華民族的偉大氣魄，獨樹一幟；中國畫反映出的境界非常開闊，中國畫不僅是畫所見，而且畫所知、所想，想像力很強。理想是現實經驗的總結和推移。可以畫現在看到的，也可以畫昨天見到的，並因而想到明天。中國畫論有很多精闢的論述，如「以大觀小，小中見大」等等。一千多年前，東晉顧愷之提出「以形寫神、形神兼備」這一卓越的繪畫理論，到現在看來還是正確的。中國繪畫在世界美術史的發展中有獨特的貢獻。

中國的繪畫造詣很高，現在看來，也有缺點、局限性，需要革新。明代以後，由於封建社會沒落，已經走了下坡路，創造力受到壓抑，美術上臨摹仿古盛行，脫離生活逐漸形成公式八股，算來已有六百多年的歷史，有些畫家看宋、元人的畫好，一張嘴就講「四王」就有三王——王時敏、王鑑、王原祁一輩子專事宋、元，到了清朝更甚。所謂「正統」派的畫家「四王」臨摹元代黃子久的作品，王石谷的學習範圍廣一些，但也不能脫離古人窠臼。當然，黃子久是元代有成就的大家，但如果後世畫家們一輩子都在古人的圈子裏打轉，就不能發展。總之，清代畫家，除少數例外，脫離生活的現象很嚴重，筆筆講來歷，「離開古人不敢著一筆」，所以有人罵他們「拘束如階下囚」。清代繪畫除了「行樂圖」和一些肖像畫，在山水畫裡看不見一個人是著清代服裝的，豈不是怪事。當然，明清繪畫、包括文人畫，也有好的。畫家中也有人傾向進步，主張革新，反對死摹古人，主張「師造化」。石濤就是倡導發揮個性、歌頌創造最有代表性的人物。

西洋畫我也是學過的。西洋畫造型準確，明暗、光感的分析，色彩的運用，都是很好的。十七、八世紀受自然科學的影響，藝術的表現力跟着提高，這是優點。印象派是十九世紀在西方興起的一種流派，它運用外光有重大發展創造。印象派對色彩與光的關係進行了科學研究。你要是到歐洲博物館觀賞歷代油畫，就會明顯感到印象派以前的繪畫，色彩都較為灰暗，而看到印象派，畫面就忽然光亮起來，印象派在光和色上都有所發展。

我們的藝術要隨着時代的前進而前進，世界觀、藝術觀就一定要闊達宏大，古今中外作品都要下一番功夫，好的、有用的都要吸收，促進民族藝術的發展。

京劇名丑蕭長華生前講過，譚鑫培的藝術之所以有那樣高的成就，就是他「逮着誰學誰」，不論誰有長處，他都學習吸收，他甚至把花臉、青衣的唱腔都糅合在老生的唱腔裏，吸收面極廣，因而成為京劇老生的一代宗匠。

黃賓虹老師對我講，要交朋友多。「交朋友」就

是與古今名畫交朋友。有一天，黃老師叫我去看他的收藏。他的房子周圍都是畫，房子滿了，空間很小。牆上安一個小滑輪，一拉就把畫掛上了。我看了兩天，他問我：「你看這些畫如何？」我說：「看了黃老師的藏畫，很多都不如您畫得好。」他說：「這些畫都是我的朋友，一個人交朋友多，見識才廣。別人有長處，我就吸收。」

學習傳統，貴在直接傳授，即所謂「眞傳」。再就是間接傳授，看原作、讀原著、聽人介紹。間接傳授比直接傳授差得遠。大凡技藝上事，往往不是文字足以表達。你用廿萬字，不能教會打太極拳。文章寫得再好，也不能說透藝術技法的微妙。有機會見一些有成就的大師，看他們畫畫，親聆指教，其收穫不是讀幾十萬字的文章所能代替。我跟齊、黃兩位老師直接學習，所得到的教益，終生難忘。

我十三歲開始拜師學習中國畫，也學過「四王」的山水。後來跟一個法國人學習了兩年西畫，再後來又學中國畫。我們這一代人造型能力還可以，甚至比前人强，但最大弱點是筆墨功夫差。抗戰勝利後，我接到兩份聘書：一是北京的，一是杭州的，因爲北京是文化古城，有故宮收藏，又有齊、黃兩位老師，結果我到了北京。

當時我四十歲，我想，四十歲的人如果不直接向前輩藝術家學習，不向傳統學習，會犯歷史性錯誤。現在許多前輩藝術家不在了，有些青黃不接。如不認眞學習，不抓住接力棒，藝術就會中斷。

我在齊老師家跟他學畫十年，主要學他創作態度與筆墨功夫。齊白石的創作態度非常嚴肅，作畫筆力雄健，氣勢逼人，爲我們這一代人遠不可及。齊白石

老師在我眼前好像一座藝術的高山。

有人反對學別人的畫，說學他不要像他。學老師不要像老師，否則沒有出息。這種說法可能出於好心，似乎主張創造，這對食而不化的人有針對性。泛泛而論，有點片面，是把創造看得太容易了。我以爲學而後創，開始學誰像誰往往是很自然的，也沒有什麼不好，先把別人的本領學到手，再廣泛吸收，加上自己的生活實踐、感情體驗、個性、愛好的發展以達到創造，這是學習繪畫的正常規律。

即以齊白石爲例，他在湖南家鄉時學何紹基的字，非常像。到北京以後，學得很像，可以亂眞。後來改學李北海，時間最久，功力最深，結體筆勢都相似，最後兼學漢碑、魏碑、篆隸……脫化出來，加上自己的創造，形成個人的風格，但我們還能隱約看到李北海的影子。藝術上的創造談何容易，它是在一定條件下自然形成的。黃賓虹常說：「學藝不可求脫太早。」齊白石的風格，六十歲後才逐漸形成，當然這可能是晚了一些，條件不夠而侈談創造是徒勞。齊白石曾說過：「學我者生，似我者死」，後一句就指終生食而不化的人說的。「像」與「不像」是相對的，但又是相反相成的。鑽進去以後一定要脫出來，有的人不能進去，有的人進去了不願出來，前者是虛無主義，後者是保守主義，兩者都不懂得相反相成的道理。對於學習前輩藝術家，學習傳統，我的體會是要「以最大的功力打進去，以最大的勇氣打出來。」

一個善於學習的人，要向高手學習，甚至也可向比自己差的人學習。如有的人，他的某一想像是好的，可取的，但他由於條件不夠，不能達到，你吸收

這一點，達到了，就是一個進步。所以我一再強調，學習面要廣。學習面窄了，非常吃虧。一個人驕傲自滿是最無知、最淺薄的表現。

學習山水畫，要做到三點：第一是學習傳統，廣泛吸收中、外藝術的長處，第二是到生活中去、到祖國的壯麗河山中去寫生，要有讀遍天下名蹟、名著、走遍天下名山大川的氣概。第三是集中生活資料，進行創作。三者有聯繫又有區別，循序漸進、相輔相成，是逐步深化的一個全過程，絕不可偏廢，任意捨掉其中一環。如果投機取巧、學序混亂，終將一事無成。在基本功中最關鍵的一條是寫生。實踐、直接經驗是第一位的，學習古人、學習外國人都是間接經驗。生活是創作的源泉，生活是第一位的，寫生，是畫家面向生活、積累直接經驗豐富生活感受、吸取創作源泉的重要一環。寫生，是熟悉描寫對象必不可少的關鍵。你的藝術要有時代精神，要發展，要為人民群眾喜聞樂見，只是學習傳統，遍覽中，外藝術是不夠的，主要是到生活中去，去「觀察、體驗、研究、分析」，然後進入創作過程，才能使自己的作品富有時代氣息和現實感。

有些青年人不肯在基礎工作上下苦功夫，好高騖遠，作畫信筆塗抹，以奇怪為創新，這是不對的。創新是在傳統的基礎上，深入觀察研究客觀世界，從而得到新的啟發，以至發現前人沒有發現的規律，因而創造了與前人不盡相同的藝術風格、表現方法，這絕不是隨隨便便可以倖得的。人離開客觀世界和前人的成果，不會創造出任何東西來的。

古人在客觀世界中長期觀察、分析、研究，已經發現了很多規律，這都是留給後人的寶貴財富，我們必須珍視，認真繼承。但客觀事物發展是無限的，而人類文化只有四、五千年，這與宇宙紀年相比，真是微乎其微，在歷史的長河中，一萬年後回顧現在，可能會認為我們還處於一個愚昧的時代。事物發展永無止境，脫離實際、憑空亂想、驕傲自滿、故步自封都是錯誤的。

中國畫取得很高的成就，在世界藝術寶庫中放出奇異的光彩，但是還沒有到頭，還有許多的規律，有待我們去發現。我們對傳統的正確態度，是尊重而不迷信。不能說傳統已經到了頂點，我們要在傳統的基礎上不斷尋找新的規律。深入生活、勇於實踐是有所發現、大膽創新的前提。前人發現近處物體清晰、顏色深，遠處物體模糊、顏色淡，這是在一般條件下的規律。我五十年代出去寫生時發現特定條件下，景物出現前面亮而淡、後面暗而深的情況，與一般條件下近遠深淡正好相反。又如，虛實關係：近景的樹，如若要與後邊的景物離開，就必須留出空白，這是實中見虛，是一個規律。但我們走進一座密林，樹隙的空間往往呈現黑色，同樣感到虛空，這是虛中見實，與前者剛剛相反，我們一般認識，畫水要光亮就必須留白，但林蔭下的小溪黝黑而光亮，光亮得像寶石，像小兒的眼珠……

傳統要尊重它，有時又必須突破它。前人講各種皴、擦、點、染、線描，都是規律的總結，但與自然界相比，與無限豐富的現實生活相比，這些規律的發現和總結，又顯得太少了。我們還應當在實踐中不斷加深對客觀規律的認識，不斷去豐富它、發展它。

三

這裡我想談談山水畫的寫生問題。

「師造化」是我國古代一切有創造性的畫家所提倡的。明、清食古不化之風曾遭到一些革新派的反對。清人石濤痛恨那些把「師造化」變成一句空話的「正統」派，在他的畫語錄中針對脫離生活、一味崇古仿古的惡習，提出「搜盡奇峯打草稿」的藝術主張，慷慨陳詞：「古之鬚眉不能生在我之面目，古之肺腑不能安入我之腹腸」，發出「我自發我之肺腑、揭我之鬚眉」的大膽議論。

終生俯案摹古，所謂「畫於南窗之下」，那就是沒有走出畫室，有些人走了出去，看看眞山眞水，這很好，比經年關在畫室裡要好得多，但若能進行寫生就更進一步。「看」比寫生要差得多，因爲「看」只能得到一個模糊的印象，只有寫生才能形象的、眞實而具體的深入認識客觀世界，豐富和提高形象思維。

有些人出去寫生，貪多求快，浮光掠影，匆匆只勾一些非常簡略的輪廓，記些符號，回來再按自己的習慣、作風來畫，這樣難免把作品畫得千篇一律。頂多只在構圖上說明是某某地方，是不能深入對象、眞實反映生活的。因爲客觀事物千變萬化，以山水畫的主要表現對象自然景物來說，有春夏秋冬，風晴雨雪，朝霞暮靄……變化無窮無盡。寫生時應當每一筆地畫一個符號，還是脫離生活，畫出來還是自己固有的面貌。我認爲寫生的主要目的是加強對客觀世界認識，能踏實認眞畫一張，比隨隨便便畫十張要得益的多。

寫生是對客觀事物的認識、認識、再認識，是認識不斷深化的過程，所以寫生是基本功中最關鍵的一環，要非常認眞。寫生並不是說任何東西都可以畫，畫的內容應有所選擇。境界較好，富時代氣息，有表現的價值，才可以入畫，並不是看到什麼畫什麼。

我們常常看見有的畫沒有一個精萃的中心內容，像從一幅畫裡裁下來的最不重要的一個配景部分，平平常常、味同嚼蠟，就不會有什麼感人的力量。所以一定要仔細地選擇對象。畫的時候不要坐下就畫，要對景久坐，對景久觀，對景凝思結想，要設計。這張畫要表達什麼意境，如何加工，它是什麼情調，是濃重的，是淡雅的，是熱調子還是冷調子，是雄是秀……古人說：「向紙三日」，就是說對著白紙多多構想，最好是所畫對象在腦子裡已形成一張畫的時候再動筆。

看景要分析。一個有繪畫經驗的人，眼前千岩萬壑、變化萬千，也能分清哪是最重要的，哪是次要的，哪是不重要的，……哪些要強調、哪些該減弱。畫時要把重要部分放在整個畫面最顯著的地方。最精采的部分要先畫，使它能盡量發揮。否則，先畫了次要的，那最精采的部分就要受到牽扯。一個有經驗的畫家寫生時不一定用鉛筆打稿，而他的畫面往往能處理得恰到好處。關鍵在於把主要的、次要的先畫在安善的部位，就像釘了幾個釘子，然後把不太重要的部分接連上去，就形成了一個整體的構圖。五代山水畫家荊浩在他的畫論《筆法記》中提出：「觀者先看氣象，後辨清濁，定賓主之朝揖，列羣峯之威儀」，我體會這是對山水寫生的基本要求。山水畫家爲要表達自然界的萬千氣象，不能不分清主次，注重整體感。

李可染的寫生稿

「畫山水，要有山水專業的基本功，寫生是基本功中最關鍵的一環，要非常認真。」

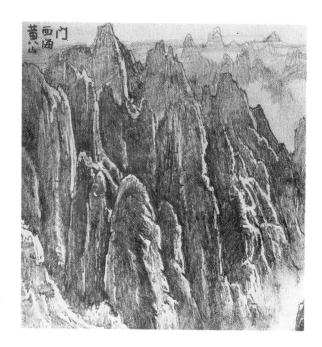

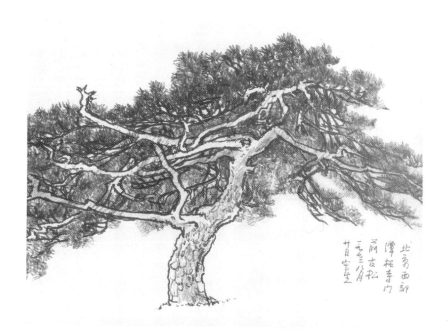

我以前畫過一個瀑布，瀑布是主體，是第一位的；亭子是第二位的；樹是第三位的；岩石、灌木是第四位的等等。從明暗關係講，瀑布，最亮的，亭子次之，然後才是樹、岩石，按一、二、三、四排下去，明暗層次很清楚，如果在岩石部分留下空白，就會使主體瀑布不突出。為了突出主體，次亮部分都要壓下去，色階不亂、層次分明、整體感強，主體就能明顯突出，氣勢奪人。

我們常說：「江山如畫」，但實際上客觀事物不可能完全像一幅畫。自然形態的東西很美，但往往也帶一些缺點，不可能都是完美無缺的，例如畫一棵樹，凡是最精采的樹枝都要全力肯定下來，盡量地發揮，充分地表現。缺點部分要不畫，其它也是這樣。欠缺的部分要按照客觀規律，用自己全部的經驗加以補充，使之完整。

寫生，首先必須忠實於對象，但當畫面進行到百分之七、八十，筆下活起來了，畫的本身往往提出要求，這時就要按照畫面的需要加以補充，不再依對象作主，而是由畫面本身作主了。

一些大文學家，當他把人物寫活了時，人物本身提出要求，這時往往改變原來寫作計畫，離開提綱，根據人物性格發展來寫。例如托爾斯泰寫《安娜·卡列尼娜》，女主角那個悲劇性結局就離開了預定的提綱，這結局是人物性格、行動本身的發展邏輯決定的，因而也就更加真實感人。所以，藝術家對客觀現實應是忠實的，但却不是愚忠，眞正忠於生活的結果是主宰生活。

有些極其美好、特殊的對象，一次是畫不出來的，需要反覆加以研究。比如有一次，我在黃山清涼台上，忽然雲氣開了，山從天際高空露出了出來，時當新雨初霽，雲氣蒸騰，隱隱約約還看得見層量的樹木……眞是人間仙境。這樣美好的景致，即使是個很高明的畫手，我敢說，也是很難一下子畫出來。怎麼辦？這就要下一番研究的功夫，要不斷積累經驗，寫生能力並不能解決一切。在寫生過程中，隨著對客觀世界新的發現，應力求有新的藝術語言、新的表現方法、新的創造，這樣會不斷促進你創作的意象和表現

力、感染力，促進你創作風格的形成和發展。

有一次，我在萬縣，看到暮色蒼茫之中，山城的房子，一層一層，很結實，又很豐富、含蓄。要是畫清楚了，就沒有那種迷濛的感覺了，其中有看不完的東西，很複雜也很深厚。後來，我就研究，先把樹、房子畫上，以後慢慢再加上去，以紙的明度為「零」，樹、房子畫到「五」，色階成「零」與「五」之比，顯得樹、房子都很清楚，然後把最亮的部分一層層加上墨色，加到「四」與「五」之比，就很含蓄了。我把這種畫法叫做「從無到有，從有到無」。先什麼都有，後來又逐漸地消失，使之含蓄起來。採取怎樣的藝術加工手段，以傳達出特定的意境，要煞費苦心地去研究、經營。

「師造化」就是要把對象，把生活看作是你最好的老師，古人畫畫的筆法、墨法等等無一不來源於客觀世界，要把客觀世界看成是第一個老師。

寫生既是對客觀世界反覆的再認識，就要把寫生作為最好的學習過程。不要以為別的星球來的陌生人了，最好是以為自己像是從別的星球來的陌生人一切都充滿了新鮮感覺，一切都生疏，一切都要重新認識。俗話說：「心懷成見，視而不見」，所以寫生時，要把自己看成是小學生。藝術家對客觀事物的觀察應有常識性的理解與區別，探究對象應較一般人深刻得多。樹，路過的人不在意，一旦經藝術家加工描繪，就成了衆所矚目的藝術品了。

觀察生活、認識對象、進行寫生時要虛心，而在創作時要充滿信心，考慮成熟以後，下筆不能猶豫，猶豫不決畫畫就會軟弱無力。力量來源於肯定。當你作畫時，下筆濃了，你不要懷疑，認為就應該這樣

從磨墨開始

習慣成自然。李可染一天的工作，總是從磨墨開始。他說：畫家的一塊石硯，天地至廣，包藏著整個宇宙。如同演員的道具箱，內裡是悲歡離合的人生。

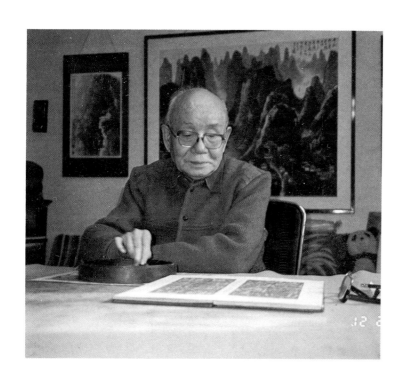

濃；淡了，就應該這樣淡。畫時不要怕這怕那。一張畫有缺點，要在畫完後總結，而不要在畫時猶豫不決，否則，一定畫不好。

畫畫的過程，永遠是自己在學畫、研究畫的過程。一棵樹或某一部分畫好了，覺得精采，就不敢再碰了，這樣，就難於發展。你要是覺得該加就大膽往上加，不怕失敗，加壞了，最後總結。敢於勝利，實際上是不怕失敗，一個人永遠都在學習過程中。

我們學畫的，要懂得相反相成這個道理，順應辨證這個規律，步子一定快得多，或者說似慢實快。任何事物的發展都要經過一定的過程。就此而論，學藝術也同學科學一樣，要經過很多過程，要攻破很多難關。在前後過程中，事物的發展形態不會是一樣的，甚至是截然相反，這是規律。想一蹴而就，「畢其功於一役」是錯誤的，是不可能的，「欲速則不達」。

初學畫的人，從基本功來講，當你對客觀對象認識不夠充分，經驗不足，還不能準確表現時，畫得呆板是難免的，從呆板到生動自如，需要有一個過程。

我小時候在家鄉徐州喜歡寫字，十一歲時字寫得受到稱讚。但家鄉找不到好的書法老師，有一個老師敎我趙體字，一味追求漂亮。後來才知道，由於追求表面漂亮，產生了「流滑」的毛病，結果費了很大功夫糾正。糾正的方法就是盡量工整，不怕刻板。我不但寫顏字、魏碑，六十歲以後還寫我自創出來的極其呆板的字體，我戲名之曰：「醬當體」，即像舊社會醬園、當舖牆上工匠描畫出來極其刻板的正體字。就這樣，以極其刻板的字體糾正自己，防止了「流滑」。真是所謂的「學拳容易、改拳難」。

所以，做基本功要帶強制性。由於不熟練，那就強制一點好；或者有些不好的習性非糾正不可，也強制一點好。寫生，就是強制自己的眼和手，使之符合客觀規律。一個人有堅強的毅力，這個毅力中就帶有強制性。人多少帶有惰性、隨意性，要強制，要吃苦，要鍛鍊自己的毅力，才能使學習上進，藝術上有顯著成效。你不能說想做什麼，而必須說應該做什麼，強制久了，就形成了習慣，艱苦的事就不艱苦了，甚至苦中有樂，樂趣無窮了。「習慣成自然」！有的人作畫養成了習慣，天天要畫畫，一天不畫畫就像沒有吃飯一樣，像缺少了什麼，這就好了。

四

筆墨問題。

中國畫在世界美術中的特色是以線描和墨色爲表現基礎的，因此筆墨的研究成爲中國畫的一個重要問題。我國歷代著名的畫家可說沒有一個不是在筆墨上下很大功夫的。中國畫家把書法看作繪畫線描的基本功，幾千年來在這方面積累了極爲寶貴的經驗，以至達到出神入化的程度。

這裡我想先講一個談論書法、讚嘆筆墨功夫的民間故事：傳說當年修雁門關，要請一位大書法家寫「雁門關」三個繁體大字。但這位書法家有個怪癖，不願給人寫正式的東西。於是設計請一個與他要好的和尚去辦。和尚先請他寫一個「門」字，過了些時又請他寫個「雁」字，幾個月又請他寫一個「關」字，書家剛寫到「關」字的「門」字時，忽然想起「雁門關」三個字，一怒擲筆而去。大家無法，只好請另一個較差的書家補了「關」字內的「䌹」字。後來刻在雁門關上，人們在二里外只看見「雁門門」三個大字。這個傳奇故事當然不會是事實，但却包含藝術上的眞理，中國書法線描功夫到家，確會有精神突出、氣勢逼人的效果。

由以上的故事，使我想起另一件事：在一次展覽會上展出了徐悲鴻藏的齊白石的蘭花。這張畫很小，大不過方尺，但我一進會場，就被它所吸引，眞是光彩奪目，力量撲人眉宇。掛在它旁邊的作品雖然大它數倍，但感到黯然無光，像個影子。

我們現代的中國畫，由於各方面條件的優越，有

了很大的發展。我們要超越前代並非奢想，在某些方面甚至應當說已經超過了古人。但在筆墨和書法上，還遠遠趕不上我們的先輩。由於筆墨的功力差，往往使畫面軟弱無力而又降低了中國畫特色。尤其是書法，可以說青年作者的大多數沒有在這方面下過功，在畫上題幾個字，就像在一首優美的音樂中突然出現幾個不協調的噪音，破壞了畫面。比喻總是蹩腳的，其實，我說的「優美的音樂」……──畫面本身也往往因爲筆墨底氣不足而大大遜色，減少了「逼人」、「感人」的藝術力量。因此我們要提高中國畫現有的水平，還必須同時在筆墨上下一番功夫，向傳統、向我們的前輩認眞學習。要做到這一點，我看還要從思想上糾正不重視中國畫工具性能的錯誤看法，以爲用中國筆墨在中國宣紙上畫速寫就是中國畫，是簡單化的、有害的。

筆墨是一個很複雜的問題，不可能在這樣簡短的談話裡作深入、詳細的闡述。這裡略略談談個人的一點意見。

黃賓虹同我講過他自己學書的故事，他說：他小時候有一個書法家看望他父親，他父親不在家，他就要求書家給他講講書法要點。那個書法家叫他寫字看看，黃賓虹就寫了一個「大」字、書法家當時把紙反過來看了看說：「你沒有寫『大』字，只是點了五個點」。因爲這個「大」字只有起筆、落筆處透過了紙背，其它筆畫都浮在紙上，書法家說這就是最大的毛病。

由此可見，寫字畫線最根本的一條是力量基本要勻，不能忽輕忽重。古人名之曰「平」，這是筆法的基本規律。「如錐畫沙」就是對「平」字最好的形

容。你用鐵錐在沙盤上畫線，既不可能浮起來，必然力量平勻，力量平勻是筆法的基礎，就是說線條到任何地方都是有力的。用古人的話說「細如絲髮全身力到」。我們首先了解「平」的道理，然後才能在「平」的基礎上求變化，這就是筆法中的提、頓、重、疾、徐等等變化，用筆的變化是無窮的。但無論怎樣變化都要力量基本平均，所用力量不能懸殊太大，黃賓虹講幼時學書法，開頭寫「大」字只有五個「點」，就是起落筆筆太重，行筆太輕，力量懸殊，形成線條的空虛，書家把這叫做「繫馬樁」，像兩根木樁中間栓一條繩子，兩頭實中間虛「繫馬樁」是筆法的大忌。

唐人論畫：「凡畫山水，意在筆先」，是說作畫先立意的重要，也包括用筆的要求。可以意到筆不到，絕不可筆到意不到，行筆要高度控制，控制到每一點，所謂「積點成線」，這才能有意識的支使線條表現細緻、微妙的內容。畫線決不能像騎自行車走下坡路似的直衝下去，也不像溜冰似地滑了過去，這種用筆看似痛快實則流滑無力。好的用筆，要處處收得住，意到筆隨。古人叫「留」，又曰「如屋漏痕」。

我在齊白石家十年，主要在學習他筆墨上的功夫。他畫大寫意畫，不知者認為他信筆揮灑，實則他行筆很慢。他畫枝幹、荷梗使筆無頓痕，行筆沉澀、力透紙背，收筆截然而止、毫無疙瘩，筆法中叫「硬斷」，力平而留，到處可收。齊師筆法達到高峯。在他的畫上常常題著：「白石老人一揮」，我在他身邊，見他作畫寫字，嚴肅認真、沉著緩慢，在我心裡

時時冒出一句潛詞：「我看老師作畫從來就沒『揮』過」。

黃賓虹論畫、論筆墨，以我淺見所知是古今少有的。黃老作畫，筆在紙上磨擦有聲，遠聽如聞刮鬚。我戲問黃師，他說行筆最忌輕浮順劃，筆重遇到紙的阻力則沙沙作響，古已有之，所以唐人有句詩「筆落香蠶食葉聲」。黃老師筆力雄強，筆重「如高山墜石」，筆墨功力達到了很高的境界。

前人曾把繪畫各種線描歸納成「十八描」。以我看實際只有兩種基本描法：一是鐵線描。就是「如錐畫沙」，力量平勻，無提、頓、輕、重等變化。二是蘭葉描，東晉顧愷之基本上就是用的這種描法。力量平均是基礎，在力量平均的基礎上有提、頓、輕、重、轉折等變化。唐代吳道子就慣用這種描法。力量平均是基礎，變化則無窮盡。「十八描」難以概括，看來很多，反倒少了。

現在簡單講講用墨。

實際說來，筆墨是難分的，用墨好，多由於用筆，不善於用筆而能用墨好的，則很少見。用墨由最濃到最淡，分出多少層次，這比較容易理解，不再解說。

好的筆墨在於蒼潤，黃老形容說：「乾裂秋風，潤含春雨。」「蒼」和「潤」是相反的、矛盾的。一般用墨蒼了就不能潤，潤了就不能蒼。因此有人作畫先用乾筆皴擦，後用濕墨渲染，這實際不是高手的表現方法。真正筆墨有功力的人，每筆下去都是又蒼又潤；所謂腴潤而蒼勁，達到了對立因素相統一的效果，這是作者長期實踐磨練而成，很難用簡單語言來表明。粗淺說來，筆內含水不太多，行筆澀重有力，

因而能把筆內水份擠了出來。這是我的一點體會，當然不能說這就是其中的奧祕。

杜甫詩云：「元氣淋漓幛猶濕」，這是對水墨畫的一個很高的要求。水墨畫用水實不容易，一般用筆沒有功力，墨中水份不宜多，而筆墨得法，畫面就產生水墨淋漓的效果。初學畫的人由於筆內水份過多，用筆又不能控制，使墨漫漶漂浮紙上，成爲浮煙漲墨，畫面物像泡鬆滑膩，失去骨力，是一大病。

所謂用墨的變化是微妙的變化，局部的變化不能太大。如果中國畫者，見一筆中就有濃淡，覺得很新鮮。初學中國畫者，見一筆中就有濃淡，覺得畫面「花」、「亂」，破壞了整體，失去大效果。齊白石畫蝦，基本上用一種墨色。通過用筆的頓挫、輕重，產生蝦的關節伸縮、蝦體透明而有彈跳力等新鮮感覺和微妙的變化。八大山人也一樣，極強的整體效果、極細緻的變化，顯得統一和諧、渾然一體。他們用墨，少有忽濃忽淡、濃淡懸殊的地方。

畫山水要層次深厚，就要用「積墨法」，積墨法最重要也最難。大家都知道在宣紙上畫第一遍時，往往感到墨色活潑鮮潤，而積墨法就要層層加了上去，不擅此法者一加便出現板、亂、髒、死的毛病。近代山水畫家黃賓虹最精此道，甚至可以加到十多遍。愈加愈覺渾厚華滋而愈益顯豁光亮。

「積墨法」往往要與「破墨法」同時並用。畫濃墨用淡墨破，畫淡墨用濃墨破，最好不要等墨太乾，反覆進行。其中最重要的一點是整體觀念強。何處最濃；何處最亮，是中間色，要胸有成竹。黃老常說：「畫中有龍蛇」，意思是不要把光亮氣脈相通處堵死了。加時第二遍不是第一遍的完全重複，有時用

不同的效法、筆法交錯進行，就像印刷套版沒有套準似的。筆筆交錯，逐漸形成物象的體積、空間、明暗和氣氛。

古人講筆墨，要求「無起止之跡」，因爲客觀事物都是渾然一體，沒有什麼開頭完了的痕跡，這不難理解。又說「無筆痕」，看來頗爲費解。既然用筆作畫，又講究有筆有墨，怎能說無筆痕跡呢？這並不是說畫法工細到不見筆觸，而是說筆墨的形跡要與自然形象緊密結合，筆墨的形跡已化爲自然的形象。筆墨原由表現客觀物象和主體心境而產生，筆墨若脫離客觀物象和主體心境就無存在的必要了。

筆墨是形成中國藝術特色的一個重要組成部分，畫家有了筆墨功夫，下筆與物象和主體心境渾然一體，筆墨映潤而蒼勁；乾筆不枯、濕筆不滑、重墨不濁、淡墨不薄。層層逃加，墨越重而畫越亮，畫不著色而墨分五彩。筆情墨趣，光華照人。我國歷代畫家、書家在長期實踐中爲我們留下極其豐富寶貴的遺產，我們必須珍惜、愼重分析研究，這裡只能略舉一、二，掛一漏萬，以後還需大家作深入的探討。

五

關於山水畫創作中的意境和意匠問題。

什麼叫意境？要下一個確切的定義也不是那麼容易。我在五十年代末，結合寫生創作的體會，寫了《漫談山水畫》一文（見前文）。內中談了點山水畫的意境和意匠問題，這裡我再簡略談一下自己的認識和體會。

意境是什麼？意境是山水畫的靈魂。客觀事物精

萃的集中，加上思想感情的陶鑄，經過高度藝匠加工，達到情景交融的境界，這詩一般的境界，就叫做意境。

藝術從生活中來，但它不等同於生活，生活是藝術唯一的源泉，藝術來源於生活，是現實生活的反映，但藝術中反映出來的生活，可以而且應當比實際生活更高、更典型、更理想。這就是說，藝術又要求對生活進行高度集中和概括，從而創造出比現實更美好、更富有詩意、更理想的藝術境界，創造出新時代的意境。

千餘年來，中國山水畫為什麼那麼發達，這與河山壯麗分不開的。中國向來把江山、河山、山水作為祖國的象徵或代詞。「江山如此多嬌」，這「江山」就指的祖國，「還我河山」，也是指的祖國疆土。我們在山水畫中描繪祖國山山水水、一草一木，其主要思想在於歌頌祖國、美化祖國、把熱愛祖國的感情傳達給廣大的人民。我有一方圖章「為祖國河山立傳」，就是這個意思。

藝術家選擇物象必須是很嚴格的，要選擇生活中最美好、最典型的部分入畫，一幅好畫是精萃事物的集中，石濤說：「搜盡奇峯打草稿」。當你走遍了名山大川，才能從萬千氣象中取材，精萃而集中地反映出祖國河山的壯麗。再舉一個小小的例子：你站在嘉陵江邊看來往船隻絡繹不絕，用電影機拍攝千百隻，我看真正能入畫的可能只有極少的幾個。因為要選擇能表現船的結構的最好角度和一定風向中行駛疾徐的動態。若是幾船並行，更要表現出相互呼應協調而不混亂的關係。這雖是小小的點景細物，經過加工也能引人入勝，把人引入藝術的境界。

有人畫船，形象像一個側面的盤子，變成一個簡單的符號，其實他並沒有畫船，只像是寫了一個船字，觀眾看了甚至毫無感覺。以上不過舉了個小例子，其他畫山、樹、雲、水……無不如此。作者對描畫的對象，必須要有深入的研究，有嚴格的選擇、有充沛的感情、有高度的加工。絕不能把描寫對象變成說明性的圖解或地理誌，使觀者看了索然無味、無動於衷，這樣當然談不上什麼意境。

繪畫藝術要有意境，畫畫時首先作者自己要有充沛的感情，畫祖國河山要表現出對祖國河山無限的尊崇和熱愛。要進入境界，感情要進去。我怕人看我畫畫是個人習慣，我感覺有人看，站在旁邊，就會使我精神分散。

意境，既是客觀事物精萃部分的集中反映，又是作者自己感情的化身，一筆一劃既是客觀形象的表現，又是自己感情的抒發。一件藝術品，藝術家不進入境界是不會感動人的。你自己都沒有感動，怎麼能感動別人？

有些著名的戲劇演員，站在台上一動也不動，一句台詞沒有，但却渾身是戲。因為他們的精神已進入了藝術境界。我有一次看京劇《長板坡》，劉備吃了敗仗，在當陽道上露宿。當時劉備身邊坐著甘、糜兩位夫人。這時兩位夫人都是既沒有台詞又沒有動作，但是我看糜夫人一身都是戲，而甘夫人一點戲也沒有。糜夫人抱著小孩使人感到是在戰場上，風塵撲撲，精神疲憊，而甘夫人完全走了神，使我看到的已不是甘夫人而是化了裝的演員。她這時可能想著下戲後趕快回家買菜、接孩子……

我以前看過余叔岩的戲，他化好妝、戴上髯口，

對著鏡子靜靜地坐著，一句話不說，沒有出台就已進入了境界。梅蘭芳說過，程硯秋演「竇娥冤」，梅蘭芳在後台見他面帶憂怨之氣，完全浸沉在藝術境界之中。話劇演員金山演戲之前，白天一天不出門，在醞釀情緒。所以說，藝術要通過藝術家深厚的感情，正確地反映客觀世界。而有些演員在後台又說又笑，就像我前面提到的那兩個青年，一邊寫生、一邊聊天。沒有進入境界，戲演不好；畫也是一定畫不好的。

意境的創造不是一件輕鬆的事情，我在畫水墨山水時，感覺到自己就像進入戰場，在槍林彈雨中。因為畫在宣紙上不能塗改，所以一點疏忽差錯都不行。每一筆都要解決形象問題、感情問題，遠近虛實、筆墨濃淡等問題。要集中全力，既反映客觀世界的實質，又表現主體心境，創造出有情有景的藝術境界，不是容易的事。正如前人所說「獅子搏象」：要全力以赴。

所以我認為，意境是山水畫的靈魂。沒有意境或意境不鮮明，絕對創作不出引人入勝的山水畫。為要獲得我們時代新的意境，最重要的有兩條：一是深刻認識客觀對象的精神實質，二是對我們的時代生活要有強烈、眞摯的感情。客觀現實最本質的美，經過主觀的思想感情的陶鑄和藝術加工，才能創造出情景交融，蘊含著新意境的山水畫來。

表現意境的加工手段，叫「意匠」。在藝術上這個「匠」字是很高的譽詞，如「匠心」、「宗匠」等。對藝術家來說，加工手段的高低關係著藝術造詣的高低，歷代卓越的藝術家沒有不在意匠上下功夫的。杜甫詩云：「意匠慘淡經營中」，又云：「平生性癖耽佳句，語不驚人死不休。」慘淡經營，寫不出

感人的詩句，死了都不甘心，這是何等執着的精神。賈島詩句：「鳥宿池邊樹，僧敲月下門」，本來「敲」字想用「推」字，反覆吟咏，猶豫不絕，後來還是韓愈給他決定用了「敲」字，「敲」就有聲音了，更能傳達出月夜幽深空寂的意境。千百年來，這推敲二字竟成了人們斟酌考慮事物的習慣用語。賈島另一首詩：「夜吟曉不休，苦吟神鬼愁」，兩句三年得，一吟雙淚流」。王安石「春風又綠江南岸」一句，初云「又到江南岸」，圈去「到」字，改為「過」，又圈去，改為「入」，又改為「滿」，……如此經過十多字的推敲選擇，最後才決定用一個「綠」字，非常形象生動，不但盎溢著春意，而且繪出了色彩。我不懂詩，但從這詩句來看，我們的前輩藝術家對意境創造、意匠經營，一字一句、一筆一畫，反覆琢磨，眞是嘔心瀝血，所下的苦心是何等驚人！

在世界藝術中，我國繪畫藝術以講究意匠著稱。意匠加工在繪畫中，簡單說來不外是選材（選出最精萃部分）、剪裁（去蕪存菁）、誇張（全力強調主題）筆墨和構圖等。

以上幾點，前邊已略略說過，現在就對構圖問題多說幾句。

意境高低、能否引人入勝，構圖關係很大。灕江的山水甲天下，如不苦心經營，構圖却很不容易。灕江兩岸都是如筍的尖峯。你坐西岸畫東岸，上邊是山，下邊是江，你坐東岸畫西岸，上邊是山，下邊是江。有人畫了二十層山，感到只有一層，只能得到水平線上一排景物，顯得非常單薄。江山堆砌，沒有曲折、深度和層次，看來也很平常，不是好構圖。

紙是平面，上下堆壘，左右分列都很容易，但表現出前後縱深，就要苦心經營。

宋郭熙主張山水畫要使人彷彿身臨其境，他強調山水畫。「可行、可望、不如可居、不如可遊之爲得」。正因爲如此，他十分重視畫面的深度：畫遠山遠林都是很認眞的，畫兩棵樹，後面又插一棵淡樹，使人從近樹透過去能見到遠樹，有縱深感、很豐富。石濤畫遠山遠樹也都有交待，能透進去。

《清明上河圖》是手卷，一般這樣的畫，構圖上容易形成一字排列，但是這幅畫一點不使人感到平。景物安排巧妙，角度靈活多變化，一開始，那些路、村莊、街道都可以深進去。畫船，有平列的船，也有縱置的船，把水面推遠過去，有空間，這種構圖自然引人入勝。

古代這些傑出的作品證明，構圖取景不能僅僅看到上下左右，主要應該看到前後。要不怕麻煩東跑西轉，最好能找出一個上下左右前後可以連接起來的角度，形成一個明確具體的空間深度，其中還要有些曲折和穿插。

「似奇而反正」是中國書畫結構的規律，同於西畫的變化中求統一的構圖法。奇的變化，正是均衡。奇、正相反相成，好的構圖要在變化中求統一。比如說畫面一邊東西很多很實，一邊東西很少很虛，但看起來不偏不倚均衡統一。所以說好的構圖像一桿秤，秤上秤五十斤柴草，體積很大，另一邊是秤鉈，體積很小，但提起來兩邊均衡。

山水畫表現的景物比較大，相對說，透視關係不能大。你要畫泰山，但你近處有一棵小樹，按透視來看，它可能比泰山還高，這怎能表現出泰山的雄偉。

所謂「一葉障目不見泰山」，我們常常在一些拙劣的風景照片中看見這樣的構圖。所以畫大場面時要把透視關係縮至最小，最好把中景作爲近景，這樣遠近大小差別就會減少。

要在最小一張紙上，表現出最大最豐富的內容。一張紙與大自然相比，即便是丈二匹，也仍然是很小的。因此要珍惜畫面。我常說一寸畫面一寸金。內容值得用一寸的地方，決不能讓它占一寸半。有人作畫，讓極不重要的部分，如不起什麼作用的地坡，占很大面積，或留出毫無意義的空白，因而縮小了主要部分，使它不能盡量發揮，這都是不懂構圖法的。

中國畫對於構圖，有極爲精闢的見解。如「經營位置」，就是獨具匠心的構圖法，也是形成中國畫民族特色的重要因素之一。它與西方繪畫的構圖法大不相同。一般說來，西方繪畫總有一個固定的立腳點，只能把視野所見的東西收入畫面（當然有時也有些集中、變化），而中國畫創作，可以全然不受這個限制而大大超脱了固定的立腳點、超越了一定的視野範圍。當你觀察生活、感受生活、獲得了一定的意境、有了一個中心思想內容時，可以把你經年累月所見所知以至所想全部重新喚起，只要是與這中心內容有關的，情調一致的，都可組織在一幅畫裡。因此中國畫常常可以反映出極其廣闊宏偉的內容，如前面所說的千岩萬壑、層巒疊嶂、千里江山、萬里長江，同時出現在一幅畫面之中，使人站在這樣的畫幅面前，感到祖國河山的壯麗偉大，引起熱愛祖國的感情。

藝術決不是某一種事物的圖解和說明。它是藝術家在深入生活中得到深刻的認識和強烈的感受；在不能自已的激情下，通過了高度的意匠和加工創造出的

珍品，從而把人引導到這藝術境界之中，得到深刻的感染。

記得我少年時期聽了程硯秋的戲曲，他那獨具風格剛勁委婉的唱腔、韻律，在我耳邊迴旋數月不絕，當時情境，至今難忘。杜甫讚李白詩云：「筆落驚風雨，詩成泣鬼神」。藝術經過意匠加工千錘百鍊，爐火純青，達到「詩美」的境界，風雨鬼神都爲之驚心落淚，何況是人。藝術動情力之大，感人之深，以至於此。

中國山水畫的藝術實踐和理論，有著悠久的歷史傳統，是無比豐富的藝術寶庫，值得我們認眞學習，認眞總結，認眞探討，以便繼承與發展。我自己讀書不多，學習不夠，頭髮白了，感覺自己還是個小學生。「七十始知己無知」、「白髮學童」，這不是謙詞。眞理只有一個，規律是無窮盡的，追求眞理和探索規律的道路和具體實踐都不是絕對的，它將因各人的條件不同而不盡相同。從大處看，往遠處看，只要致力尋求眞理，殊途可以同歸。以上所講的，不過是自己在學習實踐過程中總結出來的點點滴滴，作爲個人的體會，偏頗和錯誤是不可避免的。俗語說，「愚者千慮必有一得」。這些談話，假若其中某一點或某一句話，對學畫的青年有所幫助，也就是我最大的願望了。至於謬誤之處，還請指正。

孫美蘭根據李可染在湖北講學記錄以及談畫筆記綜合整理，經李可染本人審閱、修定。原載一九七九年中央美術學院學報《美術研究》復刊號，今略有訂正。

附錄

附錄

自述

我一九〇七年生於江蘇省徐州。父母出身貧苦。父親早年爲漁夫，用竹罩籬在河裡打魚，後來改學廚師。母親是肩挑賣青菜者的女兒。大概因為兩人都是文盲，沒有一套禮教約束我的緣故吧。使我的童年比較自由地接觸一些民間藝術和傳統繪畫。記得我五、六歲時就酷愛畫畫，沒有紙筆，常用碎碗片在地上亂畫，畫戲曲人物，畫小說上的繡像。十三歲拜一位老師學畫山水，十六歲到上海私立美術專門學校學習，畢業後在家鄉做小學教師。一九二九年我二十二歲，到杭州考進了由林風眠任校長的西湖國立藝術院研究部學習西畫，加入了由魯迅先生培育的青年美術團體「一八藝社」，讀了一些世界名著和由魯迅編著的書刊，從而對藝術和社會有了初步的理解。這對我來說眞是一個決定我一生的關鍵時刻。後來，「一八藝術」遭禁，我不得已回到家鄉，在徐州私立藝專任教。

七七事變後，我於一九三八年到武漢，參加由周恩來、郭沫若領導的政治部第三廳做抗戰宣傳工作，畫了不少愛國宣傳畫，後三廳改爲文化工作委員會，

我在郭沫若領導下工作，有五年之久。

一九四一年後，文委會的工作告一段落，因此我有較多的時間恢復我對中國畫的研究。當時我住在重慶金剛坡鄉下農民家裡，住房緊鄰著牛棚，一頭壯大的水牛，天天見面，它白天出去耕地，夜間吃草，喘氣、啃蹄、蹭癢，我都聽得清楚。記得魯迅曾把自己比做吃草、擠奶血的牛，郭沫若寫過一篇《水牛贊》，世界上有不少對人民有貢獻的藝術家、科學家把自己比作牛，我覺得牛不僅具有終生辛勤勞動、鞠躬盡瘁的品質，牠的形象也著實可愛。於是就以我的鄰居作模特兒，開始用水墨畫起牛來了。

一九四三年，我應邀到重慶國立藝專教中國畫，因此，我有更多的時間鑽研中國畫傳統和創作。這時，我研究傳統的水墨寫意畫，內容主要是山水，附帶還畫牛和古典人物。古典人物曾畫過屈原、李白、杜甫、王羲之等，還畫過一些文藝史上的逸話故事。

一九四六年應徐悲鴻先生邀請，來北平（京）國立藝專任教，爲了更進一步研究傳統中國畫和筆墨技法，當即拜年近九十高齡的齊白石先生爲師，同時向黃賓虹先生求教學習。

一九四九年後，爲中央美術學院敎授、美術家協會理事，在百花齊放、推陳出新文藝方針指引下，自

己想在水墨山水畫的變革發展中，做些探索研究工作。

一九五四年起我多次到全國各地名山大川做實地寫生。多年來跑過很多地方，如韶山、黃山、泰山、雁蕩、峨嵋、羅浮、丹霞山、長江、富春江、西湖、太湖、寶成路沿線……行程十數萬里。面對大自然寫生，得數百畫幅，作爲第一手藝術資料，再進一步錘煉和加工，進行創作。

一九五七年，我和關良先生訪問了德意志民主共和國，德國藝術科學院爲我們在柏林藝術科學院內舉辦水墨畫展覽，作品全部來自捷克國家博物館和私人藏品，展後並出版了我的中國畫專集。德累斯頓美術出版社出版了我的部分作品。

一九五九年十月，全國美協在北京舉辦「李可染水墨山水畫展」，並在上海、廣州、武漢、天津等八個大城市舉行了巡迴展。

同年十月一日，捷克斯洛伐克在首都布拉格爲我舉辦水墨畫展覽，作品全部來自捷克國家博物館和私人藏品，展後並出版了我的中國畫專集。

「四人幫」黑暗統治時期，我也是無數受害者之一，但是我的意志從未消沉。我因老年足部疊趾變形，走路疼痛，爲了還想跋山涉水，深入生活，繼續山水畫的研究，去年在我七十歲生辰前夕，我請醫生爲我截去三個足趾。

今年我創作大幅山水畫《井岡山》，在領導深切的關懷和無微不至的照顧下，我得上了一次井岡山，這是對我的鼓舞和信任，使我感到無比光榮和振奮。

自己要做的工作，還在初步階段，而年已七十，在新的形勢下，我要鍛鍊身體，目的是爲祖國的文化事業——傳統中國畫的變革與發展，獻出自己微薄的力量。

看畫

老舍

在窮苦中，偶爾能看到幾幅好畫，精神爲之一振，比吃了一盤白斬雞更有滋味！幸福得很，這次一入城便趕上了可染兄的畫展，——豈止幾幅，三間大廳都掛滿了好畫啊！

在五年前吧，文藝協會義賣會員們的書畫，可染兄畫了一幅水牛，一幅山水，交給了我。這兩張我自己買下了，那幅水牛今天還在我的書齋兼客廳兼臥室裡懸掛著。我極愛那幾筆抹成的牛啊！

昨天去看可染兄的畫展，我足足的看了兩個鐘頭。他的畫比五年前進步了不知有多少！五年前，他彷彿還是在故意的大膽塗抹，使人看到他的膽量，可不一定就替他放心。——他手下有時候遲疑不定；今天，他幾乎沒有一筆不是極大膽的，可是也沒有一筆不是「指揮若定」了的。他的畫已完全是他自己的了，而且絕不叫觀者不放心。

他的山水，我以爲，不如人物好。山水，經過多少代的名家苦心創造，到今天恐怕誰也不容易一下子就跳出老圈子去。可染兄很想跳出老圈子去，不論在用筆上，意境上，著色上，構圖上，他都想創造，不事摹仿。可是，他只作到了一部分，因爲他的意境還是中國田園詩的淡遠幽靜，他沒有敢嘗試把「新詩」畫在紙上。在這點上，他的膽氣雖大，可是還比不上趙望雲。憑可染兄的天才與功力，假若他肯試驗「新詩」，我相信他必定會趕過望雲去的。

望雲也以畫人物出名，可是，事實上，他並沒畫出人來。望雲的人物沒有眼睛，沒有表情。論畫人物，

可染兄的作品恐怕要算國內最偉大的一位了。真的他沒有像望雲那樣分神給人物換衣裝，但是望雲只能教人物換上現代衣服，而沒有創造出人。可染的人物是創造，他說那是杜甫那就是杜甫。他要創造出一個醉漢，就創造出一個醉漢，——與杜甫一樣可以不朽！可染兄真聰明，那只是一抹，或畫成幾條淡墨的線，便成了人物的衣服；他會運用中國畫特有的線條簡勁之美，而不去多用心衣服是那一朝那一代的。他把精神都留著畫人物的臉眼。大體上說，中國畫中人物的臉永遠是生動的，像一塊有眉有眼的木板，可染兄却極聰明的把西洋畫中的人物表情法搬運到中國畫裡來，於是他的人物就活了，他的人物有的閉著眼，有的睜著一隻眼閉著一隻眼，有的挑著眉，有的歪著嘴，不管他們的眉眼是什麼樣子吧，他們的內心與靈魂，都由他們的臉上鑽出來，可憐的或可笑的活在紙上，永遠活著！在創造這些人物的時候，可染兄充分的表現了他自己的為人，——他熱情，直爽，而且有幽默感。他畫這些人，是為同情他們，即使他們的樣子有的很可笑。

他的人物中的女郎們不像男人們那麼活潑，恐怕也許是尊重女性，不肯開小玩笑的關係吧？假如是這樣，就不畫她們也好，——創造出幾個有趣的醉羅漢或是永遠酣睡的牧童也就夠了！

選自《老舍文藝論集》

原載一九四四年十二月二十二日重慶《掃蕩報》，

李可染先生畫展序

徐悲鴻

芒碭豐沛之間，古多奇士，其卓犖英絕者，恆命世而王，冠冕宇內，揮斤八荒。古今人職業雖各有不同，秉賦或殊，但其得地靈山川之助，應運而生者，其吐屬之豪健奔放，風範之高亢磊落，以視兩千年前亡秦革命之夫，固同一格調也。吾友劉君開渠，徐州人，其雕塑已在吾國內開宗，而徐天池之放浪縱橫於木石羣卉間者，李君悉置諸人物之上，獨標新韻，迥乎先例，假以時日，其成就誠未可限量，世之嚮慕夔瓢者，於此應感飽啖荔枝之樂也。夫其興之所至，不加修飾，或披髮佯狂；或沉醉臥倒；皆狂狷之真，為聖人所取。必欲踽踽諒諒目不斜視，憧憧憬冷肉，內外皆方，故都人文薈萃，識者已指之為鄉愿，而素為李君之所不屑者也。李君嚶求之意，當不難如願以償也。

原載一九四七年九月十二日天津《益世報》，已收入《徐悲鴻藝術文集》，徐伯陽、金山合編，台北藝術家出版社，一九八七年十二月十五日版

李可染在日本展畫序

吳作人

人類藝術創造之歷程，自然景色作為一獨立題材來描繪，以人的主觀之情與客觀自然之境，交感相融，而著立於縑壁，產生形形色色的反映。我們習稱之為人物、山水、翎毛、草蟲、鱗介……，又分工筆、寫意、重彩、淺絳、水墨、白描。品類衆著，原無軒輊。畫家各有所長，賞家各有所好。

山水畫究起於何時，難予稽斷，但中國山水畫在世界各民族文化中形成、發展、成熟的比較早，而且代有巨匠。神幻奇變，於今歷幾千載，始終與繪畫衆科興衰更替，相共存榮。

自然與人的形神相契，在古代哲論，諸子早有略及，山水畫爲能不藉醞育而雛飛，至兩晉迄唐宋而大備。元明清以來，緒承兩宋，由翳然出世，繼而復就艷麗。有非院風者，自詣卓絕；有重筆墨而忽生活，有宗摹古而輕創造，影響歷數世紀。迨藝學革新之震撼，百藝重循創作規律發展，中國藝術庶獲復興。

李可染先生早歲習山水，少長入學，習基礎素描，亦擅油畫水彩。此二者是「墨」與「色」之極；既嫻以色取形，乃鮮以墨爲色，是悟藝之昇華。若夫斤斤於「墨」「色」之辨，往返周折於其間，環復不得出者，非可染先生之儔也。

夫墨非必黑，色非必彩，墨、色兼收，情趣併發。情生境內，神遊像外，端在心物兩得，墨彩兩忘，臻墨、彩總現，渾然一體，不待色全而像周。

可染先生藝術天地至廣而於山水匠心獨運。峯巒隱顯，雲煙吞吐，成古人所未逮；嵐影樹光，以墨勝彩，創境界以推陳。更於丹青之外，亦通音律，常以我國傳統戲劇藝術以喩畫。故其藝之精拔在於廣蓄博收。

藝事品類繁多，凡其專大成，神乎其技者，因各盡其妙，又各相啓發；各有獨到形式，又各互具相通語言，觀舞劍而進其書，觀畫展而譜樂曲。「一動一靜」，一聲一色，形異神共。泥而不化，不求廣致高者，當知所從戒。

功力爲情趣之體，情趣以功力爲用，偏舉亦同偏廢，非藝術所宗。可染先生曾作《拜石圖》，是作家藉以伸情趣寓於萬象之旨。得見其表，更析其理。顧痴豈能眞痴，米癲豈能眞癲哉！

茲可染先生選其歷年佳作應邀往展東瀛，能不爲高賢之士所羨折哉？！謹爲序。

原載《美術研究》一九八六年一期，又收入《吳作人文選》，安徽美術出版社一九八八年十一月版

一八藝社習作展覽會小引

魯　迅

現在有自以爲大有見識的人，在說「爲人類的藝術」。然而這樣的藝術，在現在的社會裡，是斷斷沒有的。看罷，這便是在說「爲人類的藝術」的人，也已將人類分爲對的和錯的，或好的和壞的，而將所謂錯的或壞的加以叫咬了。

所以，現在的藝術，總要一面得到蔑視、冷遇、迫害，而一面得到同情、擁護、支持。

一八藝社也將逃不出這例子。因爲它在這舊社會裏是新的，年輕的，前進的。

中國近來其實也沒有什麼藝術家。號稱「藝術家」者，他們的得名，與其說在藝術，倒是在他們的履歷和作品的題目——故意題得香艷、飄渺、古怪、雄深。連騙帶嚇，令人覺得似乎了不得。然而時代是在不息地進行，現在的，年輕的，沒有名的作家的作品站在這裡了，以清醒的意識和堅強的努力，在榛莽中露出了日見生長的健壯的新芽。

自然，這是很幼小的。但是，惟其幼小，所以希望就正在這一面。

我的話，也就是只對這一面說的，如上。

一九三一年五月二十二日

原載張望編：《魯迅論美術》，人民美術出版社一九五六年版，收入《魯迅全集》。

致汪占非

其一，一九八〇年四月八日

寄來的信和回憶文收到。接信不久，因心臟不好而又發燒住了醫院。這信是在醫院寫的。您對朋友總是這樣深情而文字細緻，五十年前的事，使我讀了又恢復了青春，像嗅到了西湖邊上的新鮮空氣。……文章的中心，應能體現張眺兄對我輩諄諄的教育和起到的作用。……我到杭州藝專後是在張眺兄教育影響下，使我初步認識了中國社會和它的前途，初步認識文藝上的正確道路。這對我一生都起了很大作用，是我終生不能忘記的。……張眺兄品質高尚，文藝修養極高，他若活到現在，無疑將是我國文藝界一個好的領導人。

你文中談到我和張眺兄的畫受到高更的影響，這是有的，尤其色彩方面。這一點我想加點補充：當時杭校畫風，基本是後期印象派，我們對此曾議論過，印象派光色和情調有可取處，但若反映新社會是不足的（當時的設想），因而想到文藝復興米開蘭基羅、達文西、波蒂徹利，取其嚴肅、富表現力；波蒂徹利的畫色單純，線條明晰，近中國畫；其外，米勒反映農民生活，作風樸實；多米埃對黑暗社會的諷刺；林布蘭表現力强，用筆豪放。對我來說，影響最大的是我離杭不久，魯迅先生出版珂勒惠支畫集，我觀後認爲她是新現實主義繪畫的先驅者，佩服之極，我離杭州後到家鄉和政治部第三廳畫了大量抗戰宣傳畫，大部受珂勒惠支影響，……但在西湖，張眺和我是喜歡高更的。

你我多年不見，很是想念，西安有人來總要問到你的情況。記得在善福庵小樓和你相遇時你才十七、八歲，能詩，有文才，對文藝深有抱負，對人極為誠懇。這些給我印象極深，……希望將來有機會和你聚敘。

可染一九八〇年四月八日於首都醫院。

其二，一九八八年七月一日

占輝兄：以你我關係，你要我做的事我都應該做，可是我近年身體不好，而四面八方來的瑣事像洪水似的幾乎把我淹沒。你的信天天想看，竟然能推到半月。你我兄弟般的友誼，內疚的話，或者能得到原諒。

你寫的《西湖邊上的友誼》，掀起我一生難忘的回憶。這不僅在於西湖的美麗，更主要在於青年時咱們幾個人的友誼，在幾個親密朋友的關懷和影響下，使我認識了社會、認識了正確的文藝道路和具有堅強毅力。這幾個朋友主要是張眺和你，其他還有季春丹、李岫石、兆民和玉海……。

我同張眺、你，同住在善福庵那個破樓上，記得那時你只有十八歲，給我的印象很深刻。你沈默寡言，勤奮好學，每天讀書作文又能詩。記得「一八藝社」在上海舉行習作畫展時，紀念冊上的前言就是你寫的，好像與魯迅先生寫的著名短文《一八藝社習作展覽會小引》同時印在刊頭。那時你還不滿二十歲。

「一八藝社」遭禁，你和兆民等轉學到北平（京）。我那時在林風眠先生暗中保護下潛離西湖，在徐州家鄉不斷接到你的來信，這些信久不存在了，但是三件事我記得很清楚，一是你說你喜歡北平

（京），因為物價便宜，一個包子兩分錢，住在那餓不死。二是北平（京）有些畫家思想保守、水平不高。還說北海的風景很美，如仙境，你要用最燦爛的顏色兼用金色畫一幅金碧輝煌的瓊島仙境。我接到信很為你高興，我深信以你的才華、藝術上的成就和堅韌不拔的毅力，定然能完成你理想的曠世傑作。

大約在一九三五年，我同友人陳向平到北平（京）遊覽。當然同你、兆民等老朋友會見。記得在您的住處牆上貼著一句座右銘「必須捨棄」。這句話給我留有很深印象，而且也成了我自勵的箴言。一個人要在某方面取得成就，必須在其他地方捨去一些東西。我看一些在某種專業上有偉大成就的人，不可能是一個萬能博士。在此不久我接到你頗使我詫異的來信，說你看到蘇聯名叫《金山》的電影使你深為感動，你說電影對廣大人民的教育力量比繪畫要強得多。當時我對你的意見不能完全同意，但當時正在敵軍壓境、中國處於水深火熱之中，你是關心政治、對祖國有極真摯感情而又意志堅強的人，當時我沒有加以申辯……。

《西湖邊上的友誼》、《「朝華之歌」序》兩文，我都仔細讀過，深為你真摯感情和文詞樸質而有風采所感動，同時驚奇你的記憶力，有些事我都淡忘了，而你描寫得像昨日事。寫的是「一八藝社」而伸展到現在，內中有不少史料是很珍貴的。我看這兩篇文章都應編到你的文集中，這樣就會使你的這本集子更有份量了。

《西湖邊上的友誼》那篇我看還可再刪略一些。因你太重情感，所謂紙短情長，有些事總覺不忍割捨，不知你的意見如何。

關於寫序事，按照你我的友誼，你要我做什麼都不應推辭，可是我實在不會寫文章，近幾年因我年老病倦、眼花手顫，寫信都極為困難，這事實在難以勝任。老友當能見諒。書名題字，我寫了幾條，請你選用（鉛筆圈的，我覺得較好）。我覺得封面不要什麼裝飾，這要請裝幀家設計了。

這信寫了一天多。我眼睛不好，手憑著感覺寫，這些字要我重看一遍都很困難。錯字掉字老友自己看吧，總之能了解我的意思就行了。

幾次在京見面，高興看見你身體極為健康，看來你應活一百一十歲，距今你應作三十年的計劃。依你豐富而真摯的情感，在文學或繪畫方面一定能做出偉大的貢獻。

謹此祝你

安吉多福！

李　可　染

一九八八年七月一日

書名寫了四條，不用的留為紀念吧，題字設計（大小）可按書封面放大或縮小。

注：占輝，為畫家汪占非於杭州求學時期用名。

季春丹，畫家力揚。

兆民，畫家王肇民。

玉海，評論家于海。

沈福文提供可染早期油畫照片的來信

美蘭您好：

茲收到您五月十二日的來信，知道您正在收集李可染早期的作品照片。一九三三年四月間可染曾由他的家鄉寄給我多幅他所畫的油畫和水彩畫照片。一九七二年我去北京，可染和關山月在外交部招待所作畫。我在那裡見到了他們，並將可染送給我的繪畫照片交還給他保存。其中油畫照片《妻之背像》，不知道他保存下來沒有。

現我僅存有可染畫的西湖風景（油畫照片），這次我把它翻拍放大，送給您。西湖風景畫的是裡西湖，非常寧靜優美，畫中倒影如鏡。西湖風景是很喜歡他這張畫的。他送給我這張油畫照片背面題有上下款和日期。惜無法翻拍成彩照。祝您

全家幸福快樂！

沈福文

一九八七、五、二六

注：沈福文，四川美術學院教授，前任院長。當代漆畫大師。自杭州時期始，為李可染終生摯友之一。

可喜的收穫

——李可染江南水墨寫生畫觀感　　　黃永玉

畫家李可染今年春天到江南去了幾個月，帶回了一百多幅水墨寫生畫，並在最近以前和畫家張仃、羅銘在北海公園舉行了一次展覽。由於畫家們運用了我國繪畫傳統的水墨技法，描繪了祖國錦繡河山的明媚和壯麗，並部分反映了祖國人民的新氣象和新生活，也流露著畫家對於自然和生活的健康情感，因而得到了許多觀眾的喜愛。特別是生長在江南的同志們，看到這些畫更為喜歡；幾年不見，連故鄉的山水也起了那麼大的變化，變得那麼新鮮，那麼生氣蓬勃，那麼壯麗可愛。我們這時代的人，已經不習慣欣賞過去那種破破爛爛的荒煙衰草、亂鴉斜陽的老畫了。那些畫縱然也許還有不少技法上的長處，但那些畫的感情和我們今天的現實生活不對頭；我們固然也喜歡古代的優秀美術作品，難道我們不更應該從今天的活潑、新鮮、明朗、健康的現實生活來要求今天的藝術創作嗎？

讓我們來欣賞一幅題為《家家都在畫屏中》的富春江風景寫生吧：「人說江南風景好，家家都在畫屏中」，原是古詩人讚美江南的好句子；富春江的風景更是嫵媚動人，聞名全國。由桐廬溯江面而上到七里瀧，是全江風景最美的地帶。七里瀧頭，另有一條小水和富春江相連，叫做盧茨溪，溪上是盧茨鎮。畫家所表現的，就是這個地方。他以綠色為主調，濃濃塗抹，襯托出江南水鄉蒼翠瀅澈的特色，如實地畫出了大自然的美麗和魅力，以及生活在這自然美景中的人民的側影，使我們親切地感到真是「家家都在畫屏中」。我們看了這幅畫，難道不會對祖國的山水引起更深的熱愛和留戀嗎？

有一幅《橫雲公園全景》的寫生，描繪了無錫太湖黿頭渚的山光水色，和活躍在這個風景名勝上的人民的幸福生活。構圖新鮮，意境深長。以畫面三分之二的部分表現了浩瀚的太湖，只在湖的遠處輕輕地抹上了一道山巒；近處，一道橋，幾座亭子，都隱隱地夾在剛露出新芽的密樹叢中。湖和公園連在一起，分不出公園屬於湖或湖屬於公園。這時正巧有十來隻漁船張滿風帆從這裡經過，把太湖和公園之間的界線融合在一起。這必是一個假日的上午，公園裡擁擠著許多穿制服的工人和幹部在遊覽。作者介紹給我們，就是這樣一幅經常可見到而又生動可愛的畫面。另一幅題為《太湖漁船》的，以簡練的筆觸和顏色，勾出了一幅漁民生活的場面。無數的漁船，箭一樣地射出去了，湖面因而激動起來，那生長在堤邊的老樹彷彿也因為這場熱鬧而飛舞跳躍。畫面的下角，有一位落在後面而急忙搖櫓的漁民，眼看別人都划遠了，那一副着急的神氣，更加強了這幅作品的生動活潑的節奏。這是一幅現實生活的速寫，樸素而真實地表現了江南水鄉富有情趣的漁民生活。

其他如《春假中的中山公園》，展示在觀眾眼前的雖只是上海中山公園的一角，卻有著新鮮內容和生活氣息，反映了今日中國的少年兒童們的活躍愉快的生活，刻劃出人民與公園、工作學習與休息的密切關係，是一幅以風景畫的形式表現了現實生活的可愛的作品。《江邊的柏樹》畫著六棵長得極茁壯的烏桕樹，從那長滿嫩綠的新芽和挺秀的枝幹看來，它們是剛從

嚴寒的冬季戰鬥過來的充滿活力的年輕的樹，使我們在畫面上呼吸到生命和春天的氣息。還有一幅以《朝陽初上時的雲海》為題的黃山風景，構圖、筆法、設色都很大膽，從山的高處遠望，一片以花青渲染的無邊的雲海，形成了一幅雄偉壯闊的畫面，體現了黃山的特徵。面對著這幅作品，使人胸襟為之一寬，產生了崇高和向上的感情。

這些作品之所以動人，主要是由於畫家能在親身的體驗和敏銳的感覺中，抓住了江南山水中詩的特點，巧妙地構成了動人的形象。江南的春天是美麗的，這些題材都是人民所喜愛的，所以一經畫家加以真實地描繪，就使人更加感到祖國錦繡河山的美麗和可愛，在繼承和發揚我國繪畫的優秀傳統的基礎上給我們帶來一個新的可喜的嘗試，也可說是提倡國畫改革以來的可喜的收穫吧。在我國繪畫傳統中，還有多種多樣的形式有待於我們廣泛地學習和深入地研究，運用其中科學的技巧在各種主題和各種內容的表現上，道路是非常寬闊的。主要是怎樣從現實的觀察出發，在生活和自然中發現美麗動人的事物，也就是實踐古代畫家所謂「師造化」的理論。只有在熟悉生活、理解生活和熱愛生活的基礎上，才能豐富創作的技巧，創造富於真實感的作品。只有這樣，才可以逐步克服我們在中國繪畫上出現的新的與舊的公式化概念化的缺點，從而推動中國繪畫的發展。

原載《新觀察》一九五四年第二十三期

李可染美術的師承與創新（摘要）

張仃

李可染先生早年攻油畫，從事藝術活動，參加過「一八藝社」。中年致力於中國畫，並同時師承二位大師——齊白石、黃賓虹先生。

齊先生專攻花鳥、兼作山水。而黃先生專攻山水亦兼作花鳥。兩位先生皆享有高壽，得以從不同渠道，繼承並發展了我國的山水與花鳥畫。

清代文字獄，促成訓詁學的發展。大量甲骨碑版出土，使我國書法藝術發生了質變。從鄧石如到趙之謙，隸篆風靡一時。而趙之謙開風氣之先，以金石筆法入畫，在筆墨上較之明人與清代揚州諸家有更深內涵。到近代吳昌碩終生臨寫石鼓文，老而彌精，並化於繪畫中，形成渾樸蒼勁，古茂雄麗風格。這一優秀藝術傳統傳到齊、黃。

另一方面，明清以來數百年間，科舉制度扼殺了文化生機。書法流行「館閣體」、「狀元書」，繪畫上以臨古為能事，四王君臨藝壇，山水畫已奄奄一息。

齊、黃在這樣的歷史條件下，終生坎坷，不為當世所重。兩位大師，一南一北，以弘揚民族藝術為己任，都是老而彌堅。

可染前半生，曾受學院教育，中年已有所成，在國家最高藝術學府教學，這時他能洞察中西藝術歷史，深悟齊、黃人品、畫品價值，毅然正式投身兩位大師門下，在當時難以為同代人所理解。

可染師齊、黃，首先是師其心，而非師其迹。既

師其畫品，更師其人品。

我與可染共事多年，有時共同外出作畫，接觸較多，並有幸多次拜謁齊、黃兩位大師。雖無翔實紀錄，據回憶若干片斷，略陳管窺。

齊先生山水畫較少，但他的大膽獨創精神近世少有。一九四九年前後，北京國畫界保守勢力宗派夸能，齊先生題畫詩稱：

> 逢人恥聽説荊關，
> 宗派夸能却汗顏。
> 自有胸中甲天下，
> 老夫看慣桂林山。

五十年代，我們是在齊先生這首詩的鼓舞下，背著自製的寫生畫具外出江南進行水墨山水寫生的。

春天南方多雨，時常影響外出寫生，可染對我說，抗戰勝利後他剛到北京，在畫肆中過齊先生一幅山水小品、題為《雨餘山》，畫面很簡練，用的是「米點」。雲煙變幻自然，意境從自然觀察而來，又偶然得之，給他印象很深。有一天，陰雨中同登孤山，因雲煙濃重，我只好擱筆。晚間回到住處，可染從畫夾中取出一橫幅水墨小品，左角題「雨亦奇」三字，面有喜色，似有所得。此後可染步步探微，畫了不少江南雨景，像《杏花春雨江南》等，後來到桂林寫生後，又作出《灕江雨》等最有代表性的作品。

可染以淡墨濕筆畫江南雲煙山水，先是師白石老人之心，進而師造化，行萬里路，由「寫境」以求「外師造化，中得心源」。再進而「造境」，創出有獨自特色的雨景山水。

回憶與可染最初在富春江一帶寫生，生活條件很艱苦。一次住在一個生產隊小閣樓上，夜裡蚊子很多，睡不安。每日佐飯的是山上野筍，因筍老煮不爛，一週過後牙床已疼痛難忍。可染年近半百，每天攀山越嶺，樂在其中。這裡樹木茂密，極難表現，我們經常一起背誦齊老題畫樹詩：

> 十年種樹成林易，
> 畫樹成林一輩難。
> 直至髮枯瞳欲瞎，
> 賞心誰看雨餘山？

這裡村舍既有茂林修竹，又有大江船舶，居民櫛比鱗次。生活中山水，是極為豐富的。可染靜觀江景，苦思冥想數日。一日爬上半山，終於寫成《家家都在畫屏中》。今天，每看這幅小畫，就引起不少回憶。

在杭州寫生期間，住處距黃賓虹先生家很近。黃先生住在岳廟旁的一條小巷裡，一座狹小的上下兩層的白色小樓中。先生年近九十，耳聰目明，反應極快，頗為健談。與齊先生木訥寡言相反，每問及一個問題，總是滔滔不絕談下去。每次談過之後，回去總要慢慢消化很久。重要問題，我總與可染極有興味地反覆分析。比如，黃先生數次談到清三高僧。賓老以為石谿過於聰明恣縱，並不十分同意時人對石濤的盛讚。他倒是對石谿的深厚蒼茫更為激賞，尤對漸江的清簡淡遠深為敬佩。我們認為，黃先生是把畫品與人品統一起來而對三高僧評論的。黃先生還時常提到「乾裂秋風、潤含春雨」的程邃，程邃是江東布衣，製印篆文古樸，刀法遒勁，以金石筆法獨步畫壇。賓虹老時時擬其焦墨，形成自己面貌。我們也有機緣見過賓老作畫，勾、皴、擦、點、染，筆筆分明。即使染色也要一筆筆點上去。品味賓老作品時，更加了解

到五筆七墨與石濤「一畫」說的含義。可染用筆用墨，一直嚴謹遵照賓老教導。可染後來教導學生也是如此。

可染一反淡墨雨景畫法，用重墨、濃墨、層層積墨的「黑山水」又是一種獨創。這方面，我以為多來自黃賓虹啓示。賓老不斷提到清朝三百年中的「白山頭」。所謂「白山頭」，即以臨古為能、脫離「自然」的概念化劣作。賓老反其道而行之，畫「黑山頭」，畫夜山。尤其是在晚年深研宋、元、明、清各家筆墨之後，又飽覽全國各地名山大川，發現近代山水畫之致命痼疾，從而產生「頓悟」，大膽使用積墨、破墨，以糾時弊。晚年常在題畫中透露自己主張，如關於畫夜山時題：「高房山夜山圖，余遊黃山青城，常於宵深人靜中，啓戶獨立領其趣」。賓老的「夜山」，屢遭淺人之徒攻擊。而可染的「黑山頭」，在十年動亂中竟構成「黑畫典型」的罪狀，這是人們記憶猶新的。

可染也畫過夜山，而我以為他最大成就還是以中國筆墨，面對自然；又借鑒西方，引進「逆光」於中國山水畫。這是前無古人的。他不僅僅著眼西方「外光派」的「印象主義」，他也傾心於古典大師林布蘭的成就。他不止一次談起名作《夜巡》、《基督升天》。人們熟知他「廢畫三千」的話，這並非是一句輕鬆的謙詞。他最早於五十年代在北京諧趣園寫生時，就初試過逆光畫法，到若干年後在桂林月牙山寫生時，就更加成熟起來。再後來，離開寫生進入創作的許多大幅灕江山水，筆墨上更加水乳交融了。到晚期，他把早年寫生得來的意境，都一一以「逆光」筆墨畫出。如《千崖競秀萬壑爭流》的雁蕩山水、《萬重山》等三峽中。初見似平易，但愈深入品味，則愈感到其韻味無

山水，以及許多不知名的深山密林。賓老說：「北宋李、董、巨、范諸家承唐人遺風多用濃墨。元季士大夫畫，以幽淡為宗，要其腕力遒勁、興會淋漓，頗極蒼潤之致，後人所不易逮」。又提到：「用筆於極塞實處，能見虛靈，多無不厭，令人想慘淡經營之妙」。前輩大師黃賓虹以歷史證明濃墨古已有之，但筆墨又必須發展。且以此鞭策自己，這一切來自學養，來自後天努力，藝術上才能達到「內美」。

可染「逆光山水」之所以取得藝術上的成功，是從傳統到生活而進入創造。一面能師大師之心，加以個人藝術實踐中艱苦努力，故可染提出「苦學派」不是偶然的。

可染早在四、五十年代，就能於齊畫的「奇中有正」和黃畫的「正中寓奇」，發現他們精神上的「中道」和「正途」。不僅在技巧，而主要在功力上——石濤說的「生活」與「蒙養」上狠下功夫，終於大成。這一點很值得後來人三思。

至於筆法，兩位大師完全不同。白石先生長線，多用濃墨；賓虹先生短線快筆。可染山水畫來自生活，一無定法，有時長線，有時短線。他用筆極為認真，多行慢筆。所以他不苟同當衆揮毫。縱觀可染先生藝術道路，既重師承，又重創新。其重創新故崇師承。

齊、黃兩位大師，為近代中國畫兩座高峯。而兩位大師攀登道路不同，面貌各異。齊先生作品面貌以「奇」為勝，「正」寓其中。變化中有法度，奇異中見生氣。賓虹先生作品面貌以「正」勝，「奇」寓其中。初見似平易，但愈深入品味，則愈感到其韻味無

窮。尤其筆墨變化，神出鬼沒，無迹可尋。似極率
意，毫不經心，但審其墨痕，筆筆見法度，折釵股、
屋漏痕隱於層層積墨之中。視之不辨物象，黑團團點
線交織。退後幾步看，則融洽分明，氣韻生動。可染
畫室牆上常懸齊、黃二老小品數幅，朝夕觀摩。可染
承師態度本身，亦師承了兩位大師。對師傳

統，主張「幾入幾出」；對師造化，主張「可貴者
膽，所要者魂」。可染數十年追隨兩位大師，極盡弟
子之虔誠。但可染作品無一筆貌擬齊、黃，而精神上
處處見齊、黃。

可染藝術得之於我們這巨變的時代，而他所遇到
的各種各樣的壓力，與齊、黃時代相比，有過之而無
不及。如果不是對歷史有透徹認識，對自己所從事的
精神勞動有堅定信心，是難於抵抗得住的。

可染師承了齊、黃位大師，師其迹，更師其心，
師其師承精神，更師其創新精神。師其慘淡經營的毅
力，更師其抵抗社會壓力的勇氣。兩位大師是近數百
年中承啓後的巨人，亦是走出時代精神煉獄的英
雄，是我們民族的驕傲。可染從他們手上接過藝術火
炬，把未來山水畫道路照得更加光亮，使後繼者走下
去！

注：張仃，中央工藝美術學校教授，中央工藝美術學院前
任院長。當代焦墨山水畫大師。五十年代初，爲中央美術
學院中國畫系領導人之一。與李可染教授共同舉步致力於中國
山水畫革新，爲可染患難之交，終生摯友。

李可染年表

一九〇七年（丁未　光緒三十三年）三月二十六日
（農曆二月十三日）

出生於江蘇徐州，父親原爲貧農，逃荒到徐州，先以捕魚爲生，後做廚師。母親爲城市貧民，雙親均不識字。生有三男五女，大哥名李永平，三弟早逝，可染兄弟排行第二，原名永順。還有一個姊姊、四個妹妹。

一九一二年（壬子）　五歲

平民兒童，無禮教約束，得流連於民間遊藝場所。童年時酷愛戲曲繪畫，常用碎碗片在地上畫戲曲人物，博得鄰人圍觀。

一九一四年（甲寅）　七歲

入私塾，窮巷無良師，兩年無所得，唯常在堂上寫字畫畫，塾師寵愛，不加阻止。

一九一六年（丙辰）　九歲

喜用大筆練字，曾據記憶仿徐州書家苗聚五，寫大幅「暢懷」二字，因傳書名。兩、三年間，求寫春聯者不絕。同期喜畫水墨鍾馗。

一九一七年（丁巳）　十歲

始入小學。圖畫教師王琴舫，擅畫花卉。老師見他聰慧好學，「孺子可教，素質可染」，遂給他取學名可染。

一九一八年（戊午）　十一歲

自學拉胡琴，常暗隨街頭藝人，默記琴音，深夜始回。

一九二〇年（庚申）　十三歲

暑假遊徐州快哉亭，見集益書畫社室內數位老畫師正在作畫，窗外凝神伏觀，一連數日，戀戀不肯離去。由此得登堂入室，拜徐州畫家錢食芝爲師。習王石谷一派山水。錢食芝，字松齡（一八八〇—一九二二）。畫宗王石谷，書摹漢魏兼習劉世庵。詩追陶淵明。著作有《懷微草堂詩書畫集》。

一九二二年（壬戌）　十五歲

在家鄉幸逢罕見的京劇大會演。親聆楊小樓、余叔岩、程硯秋、荀慧生、王又宸、王長林、錢金福等名家演唱，印象至深。是年，錢食芝逝世。

一九二三年（癸亥）　十六歲

高小畢業，入劉海粟創辦的上海私立美術專門學校普通師範科學習國畫、手工兩年，教師有諸聞韻、潘天壽、倪貽德。得見吳昌碩眞迹，然無緣拜見，抱憾終生。在學校一次紀念會上，聽康有爲演講，言數年來周遊全球，確認中國唐宋繪畫爲世界藝術高峯。激發可染立志，獻身於繪畫藝術。其間有幸得識戲曲家、戲評家、上海私立美專兼課教師蘇少卿，經蘇先生介紹，拜會胡琴聖手孫佐臣。聽其金聲玉振之音，聆其學藝之苦，深爲感動。

一九二五年（乙丑）　十八歲

畢業創作以其王石谷派細筆山水，名列第一。劉海粟校長爲之題跋。是年回徐州，在第七師範附小和私立徐州藝專任教，至一九二八年冬。

一九二九年（己巳）　二十二歲

越級考上西湖國立藝術院研究生，得林風眠校長賞識愛重。春季入學，師從林風眠、法籍教授、油畫家克羅多（Andre Claouodot 一八九二—一九八二），專攻素描和油畫。同時自修國畫，研習美術史論。同年與好友張眺同時加入杭州「一八藝社」。

一九三〇年（庚午）　二十三歲

春，張眺被捕。西湖國立藝術院改制。李可染在該院教授研究室任助理員，半工半讀。

一九三一年（辛未）　二十四歲

五月，杭州「一八藝社」在上海舉行美術習作

展，魯迅爲展覽寫《一八藝社習作展覽會小引》（一九三一年五月二十二日），可染作品始受注意。

在西湖與蘇娥結婚。蘇娥，一九〇九年生，徐州人。曾就讀於上海新華藝專，爲戲曲家、戲評家蘇少卿之長女，能戲擅畫。生有一女三男：李玉琴（女）、李玉霜、李秀彬、蘇玉虎（從母姓）。

同年秋，可染因「一八藝社」活動被迫離校，得林風眠先生暗中保護，離開西湖，回到徐州。

一九三二年（壬申）　二十五歲

重返徐州舊居，歷五年，直至抗日戰爭爆發。春季學辦第一次個人畫展。創辦「黑白畫會」。是年創作大幅鍾馗。①後入選南京第二屆全國美展，報紙刊載專文介紹，評價甚高。同年，再次應邀到私立徐州藝專任教，兼任徐州民衆教育館美術幹事。與倪姓同事開關抗日宣傳室，創作展示《日本侵華史》，創作大量抗日愛國宣傳畫。創辦黑、綠兩色套印石版《抗日畫報》，積極從事愛國宣傳活動。

一九三五年（乙亥）　二十八歲

遊泰山，並同友人陳向平專程至北平訪謁故宮博物院，遍賞歷代名畫。

同「一八藝社」友人、畫家汪占非（占輝）、王肇民（兆民）在北平會晤。見汪占非住室牆上懸有座右銘：「必須捨棄」，也成了李可染自勵箴言。

一九三六年（丙子）　二十九歲

九月，兼課於徐州第三女子師範學校，至次年。

一九三七年（丁丑）　三十歲

抗日戰爭爆發。是年秋，領導徐州藝專學生創作抗日宣傳畫將近百幅，畫在大幅竹布上，巡迴展覽。冬，為謀求機會從事抗日宣傳工作，偕四妹李晼（現為著名山水畫家）赴西安。

一九三八年（戊寅）　三十一歲

春，武漢成立國民政府軍事委員會政治部第三廳。五月，參加國民政府軍事委員會政治部第三廳美術科，從事抗日愛國宣傳畫創作活動。十月，武漢失守，三廳文化人在杜國庠率領下，轉赴長沙。

十一月十三日長沙大火。

長沙失守，經湘潭、衡山、衡陽輾轉抵桂林。

一九三九年（己卯）　三十二歲

春，三廳人員乘卡車經貴陽到重慶。始知蘇娥於一九三八年秋在滬病逝，全家貧困度日，朝不保夕，頓受刺激，突患失眠症與高血壓症。為激發人民仇恨，畫《是誰破壞了你快樂的家園？》

一九四〇年（庚辰）　三十三歲

八月，三廳改組為「文化工作委員會」（一九四五年四月解散）。在郭沫若領導下，轉入文委會工作，至一九四三年春，共歷時五年。文委會，地點分為兩處，一處在重慶天官府（府），一處在郊外金剛坡下金家院子。在此期間，先後創作反妥協投降宣傳畫多幅。

文委會工作受阻，成員轉向研究崗位。此時住金剛坡下的賴家橋，和理論家蔡儀同室工作，得以共同探討新藝術理論，並恢復中國畫的研究和創作。

一九四二年（壬午）　三十五歲

金剛坡下賴家橋農舍住房，緊鄰牛棚，始用水墨畫牛，寄託愛國胸懷。（據一九七七年李可染《自述》，見本書附錄）。

是年，徐悲鴻先生偶見某會議廳列陳列景畫，贊賞備至。寫信附親筆水墨畫《貓圖》贈之，用以交換可染水彩風景畫一幅，是為兩畫家訂交之始。又在重慶參加當代畫家聯展，其參展作品水墨寫意畫《牧童遙指杏花村》為徐悲鴻先生訂購。同時期，古典寫意人物《屈原》、《王羲之》、《杜甫》以及山水畫《風雨歸牧》等作品問世，獲好評。

一九四三年（癸未）　三十六歲

應重慶國立藝專校長陳之佛邀請，任中國畫講師，至一九四六年九月。在此期間，致力於中國畫教學和研究，主攻山水、古典人物、牧牛圖。對民族傳統，提出「用最大的功力打進去，用最大的勇氣打出來」，並以此為座右銘。同年，與鄒佩珠結婚。恩師林風眠主婚。鄒佩珠，著名女雕塑家，一九二〇年生，杭州人。畢業於重慶國立藝專，攻雕塑，擅戲曲。生有二男一女：李小可、李珠（女）、李庚。

是年，屋後竹林生發幼竹，伸展入畫室。嫩葉新綠，拂於窗前案旁，古人有句：「何可一日無此君耶」，乃自命畫室「有君堂」。作《松蔭觀瀑圖》、《執扇仕女圖》、《擬八大山人》、《仿石濤八大》等。

一九四四年（甲申）　三十七歲

在重慶舉辦李可染水墨寫意畫展，徐悲鴻作序，老舍撰寫《看畫》一文，品逃推崇。

一九四五年（乙酉）　三十八歲

與林風眠、丁衍鏞、倪貽德、趙無極等舉辦《現代繪畫聯展》。

在昆明舉辦李可染水墨寫意畫展。

是年，二月十九日，郭沫若作「老聃、關尹、環淵」追記），感謝李可染抄寄久已失蹤的《老聃、關尹、環淵》一文。收《郭沫若文集》十六卷《青銅時代》（據《郭沫若年譜》）。作《放鶴亭》、《棕下老人圖》等。

一九四六年（丙戌）　三十九歲

同時收到杭州和北平（京）兩份聘書。因北平為文化古城，有故宮藏畫，有齊白石、黃賓虹兩位前輩大師在，決定北上。應徐悲鴻校長邀請，任北平國立藝專中國畫副教授。經悲鴻先生引薦，得識國畫大師齊白石。明確意識到，四十歲的人如果不向前輩藝術家學習，不向傳統學習，讓傳統中斷，會犯歷史性錯誤。

一九四七年（丁亥）　四十歲

春，首次帶作品二十幅拜謁齊白石，齊見畫極為讚賞。同年，執弟子禮。此後為齊師磨墨理紙十年之久。齊師愛之深篤，極力推崇。拜師後，齊師為之作《五蟹圖》。題句云：「昔司馬相如文章橫行天下，今可染弟之書畫可以橫行矣。」

後為李畫《瓜架老人圖》題句：「可染弟畫此幅，作為青藤圖可矣。若使青藤老人自為之，恐無此超逸也。」

詩人艾青藏有可染《耙草歇牛圖》。白石老人於一九四七年題句：「心思手作，不愧乾嘉間以後繼起高手，八十七歲白石丁亥。」

齊師又為李畫《牧童雙牛圖》題句：「中國畫後代高出上古者，在乾嘉間，向後高手無多。至同光間，僅有趙撝叔。再後只有吳缶盧。缶盧去後約二十餘年，畫手如鱗，繼缶盧者有李可染。今見可染畫多，因多事饒舌。八十七歲齊白石，丁亥秋」。

同年春，投師黃賓虹門下。帶畫請教，黃師盛讚其水墨鍾馗。當即出示珍藏六尺元人《鍾馗打鬼圖》，欲贈之，可染敬辭未受。同年，在北平舉行首次個人畫展。徐悲鴻為畫展寫序，品評可染繪畫「獨標新韻」，「奇趣洋溢，不可一世，筆歌墨舞，遂罕先例。」（《李可染先生畫展序》，見本書附錄）。

一九四八年（戊子）　四十一歲

在北平舉行第二次個人畫展。徐悲鴻先生收藏其《撥阮圖》、《懷素書蕉》等寫意人物畫近十幅，親自設計，精心裝裱。現藏於徐悲鴻紀念館。

一九四九年（己丑）　四十二歲

出席中華全國文學藝術工作者第一次代表大會，當選為第一屆中華全國美術工作者協會理事。徐悲鴻任美協主席。

一九五〇年（庚寅） 四十三歲

北平國立藝專、華北大學三部合併，中央美術學院成立。任中國畫副教授（一九五六年任教授）。創作新年畫。時徐悲鴻任中央美術學院第一任院長。於《人民美術》創刊號發表其《談中國畫的改造》，指出兩點：

深入生活，開掘堵塞了的創作源泉；

以科學方法批判接受遺產，改造因襲傳統之風，吸收外來優長成分。

到大同雲崗石窟考察。《人民美術》第五期發表其《雲崗石刻印象》。

四月八日，《人民日報》發表《國畫大家白石老人》——爲慶祝他九十壽辰（一九五〇年十一月十二日）而作。

一九五一年（辛卯） 四十四歲

先往北京郊區農村小紅門、龍瓜樹村；後至廣西壯族自治區南寧農村參加土改。創作新年畫《工農勞動模範北海遊園大會》等作品。

一九五二年（壬辰） 四十五歲

再次到雲崗石窟。參加中央文化部社會文化事業管理局、鄭振鐸主持的「甘肅永靖炳靈寺石窟考察團」（趙望雲爲團長，吳作人爲副團長。），赴炳靈寺考察。參加勘查的畫家還有常書鴻、李瑞年、張仃、夏同光、蕭淑芳等人。沿途參觀龍門石窟、西安碑林、茂陵霍去病墓、咸陽順陵等石刻。

一九五三年（癸巳） 四十六歲

出席中華全國文學藝術工作者第二次代表大會。再次當選中華全國美術工作者協會理事。齊白石任美協主席。代表大會期間，七月二十六日，徐悲鴻逝世。

一九五四年（甲午） 四十七歲

爲變革中國畫，鐫「可貴者膽」、「所要者魂」兩方印章。背負畫具，於上半年首次長途寫生，歷時三月餘。從江南到黃山，畫稿盈篋。同行者有畫家張仃、羅銘。九月十九日，在北京北海悅心殿舉行三畫家水墨寫生畫聯展，引起強烈反響。白石老人年逾九十，持杖親臨展廳看畫，給與嘉許。

是年夏，於江南寫生途中，勾留西湖，在黃賓虹家待了六天，看黃師作畫，向黃師求教。又訪京劇藝術家蓋叫天，交流學藝心得。次年，黃賓虹逝世。

一九五六年（丙申） 四十九歲

再次長途寫生。赴江浙，湖長江，過三峽，深入大自然，偕研究生黃潤華同行。歷時八個月，行程十數萬里，作畫近二百幅。從「對景寫生」發展到「對景創作」。代表作有《魯迅故鄉紹興城》、《萬縣》、《江城朝霧》、《嘉定大佛》、《峨嵋秋色》、《巫峽百步梯》等。返回後，在中央美術學院大禮堂舉行「李可染水墨山水寫生作品觀摩展」三天，對美術界影響至深。

九月一日，《中國青年報》發表《中國傑出的畫家齊白石》。

一九五七年（丁酉）　五十歲

與畫家關良同訪德意志民主共和國，歷時四個月。柏林藝術科學院爲兩畫家舉辦聯合畫展。德累斯頓精印大幀李可染山水畫作品數卷。

《美術》第八期發表理論家王朝聞評李可染山水寫生《有情有景》一文。

是年，齊白石逝世。李可染正值出訪期間，未及參加追悼會，深感喪師之痛，抱憾終生。

一九五八年（戊戌）　五十一歲

五月，發表《談齊白石老師和他的畫》。

一九五九年（己亥）　五十二歲

赴桂林寫生。九—十月，中國美術協會在北京主辦李可染水墨山水寫生畫展。先後在上海、天津、南京、武漢、廣州、重慶、西安等八大城市巡迴展出。

同年，捷克斯洛伐克爲其在布拉格舉辦《李可染畫展》，作品主要選自捷克國家博物館及私人藏品。《紅色權利報》刊文評介。出版《可染畫集》捷克文、英文兩種精裝版本。

同年，《美術》第五期發表《漫談山水畫》一文。六月二日《人民日報》摘要轉載《漫談山水畫》，題爲《山水畫的意境》。《美術》第九期發表張仃：《可染的藝術》。

同年，北京人民美術出版社出版《李可染水墨山水寫生畫集》。

一九六○年（庚子）　五十三歲

提出「採一煉十」的主張。意思是說，採礦是艱辛的，冶煉更加需要付出十倍百倍的勞動。眞正的藝術創造，必須兼有採礦人和冶煉家雙重艱辛和勤奮。這是畫家勤於實踐、勇於創造的經驗總結。

同年，出席中國文學藝術工作者第三次代表大會。何香凝任美協主席。

一九六一年（辛丑）　五十四歲

中國美術協會主持拍攝藝術紀錄片《畫中山水》。介紹畫家潘天壽、傅抱石、李可染的中國畫藝術。

於中央美術學院中國畫系分科之際，李可染山水畫室成立，逐步形成山水畫教學體系。李可染中國畫藝術進入成熟期。

同年四月二十六日《人民日報》第七版，發表《談藝術實踐中的苦功》。

此後三年，冬季至廣東從化、夏季到北戴河療養作畫，許多作品如《魯迅故鄉紹興城》、《黃海煙霞》、《鼎湖飛瀑》、《暮韻圖》、《鍾馗嫁妹圖》等都在這一期間完成。

一九六二年（壬寅）　五十五歲

作《黃山煙霞》、《灘江》、《萬山紅遍》(一)畫稿。作《五牛圖》。

一九六四年（甲辰）　五十七歲

作《清灘天下景》。又創作《萬山紅遍》(二)。作丈二巨幅《灘江》。其後連續完成《巫山雲圖》、《山下水田》等。

一九六六年（丙午）　五十九歲

文革開始，被迫停筆，中斷了「大放」、「大變」、「大超越」的探索。通過書法磨練基本功，勤奮不輟。

一九七一年（辛亥）　六十四歲

下放湖北丹江口幹校，為時二年。

一九七二年（壬子）　六十五歲

周恩來調令一批畫家返回北京，為外事部門作畫。重新致力於中國畫創作，為民族飯店作大幅《灕江》。

一九七三年（癸丑）　六十六歲

作六米巨幅《灕江勝境圖》，歷時三個月完成。作《樹梢百重泉》，作為國禮贈送給友好國家元首。

一九七四年（甲寅）—一九七五（乙卯）　六十七—六十八歲

「四人幫」發動「批黑畫，反擊資產階級黑線回潮」運動。名作《陽朔勝境圖》被指為「黑畫」，遭批判。原陳列於公共場所的可染力作全部禁展撤下。身受嚴重迫害、打擊，精神橫遭摧殘，患重病失語，靠書寫和家人對話。仍以頑強的毅力，堅持「習字日課」——自創「醬當體」，書寫大楷，筆勢格局，重如碑揭。

一九七六年（丙辰）　六十九歲

文革告終。

雙足患疊趾，不利於行，作截趾手術，準備再次面向生活，深入大自然。

同年，為日本華僑總會作大幅《灕江》、《井崗山》圖軸。

一九七七年（丁巳）　七十歲

鐫「白髮學童」、「七十始知已無知」二印。由夫人鄒佩珠、傳派畫家李行簡、王兆榮先後陪同登廬山、井崗山，三上黃洋界，攀峯頂。是年完成《井崗山》。

日本《世界美術全集》(10)《中國名畫集》對開整版刊登《灕江天下景》。

同年，作《襟江閣》、《清灕風光圖》等。

一九七八年（戊午）　七十一歲

再至黃山、九華山。因心臟病發，未能實現再度去三峽寫生的計劃。歸至武漢，六—七月間在東湖為湖北省美術家、輕工局山水畫學習班講學。湖北省工藝美術公司研究室整理《李可染先生講課記要》。

同年，作《黃山人字瀑》、《楓林暮晚》。

是年，當選為第五屆全國政治協商會議委員。此後繼續當選為第六、第七屆全國政協委員。

一九七九年（己未）　七十二歲

春，《美術研究》復刊號第一期，發表《談學山水畫》，以其在武漢講課記要為基本內容，整理成文。

九月，由中央美術學院、北京科學教育電影製片廠聯合拍攝葉淺予、李可染、李苦禪、蔣兆和四畫家各自獨立的藝術教學影片。成立李可染藝術教學影片創作

組（藝術顧問：朱丹、艾中信。成員：石梅音、孫美蘭、李行簡、萬青力、李廷錚、張海潮等十餘人）。拍攝藝術教學影片《峯高無坦途——李可染的山水藝術》及欣賞片《爲祖國河山立傳》、《李可染畫牛》。一九八三年三部影片拍攝完成。

十一月，出席中國文學藝術家第四次代表大會，當選爲中國美術家協會副主席、中國文學藝術聯合會委員。吳作人任美協主席。

同年，作《灕江邊上》、《蘭亭圖》。

一九八〇年（庚申）　七十三歲

五—七三個月，赴杭州、蘇州、無錫、桂林，沿途拍攝影片。

香港《美術家》總第十三期發表《李可染和他的山水藝術》，孫美蘭文。同期發表李可染作品約四十幅。

一九八一年（辛酉）　七十四歲

春季，作爲中國文聯八人代表團成員，應邀訪問日本，文聯副主席陽翰笙任團長。

十一月一日，中國畫研究院成立。李可染出任院長。

一九八二年（壬戌）　七十五歲

出席法國著名華裔畫家趙無極畫展開幕式。

上海人民美術出版社出版《李可染畫論》（王琢輯、秦牧序、王貴忱文）。

一九八三年（癸亥）　七十六歲

十月，爲紀念中日和平友好條約締結五周年，應日中友好協會、日中文化中心和朝日新聞社邀請，再度出訪日本，在東京、大阪舉辦《李可染中國畫展》，展出四十年代以來代表作共八十二件，出版畫展圖錄（日文版）。吳作人爲畫展寫序，品評可染繪畫「藝術天地至廣，而於山水匠心獨通。峯巒隱顯，雲煙吞吐，乃古人所未逮；嵐影樹光，以墨勝彩，創境界以推陳」。《李可染在日本畫序》，收入《吳作人文選》，安徽美術出版社，見本書附錄）赴長崎、熊本、京都、箱根等地訪問。與日本畫家東山魁夷、平山郁夫、加山又造、高山辰雄、宮川寅雄等友好交流藝事。參加了長崎市孔廟修復盛典。

同年秋，贈送《李可染中國畫展》圖錄給裱畫師劉金濤，親筆題語：「金濤先生留念並請指正。書中作品全都由金濤先生裝璜托裱，爲此誌感。一九八三年，可染。」

一九八四年（甲子）　七十七歲

元月，湖南湘潭舉行齊白石誕生一百二十周年紀念大會，李可染親書對聯：「遊子京都拜國手，學童白髮感恩師」，贈齊白石紀念館（籌建組）。

同年，台灣《雄獅美術》九月號發表《現代山水畫革新者——談李可染的藝術》，鄭明文。

台灣《藝術家》刊出「李可染專輯」，發表專訪《淳樸無華，意境入勝》，黎朗文，同期發表李可染作品近四十幅。

《江山無盡圖》獲第六屆全國美術展覽榮譽獎。

同年，藝術欣賞片《爲祖國河山立傳》參加由波蘭主持的國際短片電影節，獲國際銀龍獎。

一九八五年（乙丑）　七十八歲

十月，江蘇徐州市修復李可染舊居，李可染捐贈其本人歷年書畫墨迹珍品四十件，連同部分傳派畫家贈品，長期陳列，供研究觀賞。

中國美術家協會第四次會員代表大會召開，繼續當選爲副主席。

是年，在經歷了一系列精神震盪和內心思索以後，構思了他一生最重要的、屬於未來的一方印章——「東方既白」。

一九八六年（丙寅）　七十九歲

五月，「李可染中國畫展」在北京中國美術館舉行。由中國畫研究院、中央美術學院、中國文聯、中國美協聯合主辦，盛況空前。

這是可染在世近七十年筆耕生涯的最後一次展覽。

展覽全面反映了李可染革新中國畫歷四十餘年的艱苦里程，體現了早、中、近期不同階段的藝術造詣、風格演變與開拓性貢獻。

李可染總結自己的藝術生涯時說：「假如我的作品有點成就的話，那是我深入學習傳統、深入觀察描寫對象、深入思考、深入實踐的結果。人離開大自然、離開傳統不可能有任何創造。」

「我不依靠什麼天才，我是困而知之，我是一個苦學派。」

又說：「現在我年近八旬，但我從來不能滿意自己的作品，我常想我若能活到一百歲也不行，只可能比現在好一點。無涯唯智，事物發展是無窮無盡，永無涯際，絕對的完美是永遠不存在的」。（《李可染中國畫展》前言，《我的話》）。

一九八七年（丁卯）　八十歲

中央美術學院中國畫系、中國美術家協會先後舉行李可染先生八十壽辰慶賀活動。

爲黃潤華、張憑、李行簡在日本舉辦聯合畫展寫《「苦學派」畫展前言》。提出學派的形成與發展問題。

七月，德意志民主共和國藝術科學院授予李可染通訊院士榮譽稱號。

一九八八年（戊辰）　八十一歲。

六月，台灣中國文化大學研究生陳伯爵撰寫碩士論文《李可染畫論與繪畫之研究》。指導教授：許坤成。

是年捐贈作品《雨過瀑聲急》以義賣所得四萬美元贈與國際修復長城，拯救威尼斯委員會。

一九八九年（己巳）　八十二歲

一月二十三日北京、中國藝術研究院首屆（一九八八）優秀科研成果評獎，召開頒獎大會。該院美術研究所副研究員、美術評論家郎紹君論文《黑入太陰意蘊深——讀李可染山水畫》獲評論一等獎。（《文藝研究》一九八六年三期）

同年，台灣《藝術家》一月號發表《論李家山水》，李松文。同期發表李可染及其傳派作品七幅。

五月十二日，文化部舉行「著名國畫藝術大師李可染先生爲中國藝術基金會捐款儀式」，表彰畫家捐

款拾萬美元，促進中國藝術事業發展。

八月二十四日在北戴河專家療養所，接待海外友人陳香梅女士。

十一月二日，在林風眠藝術研討會上，以《一位眞正的藝術家》爲題，作專題發言。

十一月十五日，偕夫人鄒佩珠出席「林風眠畫展」開幕式，觀賞林風眠展品兩遍，讚譽林師藝術力量——「震聾發瞶」。

十二月二日，捐贈人民幣十萬元給馬海德基金會——爲消滅痲瘋病盡義務——以償夙願。

十二月五日上午十時五十分，因心臟病突發溘然長逝，享年八十二歲。

十二月廿二日在八寶山革命公墓舉行隆重儀式向遺體告別。一代國畫藝術大師李可染精神與祖國河山同在長存。

（本年表原戴於《美術》一九九〇年第三期，追懷李可染先生專輯，選入《李可染論藝術》。今重新增訂。增訂時參照龔濟民、方仁念：《郭沫若年譜》。李松：《李可染年表》。特此説明並致謝）

〔注〕

① 據一九八〇年可染先生《傳略‧提綱》（手跡）記二十五歲：「……教育部舉行二屆全國展，我寄鍾道國畫一，油畫雲龍山一……」。據一九九二年萬青力《李可染傳》（載《名家翰墨》⑳）記一九三五年——「該年所作大幅《鍾道》入選一九三七年四月一日——廿三日在中央美術陳列館舉辦的第二屆全國美展（南京）。」——第二屆全國美展舉辦時間，當以文獻資料爲準。《鍾道》創作年代存疑。

李可染畫展、畫集一覽

·畫展·

一九三二年　徐州　首次李可染畫展

一九四二年　重慶　當代畫家聯展參展

一九四四年　重慶　李可染水墨寫意畫展

一九四五年　昆明　李可染水墨寫意畫展

一九四五年　重慶　林風眠、丁衍鏞、倪貽德、李可染、趙無極等聯展

一九四七年　北平　李可染畫展

一九四八年　北平　李可染畫展

一九五四年　北京　李可染，張仃、羅銘三畫家水墨寫生畫聯展

一九五七年　柏林　李可染、關良二畫家聯展

一九五九年　北京　（同年在上海、南京、天津、武漢、廣州、重慶、西安等七大城市巡迴展出）李可染水墨寫意山水畫展

一九五九年　布拉格　李可染畫展

一九八二年　東京、大阪　李可染中國畫展

一九八六年　北京　李可染中國畫展

一九九三年　台北　無限江山——李可染的藝術世界

一九八三年　李可染中國畫展（精印圖錄）　日本朝日新聞東京本社企畫部

一九九〇年　李可染中國畫集　台灣錦繡文化企業崇雅國際文化事業股份有限公司

一九九〇年　李可染中國畫集　香港大業出版公司

一九九〇年　《名家翰墨》④李可染專號　香港、台灣翰墨軒

一九九二年　《名家翰墨》㉕李可染鑒定特集　香港、台灣翰墨軒。

一九九二年　《名家翰墨》㉖李可染鑒定特集　香港、台灣翰墨軒。

一九九二年　李可染書畫全集（山水卷、人物·牛卷、素描·速寫卷、書法卷）　天津人民美術出版社。

·畫集·

一九五九年　李可染水墨山水寫生畫集　人民美術出版社

一九五九年　可染畫集（捷文、英文版）　捷克斯洛伐克國家出版社

李可染論著一覽

談中國畫的改造　《人民美術》一九五〇年創刊號

收入《美術論集》第四輯　北京人民美術出版社一九八六年版

雲門石刻印象　《人民美術》一九五〇年第五期

國畫大家白石老人——為慶祝他的九十壽辰（一九五〇年十一月十二日）而作　《人民日報》一九五一年四月八日

中國傑出的畫家齊白石　《中國青年報》一九五六年九月一日

山水畫的意境　《人民日報》一九五九年六月二日

漫談山水畫　《美術》一九五九年第五期

談齊白石老師和他的畫　《美術》一九五八年第五期

談藝術實踐中的苦功（此文為《漫談山水畫》一文摘要，作者略有修改）　《人民日報》一九六一年四月十六日

談學山水畫　《美術研究》一九七九年第一期

生活　傳統　修養　《美術》一九八〇年第五期

傳統·生活及其他——與《河山如畫》畫展十位中青年山水畫家的談話　《文藝研究》一九八二年第二期

元氣淋漓　天真爛漫——談富岡鐵齋的繪畫　《美術》一九八六年第九期

李可染畫論　王琢輯　上海人民美術出版社　一九八二年版

李可染論藝術　中國畫研究院「李可染論藝術編輯委員會」編　北京人民美術出版社　一九九〇年版

附記：

一九八八年五月於北京美術館舉行「吳道子圓通先生畫展」，展示吳先生五年以來所作草圖、正稿本畫錄及油畫。作者乃讀中國畫者、與讀者共賞其水墨畫。藉資料可供畫家兼書法家梁先生自存其畫譜，可梁先生親誦我的話，大師生畫魂的紀念。

誌 謝

本書出版過程，承蒙

高居翰　曹星原　鄒佩珠　李小可

羅小韻　蘇士澍　安玉英　朱乃正

張守義　孫幼蘭　張桐勝等

諸位先生鼎力支持，熱情協助，謹

此誌謝。

國立中央圖書館出版品預行編目資料

所要者魂：李可染的藝術世界/孫美蘭作. --
初版--臺北市：宏觀文化，1993[民82]
面： 公分
ISBN 957—731—013—3（平裝）

1.李可染—學識—藝術

909.886 82002079

所要者魂—李可染的藝術世界

作者／孫美蘭
責任編輯／黃台香
美術編輯／陳其煇　鄭希平
發行人／呂石明
出版者／宏觀文化事業股份有限公司
地址／台北市光復南路441之4號2樓
編輯地／台北縣新店市北新路一段131號8樓
電話／(02)9160051
傳眞／(02)9160052
郵撥／1628581-3號 宏觀文化事業股份有限公司
登記證／新聞局局版臺業字第5493號
排版／健弘電腦排版股份有限公司
製版印刷／天然彩色製版印刷股份有限公司
法律顧問／黃台芬律師
一九九三年八月初版
定價／新台幣四五○元（含稅）
ISBN 957-731-013-3

＊本書如有破損、缺頁、裝訂錯誤，請寄回本公司編輯地調換。